FilmCraft

Costume Design
服裝設計之路

世界級金獎服裝設計如何深入人物靈魂，透過色彩、質地和服裝線條，打造動人的角色

JENNY BEAVAN

YVONNE BLAKE

MARK BRIDGES

DANILO DONATI

SHAY CUNLIFFE

SHAREN DAVIS

LINDY HEMMING

ELIZABETH HAFFENDEN

JOANNA JOHNSTON

MICHAEL KAPLAN

JUDIANNA MAKOVSKY

JEAN LOUIS

MAURIZIO MILLENOTTI

ELLEN MIROJNICK

AGGIE GUERARD RODGERS

RUTH MORLEY

PENNY ROSE

JULIE WEISS

JANTY YATES

MARY ZOPHRES

SHIRLEY RUSSELL

Costume Design
服裝設計之路

世界級金獎服裝設計如何深入人物靈魂，
透過色彩、質地和服裝線條，打造動人的角色

黛博拉・納都曼・蘭迪斯（Deborah Nadoolman Landis）／著
蔣宜臻／譯

漫遊者文化

服裝設計之路
世界級金獎服裝設計如何深入人物靈魂，
透過色彩、質地和服裝線條，打造動人的角色
FilmCraft: Costume Design

作　　者　黛博拉‧納都曼‧蘭迪斯（Deborah Nadoolman Landis）
譯　　者　蔣宜臻
責任編輯　周宜靜
封面設計　Javick工作室
內頁排版　高巧怡
行銷企劃　林芳如
行銷統籌　駱漢琦
營銷總監　盧金城
業務發行　邱紹溢
業務統籌　郭其彬
系列主編　林淑雅
副總編輯　何維民
總　編　輯　李亞南
發　行　人　蘇拾平
出　　版　漫遊者文化事業股份有限公司
地　　址　台北市松山區復興北路331號4樓
電　　話　（02）2715 2022
傳　　真　（02）2715 2021
讀者服務信箱　service@azothbooks.com
漫遊者臉書　https://zh-tw.facebook.com/azothbooks.read
發行或營運統籌　大雁文化事業股份有限公司
地　　址　台北市105松山區復興北路333號11樓之4
劃撥帳號　50022001
戶　　名　漫遊者文化事業股份有限公司
初版一刷　2017 年 05 月
定　　價　台幣499元
I S B N　978-986-489-039-2

國家圖書館出版品預行編目(CIP)資料
服裝設計之路：世界級金獎服裝設計如何深入人物靈魂，透過色彩、質地和服裝線條，打造動人的角
色／黛博拉‧納都曼‧蘭迪斯（Deborah Nadoolman Landis）著；蔣宜臻譯. -- 初版. -- 臺北市：漫遊
者文化, 2017.05　192面；23 x 22.5公分　譯自：FilmCraft：Costume Design
ISBN 978-986-489-039-2(平裝)
1.電影製作 2.服裝設計
987.39　　　　　　　　　　　　　　　　　　　　106007386

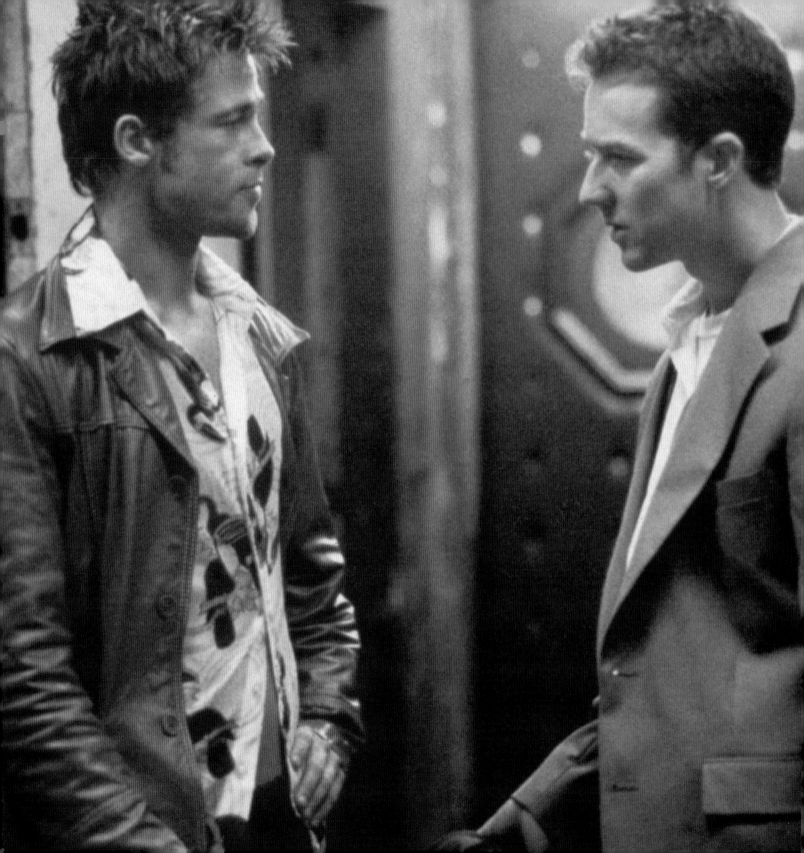

目次

前言 8

珍妮・畢芳（Jenny Beavan）14
英國

依芳・布蕾克（Yvonne Blake）24
英國

馬克・布里吉（Mark Bridges）34
美國

傳奇大師
達尼洛・杜納蒂 (Danilo Donati) 46
義大利

雪伊・康莉芙（Shay Cunliffe）48
英國

莎朗・戴維絲（Sharen Davis）58
美國

琳蒂・漢明（Lindy Hemming）68
英國

傳奇大師
伊莉莎白・哈芬登（〔Elizabeth Haffenden）78
英國

喬安娜・裘絲頓（Joanna Johnston）80
英國

麥克・卡普蘭（Michael Kaplan）90
美國

茱蒂安娜・瑪可芙斯基（Judianna Makovsky）102
美國

傳奇大師
強・路易斯（Jean Louis）112
法國／美國

莫利吉歐・米南諾提（Maurizio Millenotti）114
義大利

艾倫・蜜洛吉尼克（Ellen Mirojnick）124
美國

艾姬・傑拉德・羅傑斯（Aggie Guerard Rogers）134
美國

傳奇大師
露絲・莫莉（Ruth Morley）144
美國

佩妮・蘿絲（Penny Rose）146
英國

茱莉・薇絲（Julie Weiss）156
美國

珍蒂・葉慈（Janty Yates）166
英國

瑪莉・佐佛絲（Mary Zophres）176
美國

傳奇大師
雪莉・羅素（Shirley Russell）186
英國

專有名詞釋義 188
索引 190
圖片來源 192

前言

很榮幸能夠擔任《服裝設計之路》的編輯，有機會向讀者介紹當代幾位最具才華的設計師。除了「傳奇大師」的幾個章節外，本書介紹的服裝設計師皆是仍在執業的專業人士，而且大多數在我聯繫邀訪之際都正參與電影製作。雖然他們在百忙之中撥出時間受訪，但每一位皆大方分享個人的成長背景、奮鬥歷程與設計哲學。本書收錄的藝術作品皆商借於設計師的作品集，繪圖手稿大多數是首次出版。

電影服裝設計師的職責其實很簡單：為電影裡的角色設計服裝。身為設計師，我們對劇情的貢獻不只是為劇組提供服裝。「戲服」一詞無法說明我們的工作。我們的工作極度優雅，但「戲服」這個詞很平庸，總讓人聯想到萬聖節、化妝舞會的衣服、遊行、主題樂園、狂歡節、奇幻或古裝片[1]的衣服。

一般人會穿著戲服留念拍照，對於電影服裝設計師來說，這卻只是我們工作的日常。關於電影服裝設計主要目標的定義相當模糊，業界和大眾因而對我們的職責更加困惑。電影服裝設計的目標有二，兩者同樣重要：一是創造可信的角色（人物）以支撐敘事；其次是構圖，亦即透過色彩、質地和服裝線條，為景框畫面提供平衡感。

除了創造電影中可信的人物，服裝設計師也為電影的每個「景框」增色。如果對話是電影的旋律，那麼色彩就是為電影提供和弦——完整的視覺整體感，或「風格」。服裝設計師在創造「風格」時，必須建立有力的參考標準。除了法國皇后瑪麗·安東妮的裙撐，或特別強調各年代剪裁的服飾外，電影中的服裝也為場景增添質地和色彩。設計師有很多選擇。事實上，設計師因為當代電影服裝設計的選擇實在「太多」而感覺困擾。

有些設計師偏好純色布料、平面的極簡，有些則偏好使用多種版型，認為這是角色層次的關鍵。為了配合電影的感覺或導演的風格，設計師或許會因而改變設計方式。

現代風的帽 T，成為取代當代型男的紳士帽和外套的另一種選擇，例如艾迪·墨菲（Eddie Murphy）在我設計的《你整我，我整你》（*Trading Places*, 1983）穿的紅色帽 T，或是阿姆（Eminem）在《街頭痞子》（*8 Mile*）穿的灰色帽 T（由馬克·布里吉〔Mark Bridges〕設計），以及湯姆·克魯斯（Tom Cruise）在《不可能的任務：鬼影行動》（*Mission Impossible-Ghost Protocol*, 2011）中穿的黑色帽 T（由麥克·卡普蘭〔Michael Kaplan〕設計）。帽 T 可烘托臉孔，並讓目光焦點集中在演員最重要的五官——雙眼，讓演員的台詞更具張力。

色彩是導演和服裝設計師的強大工具，用來支撐敘事，並且創造出一致的虛構空間。色彩和配樂一樣，能將場景的情緒迅速傳達給觀眾。由於服裝隨著角色而移動，服裝設計師創作的，可說是動態的藝術。

成功的服裝必須融入劇情，而且必須天衣無縫地交織於電影敘事與視覺的大織錦中。艾姬·傑拉德·羅傑斯（Aggie Guerard Rogers）認為：「我希望服裝不要干擾編劇的對白。」與一九二〇年代標準相較之下，一九三〇年代的好萊塢風格已較為寫實，但電影無論如何不能一再訴諸華麗。

電影不是模特兒眼神空洞走上伸展台的時尚秀。他們之所以被稱為「模特兒」是有原因的，因為他們是展示時裝設計師想像力的活衣架。服裝和它們具體呈現的角色一樣，都必須在故事的脈絡中演進。

好萊塢一再為視覺效果凌駕劇情的錯誤決定付出代價。從早期充斥華麗布景及珠光寶氣臨時演員的史詩鉅片，到今日的超級英雄特效饗宴，好萊塢總是忍不住秀過了頭。服裝設計在電影視覺效果中當然占有一席之地，不過，不管螢幕上的人物有多少（或他們穿著什麼），觀眾有印象且記得的，是看了一部很棒的電影。能讓觀眾入戲才是最好的電影，與預算無關。當觀眾什麼都沒「注意」到，表示他們已完全相信電影呈現的一切，並且完全融入劇情之中。

無論是大衛·芬奇（David Fincher）的《鬥陣俱樂部》（*Fight Club*, 1999, 卡普蘭設計），或是約翰·塞爾斯（John Sayles）的《致命警徽》（*Lone Star*, 1996, 雪依·康莉芙〔Shay Cunliffe〕設計），電影的每套服裝都是為電影劇情演進的特定時刻而設計的，在某個場景中，

1　period film, 指背景設定於過去某段特定時間的電影，透過服裝、布景、道具……等，呈現出該年代的氛圍。亦譯為時代片、歷史片。參見 189 頁索引說明。

由某位演員穿在身上，以特定方式打燈。設計師裁製電影服裝的目的，是為了滿足導演和劇本的需求。在現代的喜劇和劇情片，觀眾不會注意到演員的服裝，卻會受到影響。

《致命警徽》是多角色的群戲表演，有多重敘事線同時發展。塞爾斯將複雜的敘事交織成一個精彩的故事，並在康莉芙的協助下，創造出觀眾不會混淆的明確角色。芬奇的《鬥陣俱樂部》是人格分裂為二的故事，分別透過性感的泰勒·德頓（Tyler Durden）和拘謹的旁白敘事者來呈現。卡普蘭說，這兩個角色迥異的穿著，看起來就像為兩部不同電影設計的。

以上兩個精彩的服裝設計藝術範例，只會在現代服裝的世界出現，因為對觀眾來說，這些角色有可能是他們認識的人，或是他們自己。服裝設計的微妙之處，絕不只是與某個年代的袖子剪裁相關的事，而是深入角色的靈魂。

本書訪談的設計師中，許多位都與導演建立長期合作關係。例如，布里吉正在為保羅·湯瑪斯·安德森（Paul Thomas Anderson）的電影做服裝設計，這是他們合作的第六部電影。儘管兩人已共事長達十六年，但布里吉說：「這不代表我們不會偶有爭執。」史匹柏的長期戰友喬安娜·裘絲頓（Joanna Johnston）也有同感：「我也喜歡與不同導演合作，不過我喜歡曾經共事過的導演對我的信任。」珍蒂·葉慈（Janty Yates）與雷利·史考特（Ridley Scott）正在合作第七部電影。

與導演固定合作能培養默契，節省寶貴時間。現代電影的前製過程如同壓力鍋，與導演已有合作關係相當重要，因為服裝設計師在極短時間內交出的成果會帶來很大影響。由於對揣摩導演想法較有信心，設計師對某個角色或服裝能放膽發揮，但在新的合作關係，則會選擇打安全牌。

服裝是電影工作者敘事時的工具之一。設計師的挑戰是落實導演的想像，將劇本（及特定的一刻）搬上大螢幕。沒有劇本就沒有場景，也沒有服裝。設計師的工作離不開戲劇脈絡，也是群體合作關係的一環：對白、演員、攝影、天氣、季節、時間、動作安排及其他各種疑難雜症，全都是挑戰。

茱蒂安娜·瑪可芙斯基（Judianna Makovsky）說：「有趣的是，許多導演不一定對服裝有興趣……他們對角色及整體世界的視覺效果比較感興趣。」聰明的導演請電影設計師來整合劇本的視覺世界。溝通是其中的關鍵——導演必須告訴設計師他們的想法。服裝設計師和美術總監不是憑空發想的。劇本定義了人物、地點，融合概念與想像，設計師的工作則是讓劇本成真，因此劇本才會被稱為電影設計的語言。設計師喜愛夥伴型的導演，因為他們能啟發設計師交出最佳的成果。

一般認為，古裝片和奇幻電影必須交給專業人士，有時導演和設計師會被歸類於某個電影類型。瑪莉·佐佛絲（Mary Zophres）回想：「……拍完《謀殺綠腳趾》（The Big Lebowski, 1998）後，柯恩兄弟打給我：『我們接下來要拍的片叫《霹靂高手》（Oh, Brother Where Art Thou）。』許多好萊塢導演會找設計過一九三〇年代背景的設計師，但他們不這麼想，他們認為我能設計出他們寫出來的所有東西。」

除了少數例外，電影服裝設計師在職業生涯中參與的主要是現代背景電影。所有設計師都在電影類型和預算間拉鋸，而且每個專案的挑戰都不同。

業界很多人誤以為只要找造型師，並在片中置入行銷時尚名牌和配件就可以了。這在必須取悅廣告客戶的時尚雜誌是常見的事，但在現代背景的電影裡，服裝設計師選擇某件衣服或某個配件，挑選的根據是角色在他的人生中可能會有的偏好。我們做的是「藝術模仿人生」[2]。

沒有人會在一天之內在時尚大道或購物中心的某家商店買齊所有衣物，電影裡的角色也不會。現實生活中，除了名流，一般人不會有造型師，也不會每天從頭到腳都穿湯姆·福特（Tom Ford）或馬克·雅各布（Marc Jacobs）等名牌服飾，電影裡的角色也不會。

我們都走混搭風：偏愛的舊衣服和新買的戰利品、買來的和借來的衣物，或是祖傳的和他人贈送的首飾。我們穿著的每樣物件都有自己的故事，因此也會預期螢幕上的角色也是這樣。更重要的是，演員必須讓身上的服飾真的就像是他的。衣著和人物都必須有真實感。

2 典出王爾德：「不是藝術模仿人生，而是人生模仿藝術。」(Life imitates Art far more than Art imitates Life)。

時裝設計有時是劇情的重點，《龍鳳配》（Sabrina, 1954）就是一個例子。女主角莎賓娜（奧黛麗·赫本〔Audrey Hepburn〕飾）前往巴黎的廚藝學校，回家時已徹底改頭換面，帶回塞滿紀梵希（Hubert de Givenchy）高級禮服的行李箱。在這部電影裡，才華洋溢的導演比利·懷德（Billy Wilder）容許「外表」成為視覺焦點，讓衣著為赫本演戲。她的衣櫃反映了她的轉變——她已在巴黎「成長」。

這類戲劇效果能留下難以磨滅的印象。《穿著Parada的惡魔》（The Devil Wears Prada, 2006, 派翠西亞·菲爾德〔Patricia Field〕設計）是另一個將衣服做為敘事推動器的灰姑娘故事。為了呈現喜劇效果和鋪陳劇情，菲爾德的服裝費了許多心思。依芳·布蕾克（Yvonne Blake）如此說明設計師在現代電影中扮演的角色：「對我而言，電影服裝設計和時尚是兩種非常非常不同的元素。我嘗試創造的是人物。我研究這個人物的心理，以及他們的穿著為什麼應該是這樣或那樣。設計師必須『正確掌握』許多細節。服裝體現角色在劇本某一刻的心理、社會和情緒狀態。除非設計師了解角色，否則不可能為演員設計服裝。」

服裝設計師認為，現代背景的電影比華麗的古裝片複雜多了。不過就像人們以為演員只要隨興發揮對白，他們和電影產業都覺得現代服裝——日常衣著——設計沒什麼，因為每個人每天早上都會換衣服，每個人也都自認是現代服裝的專家。動人的電影必須是觀眾看完後會很肯定地說：「我認識那個人。」

茱莉·薇絲（Julie Weiss）也有同感：「我的體會是：我的工作是讓角色看起來像觀眾認識的人。在這一行，有些我很欣賞的設計師知道如何營造魅力，我受的訓練也教我這麼做。不過，當演員融入他扮演的角色時，我忽然有了不同想法。在那一刻，我知道無論是哪個年份或哪個年代的電影，我都能發揮作用。」如今的電影設計比以往更強調正確且如實呈現劇本，而且更深入研究。

無論預算高低，每部電影的服裝都有多種來源：購置的、租用的和自製的。時裝業的宣傳造成人們的誤解，以為現代背景的電影服裝是設計師去麥迪遜大道或龐德街的精品店「血拼」來的，連時裝設計師的服裝標籤都沒拿下來就出現在大螢幕上。只要有時裝設計師的服飾出現在大螢幕，就會被大肆廣告和報導。通常片廠和時裝品牌簽訂的「置入行銷」合約，由品牌提供資金，減少製片廠的製作成本。這不是理想的電影設計。

時間是設計師的勁敵。當選角延後完成，開拍日近在眼前，趕去營業到深夜的購物中心是設計師唯一選擇。在最好的情況下，服裝設計能夠修改、試裝、染色及作舊處理。設計師的最大挑戰，是混搭時裝，並讓標籤消失。莎朗·戴維絲（Sharen Davis）補充說：「我很難對某些女演員簡單說明高級時裝設計。對我來說，現代服裝很具挑戰性——必須發揮最大創意，因為我必須設計出角色獨有的外型。」

設計師的工作是深入角色的中心（靈魂），找出這個人物的本質——無論衣服是訂製的、購買的，或從演員的衣櫃角落挑出來的。時裝設計師常認為自己的風格受到某部經典電影或現代電影影響，但他們很少歸功於電影的服裝設計師。然而，激發他們的不是衣服；他們和觀眾一樣，深受故事、電影及迷人角色所吸引，這些角色由於演員深具魅力的特質而煥發著令人著迷的魔力。

迷人角色界定動人的故事風格，劇本由隱身幕後的編劇撰寫，由千變萬化的演員飾演，至於設計角色外型的，則是為實事求是的導演工作的服裝設計師。參與電影製作時，設計師不會想到引領時尚潮流。電影通常在殺青後一年上映，服裝設計師很難思考如何影響時尚。

首先，觀眾必須愛上電影裡的故事。卡普蘭回想：「《閃舞》（Flashdance, 1983, 卡普蘭設計）上映時造成了潮流，躍上《時代》（Time）雜誌，但電影的服裝設計師從未被提及。我從未想過要開創任何風潮。有位導演曾對我說：『我們希望你像《閃舞》一樣引導流行。』我回答：『你知道這跟你也有關係嗎？』他說：『真的嗎？』我說：『對，這部電影必須大賣才行。』」無論是《閃舞》、《安妮·霍爾》（Annie Hall, 1977, 露絲·莫莉〔Ruth Morley〕設計），或是《華爾街》（Wall Street, 1987, 艾倫·蜜洛吉尼克〔Ellen Mirojnick〕

設計），時尚潮流是由能與觀眾產生共鳴的電影和角色所創造的。一部電影大賣或慘賠，全靠觀眾決定。設計師只是以相同的熱忱和執著來投入每部電影。

近十年來，電影的前製作業時間日漸縮短。沒錯，科技已有長足的進步，服裝設計師大量使用智慧型手機和平板電腦來節省時間。這些手持裝置減少在辦公室、拍攝場地、更衣室或布料店的詢問和確認時間：紅色或黃色、有圖案或素色、短的或長的、棉的或羊毛的？

服裝設計師掃描布料，寄 PDF 檔或軟體處理過的試裝圖給在世界另一頭片廠裡的導演、製片和主管。實體的紙本參考聖經³ 已經式微，設計師架設的網站取而代之，讓創意團隊隨時研究，或讓擔綱的演員瀏覽。現在的設計師很少有時間坐在繪圖桌繪圖，服裝繪圖師成為他們對外的代筆者——如果在前製期能有時間監督繪圖就好了，但通常沒有。從這一行的「傳奇大師」活躍時期到現在，我們在電影裡扮演的角色並無太大改變，但電影業已非往昔。

電影服裝設計一直是高壓力的工作。即使是好萊塢黃金時期如日中天的米高梅，設計師仍沒有「足夠」預算或「足夠」時間完美地完成工作。本書訪談的每位設計師都提到過去十年電影業的巨大改變。康莉芙說明這行的壓力日益增加：「大製作的電影壓力很沉重，我們面對各方踵而來的意見，他們不斷強調在製作面投入的資金。」許多設計師透過電子郵件寄試裝照給從未見過的高層和製片，而且並不清楚對方在電影製作層面扮演的角色。

選角太晚完成是這一行的風險之一。設計師經常必須處理這種狀況：星期日才敲定接演的演員，星期一一大早就要定裝上工。這種惡劣的情況已是司空見慣。康莉芙進一步指出：「創作一套服裝所需的時間還是一樣長，試裝修改所需的時間、取得布料和裁剪服裝的時間都絲毫未減。」早上五點上工時，我們已經做好要日夜不休、艱辛抗戰的心理準備，過程很辛苦。裘絲頓反映：「電影服裝設計的性質介於馬戲團和戰爭之間，隨時或每天都交替處於這兩個極端狀況之間。」

和人物有關的設計屬於「關鍵」劇組成員的職責，但直到今天，美國導演公會（Directors Guild of America）的季刊並未比照攝影師、美術總監和剪接師，在季刊內列出服裝設計師名單，而所有工作人員都會列名電影演職員名單。美國導演公會長期的忽視，使電影業不公義的性別歧視更惡化。此外，服裝設計師的薪資與其他關鍵劇組成員無法相提並論。我們的最低薪資依照工會契約規定，但這份合約卻受限於片廠長年不合時宜的前例。

實際上，依照現行合約，服裝設計師的底薪幾乎比剛入行的美術總監少了三分之一。足以提供參考的薪資標竿並不存在。放諸國際標準，服裝設計師的週薪不及攝影師、美術總監和剪接師的最低薪資。無論從業的設計師是男是女，服裝設計都被視為「女人的工作」，薪酬（及價值）相對較低。有些人可能會很驚訝，電影服裝設計師屬於「雇傭」工作者，因而無法擁有其設計手稿，或設計的服裝的所有權。從其設計衍生的產品，如公仔、娃娃、萬聖節服裝或時裝，不僅沒有掛上設計師的名字，他們也無法得到任何收益。

身為職業服裝設計師，我們希望人們能更了解我們的工作內容。至於我們在電影劇組扮演關鍵角色的誤解，我認為可透過電影從業人員教育來導正。例如，戲劇學學士或碩士班應開設服裝設計課，性質是戲劇學院必修課程，戲劇導演（如當年就讀加州大學洛杉磯分校〔UCLA〕的青年法蘭西斯・柯波拉）就可在電影服裝部門實習。然而，除了 UCLA 戲劇、電影暨電視學院等新興的整合性課程外，服裝設計在電影製作及導演課程都付之闕如，學生電影的服裝設計皆不受重視，或後來才補強。此外，大學電影系所的核心課程，必須包含完整的電影美術設計課程。

戲劇學院的教育方式能反映專業的電影製作過程，亦即十幾位專業人士一起分工合作。這樣的教育方式可帶來無窮效益：當天分洋溢的電影人進入業界時，他們可以製作更精緻、更具美感的電影。電影人必須了解，電影角色不是一開拍就能完美登場，而是必須經過設計才能完美現身。

3 參見索引「服裝聖經」。

服裝設計師對電影經典影像有如此大的貢獻，經常令選修我的電影課程的學生大感驚訝。我展示我設計的印地安納瓊斯（Indiana Jones）、瑪可芙斯基設計的哈利波特（Harry Potter），以及佩妮·蘿絲（Penny Rose）設計的史傑克船長（Captain Jack Sparrow）。

許多學生導演完全不知如何創造令人印象深刻的角色，但對於畫龍點睛的服裝設計增加影片深度的效果感到興奮。電影的主題是人，服裝設計師的工作正是打造人物。

本書收錄許多珍貴資料，書中交織的人生歷程、事業經歷及故事，則是意外的禮物。許多設計師踏入這一行的開始，是紐約的芭芭拉·瑪德拉（Barbara Matera）戲服公司，或倫敦的班曼及納森（Bermans and Nathans）戲服公司。儘管書中各章節的時間橫跨兩個世代，地理和經濟背景相差甚大，但走向電影服裝設計之路的過程有許多相近之處。

書中訪談的所有設計師皆在年輕時就鋒芒畢露。每位設計師很早就知道自己與眾不同，且擁有特殊天分。他們的父母大多也認為他們相當獨特，並全力支持他們的教育及藝術事業。有些設計師從擔任米蕾娜·凱諾尼羅（Milena Canonero）、安東尼·鮑威爾（Anthony Powell）等傳奇設計師的助理開始入行；好幾位從知名設計師理察·洪南（Richard Hornung）與茱蒂·拉斯金（Judy Ruskin）的助理起步；也有人起初擔任的是劇場服裝設計師或電影服裝總監；還有幾位來自時裝界，他們因為一時靈光一閃，踏入了電影服裝設計。

最值得一提的，是本書大多數服裝設計師都因為恩師大方的轉介而更上一層樓。在他們人生中的某一刻，他們的指導者選擇推掉某份設計工作，而這個機會讓他們開展了事業的康莊大道。

服裝設計師彼此也慷慨提攜。瑪德拉與麥克斯·班曼（Max Berman）、蒙帝·班曼（Monty Berman）常將設計案轉給公司最得力的助理和服裝設計師。西部戲服（Western Costume Company）及加州的戲服公司風氣也同樣無私。國家廣播電台（NBC）服裝部門總監安吉·瓊絲（Ange Jones）

是我的守護天使。薇絲的名字分別在三個章節被康莉芙、卡普蘭及羅傑斯提起。她的影響力遍及一個世代的眾多設計師。本書的設計師因共同的愛好而凝聚在一起：歷史、文學、戲劇、園藝、時尚和電影。

莫利吉歐·米南諾提（Maurizio Millenotti）回憶童年時所說的話，正可代表這個群體：「電影是無可倫比的大驚奇。其中的冒險和奢華世界令人目眩神迷。」

電影服裝設計圈的奇才人數不斷倍增，我們也是好萊塢啟發大量國際電影藝術家的寫照：科琳·艾特伍德（Colleen Atwood, 二〇一一年同時擔任兩部電影的服裝設計師，隨時都能出版自己的專書）、喬·奧里希（Joe Aulisi）、金·芭瑞特（Kym Barrett）、約翰·布魯菲爾德（John Bloomfield）、康索娜塔·波悠（Consolata Boyle）、亞歷珊黛·伯恩（Alexandra Byrne）、艾德爾多·卡斯楚（Eduardo Castro）、張叔平（William Chang）、陳昌敏（Chen Changmin）、菲麗絲·達頓（Phyllis Dalton）、恩潔拉·迪克森（Ngila Dickson）、約翰·鄧恩（John Dunn）、賈桂林·杜倫（Jacqueline Durran）、瑪麗·法蘭西（Marie France）、露薏絲·法洛格麗（Louise Frogley）、丹尼·格利克（Danny Glicker）、茱莉·哈里斯（Julie Harris）、貝西·海曼（Betsy Heimann）、黛博拉·哈波（Deborah Hopper）、蓋瑞·瓊斯（Gary Jones）、蕾妮·恩利茲·卡夫斯（Renee Ehrlich Kalfus）、查爾斯·諾德（Charles Knode）、露絲·麥爾絲（Ruth Myers）、麥克·歐康納（Michael O'Connor）、丹尼爾·奧蘭迪（Daniel Orlandi）、碧翠絲·安魯納·帕斯德（Beatrix Aruna Pasztor）、凱倫·佩曲（Karen Patch）、珍妮特·帕德森（Janet Patterson）、亞麗安娜·菲利浦斯（Arianna Phillips）、蘇菲·德拉克夫（Sophie De Rakoff）、湯姆·蘭德（Tom Rand）、梅·蘿絲（May Routh）、梅耶絲·魯比歐（Mayes Rubeo）、麗塔·萊亞克（Rita Ryack）、黛博拉·史考特（Deborah Scott）、安娜·薛波（Anna B. Shepard）、瑪琳·史都華（Marlene Stewart）、佟華苗（Huamiao Tong）、崔西·戴南（Tracy Tynan）、艾咪·華達（Emi Wada）、賈桂林·威絲特（Jacqueline West）、麥克·威金森（Michael

Wilkinson），以及其他眾多設計師。

服裝設計師的人數如此龐大，輕易都可再編出十本本書的附篇。決定訪談哪些設計師已如此困難，讀者可以想像，我在撰寫五篇「傳奇人物」章節時面臨的抉擇與兩難。我需要更多篇幅！席奧尼‧奧德瑞吉（Theoni V. Aldredge）、馬汀‧艾倫（Martin Allen）、米洛‧安德森（Milo Anderson）、安德瑞－奧尼（Andre-Ani）、唐菲爾德（Donfeld）、皮耶洛‧格拉帝（Piero Gherardi）、哈里斯、洪南、歐里－凱利（Orry-Kelly）、安娜‧希爾‧瓊絲頓（Anna Hill Johnston）、伯納‧紐曼（Bernard Newman）、多莉‧崔麗（Dolly Tree）、娜塔麗‧菲莎特（Natalie Visart）及薇拉‧威絲特（Vera West）只是優異設計師的一小部分，他們個別的事業成就都足以出版專書，但大多沒沒無名，甚至連最狂熱的電影迷也未聞其名。如今，我們在世界各地的同行都在創造角色，引領時尚風潮，推展流行文化，開創電影史。

本書訪談的設計師有些是我的好友，有些是我長久以來期待見面的。我仰慕他們已久，他們作品的美感，以及對工作的熱忱和使命感讓我敬仰。我聯繫的設計師大多數手上都有製作中的案子，置身遠方的拍攝地點。他們查過時區後，提出適合的時間，熱情且和善地回應我的邀訪。我的朋友奧伯多‧法利納（Alberto Farina）及他優秀的妻子奇亞拉（Chiara）協助聯絡人在羅馬的米南諾提，並將我的問題繕打和翻譯，代我訪問他。我很感謝他們極為寶貴的協助。

我還要感謝艾琳諾‧艾可狄比絲（Elinor Actipis）的堅持不懈。她原本在美國愛思唯爾出版社（Elsevier USA）任職，我與此書系的編輯麥克‧古里吉（Mike Goodridge）透過她的牽線而認識。在催促焦點出版社（Focal Press）改版其電影服裝設計書多年後，伊雷克斯出版社（Ilex Publisher）及副發行人亞當‧朱利波（Adam Juliper）挺身擔下此重任。伊雷克斯的責任編輯娜塔利亞‧普萊絲－卡伯瑞拉（Natalia Price-Caberera）不辭勞苦地策劃本書，以破紀錄的時間出版本書，同時還生了個寶寶！莎娜‧納康柏（Zara Larcombe）及塔拉‧葛拉赫（Tara Gallagher）與訪談設計師

密切聯繫，取得他們的手稿和個人影像，並在我挑選之後，與柯布萊服裝設計研究中心（Copley Center）的助理納塔莎‧魯賓（Natasha Rubin）及柯柏影像庫（Kobal / Picture Desk）協調，取得劇照，收錄至這本精美的專書內。

服裝設計師常說：「我們的成就是團隊的成就。」我們在職演員表的職稱是「服裝設計師」，但我們的成果向來代表才華洋溢的團隊的貢獻。沒有團隊支援，我們絕無法完成工作。本書的編寫過程也是如此，我的頭銜是作者和編輯，但寫作和研究是由我的工作室共同完成的。我的創意成果也得力於多人協助，包括我任教的 UCLA 戲劇、電影暨電視學院及泰瑞‧史瓦茲（Teri Schwartz）院長、戲劇系及系主任麥克‧海克特（Michael Hackett）與艾倫‧阿姆斯壯（Alan Armstrong）、慷慨的資助者大衛‧柯布萊（David Copley）、我的研究生丹妮艾拉‧卡爾唐（Daniella Cartun）、漢娜‧葛林（Hannah Green）、崔西‧娜都（Traci LaDue）、賈桂林‧馬汀內茲（Jacqueline Martinez）與凱特玲‧塔曼吉（Caitlin Talmage）、忠實的校友萊頓‧包爾斯（Leighton Bowers）、「真正的」專家多立安‧漢威（Dorian Hannaway）與布蘭達‧萊斯‧波薩達（Brenda Royce Posada），以及我的先生和最熱情的啦啦隊長—約翰‧蘭迪斯（John Landis）。要不是聰慧的助理納塔莎，我的進度將永遠停留在第一頁。她就像米其林餐廳的副主廚一樣，兼顧我眾多的工作：統籌本書的研究、手稿、三冊在二〇一二年出版的書籍內文、支援我二〇一二年在倫敦維多莉亞及亞伯特博物館（Victoria and Albert Museum）的展覽，同時管理 UCLA 柯布萊服裝設計研究中心的行政事務。多虧納塔莎、約翰及我最棒的團隊，我的名字才得以出現在本書封面。

「設計師若能讓觀眾感覺演員就是角色本身，這樣的服裝設計就很成功。」（艾迪絲‧海德〔Edith Head〕，八屆奧斯卡最佳服裝設計獎得主。）

<div align="right">

黛博拉‧納都曼‧蘭迪斯

（Deborah Nadoolman Landis）

2012年於倫敦

</div>

珍妮・畢芳 Jenny Beavan

"我總是從劇本開始著手，先在幾張紙上勾勒大綱，然後再精讀，直到
熟記劇本，每個角色都活靈活現、栩栩如生為止。"

經過與製作人伊斯曼‧墨臣（Ismail Merchant）及導演詹姆士‧艾佛利（James Ivory）的十五年長期合作，英籍設計師珍妮‧畢芳在事業生涯初期，就已獲譽為古裝戲劇的頂尖服裝設計師之一。她就讀倫敦的中央聖馬汀藝術與設計學院（Central Saint Martins College of Art and Design），在設計師勞夫‧寇泰（Ralph Koltai）的指導下學習，當時所受的訓練，讓她踏上戲劇與歌劇服裝設計師的事業生涯。

一九七五年，畢芳為墨臣艾佛利製作公司（Merchant Ivory Productions）設計**《公主自傳》**（*Autobiography of Princess,* 1975）的服裝。接著，她為傳奇的佩姬‧亞許克勞芙女爵（Dame Peggy Ashcroft）設計她在**《藏品世界》**（*Hullabaloo Over Georgie and Bonnie's Pictures,* 1978）的服裝，並協助服裝設計師茱蒂‧摩爾克洛芙（Judy Moorcroft）設計亨利‧詹姆斯（Henry James）小說改編的電影**《歐洲人》**（*The Europeans,* 1979）。

一九八〇年代間，畢芳持續為墨臣艾佛利設計低成本的精緻劇情片。一九八四年，她首度與服裝設計師約翰‧布萊特（John Bright）合作（布萊特亦是倫敦寇斯戲服公司〔Cosprop〕的創辦人及所有人）。他們首度合作的作品為**《波士頓人》**（*The Bostonians,* 1984），獲得奧斯卡獎提名。他們為背景設定在英國愛德華時期的**《窗外有藍天》**（*A Room with a View,* 1985）所做的服裝設計，風格精湛浪漫，讓他們贏得奧斯卡獎及英國影藝學院電影獎（BAFTA）。這組才華洋溢的搭檔攜手設計了十部電影，包括**《此情可問天》**（*Howards End,* 1992）、**《長日將盡》**（*The Remains of the Day,* 1993）及**《理性與感性》**（*Sense and Sensibility,* 1995），一共獲得六次奧斯卡獎提名，以及四次英國影藝學院電影獎提名。

畢芳最為人稱道的是她栩栩如生重現過去的能力。她獲得奧斯卡提名的**《迷霧莊園》**（*Gosford Park,* 2001）及**《王者之聲：宣戰時刻》**（*The King's Speech,* 2010），呈現上層階級及中下層的生活和舉止。無論是設計電影**《亞歷山大帝》**（*Alexander,* 2004）中西元前四世紀的君主衣著，或是蓋‧瑞奇（Guy Ritchie）**《福爾摩斯》**（*Sherlock Holmes,* 2009）中十九、二十世紀之交的偵探，她的服裝和「人物」總讓人感覺真實。[4]

4 珍妮‧畢芳的新作包括：**《冤家偷很大》**（*Gambit,* 2012）、**《失控獵殺：第 44 個孩子》**（*Child 44,* 2015）、**《瘋狂麥斯：憤怒道》**（*Mad Max: Fury Road,* 2015）、**《救命解藥》**（*A Cure for Wellness,* 2016）等。

珍妮・畢芳 Jenny Beavan

我的父母都是古典音樂家，在倫敦愛樂交響樂團演奏。我的父親是大提琴家，母親是小提琴家，為了照顧我和妹妹希莉，她放棄了全職的演奏生涯。我們在倫敦肯辛頓區（Kensington）長大，家境雖不富裕，但擁有滿滿的音樂及藝術資源。在家裡，父母鼓勵我們畫畫和著色，自己動手做。

我三歲時，媽媽送我去上舞蹈課，認識了一位叫尼克・楊（Nick Young）的小男孩。尼克來自非常富裕且非常大方的家庭，他和他的姊姊帶我和希莉去滑雪、騎馬和溜冰，一般而言，這些是我家無法負擔的。

我的祖父喜愛莎士比亞。小時候，如果我們能記住莎劇的名言，他會給我們六便士，在一九五〇年代，六便士還蠻多的。我十歲時，他帶我去老維克劇院看桃樂希・杜騰（Dorothy Tutin）主演的《第十二夜》（Twelfth Night），那時我告訴自己，未來一定要在劇院工作。

大約在我十四歲時，我的母親過世。我一位慈祥的姑姑帶著她的兩個孩子搬進來。我們一家都是小小藝術家：我的妹妹是圖像設計師，羅德是木雕師，克萊爾走上科學的路，成了整骨醫師。

在一九六〇年代，我逃學去參加半職業的歌劇及中學劇團，擔任舞台監督、繪製舞台布景，還負責泡茶。儘管如此，我還是通過了 A-Level 考試，進入中央藝術與設計學院（現已改名為中央聖馬汀藝術與設計學院）就讀。

我在寇泰的指導下學習舞台設計，寇泰最知名的是用建築學的觀點設計舞台場景，當時他的設計師生涯正值顛峰。我熱愛構思與設計舞台空間，寇泰也說我很擅長設計。當我一九七一年從聖馬汀畢業時，已經做過一些重要的劇場助理工作。

墨臣艾佛利製作公司委託尼克製作一部電影，他拉我進來做些設計工作。墨臣艾佛利為英國電視台製作《藏品世界》時，任命尼克為副製作人。墨臣艾佛利需要找人為亞許克勞芙打理服裝，他們打電話找上我。當然，這是無酬的工作，但那時我很年輕，而且渴望機會。

亞許克勞芙飾演住在印度的瘋狂英籍美術館館長，我們一起從她的舊衣服、我的舊衣服和一些雜物中拼湊出一櫃戲服和配件。我們第二次見面時，亞許克勞芙請我和她去印度，她提議將她的頭等艙機票換成兩張經濟艙機票。我答應了，最後我

圖 01-02：《總統的祕密情人》（Jefferson in Paris）。

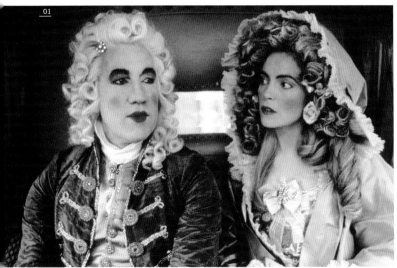

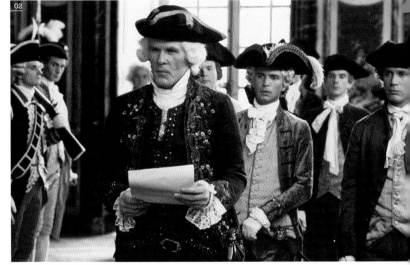

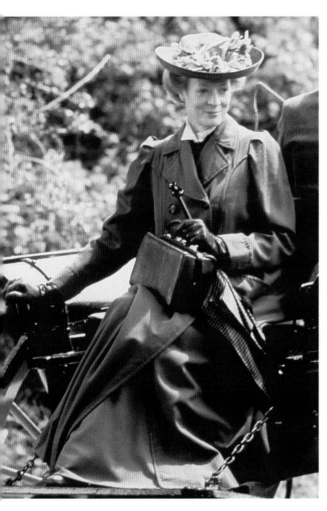

圖 03-04:《窗外有藍天》（*A Room with a View*, 1985）。

負責照料亞許克勞芙，幫忙打理道具和服裝，並且說服幾台遊覽車的觀光客成為大場面背景畫面的一部分。因為這個契機，我加入製片人墨臣和導演艾佛利的電影製作家族。

他們在拍下一部電影《歐洲人》時，墨臣告訴服裝設計師摩爾克洛芙，我會擔任她的助理。對服裝一竅不通的我，就這樣突然被丟進服裝設計的世界。在我們啟程前往美國的新英格蘭前，摩爾克洛芙特別帶我去寇斯戲服公司，那是我第一次真正看著別人如何設計電影的戲服，見識到戲服公司如何運作。寇斯戲服的老闆布萊特本身也是服裝設計師，他提供了許多協助。過去的電影服裝設計團隊人數較少，這部電影只有我們三人。布萊特和我成為好朋友，我也認為他是我的啟蒙導師及我固定的搭檔。

墨臣艾佛利的下一部電影是《珍奧斯汀在曼哈頓》（*Jane Austen in Manhattan*, 1980），摩爾克洛芙抽不出時間設計，於是我的事業起飛了。雖然寇泰告訴我，服裝設計沒有舞台設計重要，但我發現我很喜愛服裝設計。這部電影是虛構的故事，講述兩個劇團競相將珍·奧斯汀佚失的手稿改編為舞台劇和歌劇，一個版本走傳統路線，另一個版本走現代路線。這部片在紐約拍攝，我只從英國帶了幾套服裝，其他大多數都是在紐約找的。那時候，服裝設計師會拍攝服裝的照片，再讓導演看。我記得我給艾佛利看的衣服裡，只有一套他不喜歡。

《珍奧斯汀在曼哈頓》殺青後，由於和尼克的交情，以及在墨臣艾佛利的經驗，我已被視為有歷練的設計師。我受雇為英國電視台設計現代背景的電視劇，及十二齣吉爾伯特與蘇利文輕歌劇[5]。

5 吉爾伯特與蘇利文（Gilbert and Sullivan），指英國十九世紀的戲劇創作組合：吉爾伯特爵士（Sir W.S. Gilbert，1836-1911），及亞瑟·蘇利文爵士（Sir Arthur Sullivan，1842-1900）。

沒多久，我又跟著墨臣艾佛利製作公司回到美國，參與《波士頓人》的拍攝。隔年，我們在義大利和英國製作《窗外有藍天》。當時預算雖然低，但不致於低得離譜，布萊特的寇斯戲服公司也全力資助戲服。

艾佛利會與我在衣飾間來回看古裝戲服，或者我會先挑好衣服讓他審核。我們一起討論用色，艾佛利希望義大利的場景比較黑白分明，我覺得聽起來很合適。我們沿用當時歷史照片的黑白雙色或深褐與白色的色調。那時網路還不流行，大家都很信任我的研究結果。自此之後，我接的案子大多是古裝劇的服裝設計。

我總是從劇本開始著手，先在幾張紙上勾勒大綱，然後再精讀，直到熟記劇本，每個角色都活靈活現、栩栩如生為止。我目前正在設計的電影以現代為背景，其中有一場戲是在人來人往的薩沃伊飯店（Savoy Hotel），所以我待在薩沃伊看著人群在大廳來來去去。我是觀察人的人。

為《亞歷山大帝》設計服裝時，我到大英博物館去觀賞花瓶；設計《福爾摩斯》時，我參考了當時的老照片和藝術作品，例如英國肖像畫家萊斯禮‧沃德（Leslie Ward），以及法國版畫家古斯塔夫‧多雷（Gustave Doré）的作品。沃德的署名是「間諜」（Spy），他畫的諷刺畫相當傳神，畫中一八八〇年代男性的穿著配件，遠遠超乎我們的想像。多雷的版畫則勾勒出倫敦骯髒齷齪的一面，也相當適合這系列的電影。然後，我四處逛布料行，因為我需要離開家裡，拋開研究，實地看看布料、觸摸布料。

《亞歷山大帝》的衣著和武器都是憑空設計製造的，因為這些物品如今都已不存在了。拍攝以十九世紀為背景的《福爾摩斯》與《克蘭弗德》（Cranford, BBC 影集，2007-2009）所需的服飾和配件，大多可在戲服公司找到。我做了一本筆記，提醒自己可能適合各個角色的衣著有哪些。

我會做情緒板[6]，但我不繪圖，因為設計圖是平面

6　情緒板（mood board），設計師蒐集與設計相關主題的色彩、圖片、影像或材料，從中挑出符合設計概念或主題的元素，當作設計參考起點，再汲取適當的配色、風格或材質來加以應用。

圖 01-02：畢芳為雷瑟‧霍斯楚（Lasse Hallström）的《濃情威尼斯》（Casanova）設計的服裝。

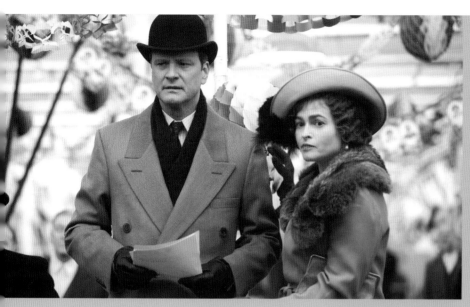

（圖03-04）「《王者之聲》的預算相對較低，因此本片的設計很具挑戰性。演員看起來一點都不像『本尊』，所以關鍵在於找出每個角色的神韻，而不是試圖分毫不差地重現他們。我們只有很短的時間能準備『蒙太奇』片段[7]。」

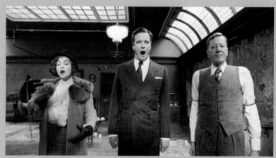

的，但人是立體的。只有讓演員穿上服裝，我才能知道實際效果如何。雖然我已經比以往更能掌握揣測的結果，但有時我認為完美的服裝在實際著裝時卻糟透了。

現在我會先在「人台」上做搭配，蓋上布料，打造原型。我的裁縫師珍·洛（Jane Law）或史蒂芬·麥爾斯（Stephen Miles）負責製作試打版，我們不斷琢磨外型和想法，自然而然打造出最後的成品。等到得知演員名單時（這年頭愈來愈晚確定人選），我已經很清楚設計的方向，並且希望方向是正確的。我會在試衣間等待導演，一起確認服裝登場時都是合適的。

服裝設計是從劇本和導演的概念開始的。有些導演很高興聘用了你，放手讓你發揮。有些則是控制狂，希望看到每個階段的設計，而且希望有可以從中挑選、決定的不同選項。

早期製片廠雇用我，是因為我的設計能力，還有導演也喜歡我交出的成果。現在，有時我覺得自己像是造型師，不斷展示選項，找來各種顏色的衣服。年輕一輩的導演希望建立自己的名聲，但我從來不把心思放在這件事情上。

我不想在服裝別上「珍妮·畢芳」的品牌，我想設計的服裝，是能最適合演員以及他在某個劇本裡扮演的角色。服裝應該是用來輔助演員表演的。

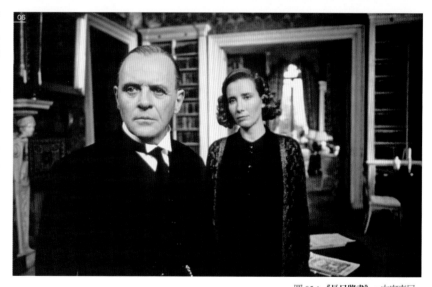

圖05：《長日將盡》，由安東尼·霍普金斯（Anthony Hopkins）以及艾瑪·湯普遜（Emma Thompson）主演。

7 指本片的高潮——宣戰演説。

《福爾摩斯》SHERLOCK HOLMES, 2009

（圖 01-03）「我很榮幸能夠參與蓋·瑞奇對福爾摩斯偵探故事的重新詮釋，並創造福爾摩斯和華生的『新造型』。我很喜歡他們如何運用我提供的造型元素，當他們借用（或拿走）彼此的服裝時，服裝成為故事的一部分。」

圖 01-02：畢芳在設計過程中使用的布樣及參考素材。

圖 03：在拍攝場景的蓋·瑞奇，以及飾演福爾摩斯與華生的小羅勃·道尼（Robert Downey Jr.）、裘德·洛（Jude Law）。

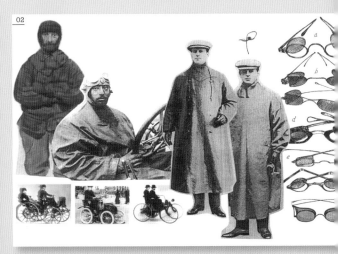

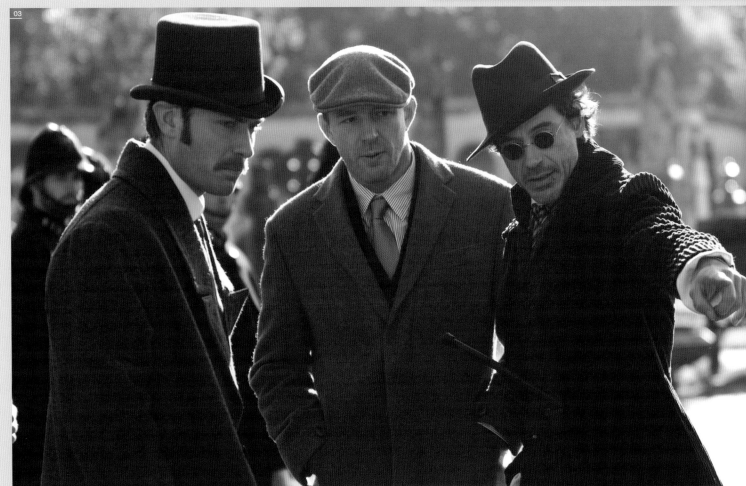

服裝設計與衣服的相關性，遠比不上與說故事的關係。時裝設計和電影服裝設計是兩個極端，因為時裝設計與衣服息息相關，伸展台的模特兒看起來都一樣，是衣服讓他們擁有差異性。

我的工作則是打造穿著各式衣服的人物。我總是先從角色開始著手。有朋友曾告訴我，他們會說：「我打賭那部電影是畢芳設計的。」然後才看演職員表，而且真的找到了我的名字。我認為這不是電影服裝設計的宗旨，但如果我真的有所謂的風格，我希望是「拿捏得當」。

我曾和許多一流演員共事，十分幸運。茱蒂·丹契（Judi Dench）不管扮演什麼，總是能變身為劇中角色。海倫娜·寶漢·卡特（Helena Bonham Carter）每次都直接從《哈利波特》拍攝場景過來試《王者之聲》的戲服，來的時候臉上還黏著貝拉·雷斯壯（Bellatrix Lestrange）的鬍子，舉止仍有雷斯壯的樣子。我們會先喝杯茶，再讓她穿上一九三〇年代的服裝，然後伊莉莎白皇太后立即在我眼前現身。

設計《福爾摩斯》時，小勞勃·道尼採用我提供的服裝，而且提出很多意見，我則試著加入我的創意，設計過程充滿合作交流。裘德·洛很和善。我以為他的體格比較單薄，但他變得跟華生一樣有份量。他的三件式粗花呢西裝，讓他不需增重看起來就夠結實。

我會盡早和美術指導及攝影師見面，了解是否需要採用特定色系，或拍攝場景的服裝色彩是否要避開紅色或藍色。我們三人通常是個團隊。美術部門會寄送布料、色樣或小張分鏡表給我。

我常與露西安娜·艾莉芝（Luciana Arrighi）合作，而且相當喜歡她。《福爾摩斯》系列電影的美術總監莎拉·葛玲伍德（Sarah Greenwood）非常厲害。當時我正與《哈利波特》的服裝設計師史都華·克雷格（Stuart Craig）合作設計《冤家偷很大》（Gambit, 2012）的服裝。《冤家偷很大》是設定於現代的喜劇，導演麥克·霍夫曼（Michael Hoff-man）希望服裝能夠很有品味，不過卡麥蓉·迪亞（Cameron Diaz）例外，她的穿著很閃亮、俗氣，我們讓她的服裝帶著一點古怪的優雅感覺。

《王者之聲》的導演湯姆·霍伯（Tom Hooper）也喜歡理智分析。他會滔滔不絕談論角色，我當時心想：「你可以暢所欲言，但演員還沒試裝前，我們不會知道是否已經掌握角色的精神。」當他看到我的設計成果時，很快就理解角色與服裝如何相輔相成。服裝設計必須靈活隨興，設計師則要夠大膽，一旦知道感覺對了，就盡情揮灑。

說到底，所有登上大螢幕的服裝，無論是買的、自行設計縫製的、演員自己的，或是從衣櫃深處挖出來的單品，全都是服裝設計的一部分。團隊合作的精神是必要的。每件服裝的出場都可歸功於許多人，因為它們結合了設計師的概念，以及其他人的想法。身為設計師的我，負責引導和整合服裝的設計。演員只考慮到自己的角色，但我必須縱觀電影的完整故事與架構。

《亞歷山大帝》是我設計過最具挑戰的電影。我在開拍前夕才接下此片，而且對亞歷山大大帝一無所知。說實話，我連他是羅馬人還是希臘人都搞不清楚。我的研究從零開始，但那時只剩十一個星期就必須將衣服打包並送到拍攝地點。當時我心裡想：「我可以做到。」然後打給我的朋友麥爾斯，請他統籌工作室。隔天，我告訴他：「這些服裝雖然簡單，但我們無法在十一個星期內完成。」麥爾斯轉頭對我說：「一點一點來，我們會做得完的。」這是聰明絕頂的好建議。

《亞歷山大帝》的戲服總共有數千多件，我設計了戲服，而且幾乎所有服飾都由我們裁製。我絕對沒有所有細節都「搞對」，但我很自豪能帶領能團隊以破紀錄的時間完成大製作電影的服裝。

我很難舉出自己最喜愛的電影，如果真的非選不可，應該是《王者之聲》、《迷霧莊園》，以及由亞伯·芬尼（Albert Finney）飾演邱吉爾的HBO電視電影《集結風暴》（The Gathering Storm, 2002）。我

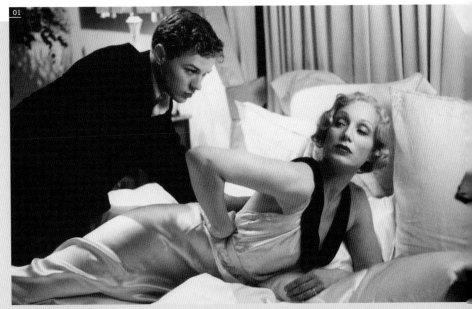

《迷霧莊園》GOSFORD PARK, 2001

（圖01-02）「我們只有一套一九三〇年代的古著晚禮
服給梅波穿（克勞蒂·布萊克莉〔Claudie Blakely〕飾，
圖02）。就像梅姬·史密斯（Maggie Smith）直言不諱所
說的，這套禮服的顏色是『古怪的綠色』。因為必須撐
過十個星期的拍攝期，這件飽經折磨的禮服每天都要由
天才裁縫師麥爾斯重新黏好，而他才剛剛原諒我。」

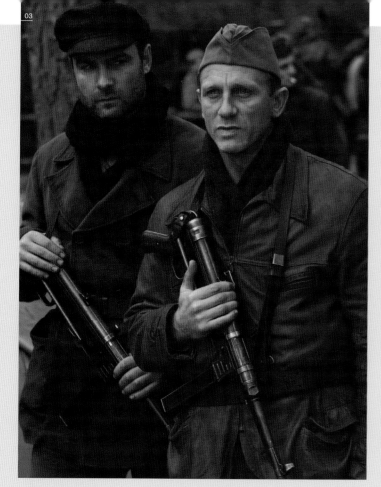

《聖戰家園》DEFIANCE, 2008

（圖03）「我們起初為丹尼爾·克雷格（Daniel Craig）準備了兩件夾克，都是由寇斯戲服公司裁製的，但後來我們發現至少需要六件。立陶宛裁縫師巧手複製了四件，不過因為無法找到相同的皮革，這幾件複製品其實很容易穿幫。」

以參與這三部電影的製作為傲，因為它們的視覺及戲劇效果很到位。《王者之聲》的製作因為很多原因而相當折騰人，但每部電影最終都是愉快的經驗。

服裝設計的基本概念在我職業生涯之間都沒有改變，但大環境已經改變。現在的預算更低，我的報酬常比我初入行時還要低。我能運用於服裝製作的資金和時間都被壓縮，不管是哪部電影，那都不是件容易的事。

有了現在的新科技，製片人和導演認為他們可以在最後一刻改變主意，劇本的修改更加頻繁，製作過程也更為混亂。設計師的團隊或許變大了，但團隊成員必須在更短時間內製作出相同數量的服裝。新科技也帶來極大的好處：能靠網路進行研究實在太棒了，不過服裝設計的藝術從未改變。

服裝設計師首要的特質是團隊合作的精神。設計師絕不能擺架子，這絕對不適用於我設計的影片。設計師也需具備過人的耐力，因為這份工作的工時及工作所受的期待相當誇張。

我期待早上開始工作，見到自己的團隊，以及在拍攝現場看到更龐大的製作團隊。這是最美妙、最具挑戰、最刺激、最創新的工作，每天都能思考有趣的新事物。我從來沒有機會感到無聊。我很喜愛他們對我說：「畢芳，你有沒有……？」我心想：「見鬼了！當然沒有……但或許我可以試試？」我喜歡不時動腦思考。設計是我唯一懂得的工作，我會持續做下去，直到沒人雇我為止，那時我或許會當個園丁。

依芳・布蕾克 Yvonne Blake

"打從我還是小女孩時，除了設計戲服，我從未想過其他工作。我總是
　會畫穿著高跟鞋和漂亮衣服的新娘。"

才華洋溢的藝術家依芳‧布蕾克年輕時就開始研習繪畫和雕塑，青少年時就讀位於英格蘭的曼徹斯特藝術學院（Regional College of Art in Manchester）。她十八歲那年，受雇擔任班曼戲服公司的設計師辛西亞‧丁琪（Cynthia Tingey）的助理。當她為大製作的英國電視劇《獅心王理查》（*Richard the Lionheart, 1962*）設計服裝時，不但成為工會最年輕的成員，對於中世紀的服裝設計難度也毫無畏懼。更令人不可置信的，是她首度擔綱設計的電影是《血肉長城》（*Judith, 1966*），這部感人的電影由丹尼爾‧曼（Daniel Mann）執導，蘇菲亞‧羅蘭（Sophia Loren）主演。在那之後，她為導演丹尼爾‧皮特里（Daniel Petrie）的兩部電影擔任設計，分別是《荒唐妙探》（*The Spy with a Cold Nose, 1966*）與《朱門情恨》（*The Idol, 1966*）。

奢華的史詩電影《俄宮秘史》（*Nicholas and Alexandra, 1971*）描繪了羅曼諾夫（Romanov）皇朝的殞落，布蕾克為此片設計了數百套古裝，因而贏得奧斯卡獎（與安東尼奧‧卡斯帝羅〔Antonio Castillo〕共同獲獎）。在那之後，她接著進行的兩部傑出作品，是改編自百老匯賣座音樂劇的《萬世巨星》（*Jesus Christ Superstar, 1973*），以及理查‧萊斯特（Richard Lester）執導的《豪情三劍客》（*The Three Musketeers, 1973*），這兩部電影都讓她獲得英國影藝學院電影獎提名。布蕾克一共為萊斯特設計了七部電影的華麗戲服，包括讓她獲得奧斯卡提名的《四劍客》（*The Four Musketeers：Milady's Revenge,1974*）、創立超級英雄類型電影的經典《超人》（*Superman: The Movie, 1978*）與《超人第二集》（*Superman II,1980*），以及史恩‧康納萊（Sean Connery）與奧黛莉‧赫本（Audrey Hepburn）主演的《羅賓漢與瑪莉安》（*Robin and Marian, 1976*）。

布蕾克持續在電影服裝設計的領域大放異彩，其傑作還包括奇幻電影《美夢成真》（*What Dreams May Come, 1998*）、米洛斯‧福曼（Milos Forman）執導的《哥雅畫作下的女孩》（*Goya's Ghosts, 2006*），以及描述西班牙內戰的劇情片《聖徒密錄》（*There Be Dragons, 2011*）。她與多位知名的西班牙導演合作，為多部西語影片擔任設計，合作對象包括文森‧阿藍達（Vincente Aranda）、哈孟‧費南德茲（Ramon Fernandez）、荷西‧路易斯‧賈西（José Luis Garci），以及岡薩洛‧蘇瓦瑞茲（Gonzalo Suárez），其中她為蘇瓦瑞茲設計了四部電影。

依芳・布蕾克 Yvonne Blake

我的父母在一九三六年從德國來到英國，兩人都是前來進修英文的學生。我的母親計畫成為駐外通訊記者，父親打算成為牙醫。

希特勒掌權後，德國局勢惡化，我的父母只好留在英國，兩人結婚，並且在一九四七年歸化為英國公民。大戰期間和戰爭剛結束時，德國移民只能做粗活，我母親在倫敦成為宮廷服飾的裁縫師，她工作的地方還曾做過加冕禮的長袍。

我在曼徹斯特市郊出生，自小講英文和德文長大。打從我還是小女孩時，除了設計戲服，我從未想過其他工作。我總是會畫穿著高跟鞋和漂亮衣服的新娘。

長大一些後，我母親會帶我上劇院，看曼徹斯特歌劇院的舞台劇和芭蕾舞劇。她非常鼓勵我往興趣發展。每次她拿到我的成績單時，我其他科目大多成績很差，但美術的表現總是最好。我的老師告訴她：「有藝術天分的孩子經常是這樣。」我母親聽了很震驚，她說：「藝術天分？」我上的學校在當時算是非常前衛，他們鼓勵學生發展擅長的科目，不擅長的科目可以完全忽略。

大約十二歲時，我看了由赫本和弗瑞德・亞斯坦（Fred Astaire）主演的《甜姐兒》（Funny Face, 1957, 由艾迪絲・海德〔Edith Head〕設計戲服，紀梵希設計巴黎的「時裝」），片中有許多紀梵希設計的典雅服飾。那一刻，我決定要設計戲服，自此沒再改變志向。

十六歲那年，我取得曼徹斯特藝術學院的入學申請許可，研讀繪畫、雕刻和時裝設計。那時班上同學年紀都比我大很多，都在吸大麻和喝啤酒，而我還是個孩子，但我很認真想成為設計師，非常努力拓展事業之路。

還在念書時，我就寫信給曼徹斯特圖書館劇團的布景及服裝設計師莎莉・潔依（Sally Jay），告訴她我在念藝術學院，希望能有機會和她見面。我在那個年紀時，可說是個固執的討厭鬼，不過她還是以每星期三十先令的薪資，雇用我協助晚間的工作。

那裡演出的劇目每個月都會改變，我們參與的作品包羅萬象，從亞瑟・米勒（Arthur Miller）、莎士比亞到桑爾頓・懷爾德（Thornton Wilder）都有。倫敦節慶芭蕾舞團（London Festival Ballet）

《羅賓漢與瑪莉安》
ROBIN AND MARIAN, 1976

（圖 01-02）「我為李察・哈里斯（Richard Harris, 飾演獅心王理查，圖 01）設計的服裝，是毛皮滾邊的羊毛長背心，套在一套『真正的』金屬鎖子甲外面。這套戲服非常沉重，而且他必須在騎馬時穿著它。因為我在開拍前無法與他見面試裝，這套衣服是他到班曼戲服公司量身製作的。當我為他在拍攝場景做唯一一次試裝時，我甚至拿不動它。雖然如此，這套服裝非常適合他，他看了鏡子，很喜歡自己的樣子，然後踏上梯凳，騎上馬。我最近又看了一次這部電影，很遺憾那套衣服看起來如此『乾淨』，我以前不像現在這樣認真作舊服裝。」

那時到曼徹斯特巡演，他們的美術指導班‧托夫（Ben Toff）提議說：「如果你來倫敦，來找我，我也許能安排你畫布景。」

我當時十七歲，覺得自己在藝術學院學不到什麼，所以帶著作品集去倫敦，借住在父母的朋友家裡。那位朋友的先生為班曼戲服公司製作襯衫，他安排我與公司老闆班曼見面。班曼看了我的草圖，問我想要做什麼。我說：「我想成為服裝設計師。」他將我引介給丁琪。

在一九五七年，大多數的英國電影公司都會雇人畫圖，並為明星設計戲服，但他們不一定會像現在這樣，在拍攝時雇用服裝設計師。

英國的戲服公司聘有全職的服裝設計師，丁琪是班曼戲服公司的專屬服裝設計師。她教會我關於織品結構與布料的知識，以及戲服製作過程。她總是用不透明水彩在康頌（Canson）美術紙上作畫，雖然我們兩人的繪畫風格南轅北轍，但我過去五十年來也是這樣畫畫。我從丁琪那裡學到了很多。

後來，布萊頓冰刀舞團（Brighton Ice Show）需要一位服裝設計師，丁琪不感興趣，她把這份工作轉介給我。

那時知名服裝設計師群集在班曼公司，光是和他們共處一室，看他們試裝，幫忙拿大頭針，就讓我受益良多。瑟西兒‧畢頓（Cecil Beaton）設計在柯芬園演出的《窈窕淑女》（My Fair Lady）舞台劇時，我很榮幸可以擔任她的助手。我像海綿一般吸收。我知道我想做什麼，我總是非常積極，非常努力進取。

我在班曼工作時，托夫介紹我認識皇家節慶表演廳（Royal Festival Hall）及芭蕾舞界的人，我開始獲得他們的工作委託。

我透過托夫還認識了布萊恩‧泰勒（Brian Taylor），他給我一份電視連續劇的服裝設計工作。不過在我正式上工前，他們得先讓我進入工會。我問泰勒怎樣才能加入，他說他會告訴他們，我是唯一對歷史服飾有足夠了解的設計師。這就是我以二十一歲之齡成為最年輕工會成員的經過。

《哥雅畫作下的女孩》 GOYA'S GHOSTS, 2006

（圖 01-03）「我設計《哥雅畫作下的女孩》時，理所當然參考了哥雅的畫作，因此使用的色彩較為細緻，讓整部電影看起來更可信、更真實。」

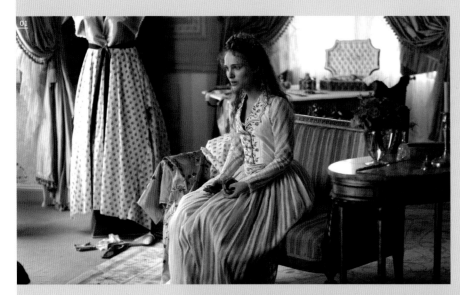

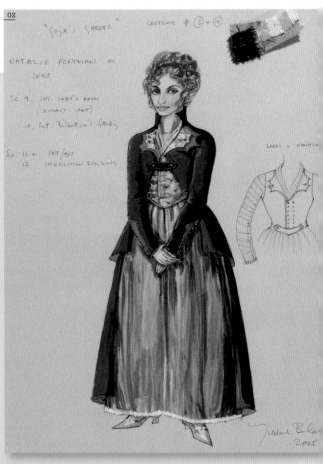

圖 01-02：布蕾克為伊妮絲（Inés，娜塔莉·波曼〔Natalie Portman〕飾）繪製的原始設計稿和布樣，以及呈現此設計如何在大螢幕詮釋的電影劇照。

我設計電視劇《獅心王理查》的服飾，全都是從服裝庫挑出來的，由我設計製作的服裝極少，因為我們每週要拍播映兩個半小時的戲分，完全沒有時間這麼做。

我的運氣極佳，總是在對的時間出現在對的地點。拍完電視劇後，我與貝索‧凱斯（Basil Keyes）會面。我知道他要去以色列拍攝電影，我正好也要去那裡拜訪家人，他要我一到那裡就去找他。貝索是電影《血肉長城》的製片經理，那部片由蘇菲亞‧羅蘭主演，丹尼爾‧曼執導，我成為電影的服裝設計師。除了有些蘇菲亞‧羅蘭從羅馬運來的高雅服飾外，其他衣服都是我設計的。我設計羅蘭在奇布茲（kibbutz）[8]的洗衣房穿的所有衣服，我也在以色列為她做了一、兩件單品，還設計了一九四〇年代的男性西裝。這是我首部獨當一面的電影。

電影服裝設計最刺激的部分是資料研究，以及與導演開會。我喜歡和有趣的導演合作，也遇到不少位這樣的導演。我還沒開始從事設計之前，不太清楚該如何執行設計案，因此也不太擅長需要提出設計點子的工作面試。

對導演來說，他們知道可以信任已有良好設計表現的設計師。如果有選擇，我偏好和相同導演合作，因為這會讓我敢於犯錯，即使後來導演說「這不是我想像中的樣子」也無所謂。我喜歡冒險，不愛打安全牌。我設計一部電影時，總會嘗試不一樣的作法，將某些意想不到的元素放入服裝內，增添點幽默感，或是加上我在西班牙普拉多博物館研究找到的某個年代的細節。

在動手畫圖之前，我會先選擇布料。對我來說，處理布料、感受質地，以及親眼看到色彩，比只看著人物照片更能帶來靈感。

我蒐集大量布樣書，索取來自米蘭、羅馬、倫敦和法蘭克福的布樣。接著我把布料釘在空白畫紙上，將所有布樣擺在一起，規劃配色，之後才會開始設計服裝。如果背景設定在古代，我可能會

從畫作當中找靈感，例如《豪情三劍客》的靈感就來自凡戴克（Van Dyke）與魯本斯（Ruben）的畫作[9]。奇幻電影《美夢成真》的設計，大致是出自我天馬行空的想像。

我會先繪製合適的設計圖，再用布料填滿。如果我喜歡紙上呈現的圖樣，這個設計就是可行的。我對設計付出極大心力，有如懷胎生子。我大部分時間都在塗塗改改，幾乎從未雇用繪圖師，因為我覺得很難向別人解釋我的想法。如果我不自己繪圖，幾乎無法設計服裝，因為對我來說，設計是用紙筆完成的。

《萬世巨星》是最具挑戰的任務，因為諾曼‧傑維遜（Norman Jewison）不確定他想要什麼。他提供的唯一線索是：「就是孩子們唱搖滾歌劇。」我問：「他們的服裝看起來要像是自己做的嗎？」但他不知道。

我畫了不少草圖，傑維遜會過來我的工作室，看著掛在牆上的草圖，喃喃說：「對，對。」但一點幫助也沒有，我因此夜不能眠。然後，我突然間看到了曙光：設計風格必須是徹底現代感（一九七〇年代）的聖經造型。這是一部高難度的電影，但也是我最滿意的電影之一，現在回頭看這部片，也不覺得過時。

我設計的電影當中，我最喜歡的是《哥雅畫作下的女孩》，另一部是《聖徒密錄》，這部電影跨越了不同年代，而且服裝沒有「戲服」感。許多場戲的背景是西班牙內戰期間，而這部片最讓我感興趣的，是設計寫實的戰爭過程，因為我覺得我看過的戰爭電影看起來都不寫實。我與導演羅蘭‧約菲（Roland Joffé）討論了這點，並說服他必須呈現屎尿滿地和血肉模糊的所有細節。我們做到了，這讓《聖徒密錄》的戰爭畫面看起來非常有可信度。

無論電影的背景設定於現代或古代，身為服裝設計師，我會呈現電影設定的時代背景的時尚風格。時尚指的是當時的人平常穿的服飾。由我設計服

8 奇布茲（kibbutz），希伯來語意為共同屯墾，以平等、財產共有為原則，成員一起生活，合作生產、消費、教育。目前以色列約有二百七十個奇布茲。

9 凡戴克與魯本斯皆為十七世紀法蘭德斯的代表性藝術家。

圖 01：《猛鷹突擊兵團》（*The Eagle Has Landed*），由唐諾·蘇德蘭（Donald Sutherland）與珍妮·艾格特（Jenny Agutter）主演。

裝的人物，可從穿著看出他的社會地位——這句話所陳述的，除了時代，還有社會學的意味。

我認為服裝必須看起來像是經過日常生活洗禮的，絕不能看起來像華麗的變裝表演服。戲服必須經過適當的作舊手續，然後再立刻穿上。良好的品味和想像力非常重要。

電影的服裝設計若是夠出色，觀眾應該不會注意到服裝，除非因為配合電影類型而必須讓服裝看起來獨特不凡，刻意引起觀眾的注意。很久以前，我設計了名為《鑽石集團》（*Green Ice, 1981*）的電影，影評人討厭這部片，卻很愛片裡的服裝。不過設計師並不想得到這樣的稱讚。

設計角色時，有很多的細節必須正確才能說服觀眾。演員穿上戲服時必須感到自在，而戲服必須看起來已和演員融為一體，才能讓他們化身為扮演的角色。

我之所以能獲聘設計第一部《超人》電影，是因為當時我已和製片合作過《豪情三劍客》與《四劍客》。

超人的服裝設計很棘手，因為他必須飛行，但那時還沒有數位特效。超人懸吊在動感平台的支架上，在藍幕和綠幕前飛行。我的目標是設計出大螢幕上前所未見的服裝，所以聯絡了一間製作反光交通標誌的工廠。馬龍·白蘭度（Marlon Brando）的服裝採用過去製作電影螢幕的 3M 材質，因為可反光，這個點子其實主要來自於攝影指導。

這時還是在前製早期階段，製作團隊仍在尋找扮演超人的演員，所以我還有很多時間測試，然後提出如何設計戲服的最終想法。

我們做了大量的布料及色彩測試，最後決定用萊卡（Lycra）布料。萊卡在當時是新推出的布料，超人服是電影首次以萊卡製作的戲服。我們的萊

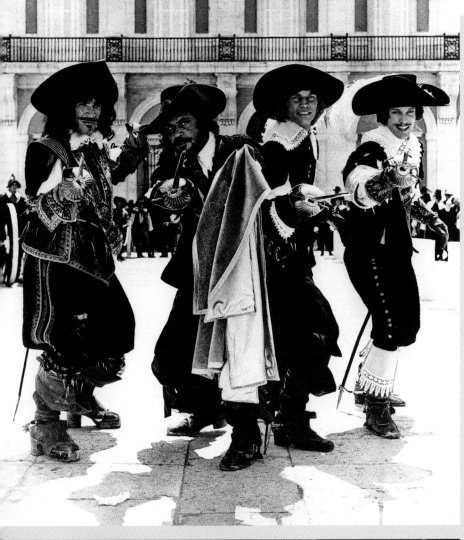

《豪情三劍客》
THE GHREE MUSKETEERS, 1973

（圖 02-04）「與萊斯特共事的經驗很愉快，他有絕佳的幽默感，以及非常棒的視覺素養。每位劍客都是一身黑，衣領和袖口都以細緻的凸紋蕾絲製作，每位劍客的服裝都傳達出他們獨特的性格：達特南（D'Artagnan）是其中最年輕且最大膽的（麥克‧楊〔Michael Young〕飾），阿拉米斯（Aramis）如神父般嚴肅（理查‧張伯倫〔Richard Chamberlain〕飾），波特斯（Porthos）體型福態（法蘭克‧芬利〔Frank Finlay〕飾），奧圖斯（Athos）是士兵及戰士（奧利佛‧里德〔Oliver Reed〕飾）。

「當我告訴優雅的法國服裝總監，這些服裝必須弄得很舊，蕾絲必須是裂開且骯髒的，他一口回絕。後來他就被開除了。」

圖 03-04：布蕾克親繪的米拉荻（Milady, 由費‧唐娜薇〔Faye Dunaway〕飾演）服裝設計圖，在臥室場景照片中生動重現。

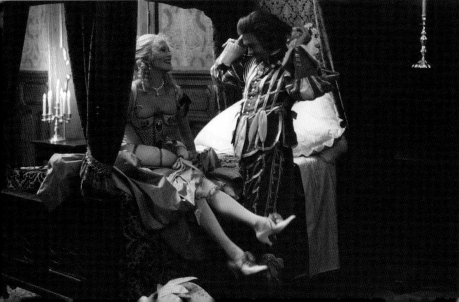

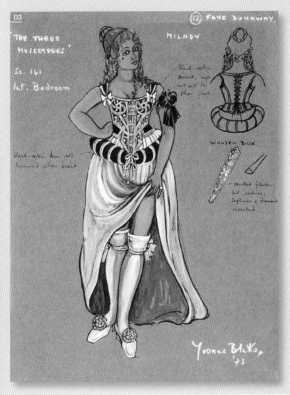

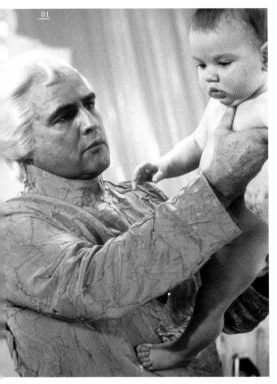

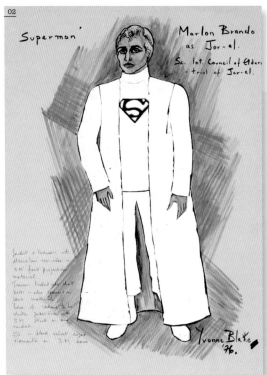

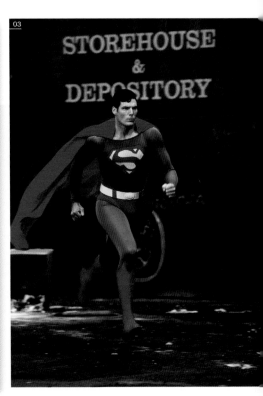

卡布料來自奧地利，而且是特別為我們染色的，我請班曼戲服公司裁製超人服。

在試鏡超人一角的演員時，我出席了克里斯多夫·李維（Christopher Reeve）的試鏡，他的表現比之前試鏡過的所有演員都好。他們甚至為一位比佛利山莊的牙醫試鏡，這位牙醫膚色黝黑，相當帥氣，但當然不會演戲。

後來，我們的超人服又出了問題，因為李維緊張時會狂冒汗，衣服會出現一片片汗漬。他嘗試過各種不同的止汗劑，少數有用的產品又會讓他長疹子。因此，在拍動作戲時，如果他的腋下濕了，我們會用吹風機吹乾他的腋窩。

我們為他製作了大約二十套超人服，配上顏色相同但重量不同的披風。其中有一件披風是羊毛縐紗，另一件是接近絲綢的材質，我們依照使用時機交替使用這些披風。我們有一件機械披風，在肩部下方藏著馬達，當披風必須在超人背後飛揚時，就會使用它。還有另一種布料是披風必須在微風中飄動時使用的。這些在當時是相當困難、

費工的細節，現在有了數位科技的幫忙，已能輕鬆解決。

我設計過大約五十五部電影，也已經工作超過半世紀。除非我在片廠的辦公室相當隱密，否則我都在家工作，即使在辦公室，我也會把辦公室布置得像在家裡一樣舒適，有沙發、茶壺和音樂。

我喜歡在夜間工作，因為不會有電話。我設計時需要全神貫注，因為設計相當耗費心神。我的先生是西班牙人，我們定居在西班牙，現在我也在西班牙工作，但不論在哪個國家，電影服裝設計師的工作內容都大同小異。

不論拍攝地是在英國、西班牙或好萊塢，我覺得都一樣，因為電影就是電影。電影以相同方式製作，流程也相同。我認為只要經驗愈多，就會做得愈好，因為你會更容易注意到細節，也會觀察到更多。不過，我非常喜愛西班牙的工作人員，他們相當有藝術天分。在美國，我覺得電影製作只被視為「產業」，而在歐洲，我覺得電影是「藝術」。這是差別所在。

圖 01：馬龍·白蘭度在《超人》片中飾演超人之父喬艾爾（Jor-El）。

圖 02：喬艾爾的服裝設計圖。

圖 03：《超人》劇照。

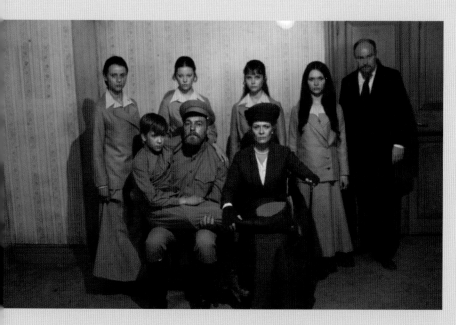

《俄宮秘史》**NICHOLAS AND ALEXANDRA, 1971**

（圖04）「這一幕是俄國皇室成員耐心等待被遣送出境的肅穆場景，但最後他們遭布爾什維克黨的行刑隊槍決。四位公主穿著灰色法蘭絨套裝，沙皇和兒子穿著典型的俄軍制服，皇后的服裝為暗灰色、沉重的羊毛縐紗材質，一臉嚴肅。他們的服裝是根據當時的歷史照片考據而設計的。我們拍攝這一景時，不用說，所有劇組人員都哭了！這個家庭的故事非常感人，在閱讀研究資料時，我常常眼眶泛淚。」

色彩參考的原始資料相當重要

（圖04）「遺憾的是，我當時設計的另一部電影《俄宮秘史》（1971）的場景和服裝（與安東尼奧·卡斯帝羅共同設計），現在看起來的確已經過時。

「設計《俄宮秘史》的三十五年之後再設計《哥雅畫作下的女孩》（2006），過程有很多差異。兩部電影都需要做大量研究，但《俄宮秘史》龐大的設計團隊蒐集到的照片都是黑白照，我們採用大量亮藍和亮橘色，這些顏色現在看起來過時，但在一九七〇年代其實相當大膽。」

圖05-06：奇幻電影《美夢成真》的服裝設計來自布蕾克的想像。

馬克・布里吉 Mark Bridges

"服裝設計師最不可或缺的特質是耐心。設計師在許多環節都要保持耐心，先是製片人和預算，然後是演員和他們的行程或特殊偏好，最後是製作服裝所需的時間。"

馬克‧布里吉自小在紐約州的尼加拉瓜瀑布城成長，在那裡經歷許多漫長的冬天。他從小學開始就是狂熱的電影愛好者，常去經典電影院看舊片。就讀紐約州石溪大學（Stony Brook University）時，布里吉主修戲劇，但大多數時間都在一間戲服公司幫忙。決心成為服裝設計師的他，早在從紐約大學帝許藝術學院（Tisch School of the Arts, NYU）取得影劇服裝設計的藝術創作碩士之前，就在紐約頂尖的戲服公司——芭芭拉‧瑪德拉戲服公司——謀得一職。

布里吉參與的第一部電影是**《烏龍密探擺黑幫》**（*Married to the Mob, 1988*），擔任服裝設計師科琳‧艾特伍德（Colleen Atwood）的助理。在那之後，設計師理察‧洪南聘用布里吉擔任助理，協助設計科恩兄弟的三〇年代電影**《黑幫龍虎鬥》**（*Miller's Crossing, 1990*）。布里吉搬到洛杉磯後，繼續擔任洪南的助理，他們又合作了八部電影。

一九九五年，有人引介布里吉給導演兼編劇保羅‧湯瑪斯‧安德森。自此之後，這兩位藝術家攜手合作，交出豐富且多產的創作。安德森所有劇情片皆由布里吉設計服裝，其設計講究細節且令人印象深刻，包括：**《賭國驚爆》**（*Hard Eight, 1996*）、**《不羈夜》**（*Boogie Nights, 1997*）、**《心靈角落》**（*Magnolia, 1999*）、**《戀愛雞尾酒》**（*Punch Drunk Love, 2002*），以及**《黑金企業》**（*There Will Be Blood, 2007*）。本書寫作時，**《世紀教主》**（*The Master, 2012*）正進入後製階段，這是他們合作的第六部電影。

布里吉生動呈現古怪角色的功力，讓他成為前衛及原創電影的首選設計師。除了安德森之外，他也和其他導演合作，包括：大衛‧羅素（David O. Russell）的**《心靈偵探社》**（*I Heart Huckabees, 2004*）及傳記電影**《燃燒鬥魂》**（*The Fighter, 2010*）、寇帝斯‧漢森（Curtis Hanson）的**《街頭痞子》**（*8 Mile, 2002*）、蓋瑞‧葛雷（F. Gary Gray）的**《偷天換日》**（*The Italian Job, 2003*），以及諾亞‧波拜克（Noah Baumbach）的**《愛上草食男》**（*Greenberg, 2010*）。他為米歇爾‧哈札納維西斯（Michel Hazanavicius）的古裝片**《大藝術家》**（*The Artist, 2011*）所做的設計，讓他重溫童年的最愛——默片，也讓他贏得英國影藝學院和奧斯卡的最佳服裝設計獎。[10]

10 布里吉最新作品包括：**《派特的幸福劇本》**（*Silver Linings Playbook, 2012*）、**《怒海劫》**（*Captain Phillips, 2013*）、**《性本惡》**（*Inherent Vice, 2014*）、**《格雷的五十道陰影》**（*Fifty Shades of Grey, 2015*）、**《神鬼認證：傑森包恩》**（*Jason Bourne, 2016*），另有一部與安德森合作的新片即將於二〇一七年上映，目前片名未定。

馬克・布里吉 Mark Bridges

我在紐約州的尼加拉瓜瀑布城長大，那裡的冬天漫長又嚴酷，我有很多時間欣賞畫冊，或看電視上播的電影，沉浸在奇幻世界中。我在我的小學裡找到透納・魏考克斯（R. Turner Wilcox）的《服飾流行史》（*The Mode in Costume*），不知為何，這本收錄許多圖片的歷史考證書讓我相當著迷。

我和朋友一起製作小型舞台劇，是類似默片的通俗劇。高中時我加入戲劇社，那是許多青少年的淨土。我自小就很喜愛電影，到現在還保留著七年級時的讀書報告，主題是默片明星。我那時最愛的綜藝節目是《卡蘿・柏納特秀》（*Carol Burnett Show*）及《桑尼與雪兒秀》（*The Sonny & Cher Show*），兩部都是由鮑勃・麥基（Bob Mackie）設計服裝。我之所以會知道有服裝設計師這個工作，都要歸功於麥基。

我在長島的石溪大學主修戲劇時，除了演戲，也研讀劇作理論與編劇。我常待在戲服店，始終保持一貫的態度：「我要成為服裝設計師。」我的老師說：「我們看看還能做點什麼。」她叫西格麗・英淑爾（Sigrid Insull），也是服裝設計師，曾是服裝設計師公會的成員。我在石溪大學的教授坎貝爾・巴德（Campbell Baird）則介紹我加入一齣紐約外外百老匯戲劇[11]——《流浪狗故事》（*The Stray Dog Story*）——的製作，這是我第一份有支薪的工作。

我從石溪大學畢業時早已放棄演戲。服裝設計的大小事都讓我感興趣，包括歷史、版型、布料、時尚、電影、繪圖，樣樣都讓我如魚得水。畢業一個月後，我搬到紐約，在芭芭拉・瑪德拉戲服公司擔任採購。負責管理公司的女士認識巴德，她的先生正好是巴德的指導學生。

我的工作需要熟悉縫紉用品及布料店，找到服飾原料的供應商。老一輩的服裝設計老將都和瑪德拉合作，那裡有許多神奇的設計師出入，如：佛羅倫斯・克洛茲（Florence Klotz）、薇拉・金（Willa Kim）、勞屋・潘納・杜波（Raoul Pene Dubois），

以及艾琳・莎拉芙（Irene Sharaff）。

瑪德拉的工作室也吸引了新世代的頂尖設計師，包括凱諾尼羅、薇絲，以及即將在電影和戲劇服裝設計界大放異彩的新秀設計師，例如：那時正在協助美術總監桑多・羅卡斯多（Santo Loquasto）的洪南，以及正在設計處女作《鐵窗外的春天》（*Mrs. Soffel*, 1984）的康莉芙。因為能學到非常多東西，每天都是全新、刺激的經驗。

在這段期間，我領悟到我想進一步鑽研服裝設計，巴德協助我進入紐約大學的服裝設計藝術創作碩士課程，他也是從那裡畢業的。我在紐約大學的服裝設計教授是弗瑞德・佛爾波（Fred Voelpel）、凱莉・蘿賓斯（Carrie Robbins），還有很有個人風格的約翰・康克林（John Conklin），他教授藝術史和服裝史。我在那裡瞭解了服裝演進編年史，學到專業級立體剪裁與服裝製作能力。我也理解到，想勝任服裝設計師的工作，必須很有工作紀律，準時交出成品，並且用盡心力，全力創作出

11 在外外百老匯（off-off Broadway）上演的戲劇實驗性質最強，因此劇院裡觀眾席數量最少，不到一百席。外百老匯劇院約一百至四百九十九席之間。百老匯劇院規模則為五百人以上。

圖 01：布蘭妮・墨菲（Brittany Murphy）與阿姆在《街頭痞子》的劇照。

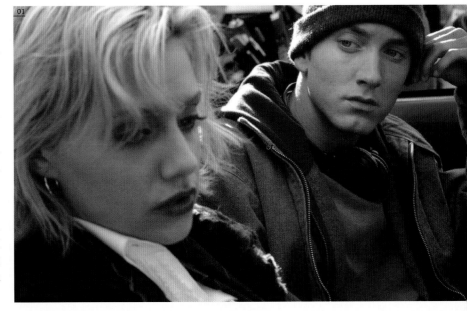

"我們都不是在真空中工作。身為設計師，我們要為演員、劇本、導演及攝影指導提供合適的設計。"

能力所及的最佳成品。

我在紐約大學服裝設計課程的同學，許多都選擇待在戲劇界，或想為歌劇或舞蹈設計服裝，但我一直想進入電影界。我的第一份工作是在《單身女郎日記》（*In the Spirit*, 1990）片中擔任蘿賓斯的設計助理。接下來，我協助設計《黑幫龍虎鬥》，為服裝設計師洪南幫一九二〇年代的服裝上漿。完成這部片之後，洪南請我到洛杉磯協助他設計《致命賭局》（*The Grifters*, 1990）的服裝。

我們在洪南的公寓工作，撕下最新幾期的雜誌頁面，尋找靈感。我們會製作表格，記錄每個角色、每次換裝時搭配的髮型、裙長、鞋子外型及配件。我、洪南和另一位助理花了兩星期的時間（這麼長的時間對現在來說是不可能的奢求），蒐集更多雜誌頁面、研究、複印、剪貼，把圖片剪輯為一份設計提案。我們仔細勾勒電影和演員的視覺呈現：每隻鞋、每支錶、每件珠寶，每一樣物品全都涵括在內。

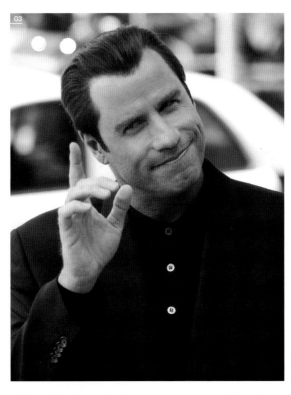

圖03：約翰·屈伏塔（John Travolta）在《黑道比酷》（*Be Cool*）飾演奇利·帕瑪。

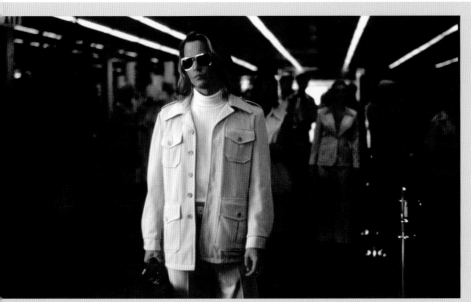

《一世狂野》BLOW, 2001

（圖02）「這身裝束很適合這個時間點——當時喬治在邁阿密，賣掉大批古柯鹼，感到不可一世。他不知道他即將被帶去哥倫比亞。這套服裝的不合時宜除了讓綁架顯得更為合理，也傳達出喬治的特殊性格。

「要跟強尼·戴普（Johnny Depp）約時間很不容易。我拿到他的尺寸，和他匆匆見過兩次面。我在古著店挖到不少有趣的東西，也在洛杉磯市中心商店的地下室挖掘那段時期滯銷的存貨。我們最後在開拍前一天為戴普完成試裝。

「我們用三、四小時的時間，一起探索喬治這個角色歷經三十年的轉變弧線。在逐步確認他在電影裡四十多套服裝的過程中，我每天修飾他的造型，重新試裝。」

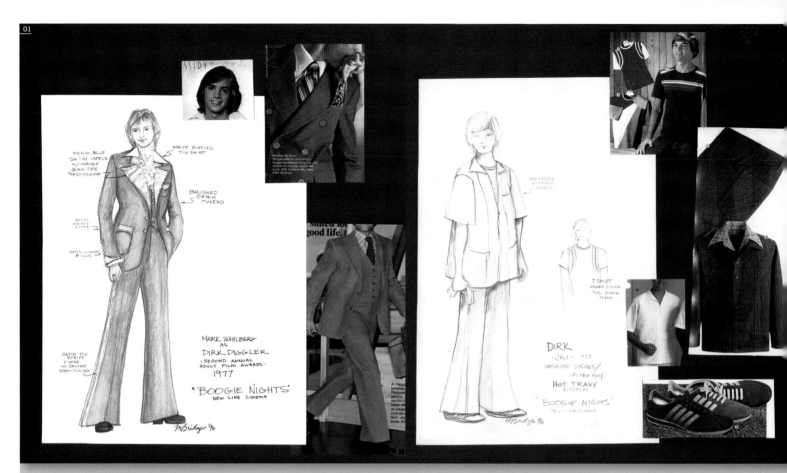

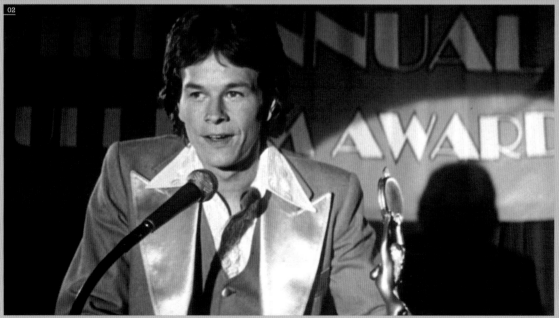

圖 01：布里吉為大炮王迪哥（Dirk Diggler）在《不羈夜》不同事業發展階段所做的概念板（concept boards）。

圖 02-04：布里吉的設計在電影裡的呈現。

圖 05：各年份服裝表呈現電影各時期使用的不同色彩計畫 [12]。

12 color palette，又稱色盤，詳見書後索引說明。

設計師最愛作品

（圖01-05）《不羈夜》是布里吉設計過的電影中的最愛之一。他認為這份工作的內容很不可思議，也是展示其能力的絕佳平台。對於這部電影，他說：「《不羈夜》的辛勞令人甘之若飴。每天的工作都很刺激，因為我熱愛一九七〇年代。我們那時都很年輕，相當熱血。這部電影的演員很棒，故事很有趣。電影的迴響很好，我很自豪參與其中。」

1977	Seq "A" 1978	Seq "B" 1979	1979	1980	Seq "C" 1982	1983	Seq "D" 1983 march	1983 sept	Seq "E"	1984 June
1	55	76	83	87	96	112	119	151	188	195
70's COLORS	LET THE GOOD TIMES ROLL RAINBOW COLORS			ACID TRIP WIERD COLORS & GLITTER	BEIGELAND		DIRTY LAUNDRY			COLORFUL NOTE
					end "C" 106					
54	75	82	end "B" 86	95	December 111	118	end "D" 149	Dec-83 157	end "E" 194	

BOOGIE NIGHTS BREAKDOWN

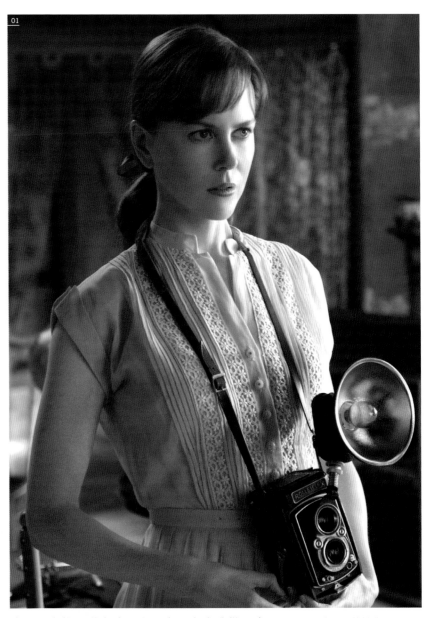

拍完《致命賭局》之後不久，有人把我推薦給約翰·里昂斯（John Lyons），他正在為新手導演安德森製作電影。我和安德森約在聖費南多谷的餐廳見面，我帶他去看我為山堤克力製片公司（Chanticleer Films）設計的小成本電影《調查員》（The Investigator, 1994）。這部電影的設定是一九三〇年代，他喜歡我對劇情所做的發揮，聘請我設計他的第一部電影《賭國驚爆》。

目前我正在設計我與安德森合作的第六部電影，我們已經共事了十六年。安德森喜歡和相同班底合作，但我很難預留空檔給他，因為他每四年或五年才拍一部片。當所有人都能聚集起來共事時，真的有種家人的感覺。不過這不代表我們不會偶有爭執，只是我們都能互相體諒，也有合作默契，這些都是第一次合作時不會有的。

服裝設計師最不可或缺的特質是耐心。設計師在許多環節都要保持耐心，先是製片人和預算，然後是演員和他們的行程或特殊偏好，最後是製作服裝所需的時間，以及對工作夥伴的耐心。如果沒有耐心，你會一直受挫，而那種焦躁感會滲入其他領域。我不知道我是否每次都做得很好，但我一路上學到耐心是必要的。

我們都不是在真空中工作。身為設計師，我們要為演員、劇本、導演及攝影指導提供合適的設計。我最滿意的經驗是與導演來回交流，根據他的意見做些許修改。我尊重他們的觀點，他們也尊重我的。我們的目標相同。

如果設計師必須將每個角色設計圖寄給某個神祕的單位（例如片廠）做審核，我會避開這類案子。我的想法是，若不是他們根本不需要我（如果他們想自己挑選衣服），就是「如果這是你要的，我會弄給你，但我不能對此負責」。所幸最近都沒發生這類干涉創作的行為，不過我的確遇過製片人令人髮指的干涉。

如果情況許可，我會先自己做初步的研究。雖然現在電影製作過程的服裝準備時間已大幅縮短，我還是會依照洪南的工序，也一定會準備一本研究聖經，方便每個人了解我在做什麼。

我通常會撕下雜誌頁面，然後製作情緒板或適合每個場景氛圍的影像，即使設計的是古裝片，也無論是否找到一模一樣的服裝，我都會這麼做。通常這些資料已足以讓導演知道，我根據劇情所做的設計方向是正確的。然後我會讓他看試裝的照片，用來呈現服裝實際的樣貌。我不時會參考我的研究聖經，這本冊子十分重要。

圖 01：妮可·基嫚（Nicole Kidman）在電影《皮相獵影》（Fur: An Imaginary Portrait of Diane Arbus）中的造型。

《燃燒鬥魂》THE FIGHTER, 2010

（圖 02-04）「創造一個可信且可親的角色，並保有愛麗絲·華德（Alice Ward）個人風格的精髓，對我來說很有挑戰性。我認為這說明了她如何看待自己，以及對自己的期待。HBO 的紀錄片《毒瘾》（*High on Crack Street, 1995*）提供了絕佳的研究資料，並呈現了麻州洛威爾市（Lowell, Massachusetts）當時的景況。

「華德『本尊』的外在形象融合性感和強悍，也懂得穿搭。總之，她性格鮮明，喜愛動物花紋和格紋，包包總是與鞋子相互搭配。因此，我先以塑型衣調整梅麗莎·李奧（Melissa Leo）的線條。接著我開始尋找一九八〇年代晚期到一九九〇年代初期的獨特設計，例如當時的花樣、墊肩、窄腰身、連身衣與窄裙，將這些元素與李奧的金髮結合得令人耳目一新（圖 02）。我們試裝到一半時，『愛麗絲』已經現身，那時我知道我們成功了。」

圖03：克里斯汀·貝爾（Christian Bale）與馬克·華柏格（Mark Wahlberg）在《燃燒鬥魂》拍攝現場。

圖04：電影中的華德家姊妹呈現了當時的流行。

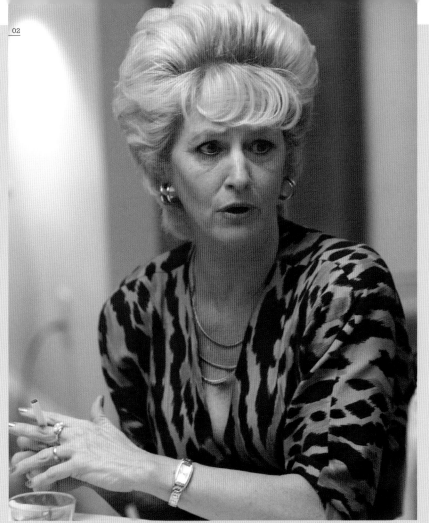

如果是古裝片，我會看看哪些研究資料適合這部電影，問自己哪件衣服適合哪個角色。我喜歡親手碰觸服裝，完全投入研究，觀看當代的照片和電影，但我不太熱衷於創作自己的服裝設計圖。

如果劇情背景設定在現代，我會琢磨角色的特質、他們會穿哪種風格的衣著、會去哪裡購物、如何看待自己。他們穿的鞋子、穿褲子的方式，都能向觀眾傳達訊息。仔細推敲過每個造型後，我開始為他們購物，或是複製我在旅行中發現的單品。如果我設計的造型比較前衛或時髦，我會參考日本的時尚雜誌，看看下一個時尚新潮流，這個方法長久以來對我都很實用。然後，我會拿某件套裝的外套混搭不同風格的褲子，再用同一塊布料縫製這套混搭的服裝。

我的創作是循著角色思考，而且每個角色的設計都是個案處理。如果有需要，我會設計所有單品，但我不需每部電影都自己打造所有服飾及配件。你不一定能找到最合適的布料，未必有足夠預算訂做服裝，就算有，也不一定有時間這麼做。

我大約比美術總監晚兩到三星期開始參與影片。準備的時間長短不會對我有什麼影響，但對我為演員試裝的時間會有影響。我希望製作團隊可以更快完成選角。

演員至少需要試裝兩次才能開始拍攝。為演員設計服裝的第一步是「見面與寒暄」：我與演員討論角色，並丈量他們的尺碼。接下來才是打理適合演員的造型，包括裙長、鞋跟高度、髮色等各式各樣的細節。我分享我的想法，與劇組一起討論顏色，之後我會進一步思考，更精準地為我正在打點造型的演員設計服裝。我的設計是否合用是另一項挑戰。我最有興趣的是演員正在做什麼，聽聽他們的背景出身。每位演員都各有特色，也各有獨特魅力及詮釋角色的方法。

和美術總監建立共識非常重要。最令我讚歎的美術總監，是可以將一個點子發揮極致，創造出他們的世界。我會和美術部門確認：「有哪些是我

圖 01：亞當·山德勒（Adam Sandler）在《戀愛雞尾酒》飾演貝瑞·艾根（Barry Egan）。

需要注意的？」如果我們能一起討論牆壁的顏色，對於電影的敘事會很有幫助。我告訴他們我打算嘗試的作法，分享我準備使用的色彩計畫，因為這也有助於說故事。

我會和美術總監交流想法，不過我們常常不在同一個地方工作。他會參與勘景，但我不會在場，所以我們會彼此聯繫，只是不會一起坐下來規劃每個鏡頭的設計。有時我不會知道拍攝電影時的一些技術細節，像是使用哪種鏡頭，或導演和攝影指導討論以哪種方式來沖印底片。我有時沒參與這些討論過程。如果能請攝影指導分享這些細節，參與攝影機測試和毛片拍攝，盡可能蒐集相關資訊，對於工作也有幫助。

我在好萊塢的事業生涯中一直努力不畫地自限，不讓自己成為設計特定類型的設計師。我現在已經創作許多作品，可以看出我的風格（一時找不到更好的詞）。其中有看起來很寫實的、漫不經心的，也有擁有多種不同質地的，還有我希望不會讓人感到過度設計的。

想想《街頭痞子》、《黑金企業》、《燃燒鬥魂》，這些在大螢幕上的造型設計，讓觀眾了解這些人的特質並能融入故事。不幸的，我不知道如果服

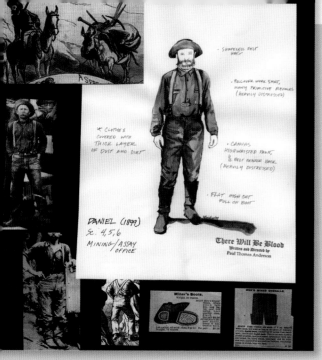

《黑金企業》THERE WILL BE BLOOD, 2007

（圖 02-03）「丹尼爾的套裝是我在這部電影少數的大手筆，因為布料是專為這套套裝編製的，套裝和襯衫都是客製。他經典的帽子是向一間戲劇服公司租的，領帶是向一位販售古著的賣家買的。年輕的 HW [13] 穿著的那個年代的襯衫是租來的，他的骨董西裝在緊湊的拍攝期間需要修補多次。不過這一切似乎都未影響丹尼爾·戴路易斯（Daniel Day Lewis），他喜愛這些服裝的能量和飽經風霜的表象，讓服裝成為他的角色不可或缺的一部分。他在第一次試裝時，這樣評論一套古著的鑽油工作服：『光能穿上這套服裝，就讓我願意接這部電影。』」

13　　指主角丹尼爾的兒子。

裝看起來像「真實的」、沒有「設計過的」,對服裝設計師是否是好事。不過設計師奧德瑞吉總是說:「如果觀眾沒注意到服裝,你的工作就很傑出。」

我設計的電影中,個人最喜愛的是《不羈夜》,以及《一世狂野》（Blow, 2001）。《一世狂野》的導演泰德・狄米（Ted Demme）人很好,個性溫和,讓我自由發揮。有一次他請我拿掉某位演員的帽子,除了這次外,無論演員穿什麼到拍攝場景,狄米都會直接拍攝。

我最具挑戰的電影是《黑金企業》。這部片在德州西部的偏遠地區拍攝,安德森找到兩萬四千多公頃的牧場,美術總監傑克・菲斯克（Jack Fisk）建了小火車站、小鎮、山丘上的教堂、油田及農場,但在我們抵達之前,這裡連路都沒有。

有個星期四,我們在夜拍時,安德森告知我:「我們星期二要用新概念重拍。」「你說什麼?」我們沒有適合那個年代的服飾,而且在這個德州的荒郊野外,沒有所謂的隔天送達。機場在三小時

車程外的地方。星期五早上,我打電話到洛杉磯求援,描述我的需求。星期二早上,我為演員定裝。我竟然辦到了,但我不打算再來一次。

不少人問我:「你考慮過走時尚設計嗎?」電影服裝是根據劇本角色在故事中的轉變弧線而設計的,我們試圖讓故事具說服力。戲服是劇情表現的元素之一。

對我來說,電影服裝設計跟商業無關,焦點也不在設計師身上。相對的,時裝設計師有自己的公關。時裝設計首重商業價值,其次才是藝術性。我比較傾向電影服裝設計首重藝術性,其次才是商業價值。追根究柢,時裝設計師的目標是製作大眾想買的產品,而電影服裝只是電影的一部分。我的目標不是讓觀眾想買我設計的服裝。

自從投入這一行以來,我見證了業界的職場生態變化。我剛入行時,在協助洪南設計大片廠電影的空檔間,設計了自己的低成本獨立製片電影。其中有三到四年的時間,我與一家規模相當小的「錄影帶電影公司」合作,這間公司製作許多科

幻片和兒童片。那時，我有時在洛杉磯設計電影，有時擔任 HBO 電影的服裝總監，有時協助設計師露絲‧麥爾絲（Roth Myers）設計錄影帶電影。現在，這些職位分別屬於兩個地方工會，電影服裝設計的職務被切割，比較難像我以前那樣在不同領域工作。

現今的設計師收入更低、時間更緊迫、人力也更少，然而，製片公司不切實際的期望卻愈來愈多。由於對資源的種種限制，讓我們愈來愈難交出好的成品，對服裝設計師來說，這是一條艱辛崎嶇之路。

至於電影業未來的展望，最近，我為法國導演哈札納維西斯設計的黑白默片**《大藝術家》**在坎城得到相當熱烈的迴響。也許這不是什麼新鮮事。也許這個產業可以反璞歸真，揚棄現今對於電腦 3D 特效的狂熱？或許，我們將會重新找回說故事的初衷。

圖 03-05：哈札納維西斯在二〇一一年推出的電影**《大藝術家》**的劇照，以及布里吉繪製的喬治和柏比的設計圖。

達尼洛・杜納蒂 Danilo Donati

「他喜歡我的襯衫。」杜納蒂回憶第一次見到費德里柯・費里尼時（Federico Fellini）的情景說：「其實那件襯衫很糟糕，但我們成了朋友。」

杜納蒂一九二六年生於義大利蘇扎拉（Suzzara），在佛羅倫斯的藝術學院研讀濕壁畫。他原本打算成為畫家，但藝術生涯的開始，卻是擔任導演盧奇諾・維斯康提（Luchino Visconti）的大型劇作的服裝設計師。他在一九五〇年代踏入電影圈，為傳奇導演羅貝托・羅塞里尼（Roberto Rossellini）與皮埃爾・保羅・帕索里尼（Pier Paolo Pasolini）設計服裝。一九六七年，他以《馬太福音》（Gospel According to Matthew）與《曼陀羅》（La Mandragola）兩部電影的服裝設計獲得奧斯卡獎提名。隔年，導演法

蘭可・齊費里尼（Franco Zeffirelli）令人難忘的《殉情記》（Romeo and Juliet, 1968），讓杜納蒂贏得第一座奧斯卡獎。不過，真正塑造其事業的，是他與費里尼長達二十年的合作。

費里尼曾經如此形容杜納蒂：「化身為綜藝節目服裝造型師的頂尖藝術行家。」他與杜納蒂首度合作《愛情神話》（Fellini Satyricon, 1969）的製作時，費里尼已是知名導演。兩人討論這部電影足足一個月，杜納蒂才認為他已準備好為大師做設計。杜納蒂回憶當時：「費里尼告訴我可以盡情發揮，但我從開始的第一天就知道，他需要的設計是不屬任何時期且虛幻的。最根本的一點是破壞所有工廠製造服裝的指涉。我製作了適合每個人的基

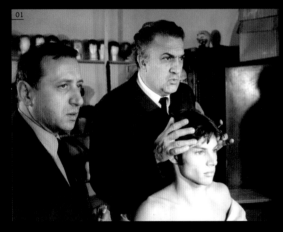

圖 01：杜納蒂與費里尼，以及海林・凱勒（Harim Keller）在《愛情神話》的拍攝場景。

圖 02：《飛俠哥頓》劇照。

本款，再更動材質和顏色，但戲中角色的面孔仍是主要的焦點。最大的挑戰是去除所有元素，只留下形而上的存在。」在前製期間，杜納蒂描述費里尼「很聰明，很樂於嘗試各種體驗或實驗」。

不過等到電影開始製作時，他們的關係開始充滿火藥味。劇本對費里尼來說只是跳板，向來不是用來遵循的。杜納蒂回憶說：「你無法和他有任何實質討論，劇本沒有任何作用。你只能準備每一場戲所需的物品。」他形容和費里尼的工作經驗是「走在刀鋒上」。杜納蒂常常被費里尼工作的方式激怒：「你絕對不能只聽費里尼的話，你要詮釋。如果你乖乖聽他的，最後只會瘋掉。詮釋他是接近他的唯一方式。」

即使有這樣精疲力竭的經驗，這對雙人組（費里尼稱之為兩兄弟）仍繼續合作。在籌備《羅馬》（Roma, 1972）時，費里尼請杜納蒂兼任美術總監。

雖然杜納蒂「完全不想要設計場景」，但還是很高興有這次經驗，他解釋道：「費里尼發掘出被我忽視的潛在能量，並鼓勵我面對它。」杜納蒂總共為費里尼設計了七部電影，包括獲得極高評價的《阿瑪珂德》（Amarcord, 1973）及《卡薩諾瓦》（Casanova, 1976）。他為《卡薩諾瓦》所做的設計讓他再贏得一座奧斯卡獎。

在《羅馬風情畫》後，杜納蒂持續兼任服裝設計師與美術指導，包括已成邪典（cult classic）的《飛俠戈登》（Flash Gordon,1980），以及羅貝托·貝里尼（Roberto Benigni）的兩部電影：《美麗人生》（Life is Beautiful, 1997）及《木偶奇遇記》（Pinocchio, 2002）。

貝里尼回想當時：「我深信杜納蒂是永垂不朽的。我很習慣看到他如神祇般坐在椅子上，將人生奉獻於服務美的事物。世人將會永遠感激他的貢獻。」杜納蒂在二〇〇一年逝世。

圖 03：《愛情神話》。
圖 04：《卡薩諾瓦》。
圖 05：《殉情記》。

雪伊・康莉芙 Shay Cunliffe

"設計師必須靈活且有彈性，即使重要設計在定調後又被全盤推翻，仍須保持冷靜。將「自我」收進門旁的袋子裡也很重要。"

雪伊·康莉芙在十一歲進入英國的寄宿學校，以優異成績從布里斯托大學（University of Bristol）畢業後，在二十多歲時搬到紐約，任職《紐約書評》（New York Review of Books），之後成為導演麥可·尼可拉斯（Mike Nichols）的助理。她在紐約藝術學生聯盟學校進修，接著進入萊斯特·波勒克夫（Lester Polakov）開設的「舞台設計工作室及論壇」（Studio and Forum of Stage Design）研習。增強信心後，她在芭芭拉·瑪德拉戲服公司初試身手，協助傳奇設計師艾琳·莎拉芙設計新編的《西城故事》。她擔任設計師茱莉·薇絲在一齣百老匯舞台劇的助理後，在薇絲推薦下，承接了她的第一部電影——戴安·基頓（Diane Keaton）主演的《鐵窗外的春天》。

康莉芙隨後又為極具品味的基頓設計了三部電影，包括《婆家就是你家》（The Family Stone, 2005）。她也與獨立製片導演約翰·塞爾斯（John Sayles）合作了三部電影，包括佳評如潮、詮釋優雅的德州邊境家族故事《致命警徽》（Lone Star, 1996）；為演員兼導演的蓋瑞·辛尼斯（Gary Sinise）設計了《人鼠之間》（Of Mice and Men, 1992）；為詹姆斯·L·布魯克斯（James L. Brooks）電影公司設計《真情快譯通》（Spanglish, 2004）、《愛在心裡怎知道》（How Do You Know, 2010）；還有肯·卡皮斯（Ken Kwapis）的賣座愛情喜劇《他其實沒那麼喜歡妳》（He's Just Not That Into You, 2009），以及即將上映的《鯨奇之旅》（Big Miracle, 2012）。

康莉芙的作品風格多變，包括《姊姊的守護者》（My Sister's Keeper, 2009）、《法網邊緣》（A Civil Action, 1998）、恐怖片《叛魔者》（The Believers, 也譯為《紐約大怪談》, 1987）、《熱淚傷痕》（Dolores Claiborne, 1995），還有《神鬼認證：最後通牒》（The Bourne Ultimatum，2007）及《2012》（2012, 2009）這類不應讓觀眾注意到服裝的賣座動作片，以及動畫電影《辛普森家庭電影版》（The Simpsons Movie, 2007）——康莉芙擔任卡通角色的服裝設計顧問。康莉芙的特色包括：混搭服飾本身隱含意義的高明手法、極佳的品味，以及在不同電影類型之間恣意轉換的從容。她目前正在設計由珍妮佛·安妮斯頓（Jennifer Aniston）與傑森·蘇戴西斯（Jason Sudeikis）主演的《全家就是米家》（We're the Millers, 2013）。[14]

14 康莉芙的新作包括：《危機解密》（The Fifth Estate, 2013）、《獄前教育》（Get Hard, 2015）、《換命法則》（Selfless, 2015）、《沉默的雙眼》（Secret in Their Eyes, 2015）、《為了與你相遇》（A Dog's Purpose, 2017）、《格雷的五十道陰影：束縛》（Fifty Shades Darker, 2017）、《格雷的五十道陰影：自由》（暫譯，Fifty Shades Freed, 2018）等。

雪伊・康莉芙 Shay Cunliffe

一九五六年，我的母親米姿・康莉芙（Mitze Cunliffe）設計了黃金打造的戲劇面具獎盃，現在稱為英國影藝學院電影獎。我父親是美國歷史與文學教授，在北英格蘭的曼徹斯特大學任教。一九四九年，我父親即將取得耶魯大學學位時，在紐約的派對上認識了我的母親，當時她是藝術圈美麗年輕的天之驕女。六個月後，她隨他搬到曼徹斯特——我的出生地。

我的歷史學家父親與熱愛服飾的藝術家母親，帶給我成為專業電影服裝設計師的兩個元素。

我的父親每年輪流在英國的學校和美國的大學任教。在英國的學校，我上的課比美國的還要進階。我們住在美國時，我是班上的神童，但隔年回到曼徹斯特時，進度非常落後，必須參加額外的課後輔導。然後我們又回到美國，再度重複這個循環。我那時學會了一件事：我們從來不是最好或最差的，重點在於比較的對象。

青少年時期，我在倫敦上學，每天午休時間都會去參觀維多利亞及亞伯特博物館的服裝及紡織展區。週間的晚上，我會花五先令買票看皇家莎士比亞劇團（Royal Shakespeare Company）的戲，或去皇家宮廷劇院（Royal Court Theatre）看戲。

我很早就知道自己的興趣在劇場及戲服設計。在政治運動風起雲湧的一九七〇年代，我在布里斯托大學研讀戲劇與法文。七〇年代中期，我的父母離婚後，我幫助母親搬回美國，並決定在那裡暫居兩年，看看有什麼機會。那時我去面試工作都穿著舊的連身褲、維多利亞風格的上衣，以及繫帶綁到小腿肚的芭蕾舞鞋，工作介紹所一直批評我的這身穿著。有趣的是，自從我成了服裝設計師後，我個人的穿著癖好變得沒那麼古怪了。

我利用幫二手車商交車的機會去了舊金山。到那裡後，我找了清理房子和在路上發傳單的工作。我媽不時打電話來督促我：「你可不可以做些正常認真的事？現在你該振作一點了。」

有一天，《紐約書評》的編輯室突然打電話給我，說羅伯特・西爾佛斯（Robert Silvers）[15] 需要一位助理：「你想要這份工作嗎？」我沒有錢離開舊

金山，但我母親說：「你在胡說什麼？我會借錢給你買機票。」

第一天進辦公室，我連包包都還沒放好，他們就說：「你得打電話給奈波爾（V. S. Naipaul），他的稿子遲交了。」那天下午，蘇珊·桑塔格（Susan Sontag）進辦公室，坐在我的位子上，想知道送來的校稿有哪些有趣的。

幾乎所有紐約人都會跑來這裡消磨時間。《紐約書評》的辦公室不要求我穿高跟鞋，我可以穿我的芭蕾舞鞋。我也認為自己讓紐約的女文青更勇於嘗試。妙筆生花的諷刺作家普露頓絲·克羅什（Prudence Crowther）當時在《紐約書評》擔任排版員，她的穿著開始更特立獨行。她說：「你知道嗎？你讓聰明女性勇敢塗著口紅，身穿奇裝異服去上班。」

《紐約書評》一位編輯的朋友當時和麥可·尼可拉斯正在籌設辦公室，他說：「尼可拉斯需要一位助理，他受不了連信都寫不好的人。你願意過去見見他嗎？我們會付你兩倍薪水。」

我很喜歡《二十二支隊》（Catch-22, 1970），但對著名的愛琳·梅（Elaine May）及麥可·尼可拉斯雙人組[16] 一無所知，事實上，我不太清楚尼可拉斯在美國社會的地位。我記得我穿著胡亂搭配的服裝去面試（登山鞋、蘇格蘭粗呢長裙、完全不搭的傳統編織毛背心、針織開襟衫），以免彼此誤會這份助理工作的內容。

與尼可拉斯共事時，我認識了許多戲劇界人士，包括服裝設計師南西·波茲（Nancy Potts）。我告訴她我很喜愛服裝設計，但沒朝這方向發展，因為我不會畫畫。她告訴我，畫畫是可以學的。

這大概是我這輩子聽過最重要的話了，只是我過了整整六個月才真的聽了進去。

15 《紐約書評》的創辦人及總編輯。

16 指麥可·尼可拉斯和愛琳·梅合作的「尼可拉斯和梅」即興戲劇雙人組。

圖01：約翰·庫薩克（John Cusack）在《2012》的劇照。

圖02-04：康莉芙手繪的西藏奶奶服裝造型、靈感來源，以及在《2012》的呈現。

"有一段時間，我覺得我沒有足夠的動力進入電影服裝設計領域，但每三個月就得努力爭取工作的經驗讓我體悟到：人生就是一場戰鬥，即使不是戰士，也必須奮戰。"

那時我回英格蘭度假，返回紐約時心情抑鬱。我寫信給波茲，她建議我週末去藝術學生聯盟學校進修，晚上去萊斯特‧波勒克夫的舞台設計工作室及論壇上課。

「去那裡修讀劇本分析、繪圖以及設計的課程，」波茲如此建議：「等你開始在這個領域工作後，不要待在後端的裁縫室，而是要成為採購，這樣你才會認識設計師，才能學到該去哪裡找需要的資源。」

六個月後，我為聖克雷蒙聖公會教堂的表演設計服裝，薪酬是五十美元，預算是一百五十美元。因為沒什麼經驗，我想：「好吧，我來試試看。」

幾個月後，我決定要放手一搏。很幸運的，我透過尼可拉斯認識了場景及服裝設計師湯尼‧華頓（Tony Walton），他提議幫我打電話給芭芭拉‧瑪德拉戲服公司。

一九七九年，我開始在芭芭拉‧瑪德拉戲服公司工作。不久，莎拉芙過來討論新編版**《西城故事》**。

她剛結束退休生活，重返工作，沒有助理，瑪德拉又非常非常忙碌。我被指派去協助她，當時我還不知道這是多麼不尋常的事。我的工作是幫莎拉芙蒐集布樣，還有每天晚上送相當虛弱的她搭上計程車。

有一段時間，我覺得我沒有足夠的動力進入電影服裝設計領域，但每三個月就得努力爭取工作的經驗讓我體悟到：人生就是一場戰鬥，即使不是戰士，也必須奮戰。

瑪德拉將我推薦給薇絲，她打電話給我，請我幫忙設計一齣小型百老匯劇，因為她同時在設計一部電影。

接著，由於薇絲的推薦，我接下了職業生涯的第一部電影——**《鐵窗外的春天》**，工作是協助艾莉芝，當時她身兼該片的美術總監。艾莉芝要我整理服裝庫的衣服，將戴安‧基頓和梅爾‧吉勃遜（Mel Gibson）的衣服外包給裁縫師，然後她就飛去英國做美術設計，這時我才發現，自己已經成為那部片的服裝設計師。

《熱淚傷痕》DOLORES CLAIBORNE, 1995

（圖 01）「凱西‧貝茲（Kathy Bates）飾演的桃樂絲‧克萊朋（Dolores Claiborne）片中涵蓋的年齡，比貝茲拍攝時的實際年齡更年輕或更老。這是年輕的桃樂絲——來自於她對較快樂時期的『回憶』。

「為了呈現兩者之間的差異，我設計了舊式的女僕裝，以淺色衣領烘托她的面孔，並用金黃色的花布圍裙傳達甜美愉悅的純真。相對的，較年老的桃樂絲穿著單調、寬鬆的服裝，也懶得特別穿制服工作。透過她的便服可反映出，多年下來，她和雇主之間的分際已經消失。」

01

我開始工作時，會先反覆閱讀劇本好幾次，然後與導演短暫會面，了解他準備拍攝的電影類型。接下來，我會開始進行研究，收集視覺圖像，探究故事發生的背景世界。例如，設計以消防員為主角的現代故事，表示我得去消防隊，請消防人員穿上制服，並向我解釋它們的功能，展示服裝上的每項細節。我甚至會想親自體驗穿上的感覺。

我的研究包括蒐集所有視覺圖像、照片、複印本，以及筆記內容，我會分享給團隊的每位新成員，包括演員在內。我工作時比較靠直覺，和某些設計師相較之下，我在製作過程中或許比較偏向用摸索的方式來工作。

設計背景設定於現代的電影時，情緒板的製作更加重要。我通常只有在要製作服裝時才會繪圖。如果不是要訂製服裝，我不喜歡繪圖，因為在繪圖和試裝過程中會有很多變化。我早期在設計一齣背景設定於現代的舞台劇時就犯過這樣的錯。我畫了每一個角色，後來找不到我的繪圖。

現在我比較會從實際的地方著手。訂製服裝有時可能會太過完美。對於不同凡俗或富有的角色，這種完美確實很棒，但採用訂製服裝時，設計師

《他其實沒那麼喜歡妳》
HE'S JUST NOT THAT INTO YOU, 2009

（圖03）「吉吉（吉妮佛・古德溫〔Ginnifer Goodwin〕）在片裡飾演努力過頭的女生，包括她的穿著選擇。她將這件荷葉滾邊的襯衫『搭配』棕色開襟毛衣背心，傳達出一點青春少女的魅力，以及非常差的時尚品味。她穿這套衣服去盲目約會，結局不太好。

「很高興吉妮佛相當積極參與，我們有好幾次歡樂的試裝經驗，嘗試了好幾排的衣服，找出最適合吉吉的笨拙『造型』。吉妮佛很開心能夠扮演一位喜歡衣服但穿搭總是不太對勁的人。」

可能會讓服裝失去原本應有的真實感。

第一次試裝時，即使我打算訂製服裝，還是會偏好讓演員穿上現有的服裝。我不會倚賴設計稿做決定，因為許多版型不太合適。我也想在試裝時嘗試服裝的原型，看看布料的感覺。

演員和我能為彼此帶來新的靈感。如果演員不肯發表任何意見，試裝的那幾小時就會相當折磨人。我曾經展示服裝讓一位導演看，得到的回應不甚理想。不過我喜歡的導演對我展示的設計反應良好。我也遇過幾位導演特別無禮怠慢，讓我如墜五里雲霧，但我總是努力保持冷靜清醒、開朗愉悅，這對我的團隊很重要。

服裝設計師必須懂得細心聆聽。助理的直言不諱是我寶貴的資產，他們會在試衣間對我說：「我知道你認為演員同意你的想法，但我感覺他很遲疑，我覺得你應該考量他的想法。」試圖說服別人完全接受你所有想法沒有意義，因為那後來會反過來打亂你的陣腳。

即使我認為自己的設計棒透了，總是還會準備另一個方案。不過，如果我已經在第一選項花了大

圖 01： 克里斯·庫柏在《致命警徽》的劇照。

《水瓶座女孩》 WHAT A GIRL WANTS, 2003

（圖 04）「這是黛芬妮·雷諾（Daphne Reynolds, 亞曼達·拜恩斯〔Amanda Bynes〕飾）極致童話故事時刻，亦即在倫敦的『成年禮』舞會，由她失散已久的父親（柯林·佛斯〔Colin Firth〕飾）陪同參加。許多女孩透過電子郵件說想要相同禮服，我的回覆是：那是我製作過最昂貴的禮服。倫敦年輕的高級時裝訂製師傅尼爾·康寧漢（Neil Cunningham）以精湛手藝製作這件深象牙白絲緞禮服。造型靈感來自奧黛莉·赫本迷人的優雅，略帶《窈窕淑女》（My Fair Lady）改造後的風格。我們總共訂製了兩套，因為超過一週的密集拍攝可能會造成損壞。」

量預算，要改變就會非常困難，尤其是還有特技替身演員要試裝的時候。

我盡量每次都準備好方案二和方案三。設計師必須靈活且有彈性，即使重要設計在定調後又被全盤推翻，仍須保持冷靜。將「自我」收進門旁的袋子裡也很重要。

導演塞爾斯是很棒的合作對象，因為他信任設計師，而且會提供大量關於角色的資訊。他會為電影中的每個角色寫下一頁的角色背景故事，即使是小角色也不例外。每個背景故事都包括劇本中看不到的私人細節，包括他們的童年、對自己的期許、恐懼，以及他們人生的走向，應有盡有。塞爾斯和我合作了四次，現在我們的默契已到不需溝通的程度。

每部電影都各有難處，有時候那正是由你負責的部分。卡皮斯的《鯨奇之旅》重現一九八八年北極圈的搶救鯨魚行動。這部片以獵鯨為開場。我對那個世界一無所知，要深入研究相當困難，最後找到了能縫製這類服飾的因紐特愛斯基摩人，因為我發覺本片的因紐特愛斯基摩人演員認為這相當重要。

以前的電影頂多只有兩、三位製作人，現在我必須將試裝照片寄給八個不同的人，而且完全不知道他們在服裝設計上的決策順位是什麼。他們在星期日晚上才完成選角，但隔天一早就要演員穿上戲服，而我還是需要一樣多的時間才能找到合適的布料、裁製服裝。我需要的工作時間跟十九世紀設計馬克白服裝的設計師一樣，工作過程並沒變得更快。

我似乎是現代背景電影會找的服裝設計師，但我也設計了好幾部古裝片。我喜歡自己成功重現另一個時代的作品。

有位導演對我多樣的創作經歷如此評論：「我看你的作品集時，看到非常明顯的風格。我看到的服裝極簡，毫不繁複，相當直接俐落。」我擅於

《神鬼認證：最後通牒》
THE BOURNE ULTIMATUM, 2007

（圖 03）「我將包恩（麥特・戴蒙〔Matt Damon〕飾）的『造型』精煉到純粹、實用主義的極簡風格，目的是創造完全功能性及過目即忘的服裝，讓包恩可以在各地快速移動，不引人注意。拍攝過程共需二十五件夾克，用來承受在動作畫面中的各種摧殘。因應幾位特技替身演員的身形，我也必須調整其中幾件夾克的比例。我還製作了一系列『磨損度』不同的夾克。」

"我通常只有在要製作服裝時才會繪圖。如果不是要訂製服裝，我不喜歡繪圖，因為在繪圖和試裝過程中會有很多變化。"

拋開自己的美學喜好，一切以電影為考量。我希望每項作品都能有其獨到的成功之處。

《神鬼認證4》（*The Bourne Legacy, 2012*）有兩個特性讓身為服裝設計師的我感到恐懼：兩位主角很少換裝。片中一共有四個戲劇節拍[17]、四種不同造型，以及男女演員未換裝的追逐場面。

不僅如此，這些角色還是匿名低調的祕密情報員，這個微妙的特性跟設計師的工作完全背道而馳。無論如何，我還是要克服這樣的單調，在匿名背景下設計服裝，而且仍要在緊湊的畫面中，讓觀眾注意到重要的亮點，因為這就是服裝的功用：

17 beat, 指場景當中最小的結構要素。

《婆家就是你家》
THE FAMILY STONE, 2005

（圖01）「導演湯姆・貝祖查（Tom Bezucha）提出一種強烈的視覺概念。他想用繽紛的色彩計畫，但不用藍色系，希望創造出不朽的質感。

「這一家人的服裝設計採用暖色調，有各式版型、材質和呈現個人偏好的風格差異。相對的，我又透過每一套服裝的視覺，來強化梅樂蒂（莎拉・潔西卡派克〔Sarah Jessica Parker〕飾）孤立於家族成員之外的氛圍。她僵硬拘謹，身上的美麗服飾呈現出偏暗色系、時髦的線條。」

01

不斷提升自己

（圖 02-03）「我的先生是場景設計師，有一天他看到我歇斯底里時說：『這有多難？你只是需要服裝的分鏡表而已。』他在一張紙上畫出好幾個格子，告訴我：『你看，你寫下劇本日期、服裝、角色。還有什麼？』

「直到現在，我還是用這份分鏡表的影印本工作。這麼做很原始，但對我來說幾乎就像是護身符。我看到我在一九八三年填寫的分鏡表就會冷靜下來。

「我從底層做起，從《鐵窗外的春天》一步步向上爬。這部片的故事設定於一八九九年，我首次飛到洛杉磯，從片廠服裝部門找出那個時期的服裝。我建立了無數關係，體認到設計師和自己的團隊是一體的。在那之後，我正式成為服裝設計師。」

標示時間、標示人物、引導觀眾注意重點。我寧願演員要換四十套服裝；那實在很難面面俱到。

幾年前我為《豪情三兄弟》（Blood In, Blood Out, 1993）設計服裝。那是一部關於東洛杉磯敵對拉丁裔幫派的電影，在研究過程中，我見了許多年輕幫派份子，發現他們只穿三類服飾。

我邀請大約四十人到我的服裝部門，我們看了一排排的服飾，試圖讓他們的造型更有變化，但他們幾乎拒絕我提議的所有造型。他們面無表情，又有些害羞地挑出相同的兩件單品。那時候，我恍然大悟：幫派需要制服——這才是重點，這才是我要做的設計。也許，除了服裝設計師外，大家都知道這一點。

總而言之，真正好的服裝設計必須和劇情融合為一，即使是古裝片，仍不能讓觀眾注意到衣服。電影的重點是故事和角色。有時我很渴望接到一部關於服裝的電影，不過那可能要我自己編劇才有辦法。

《甜蜜的十一月》SWEET NOVEMBER, 2001

（圖 04）「莎拉・迪佛（Sara Deever，莎莉・賽隆〔Charlize Theron〕飾）是離經叛道、穿二手衣的『波希米亞人』。我很享受在舊金山二手商品店拼湊這個角色的過程，我去尋找這個角色會去購物的地方，當作自己的設計起點。賽隆在片中的所有服飾，幾乎都是從多種管道拼湊而成的，因為我和她都認為她的角色非常『具有巧思』。賽隆的媽媽編織了許多單品，例如這張照片裡的圍巾。她的服裝是真正的『家庭手工』。」

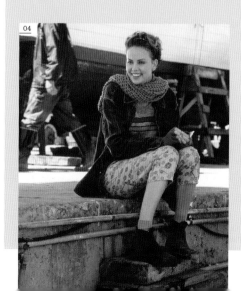

莎朗・戴維絲 Sharen Davis

"想為電影做設計，你必須能夠設想物品在攝影機下的樣子。你不能相信自己的眼睛。設計師必須去上課，學習不同的電影底片和打光技巧如何影響服裝在大螢幕上的呈現。"

莎朗·戴維絲誕生於美國路易斯安納州的斯瑞夫波特市（Shreveport）。由於父親是軍人，她從小在日本及德國成長，後來才回到美國，進入太平洋表演藝術學院（Pacific Conservatory of the Performing Arts）研讀表演。

戴維絲在羅傑·柯曼（Roger Corman）一部電影的美術部門工作之後，有七年的時間擔任服裝總監，其中包括《密西西比風情畫》（Mississippi Masala, 1991），此片主角是她在劇場時期認識的丹佐·華盛頓（Denzel Washington）。接下來，她設計了五部同樣由丹佐·華盛頓主演的電影，包括卡爾·法蘭克林（Carl Franklin）的《藍衣魔鬼》（Devil in a Blue Dress, 1995）、《即時追捕》（Out of Time, 2003），以及由丹佐·華盛頓執導的《衝出逆境》（Antwone Fisher, 2002）與《激辯風雲》（The Great Debaters, 2007）。

戴維絲生動呈現寫實角色的天分，以及取得演員信任的能力，可追溯至她在劇場工作的經驗。許多電影明星非常敬重她，將她視為創意發想夥伴，包括《怪醫杜立德》（Doctor Dolittle, 1998）和《隨身變 2：我們才是一家人》（The Nutty Professor II: The Klumps, 2000）裡的艾迪·墨菲（Eddie Murphy），以及《當幸福來敲門》（The Pursuit of Happyness, 2006）與《七生有幸》（Seven Pounds, 2008）裡的威爾·史密斯（Will Smith）。

在泰勒·哈克佛（Taylor Hackford）執導的傳記電影《雷之心靈傳奇》（Ray, 2004）中，傑米·福克斯（Jamie Foxx）因飾演傳奇靈魂歌手雷·查爾斯（Ray Charles）而奪得奧斯卡獎，他在片中穿的一百多套服裝，全都出自戴維絲之手。此片的服裝設計讓她獲得奧斯卡獎提名，更贏得這位已故歌手的家屬讚譽。

在碧昂絲（Beyoncé Knowles）主演的歌舞劇電影《夢幻女郎》（Dreamgirls, 2006），戴維絲的設計栩栩如生地呈現摩城唱片（Motown）時代的底特律，展現從靈魂樂的一九六〇年代初到迪斯可年代的女團造型演變。這部片也讓戴維絲二度入圍奧斯卡。

她近期的作品包括由修斯兄弟（Hughes brothers）執導、丹佐·華盛頓主演的末日電影《奪天書》（The Book of Eli, 2010），以及凱瑟琳·史托基特（Kathryn Stockett）暢銷小說改編的電影《姊妹》（The Help, 2011），這部電影風格詼諧、令人耳目一新，視覺設計也相當講究細節。目前她正設計由昆汀·塔倫提諾（Quentin Tarantino）執導、李奧納多·迪卡皮歐（Leonardo DiCaprio）與傑米·福克斯主演的《決殺令》（Django Unchained, 2012）。[18]

18 在那之後，戴維斯的新作還包括：《哥吉拉》（Godzilla, 2014）、《激樂人心》（Get on Up , 2016）、《第五毀滅》（The 5th Wave, 2016）、《絕地 7 騎士》（The Magnificent Seven, 2016）、《心靈圍籬》（Fences, 2016）、《索魯特人》（暫譯，The Solutrean, 2017）等。

莎朗・戴維絲 Sharen Davis

最早影響我的是日本和歐洲的時尚潮流。我就讀高中和大學時,父親因在美國空軍服役而在日本駐紮,我和我母親不斷去東京血拼。

一九七〇年代,日本文化反映出揉合歐美的影響。在我十九歲時,我們一家搬回美國。這個國家對我來說是全新的世界。我的穿著風格尚未傳播到美國,大家都會嘲弄我的及踝超長洋裝和厚底鞋。我愛上電影,早晚都跑電影院。《我倆沒有明天》(Bonnie and Clyde, 1967)讓我深深著迷,我看了《安妮霍爾》(Annie Hall, 1977)十次。

當時我的母親還會替我買衣服,但我會全部改造,惹毛了她。這是我開始設計的契機——我成為「衣櫃設計師」。我為朋友搭配衣服,告訴他們穿著應該貼近個性。我父親希望我從軍,成為軍官,雖然我成績不錯,但這不符合我的性向。

我選擇研習表演,先就讀加州聖塔馬利亞的太平洋表演藝術學院,之後在舊金山的美國戲劇學院(American Conservatory Theater)研習。雖然

我唱跳俱佳,但一直不是好演員,最後我不再有興趣走戲劇表演這條路。

我搬到洛杉磯,在電影《天河地獄門》(Galaxy of Terror, 1981)的美術部門工作。這部電影由柯曼製作,詹姆斯・卡麥隆(James Cameron)擔任美術總監。電影藝術似乎主動找上了我,我立即愛上鏡頭展現世界的方式,於是開始利用晚上去上課學習質地和色彩。

我協助服裝設計師凱西・克拉克(Kathie Clark)設計《比佛利山莊停車場》(Valet Girls, 1987)時,她教我如何拆解劇本,以及如何成為服裝總監。她告訴我:「運用你的表演技巧來推薦服裝。」我受過表演訓練的經歷,讓我和演員的溝通變得很容易。我知道如何使用服裝表現角色的情緒,這是我可以工作到現在的原因。

崔西・泰倫(Tracy Tynan)是我最早合作的設計師之一。她在洛杉磯擔任設計,我們在波特蘭拍攝《高校的血》(Permanent Record, 1988)時,她無法前

圖 01:演出《哈啦美容院》(Beauty Shop)的艾莉西亞・席薇史東(Alicia Silverstone)、高頓・布魯克斯(Golden Brooks)、昆・拉蒂法(Queen Latifah)、雪莉・謝波德(Sherry Shepherd)與艾菲・伍達德(Alfre Woodard)。

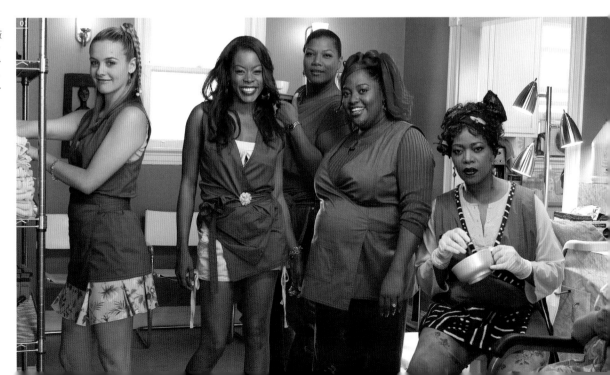

往拍攝地點。這部片有一場《皮納福軍艦號》（H.M.S. Pinafore）輕歌劇的表演，對於剛接下第三部電影的我來說，這是相當大的挑戰。

因為泰倫不在現場，身為服裝總監的我責任重大，我想確認我做的能符合她的意思。泰倫的想法很明確。她很聰明，而且相當前衛。她會拍攝試裝，確認服裝在演員身上活動的效果。她總是不斷鼓勵我，也是我很棒的仿效對象，我現在也總是會拍攝演員的試裝。

我是亞倫‧魯道夫（Alan Rudolph）的影迷。我的第一部電影是由《燃燒的夜》（Choose Me, 1984）與《心中疑慮》（Trouble in Mind, 1985）的導演執導的，而且這兩部片的服裝設計都是泰倫，讓我很興奮。

我認為魯道夫相當聰明，而且在當時相當有遠見。《龍虎生死戰》（Equinox, 1992）是恐怖片。魯道夫看著我說：「莫內。我要整個色彩計畫都是莫內風。」我們在明尼亞波利斯（Minneapolis）拍攝，他說：「我要兩個時期的服裝，一個是一九二〇年代，

一個是現代。盡情玩吧。」《龍虎生死戰》是我最愛的電影，因為這部片很有創意，但沒那麼現代。我心想：「這就是設計師的工作。」

我的表演技巧對我的設計工作很有幫助。我會先以主角身分誦讀劇本兩次，分析他們的情緒轉變弧線。接著，我想像場景，以及每個角色與臨時演員之間的互動。我會記住台詞，所以和導演討論角色和場景時不用看劇本。在最近一齣大型古裝片面試時，因為這部片有相當多轉折，我不需解釋就能理解劇本的微妙之處，令導演很訝異。

設計古裝片時，我喜歡到加州柏班克公立圖書館（Burbank Public Library）做研究。我在家也會做研究，但我喜歡請圖書館員幫忙找書。布料和織物帶給我很多靈感，我會嘗試混合不同時期的元素，看看如何搭配創造出更原創的設計。

我目前的設計案是《決殺令》，這是關於一位獲得自由的奴隸協助德國賞金獵人的故事，時間背景設定在南北戰爭之前，大約一八三〇到一八六〇年代之間。我做了一本這個時期的筆記，這樣一來，在向導演昆汀‧塔倫提諾說明時，就能以視覺方式呈現。我對他說：「這部片的轉變弧線很大，你或許會想選定一個年份。這裡是可能會出現的服裝樣貌。」

昆汀‧塔倫提諾和我面談前沒看過我的作品。他知道《雷之心靈傳奇》是我設計的，但沒看過那部片。他說：「我不喜歡傳記電影。」

在我們第二次見面前，他看了《雷之心靈傳奇》，滔滔不絕講著傑米‧福克斯。後來他們找福克斯扮演決哥的角色！這過程非常有意思。

我的上一部奇幻電影是《奪天書》，背景設定是末日過後的社會，但導演希望我依據實際的年代來設計。我以我們在現實生活中穿衣服的方式混搭不同時期的穿著。現在你會看到有人穿一九八〇年代風格的衣服，雖然看起來和過去的穿著不同，但服裝線條是相同的。

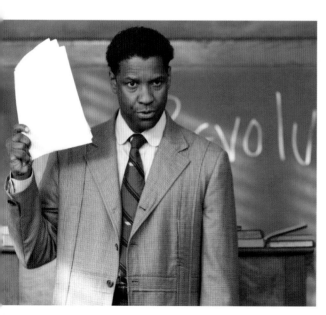

圖 02：丹佐‧華盛頓執導和主演的《激辯風雲》。

《藍衣魔鬼》 DEVIL IN A BLUE DRESS, 1996

（圖 01-02）「丹佐・華盛頓飾演易茲・羅林斯（Easy Rawlins），這名工人階級男子捲入一位神祕女子的犯罪及政治世界。羅林斯的衣櫥只有基本款：一套西裝、兩件正式襯衫、休閒夾克、工作用夾克、四件日常襯衫、一件正式長褲、工作長褲、正式皮鞋及休閒鞋、T恤、兩頂帽子及基本配件。

「羅林斯離開他的舒適圈時，我要重新創造這個小衣櫥。我想讓觀眾明顯看到，混搭日常襯衫、正式長褲及上教堂用的西裝，是他的日常生活偽裝。我讓他穿上有標誌的工作夾克，在羅林斯不想被注意的社區走動。羅林斯處在舒適圈時（或許是在附近的小酒吧），看起來很自在但又很性感。」

圖 01-02：《藍衣魔鬼》裡的珍妮佛・貝爾（Jennifer Beals）與丹佐・華盛頓。

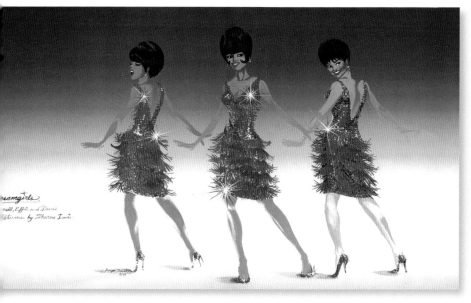

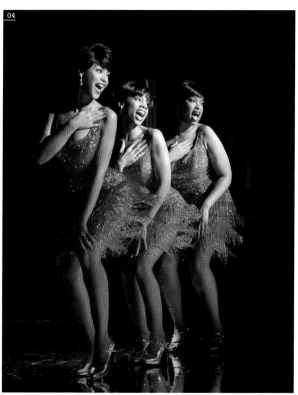

洛杉磯有許多極具創意且優秀的裁縫師，我和多間工作室合作製作電影服裝，所有衣服不會只出自一人之手。不同裁縫師縫製出各個角色專屬的剪裁和風格。我時常與環球片廠戲服工作室的約翰‧希爾（John Hill）合作。我設計的電影通常在南方拍攝，我會在洛杉磯準備好衣服，再帶著剪裁師去拍攝地。我的助理設計師留在洛杉磯，與希爾合作，寄給我圖片或我需要的物品。

雷恩‧強森（Rian Johnson）的《迴路殺手》（*Looper,* 2012）的背景設定在二〇三〇年到二〇六〇年之間，他強調他不要任何像《星際爭霸戰》（*Star Trek*）的風格。奇幻電影的服裝設計很難解釋，因為那是憑空發想的。這部片的難度在於必須設計陰鬱的風格，但不能單調——不能讓人物失去生氣。我的解決方式是使用相同色系，且不用珠寶。這個未來世界的人透過髮型和化妝來展現他們的創造力和財富，《迴路殺手》的髮妝都很狂野。

強森選擇我，讓我感到榮幸——他大可挑選更年輕、更時髦、更偏向造型師風格的服裝設計師。不

過我和他在用詞上有不同意見。當他說：「你知道，我不希望所有戲服（wardrobe）太顯眼。」我問他：「你指的是服裝（costume）嗎？」我會在他們使用「戲服」時問同樣問題。收到工作人員清單時，我看到上頭印著「戲服部門」（wardrobe department），我問：「這是什麼部門？」

想為電影做設計，你必須能夠設想物品在攝影機下的樣子。你不能相信自己的眼睛。設計師必須去上課，學習不同的電影底片和打光技巧如何影響服裝在大螢幕上的呈現。有一次我看毛片時覺得納悶：「等一下，服裝看起來不對勁。」後來我才知道，我試裝時用的是感光度100的底片，和攝影師用的不一樣。現在我都會先問過攝影指導，也會使用相同底片。

在製作《姊妹》時，製片公司不肯核准我的底片申請，因為他們無法理解試裝照片也是製作過程的一部分。我後來找來製片公司的職業靜物攝影師黛爾‧蘿賓奈特（Dale Robinette）拍攝試裝照。一直等到蘿賓奈特開始拍攝我的服裝後，製片公

圖03：菲利浦‧桑查茲（Felipe Sanchez）繪製的《夢幻女郎》設計圖。

圖04：《夢幻女郎》電影的服裝實穿照。

將挑戰化為成就

（圖 01-03）「我最具挑戰的任務是《雷之心靈傳奇》。那是預算極低的獨立製片，而且涵蓋的時間從一九二九到一九七〇年。傑米・福克斯的服裝造型超過一百套，而且所有服裝都是訂製的。導演哈克佛只要我注意一點：『運用你的創意和智慧，將傑米・福克斯轉化為雷・查爾斯。我不希望任何人在這部電影看到傑米的影子，我希望他們看到雷。』他對我的信任相當鼓舞人心。

「我每天早上都會構思合適的概念，所有心力都集中在傑米身上，因為每一場戲都有他。我將他的衣服放在六個衣櫃裡，創造各種風格變化，其中有很多件襯衫會重複出現。雷・查爾斯喜愛納京高（Nat King Cole），一九五〇年代的服裝傳達出那種優雅感。我們讓傑米佩戴義眼，讓他看不到，確保他可以用摸的就能認出自己的衣服。最後的結果很棒——傑米化身為雷。不過我在製作拍攝期間沒有一天能夠休息。」

司才核准我所有申請。

拍攝《迴路殺手》時，我掃描好設計圖稿，以電子郵件寄給導演。這是個錯誤，因為強森都用手機看郵件。想讓服裝在智慧型手機上不失真是不可能的。前製工作進行到一半時，我再以三十五釐米底片拍攝服裝，將底片沖洗好，用資料夾將照片拿到片場。強森看了說：「這太棒了！比我在手機上看到的好多了。」他很年輕，不知道這是電腦時代之前我們的老派作法，還以為我這麼做是全新的嘗試。

設計非裔美人角色的服裝時，白色布料與黑皮膚的搭配是件大工程。我會和美術總監合作，測試至少十種不同的白色色澤，確立衣服、床單、圍裙、窗簾等各類物品的標準白色，因為在大螢幕上，白色色澤不一致會顯得突兀。我們嘗試整部片的設計都使用相同的灰色或棕色色調。因此，我必須和電影攝影師成為最好的朋友。攝影師菲利浦・盧索洛特（Philippe Rousselot）非常厲害，可以不用過度染色的布料來調整白色色調。

我們在拍攝《衝出逆境》時，丹佐・華盛頓說：「為什麼要『弄黑』那套漂亮的白色軍服？」所以我們沒有碰那些美國海軍制服。丹佐・華盛頓穿上白色海軍軍服，襯上他美麗藍黑的肌膚色調，

效果帥氣極了。我和丹佐・華盛頓在美國戲劇學院認識，那時他還沒成為巨星。我設計了許多他主演的電影，包括兩部他執導的影片。

《夢幻女郎》對我來說很困難，因為我的風格是不凸顯服裝，但當時我覺得好像在設計時裝秀，而不是設計電影的角色。《夢幻女郎》之後，我接的電影是較小規模的獨立製作，壓力相對比較沒那麼大。

我第一次看到《姊妹》的海報時，實在嚇壞了。「我的天啊，我以為已經調暗了。這些洋裝好亮，碎花和格紋到哪去了？這是我做的嗎？」我以為我依照作者在我們第一次見面時的描述，忠實呈現服裝。美國南方的年輕少女看起來和高雅的紐約淑女不一樣。她們會盛裝打扮，但看起來很年輕，像小花似的。這部片的背景年代設定在一九六四年的密西西比州，當時的家庭幫傭確實是穿著純白的制服清掃家裡，現在還是這樣。可是穿著白色制服的幫傭看起來像護理師——我們測試過純白的制服，看起來很怪。我的祖母在路易斯安納州當幫傭時，她的制服和世界大多數幫傭一樣是灰色的，所以我選擇灰色，片廠也同意。

了解每位工作人員對電影的看法很重要。約翰・麥可・里瓦（J. Micheal Riva）是《當幸福來敲門》

與《七生有幸》的美術總監，現在我們共同參與《決殺令》的製作。我們討論色彩，試圖不著痕跡地營造氛圍，讓其他人不會注意到。**《姊妹》**的髮型師是卡蜜兒・芙瑞德（Camille Friend），我和她已經一同參與四部電影。有時髮型和洋裝不搭，有時你覺得應該在後頸綁個髮髻，而不是髮尾向外翹的樣子。我會向芙瑞德展示我的繪圖，對她說：「這是我的想法，你覺得如何？」如果她說：「這不可能，我沒辦法把她的髮型弄成那樣。」我會修改繪圖，配合她和女演員。

演員會帶著隨行人員來試裝並提出建議，製片也有意見。切記不要和他們爭論，讓他們說出他們的想法，但未必要全盤接受。這只是一種策略。

首先要克服的難關是建立信任，讓人相信你能在預算內完成。服裝設計師必須讓片廠和製片經理從右腦的感性思考轉為左腦的理性思考。其次必須克服的才是服裝。有些大片廠會寄給你設計的樣張、規定服裝的顏色，事事都要插手。如果是初出茅廬、什麼都不了解的導演，我和美術總監必須提供協助。關係與衝突浪費了寶貴的製作時間，讓設計師只剩五分鐘能好好做事。

現在的設計師得花好幾個星期的時間進行研究，才能設計出他們希望在螢幕呈現的結果，而且這

圖04：**《尖峰時刻》**（*Rush Hour*）裡的克里斯・塔克（Chris Tucker）及成龍。

"Hilly" Sharon Davis

"Skeeter" Sharon Davis

段期間是沒有酬勞的。如果你或你的經紀人希望爭取更多有酬勞的準備時間，製作公司會用另一位設計師取代你。

參與《決殺令》時，我有九個星期的準備時間，我告訴製作公司，我會提早三星期無酬工作，但他們必須支付繪圖師和助理薪水。我不在乎額外的準備時間，是因為昆汀·塔倫提諾很有遠見，我知道他會拍出很棒的電影，而我希望交出最好的成果。如果我必須額外無酬工作幾星期，讓設計盡善盡美，這是我自己的選擇。

未來的規劃？我很想設計類似《魔戒》（The Lord of the Rings, 2001）的奇幻電影。我還繼續唱歌，想多花一點時間唱歌，而且還在上發聲課程。

我也很愛烹飪。吃了一輩子路易斯安納什錦飯，我搭配出相當棒的食譜，而且使用乾淨有機的食材。雖然我已經花了很多很多時間，但我想五年後才能爐火純青，到時候我考慮找個店面或餐車，開始販售。絕對每個人都會喜歡。朋友辦派對時，都會請我煮這道菜。無論是蝦子或素食口味，路易斯安納什錦飯的烹飪方式有千萬種，光上菜的方式就有十種。

圖01-03：吉娜·佛萊娜根（Gina Flanagan）為《姊妹》幾個角色的服裝繪製的設計圖。

圖04 & 06：《姊妹》的主角希莉與西麗亞的服裝造型在大螢幕的演繹。

圖05：《姊妹》幫傭的制服原本是白色的，但戴維絲在取得片廠同意後改為灰色。

19 僅限會員（Members Only），此品牌的夾克在一九八〇年代美國蔚為風潮。

《當幸福來敲門》
THE PURSUIT OF HAPPYNESS, 2006

（圖07）「克里斯（威爾·史密斯飾）從托兒所接回兒子，趕到收容中心等候過夜的房間。他以相同服裝造型在兩個世界裡載浮載沉：白天的商業世界，以及夜間的收容中心。他的衣櫃裡有三套西裝、五件襯衫、六條領帶、三件背心、一件『僅限會員』[19]的夾克、工人牛仔褲（他在海軍服役時購置的），以及一雙 Sperry 帆船鞋，全裝在一個行李箱內。他的衣服都很舊，但克里斯細心保養。他的西裝初看還算體面，但和同事一起入鏡，或與上司會面時，可以看出他的西裝質感欠佳，還有歷經風霜的長年磨損。」

07

琳蒂・漢明 Lindy Hemming

"自從開始在劇場工作後，我已經培養主動向人解釋服裝設計師工作內容的習慣，因為我覺得我們被視為電影製作的次要成員。"

琳蒂・漢明自稱是向人類學習的學生，她住在威爾斯鄉村，很少有機會接觸電影。走上戲劇之路之前，她的第一份正式工作是整形外科的護理師。

後來漢明從倫敦的皇家戲劇藝術學院（Royal Academy of Dramatic Art）取得舞台管理學位，接下來十五年間，她為查爾斯・莫洛維茲開放空間戲團（Charles Marowitz's Open Space Theatre Company）、英國國家劇院、皇家莎士比亞劇團及倫敦西區的劇院設計戲劇服裝。一九八三年，她以**《終成眷屬》**（*All's Well That Ends Well*）贏得東尼獎殊榮，但此時還沒展開電影生涯。

為英國國家劇院服務時，漢明認識了導演麥克・李（Mike Leigh），開啟彼此長期的創作合作，她對於**《酣歌暢戲》**（*Topsy-Turvy, 1999*）所做的精彩角色研究及出眾的服裝設計，更為她贏得奧斯卡獎。引領潮流的獨立電影**《你是我今生的新娘》**（*Four Weddings And a Funeral, 1994*）空前成功，讓她獲得英國影藝學院電影獎的提名，並吸引龐德電影製片人芭芭拉・布洛可里（Barbara Broccoli）的注意。漢明一共設計了五部龐德電影，在**《黃金眼》**（*GoldenEye, 1995*）中為皮爾斯・布洛斯南（Pierce Brosnan）所做的設計，重新定義了這位英國間諜的造型。後來她也再度改造成功，打造出丹尼爾・克雷格（Daniel Craig）在**《皇家賭場》**（*Casino Royale,2006*）的造型。

從英國第四頻道（Channel 4）少得可憐的預算，到改編動作冒險鉅片**《古墓奇兵》**（*Lara Croft: Tomb Raider, 2001*）、**《哈利波特：消失的密室》**（*Harry Potter and the Chamber of Secrets, 2002*）及**《超世紀封神榜》**（*Clash of the Titans, 2010*），漢明證明她是真正的服裝造型大師，擁有難以匹敵的經驗。難怪這位知名服裝設計師會獲得克里斯多福・諾蘭（Christopher Nolan）合作邀請，與他一起製作嶄新風格的蝙蝠俠電影──極為成功的三部曲──**《開戰時刻》**（*Batman Begins, 2005*）、**《黑暗騎士》**（*The Dark Knight, 2008*），以及即將上映的**《黑暗騎士：黎明昇起》**（*The Dark Knight Rises, 2012*）。[20]

20 琳蒂・漢明的新作包括：**《柏靈頓：熊愛趴趴走》**（*Paddington, 2014*）、**《神力女超人》**（*Wonder Woman, 2017*）。

琳蒂・漢明 Lindy Hemming

我和家人住在威爾斯布瑞奇法村的山間老農舍。我的祖母相當有藝術天分,而且很幸運,在一九〇〇年代,成為雪菲爾藝術學校錄取的少數女性之一。那是一間工藝學校,因為雪菲爾是銀器和不鏽鋼之鄉。在藝術學校就讀時,她獲選為加爾各答盃(橄欖球賽獎盃)、刀子、叉子、湯匙和茶壺的設計師。

我母親也有點手藝天分,我們大多數衣服都是她縫製的,她還用種子、蝴蝶翅膀與乾燥花來製作首飾。我父親是業務,平常也會做一些木雕販售。

我們家沒什麼錢,爸媽會把手藝品拿到卡瑪森郡一個當地市集販售,他們在那裡租了一個攤位,每個月有一個星期六可擺攤。我們全家都會過去,我和兄弟姊妹就在桌下打發時間。我總是從桌下觀察買東西的人,看看他們的穿著,猜測他們是什麼樣的人。

後來我們搬進克里季巴村(Cryg y bar)的商店,在那裡,觀察路人讓我更加如魚得水。如果你住在村莊的商店裡,你就會知道顧客吃什麼食物、抽什麼菸、讀什麼報紙,女士何時生理期。你對一切都瞭若指掌。那是人類大遊行,而且棒透了。如果要找出可以說明我為成為服裝設計的理由,我想那就是童年時的人類觀察歷險記。

我小時候幾乎沒看過電影,因為我住在前不著村後不著店的地方。我比較是戲劇迷,而不是電影迷。我去老維克劇院看《皇家獵日》(*The Royal Hunt of the Sun*)之類的戲,那時才開始覺得「我希望能做這一行」。

《良相佐國》(*A Man for All Seasons*, 1966,服裝設計師為伊莉莎白・哈芬登〔*Elizabeth Haffenden*〕)是我搬到倫敦之後看的第一部電影。那時我開始想:「真的有人在做這樣的工作!那不只是我的興趣而已,是真的有人

圖 01-02:漢明為電影《酣歌暢戲》繪製的設計圖。圖 01 是喜歌劇《日本天皇》(*The Mikado*)三位小女傭,圖 02 是提摩西・史波(Timothy Spall)扮演的日本天皇。

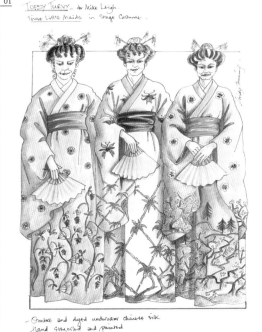

服裝設計在電影之外的重要性

（圖 04-05）「雖然我設計過龐德電影，但直到《古墓奇兵》，我才首次接觸超級英雄的世界，知道電影的服裝造型設計也會使用於製作玩具、影片光碟和遊戲，透過販售大賺一筆。

「等到設計《古墓奇兵：風起雲湧》（*Lara Croft Tomb Raider: The Cradle of Life*, 2003）時，我領悟到片廠的收益不是只有電影票房收入，還有從各式周邊產品賺到的錢，我才終於理解到，電影服裝設計師同時也是這些玩具和遊戲的設計師。我開始懂得置入行銷的威力，以及設計師如何巧妙運用置入行銷，讓電影受益。」

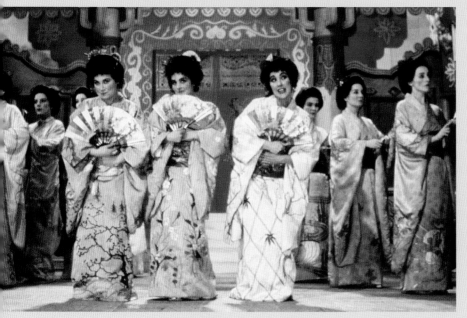

《酣歌暢戲》TOPSY-TURVY, 1999

（圖 01-03）「與導演麥克・李合作約二十年，會讓人忘記他在工作流程不尋常的隨興發揮。受邀設計《酣歌暢戲》是我人生中大展創意的好機會。我有充裕時間研究主要角色的各個面向及故事背景的年代，同時與飾演主要角色的演員合作。我大多使用便宜的布料，然後染色、貼花與彩繪。演員穿著那個年代的束腹、鞋子與服飾排演，在製片過程中，我可以主動參與設計的決策。《日本天皇》的舞台製作和大多數主要的電影服裝一樣，都是我們設計自製的。」

> **"《與此同時》是我為麥克‧李設計的第一部電影，我在過程中第一次發現攝影機拍攝的距離有多近……其中包含的各式微小細節在舞台上無法呈現，卻能為電影角色增色。"**

在做的事，而且是有發展空間的！」

我父親是社會主義者，相信人應該回饋社會。他說，與其依照我的興趣去上藝術學校，不如去做「有益」的事。我成為整形外科護理師，他認為這是我成為物理治療師前的過渡時期。

我擔任護理師時，認識一位同樣在醫院工作的年輕民俗音樂家，我們一起創辦民俗音樂社團。後來他去倫敦念皇家戲劇藝術學院，在道別時，他說我應該成為舞台經理，因為我很擅長統籌管理。這是我第一次領悟到我可以在劇場闖蕩。幾個月後，我去倫敦申請皇家藝術學院，學習舞台管理。

在皇家藝術學院，口試我的女士似乎身體極為痛苦。我沒有像一般那樣開始進行面談，而是問她：「你還好嗎？希望你不要介意我這麼問。」她說：「沒什麼。」我說：「但你看起來不太對勁。」原來她深受椎間盤突出困擾，所以我告訴她可以舒緩疼痛的方式。

後來我的入學許可信上面寫著：「你會成為非常擅長和演員溝通協調的人。你或許還不知道這個意義有多重大，但你以後就會知道。你在皇家藝術學院已有一席之地。」

不過那時我發現我已經懷孕，可能無法入學。我沒告訴學校我懷孕，我生下女兒愛麗克絲時也沒讓他們知道。等到我女兒八個月大時，我的設計師祖母說：「你一定要把握這個入學機會，千萬不能放棄，很少人可以進入這間學校。我會照顧愛麗克絲，你來跟我住吧。」就這樣，我在很短時間內從護理師變成母親，又進入皇家藝術學院就讀。這都要感謝赫凡登奶奶。

進了學校後，我對於自己要學的東西毫無概念。學校有舞台、有老師、有演員，我在那之前從未見過任何演員。在英國現代史中，那個年代正好是像我這樣貧窮的波希米亞人開始與中產階級、權貴家庭中上階級接觸的時刻，我們在學校裡全都混在一塊，包括來自利物浦的獎學金學生，學生背景相當豐富多元。

在上舞台管理課程時，我兼任服裝設計，而且立即發覺自己對服裝設計很感興趣。當時我的戲劇設計和道具課程老師是道格拉斯‧希普（Douglas Heap）及珍妮‧希普（Jenny Heap），我向他們認真求教，極盡努力進入服裝設計工作坊。週末時我會陪伴女兒，星期一再回學校。

查爾斯‧莫洛維茲（Charles Marowitz）是來自美國的導演、評論家、劇作家，他在圖騰漢廳路（Tottenham Court Road）成立了非常著名的另類外百老匯開放空間劇場（Open Space Theatre）。他是第一位認真提攜我、並讓我專心從事服裝設計的導演。

在開放空間劇場的工作很瘋狂。我們從軍用品店購買製作**《沃伊采克》**（Woyzeck）的戲服，而且幾乎是義工性質，因為一齣戲的製作酬勞只有大約兩百英鎊，但很值得。

後來我從這裡換到漢普斯特劇院俱樂部（Hampstead Theatre Club），為導演麥克‧魯德曼（Michael Rudman）工作。他是來自美國德州的猶太人，在英國念大學後留下來經營這間戲院。魯德曼會分析角色，並且和你深入討論劇本。如果不是有人這麼有心對待我，我不可能學到我現在工作的許多技巧。他一直是我職業生涯合作過的最佳導演之一。

麥克‧李來到漢普斯特劇院俱樂部執導**《艾比嘉的派對》**（Abigail's Party）時，我才第一次體悟到「劇本和角色為王」的道理。以麥克‧李為例，他與演員一起創造。你不是埋頭做自己的事，而是要想盡辦法來強化角色。魯德曼和麥克‧李讓我擁有這樣的洞察力。我和導演艾倫‧艾克伯恩（Alan Ayckbourn）合作了至少八次。他寫的劇本都是關於人類的行為，他對人類處境有相當出類拔萃的觀察。

我們的戲劇開始改到西區上演時，魯德曼也把我

圖01-02：荷莉・貝瑞飾演吉珂絲，以及在《誰與爭鋒》中與羅莎蒙・派克（Rosamund Pyke）及尹成植（Rick Yune）對戲。

圖03：漢明的設計圖，描繪的是吉珂絲在冰島時穿著的「重機風」裝束。

《誰與爭鋒》DIE ANOTHER DAY, 2002

「選擇橘色比基尼的決定看似很單純（圖01），但我們決定重現烏蘇拉・安德絲（Ursula Andress）在第一部龐德電影《第七號情報員》（Dr. No, 1962）的比基尼造型（服裝設計師為泰莎・普倫德葛絲特〔Tessa Prendergast〕）時，做了許多討論和思考。

「在劇本裡，荷莉・貝瑞（Halle Berry）飾演的吉珂絲（Jinx）是一位火辣誘人的古巴女子，在觀眾發現她真正的打算前，她以普通度假遊客的姿態現身。這個設定讓我有機會讓她在追逐戲時，以陰暗的懸崖為背影，從有點灰暗的卡地斯海水現身，穿著鮮豔的色彩，讓她成為亮點，吸引在海灘酒吧喝啤酒的龐德注意。電影裡也少有女主角可以穿著桃紅色和橘色，還能艷驚四座。

「我找曾合作的內衣和泳衣品牌拉佩樂（La Perla），提出我的設計概念，向他們展示我的參考色卡，他們製作出多套簡單美麗的比基尼。接著，我開始思考如何改進刀鞘腰帶。我看了許多現代的潛水腰帶和時裝腰帶的參考資料，然後設計出龐德女郎的版本。我找來皮件品牌懷特克馬蘭（Whitaker Malem），製作這款腰帶的防水及不防水版。他們的作工無與倫比。他們提出的設計建議，讓原本的 D 字型設計皮帶扣，變成 J 字型，代表吉珂絲的 J。」

圖01-02：安蒂·麥道威爾（Andie MacDowell）在《你是我今生的新娘》中飾演凱莉（Carrie），漢明繪製的服裝設計稿，已成為這部電影著名的服裝造型。

帶過去了。我喜歡和同樣的人合作，偏好維持長期合作關係。我不在乎如果我更有突破的野心，我的事業是不是會進展得更快，或是會往另一個方向發展。對我來說，和相同的人合作，讓他們引導我更好。魯德曼受邀經營隸屬英國國家劇院的利泰頓劇院（Lyttelton）時，我跟著他在那裡工作了七年。

英國國家劇院的戲服部門由公家挹助資金，是個非常棒的地方。那裡塞滿剪裁師及珠飾染色師的工作桌，主管是艾凡·艾德曼（Ivan Alderman）與史蒂芬·史卡塔森（Stephen Skaptason）。

我第一次走進去時，完全不知道該怎麼做。這個服裝部門的人曾經與勞倫斯·奧利佛（Laurence Olivier）[21]合作過，我從他們身上學會「該如何表現」的一切知識。他們會對我說：「親愛的！菲·達頓（服裝設計師菲麗絲·達頓）不會這麼做。」接著又說：「你不會打算去二手商店吧？」他們

從我身上學到「街頭」風格，我也從他們身上學到如何掌管一間「工作室」，彷彿在「服裝設計大學」學習。後來，一名餅乾工廠經理接管劇院，為了讓劇院轉虧為盈，這樣的日子劃上了休止符。我在劇場工作十五年，有十年時間為英國國家劇院、倫敦西區與皇家莎士比亞劇團效力。

「第四頻道電影」（Channel 4 Films）剛開始成立時，製作的電影都是低成本的小製作。除了一些非常知名的電影導演外，英國的電影導演不多，所以他們聘請理查·艾爾（Richard Eyre）以及我在國家劇院合作過的麥克·李執導電影。

《與此同時》（*Meantime, 1984*）是我為麥克·李設計的第一部電影，我在過程中第一次發現攝影機拍攝的距離有多近。我開始將電影想成一個個個別的景框，其中包含的各式微小細節在舞台上無法呈現，但卻能為電影角色增色。由於麥克·李的執導風格的緣故，我參與了排演，然後再為演員

21 勞倫斯·奧利佛（Laurence Olivier, 1907~1989），英國演員、導演及製作人。最初以演出莎士比亞戲劇聞名，後來也參與電影、電視演出，都有非常出色的表現，被視為二十世紀最偉大演員之一。

《你是我今生的新娘》
FOUR WEDDINGS AND A FUNERAL, 1994

（圖 01-03）「加列特（Gareth, 西蒙·卡洛〔Simon Callow〕飾）的開襟背心，烘托出他機智、聰明、淘氣、大方、喜愛惡作劇的性格，以及他高調地以同性戀的身分快樂地生活。他的服裝讓他更討人喜歡，因此他突然的死訊更令人震驚及惋惜。

「角色的小細節有助於演員對角色的詮釋更加生動。我在維多利亞時期的版畫書發現這幅小天使相吻的圖片，因此將圖案繪製在開襟背心的紙樣上，等到布料裁剪好後，再請一位畫家畫上去。

「《你是我今生的新娘》的角色描繪絕佳，對於英國社會特定階級族群有精闢的觀察。雖然這部片的預算相當緊繃，但我有很傑出的設計和拍攝現場團隊，我們透過懇求、借用等方式，為多不勝數的演員完成定裝。」

定裝，幫助他們化身為角色。如果他們飾演的是護理師或工程師，我會與麥克·李和演員一起研究角色。我通常會去觀察這些職業的人的工作模樣，因為麥克·李要求演員要這麼做。此外，因為麥克·李要求創意團隊參與排演與即興表演，我們在電影開拍很早之前就開始製作工作。

設計《酣歌暢戲》時，我在維多莉亞及亞伯特博物館研究真實人物——作曲家亞瑟·蘇利文與作詞家吉爾伯特爵士——的服飾圖片，以及傳記資料。你可以知道吉爾伯特喜歡穿哪種顏色，或是蘇利文有點邋遢。

麥克·李的工作流程讓服裝設計師可以好好做事，所以我有機會做好服裝設計的工作。我不是接到「這個演員剛入選飾演林肯，去租他的服裝」這樣的指令，然後才去租用服裝，而是有時間能夠研究人物的走路方式、習慣，以及他們可能會穿的衣服，然後再建構服飾。我和演員在排演階段

時，就已經了解許多正確資訊。在那之後，我們的演員必須穿著束腹、拿著枴杖、戴高頂禮帽排演，演員艾倫·柯杜納（Allan Corduner, 飾演蘇利文）排演時還得戴上單鏡眼鏡。

彼得·區爾生（Peter Chelsom）的《狂笑風暴》（Funny Bones, 1995）和《酣歌暢戲》一樣也是低成本，大多是我自己設計的。這部片由奧利佛·普萊特（Oliver Platt）、喜劇演員李·伊凡斯（Lee Evans）、傑瑞·路易斯（Jerry Lewis）、萊斯利·克隆（Leslie Caron），以及奧利佛·里德（Oliver Reed）主演，故事場景為美國拉斯維加斯和英國黑池（Blackpool）[22]。

這是一部邪典電影，主題是「怎樣才能稱得上好笑」，片中的角色是特立獨行的黑池當地旅館老闆娘及馬戲表演者，我因而有機會設計各種有趣的造型。這部片的服裝預算少得可憐，所以我純靠自己的創意發揮。

22 英國著名海濱度假勝地。下文的「黑池的旅館老闆娘」，指英國對她們普遍的刻板印象：臃腫、捲著髮捲、對住宿客人苛刻粗魯的中年女子。

> **"服裝設計師不可或缺的特質是耐心，因為我們做的事在大多數時候都很瘋狂。"**

後來，我在設計一部小製作的電影《激情姊妹花》（Sister My Sister, 1994）時，接到安東尼・韋恩（Anthony Wayne）的電話，他說：「我幫（龐德電影製片人）布洛可里打電話，他們想和你碰面，討論新的龐德電影《黃金眼》。」

我還以為是朋友在跟我開玩笑，問他：「你是迪士尼公司嗎？你想找我幫米老鼠設計新的服裝？」因為我不知道他們找我做什麼，那時我並不理解。後來他們說：「我們看過《雙生殺手》（The Krays, 1990），還有《你是我今生的新娘》，我們認為你可以為龐德注入新活力。」我告訴他們：「我覺得你們應該弄錯了，不過我很有興趣。我當然樂意加入。」

當我設計《哈利波特：消失的密室》時，瑪可芙斯基已經設計了第一集的服裝，所以我們維持原本的角色造型，但我相當喜歡設計衛斯理家族的服飾，在這一集裡，他們的戲分開始變重。

我和助理設計師麥克・歐康諾（Michael O'Connor）在重新創造現代世界的巫師時，得到了許多樂趣。我們必須設計許多巫師的造型，因此我們有一個「巫師工作室」，而且運用各個時期的相關參考資料。

我們看了許多照片，然後問自己：「這些歷史照片和服裝書中有這麼多人，裡頭有誰會是巫師？」我們可能會看著十九世紀的皇家婚禮照片，心裡想：「哪一位看起來像巫師？」這些資料的小細節能帶給我們許多靈感，例如「很像那樣子」的一九三〇年代的帽子，或是某人的衣服有相當怪異的垂墜袖子。

那時我試圖挑戰同時設計兩部電影的不可能任務，而歐康諾的實力堅強，他是我能夠接下這部片的重要因素。如今，他也成為得獎無數的設計師了。

我的助理服裝設計師賈桂琳・杜倫（Jacqueline Durran）協助我設計了好幾部電影。我以前常會說希望能和哪些導演合作，而看過諾蘭執導的《記憶拼圖》（Momento, 2000）後，我們都認為：「他對事物的觀察很有趣。」

有一天杜倫告訴我：「諾蘭有場演講，你一定要去聽！」我說：「我沒辦法去，我手上有工作。」杜倫回來後對我說：「你一定要跟他合作。他對電影服裝瞭若指掌，他跟你講相同的語言。你非和他合作不可。」

幾年之後，我接到一通電話請我和諾蘭見面。我去參加面談，得到了那份工作（《蝙蝠俠：開戰時刻》）。在我這樣的年紀，可以設計特定類型的電影，有機會使用現代科技設計服裝，真的很令人振奮。我喜歡學習新事物，而因為蝙蝠俠，我得以走在設計最前線，實在開心。

我非常幸運，因為我一直與真正在乎服裝的人共事。自從開始在劇場工作後，我已經培養主動向人解釋服裝設計師工作內容的習慣，因為我覺得我們被視為電影製作的次要成員。我發現，起初人們對待你的方式就像你是清洗內衣的人，或者他們會說：「那些設計師有夠霸道！」

大多數服裝設計師對於自己的工作相當有熱情，也總是會不自覺投入所有心力，因此他們期待受到尊重。服裝設計師不可或缺的特質是耐心，因為我們做的事在大多數時候都很瘋狂。如果我們沒有耐心，我們無法完成任何事。我們必須霸道，同時也必須具有我稱為「眼光」的特質。

服裝設計師的特性代表我們會想以溫言婉語、尖言酸語、強硬手腕、柔情攻勢或任何可用的手段來實現我們的想法。我們必須很喜歡這一行，否則根本無法忍耐各種令人煩心的事，也不會千方百計希望一切都能依照我們想的來進行。或者應該這麼說：我們會設法用自己的方式來完成我們想要的。沒錯，即使是酷刑也可能派得上用場。

《黑暗騎士》 THE DARK KNIGHT, 2008

（圖 01-02）「與諾蘭合作設計《黑暗騎士》的小丑（希斯·萊傑〔Heath Ledger〕飾），是一次收穫豐富的合作經驗。我們多次討論這個角色的身分是什麼，以及為什麼竟然有人願意或有辦法變成這副模樣。

「我開始進行研究，尋找漫畫、圖文小說裡的小丑早期形象、龐克樂手、新浪漫主義、各式各樣的型男造型、法蘭西斯·培根（Francis Bacon）的畫作，並加入化妝油彩糊掉的老小丑妝，以及擷取亞歷山大·麥昆（Alexander McQueen）與薇薇安·威絲特伍德（Vivienne Westwood）的時尚風格。

「我向萊傑與諾蘭展示設計圖，我們做了更多討論。接著，我興奮地在西好萊塢的飯店房間裡畫了四種版本的完整圖，包括化妝、髮型等所有細節，後來有修改的只有開襟背心的顏色。我們在服裝工作室裡以手工染色、縫製、作舊等方式處理小丑服裝。他的領帶在哲明街[23]訂製，襪子特別打造，美麗的鞋子在義大利訂製，手套購自亞歷山大·麥昆。當然，因為有許多動作場面和替身，這套服裝必須訂製許多備用服。」

23 哲明街（Jermyn Street）是倫敦男性服飾及精品聚集處。

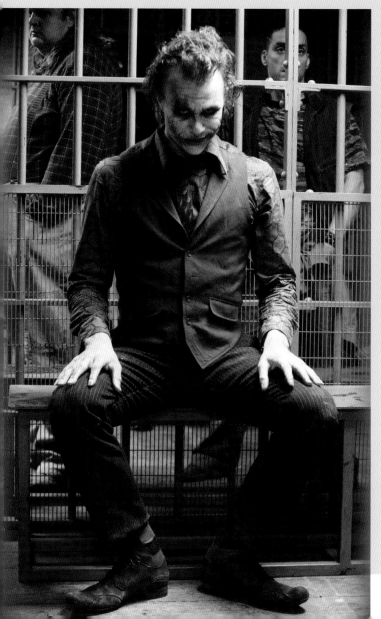

圖 03：漢明為《黑暗騎士》片中的小丑所畫的設計圖。

伊莉莎白・哈芬登 Elizabeth Haffenden

哈芬登在一九〇六年出生於英格蘭的克羅伊登（Croydon），她在家鄉就讀克羅伊登藝術學校，之後又進入倫敦的皇家藝術學院。

她起初擔任商業藝術設計，在一九三〇年代轉為戲劇和電影的服裝設計師，第一部電影是《布洛德上校》（*Colonel Blood*, 1934），這部片成為她設計歷史古裝史詩片的事業起點。一九三〇年代中期，她協助已有知名度的服裝設計師雷內・胡伯特（René Hubert）設計了幾部亞歷山大・科達（Alexander Korda）的電影（但未列名於演職人員表上）。

一九三九年，哈芬登成為法國高蒙（Gaumont）片廠英國分部的一員。不過，她的事業轉捩點，是被任命為甘斯博羅片廠（Gainsborough Studios）的服裝部門主管，後來這間片廠以華麗的古裝劇情片聞名。

在甘斯博羅片廠，製片人 R. J. 米利（R.J. Minney）鼓勵她重新詮釋古裝片的風格：「必須棄絕抄襲，而且不斷改進和成長」。哈芬登為甘斯博羅片廠設計的電影包括：《愛情故事》（*Love Story*, 1944）、《地獄聖女》（*The Wicked Lady*, 1945）、《吉普賽的誘惑》（*Caravan*, 1946），以及英國女星瑪格麗特・洛克伍德（Margaret Lockwood）主演的《樂府風雲》（*I'll be Your Sweetheart*, 1945）。其中她為《吉普賽的誘惑》做的設計，預言了迪奧（Dior）在幾年後推出的新風格系列。

哈芬登為甘斯博羅做的服裝設計，讓觀眾將注意

圖 01：哈芬登（圖左）與色彩顧問暨好友瓊・布里吉，當時她們正參與《賓漢》的前製作業。

圖 02：《屋頂上的提琴手》。

圖 03：《良相佐國》。

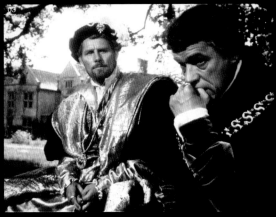

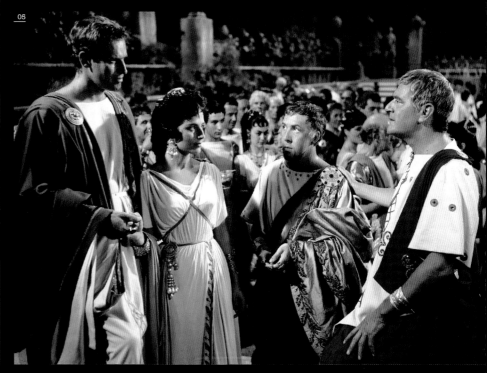

力集中在演員身上，即使影評大喝倒采，甘斯博羅出品的電影依然吸引許多支持的影迷。然而，這個做法有時會收到反效果，女星洛克伍德介紹**《地獄聖女》**時說：「我從未留意到我的禮服胸口有多低，直到有人告訴我，電影院老闆被禁止播放這部片，除非我穿著平口露肩禮服的畫面都剪掉。你可以想像這對劇情連貫性造成什麼後果。」儘管如此，片廠仍將哈芬登的誘人服裝大規模運用於行銷。

一九五〇年代末，哈芬登成為米高梅英國區片廠的常駐服裝設計師，她設計了橫掃票房的古裝史詩片，如**《浪子回頭》**（*Beau Brummell, 1954*），以及**《賓漢》**（*Ben-Hur, 1959*），其中**《賓漢》**一片讓她獲得奧斯卡最佳服裝獎。

《賓漢》的服裝設計工程浩大，哈芬登指揮一個工作小組，為這部史詩片製作數千套服裝。在**《電影幕後》**（*People Who Make Movies*）一書中，記者西奧多·泰勒（Theodore Taylor）寫道：「米高梅的**《賓漢》**

在羅馬轉動前，她已花了一年多的時間進行初步的準備工作。哈芬登小姐與她的多位助理掌管**《賓漢》**的戲服。」他又說：「包括裁縫師、皮革工匠、軍械工匠及戲服人員，共有一百名工匠在旁待命，才能讓**《賓漢》**每位演員穿上合適服裝。」

在米高梅，哈芬登與在甘斯博羅認識的特藝彩色（Technicolor）顧問瓊·布里吉（Joan Bridge）合作。她們在工作上合作無間，私下也是親近的好友，兩人合作的**《良相佐國》**（*A Man for All Seasons, 1966*）更贏得了奧斯卡獎。

哈芬登成功的事業生涯及廣大的影響力，一直延續到一九六〇和七〇年代，作品包括大獲好評的**《屋頂上的提琴手》**（*Fiddler on the Roof, 1971*）以及**《歸鄉》**（*Homecoming, 1973*）。一九七六年，哈芬登過世，當時她已經開始為**《茱莉亞》**（*Julia, 1977*）的前製作業進行籌備。這部片由珍·芳達（Jane Fonda）及凡妮莎·蕾格列芙（Vanessa Redgrave）主演，服裝設計的工作後來由安席亞·西伯特（Anthea Sylbert）接手。

圖 04：**《春風不化雨》**（*The Prime of Miss Jean Brodie, 1969*）。

圖 05：**《賓漢》**。

喬安娜・裴絲頓 Joanna Johnston

"當我開始為新的電影進行設計時，工作過程與兩樣事物習習相關：物品，以及／或者圖像。這沒有固定過程，任何東西都可能是起點或靈感來源，不是它找到我，就是我找到它，而且它們在拍片過程中會不斷出現。"

喬安娜·裴絲頓自小在優渥的環境成長，母親極富創意且品味高雅。一九七七年，她在倫敦的班曼及納森戲服公司擔任助理，沒多久她開始協助知名設計師參與許多傑出電影的設計案，包括：協助安東尼·鮑威爾（Anthony Powell）設計**《尼羅河上謀殺案》**（*Death on the Nile, 1978*）、協助湯姆·蘭德（Tom Rand）設計**《法國中尉的女人》**（*The French Lieutenant's Woman, 1981*），以及協助凱諾尼羅設計**《遠離非洲》**（*Out of Africa, 1985*）。

有了協助頂尖好手的經驗後，安伯林娛樂公司（Amblin Entertainment）的製片人凱瑟琳·甘迺迪（Kathleen Kennedy）聘請她為羅勃·澤米克斯（Robert Zemeckis）設計一部「小製作」的電影——**《威探闖通關》**（*Who Framed Roger Rabbit, 1988*）。這部片成為真人動畫電影的先驅，而她與澤米克斯密切的創作合作，也讓她成為首批接觸動畫與動態擷取先進科技的服裝設計師，為這部片設計了潔西卡兔的迷人紅禮服。

裴絲頓與澤米克斯的雙人組一共合作了八部電影，包括：**《捉神弄鬼》**（*Death Becomes Her, 1992*）、**《北極特快車》**（*The Polar Express, 2004*），以及奧斯卡強片**《阿甘正傳》**（*Forrest Gump, 1994*），裴絲頓為飾演阿甘的湯姆·漢克（Tom Hank）創造了令人難忘的格紋襯衫、卡其西裝及球鞋造型。

裴絲頓是史蒂芬·史匹柏（Steven Spielberg）欽點的服裝設計師，也是深受史匹柏重視的合作夥伴。他們攜手創作了八部電影，包括：**《搶救雷恩大兵》**（*Saving Private Ryan, 1998*）、**《慕尼黑》**（*Munich, 2005*）、**《戰馬》**（*War Horse, 2011*）與**《林肯》**（*Lincoln, 2012*）。史匹柏相信裴絲頓每次都能設計出以角色為依歸、契合劇情的服裝。

裴絲頓與製片人甘迺迪的友誼，也促成她與奈·沙馬蘭（M. Night Shyamalan）的合作。她絕佳的品味、智慧與細緻的風格，讓**《靈異第六感》**（*The Sixth Sense, 1999*）與**《驚心動魄》**（*Unbreakable, 2000*）顯得優雅。她無懈可擊的風格，也打造出休·葛蘭（Hugh Grant）在**《非關男孩》**（*About A Boy, 2002*）的時髦裝束。此外，她也是眼光精準的導演布萊恩·辛格（Bryan Singer）喜愛合作的對象，兩人合作了**《行動代號：華爾奇麗亞》**（*Valkyrie, 2008*）與**《傑克：巨人戰記》**（*Jack the Giant Killer, 2012*）。[24]

24 喬安娜·裴斯頓的新作包括：《不可能的任務：失控國度》（*Mission: Impossible - Rogue Nation*, 2015）、《紳士密令》（*The Man from U.N.C.L.E., 2015*）、《吹夢巨人》（*The BFG, 2016*）、《同盟鶼鰈》（*Allied, 2016*）。

喬安娜・裴絲頓 Joanna Johnston

小時候，我父親原本在軍中服役，後來轉往英國王室內務局工作，工作內容包括審查戲劇，因此他和倫敦的戲劇社群往來密切。由於職務關係，他常去看舞台劇和音樂劇首演，和製作人、導演和演員往來。

我母親是攝影師，她的家族在許多藝術圈和政治圈都很活躍。身為女性的她，相當積極地在各個創作領域探索，不斷為周遭的人想出新事情做。她從不畏懼突破界線，而且不限於她自己，對我也是。她從不限制孩子或孩子的人生方向。

我的母親家世顯赫：我的外婆是海倫・哈汀潔夫人（Lady Helen Hardinge），娘家姓氏是賽西爾（Cecil），我的外曾祖父是亞歷山大・哈汀潔（Alexander Hardinge），一生都在宮中服務，歷經三位君主。我的外婆極富品味，氣質優雅，她有許多由巴黎高級訂製裁縫製作的華服。小時候翻看她的衣櫥總令我心神嚮往，印象深刻。

我在鄉間長大，在一間嚴格的女子修道院寄宿學校上學。這是我的家族傳統，但或許不太適合我。我覺得我被引導到學術性高但藝術性不足的人生，因此我總是唱反調。

十七歲時，我有機會離開學校，希望能體驗外界的一切。我想我的父母必定相當煩惱。我擅長裁縫，對時尚很感興趣，不想再繼續接受學術教育。我考慮去藝術學校，但覺得藝術學校耗時太久、太辛苦且限制太多——當時我完全誤解了，覺得自己應該直接進入職場。我在私立學院上了一門打版和設計的課程後，得到「有雙巧手」的評語。

我還在念書時，史丹利・庫伯力克（Stanley Kubrick）在幾個精緻的莊園宅邸裡拍攝《亂世兒女》（Barry Lyndon, 1975），其中一間位於多塞特郡，主人就是我的阿姨。我和表姊妹通完電話後，迫不及待跑去參觀拍片現場，及時趕上觀看拍攝過程。我還記得，當時庫伯力克在樓上的客廳和我的阿姨喝茶，我相信那時他準備開拍了，但他做事顯然從容不迫。

看到每個人穿著凱諾尼羅設計的美麗服裝，我感到極為興奮。那是我第一次見到電影服裝設計師，讓我心眩神迷。我看到她用一片厚紙板做出男童僕役的帽子，用布料包好，然後放在他的頭上，全程花不到十分鐘，接著立即開始拍攝。我感到非常神奇。

凱諾尼羅非常美麗，似乎總能優雅地完成每件事。見識到她的帽子戲法，或許是首次讓我立志成為設計師的真正「靈光乍現」，雖然我當時沒有意識到這一點。有趣的是，其實那天的免費外燴食物對我來說跟電影製作一樣重要。

在私立學院就讀一年後，我想開始工作，不過是在時尚設計的領域。我有一次面談機會，過程糟透了，我回家後大哭。我聰明非凡的母親說：「要不要試試戲劇界？」我自己絕對不會想到這個選項的。我母親透過關係（我想可能是法蘭克・穆爾〔Frank Muir〕），讓我能在班曼及納森戲服公

圖01：梅莉・史翠普（Meryl Streep）在《捉神弄鬼》飾演梅德琳・艾許頓（Madeline Ashton）一角。

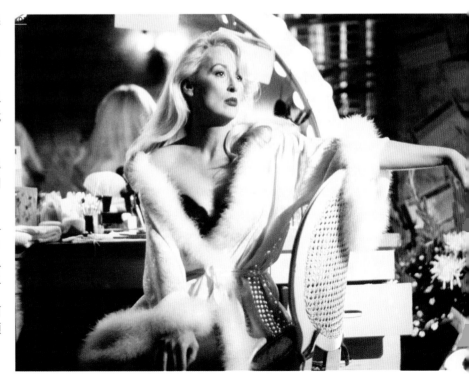

"我的設計由角色牽動。我的目標是透過角色穿著的服裝風格來介紹角色的身分,讓觀眾一看就能辨識出角色。"

司工作,薪資是每星期十一英鎊。十九歲時,這個金額感覺像是給學徒的薪資。

在班曼工作時,我認識了許多設計師,包括傳奇設計師莎艾琳・莎拉芙。與莎拉芙女士共事時,你會覺得大師就在眼前。當時我很瘦,她會請我擔任她某些衣服的模特兒,這讓我感到興奮又害怕。我永遠忘不了她在試裝間和裁縫的互動,那是無與倫比的經驗。

當時發生了兩件事,讓我領悟到我對電影的媒介比較感興趣。第一件事是設計師蘭德邀我與他合作設計雷利・史考特(Ridley Scott)執導的電視廣告,因此我休假一星期和蘭德工作。我相當喜愛拍攝工作的環境。另一件則是我與母親的朋友——製作人約翰・布納伯恩(John Brabourne)——在某天晚上的閒聊。由於那次對話,我獲得工作機會,在他下一部電影《尼羅河上謀殺案》擔任鮑威爾的助手。

我個性非常天真,從未認真做規劃。我的各種際遇都是剛好發生、順水推舟的。我從來沒有計畫,不過非常積極學習。因此,我參與的第一部電影是星光雲集的《尼羅河上謀殺案》,我自己都不敢相信,感覺像在作夢。鮑威爾和蘭德都成了我的良師,他們教我的知識多到我無法奢求更多。我現在的實務工作技巧大多是從他們身上學到的。

我擔綱設計師的處女作也是意想不到的機會。我協助鮑威爾設計史匹柏的《魔宮傳奇》(*Indiana Jones and the Temple of Doom*, 1984),這是我頭一次和史匹柏及甘迺迪合作。不久之後,甘迺迪來倫敦,問我是否有興趣設計一部「史匹柏製作的小製作電影,導演是他的愛徒之一」。她認為這部片的規模太小,不需找鮑威爾設計,所以才找上我。

這部電影叫《威探闖通關》,由澤米克斯執導。雖然這部片一開始被定位為低成本電影,但最後的成果相當與眾不同。《威探闖通關》將傳統手

從實際生活中的衣服尋找靈感

(圖02)「我熱愛在跳蚤市場尋寶,我會參考這些衣服的色彩、版型,有的加以修改,有的整套穿上,它們可以有各種用途。

「我為背景設定在一九七〇年代初期的《慕尼黑》設計時,還有許多價格實在的舊衣流通,跳蚤市場藏有最豐富的一九七〇年代初期免熨燙服裝。許多位主要演員的服裝都是來自這些原創的庫存。

「倫敦的波特貝羅路市場(Portobello)是我固定造訪的老地方,我認識那裡大多數的舊衣商。每次我開始設計新電影時,他們會問:『現在要找什麼給你?』我會告訴他們我想找什麼,包括年代和類型。然後,下星期我就會有一捆捆符合我要求條件的服飾,通常都是非常迷人的單品。

「我很愛重溫實際生活中的服裝的觸感。不論你是原封不動地套用,或是當作發想的起點,都相當有趣,不是嗎?這就像個百寶箱。」

02

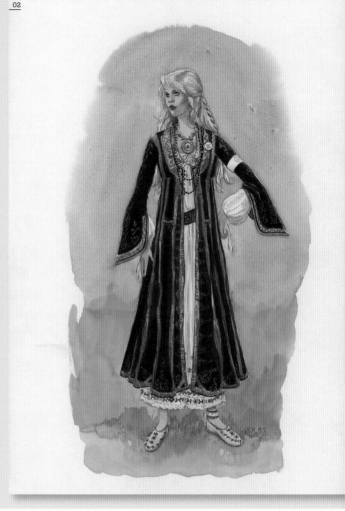

繪的動畫帶往電腦科技的新世界，由光影魔幻工業公司（Industrial Light & Magic, ILM）負責。

當時這個新的變革才剛剛開始，我還記得，動畫師工作時翻動紙張的聲音。澤米克斯總是不斷提升其作品的科技，每次我們合作時，都會踏入新的領域。

我們每天都會遇到巨大的挑戰，例如，卡通裡的企鵝服務生要怎麼拿一盤真正的飲料，然後遞給同一幕的真人演員？《威探闖通關》的設計工作就像每小時上場的益智遊戲。

除了潔西卡兔外，我沒有參與其他卡通人物的造型設計，只有設計真人演員。我以麗泰‧海華絲（Rita Hayworth）在《巧婦姬黛》（Gilda, 1946）的造型為底，決定設計一件超火辣的螢光粉亮片禮服。

不過，如果潔西卡兔每次現身都要用動畫繪製所有亮片，成本會太高，因此她只有表演時穿的禮服才會有閃閃發亮的亮片。

為了確認潔西卡兔登台時，亮片光線反射在人的臉上是什麼顏色，我得做一份布料色彩和光澤的樣本當作參考。這件禮服的每個設計細節都與地

《阿甘正傳》FORREST GUMP, 1994

（圖 01）「阿甘（湯姆・漢克飾）準備去探望珍妮（羅蘋・萊特〔Robin Wright〕飾）——他愛之超過自己生命的一生摯愛。

「他的西裝由極輕量的泡泡紗布料製成，雙腳穿著珍妮幾年前送給他的耐吉跑鞋，那是一九七八年推出的鞋款，當時運動用品才剛蔚為時尚。阿甘已經跑步橫越北美三次，所以跑鞋已經穿爛，我認為他換上新的鞋帶『紀念』珍妮，讓跑鞋看來相當獨特（這是含蓄的形容）。他穿的襪子是手織的，樣式是他童年時的樣式。

「與隨流行改變風格的其他人相對比，我設計阿甘堅守的風格——斜紋棉布褲、熨得硬挺的短袖格紋襯衫，以及乾淨的襪子。他穿的襯衫是藍色格紋，我特別設計得看起來像是台灣製造的廉價貨。我的襯衫裁縫師一直注意格紋是否整齊對好，這是每位好裁縫的基本功。最後，我們決定要採用不對齊的設計。」

（圖 02, 04）「準備珍妮在華盛頓盛大示威場面的穿著時，服裝設計的時間讓我有點左右支絀。我以從外婆衣櫃挖出來的阿富汗絲絨外套當作靈感，用來設計珍妮的服裝。導演澤米克斯決定他要珍妮跳入林肯紀念堂的水池，我們必須準備許多套複製品，但我不知道要怎麼在期限內複製相同的繡花。現在想起來只覺得好笑。巴士站的戲如此經典，我希望我當時能享受那段時光。」

（圖 02-03）蘿賓・里徹森（Robin Richesson）的繪圖。

（圖 05）莎莉・菲爾德（Sally Field）飾演阿甘的母親。

心引力相悖，如果是要穿在真人身上，絕對無法製作出來，潔西卡兔是世界上最配合的女演員。

當我開始為新的電影進行設計時，工作過程與兩樣事物習習相關：物品，以及／或者圖像。這沒有固定過程，任何東西都可能是起點或靈感來源，不是它找到我，就是我找到它，而且它們在拍片過程中會不斷出現。

我在設計背景設定於現代的《驚心動魄》時，發現一幅德國畫家弗朗茲・溫特哈爾特（Franz Xaver Winterhalter）在一八六〇年代繪製的肖像畫，畫中人物有極詭異的大旁分髮型，這成為我設計山謬・傑克森（Samuel L. Jackson）角色的起點。

當我在讀《戰馬》的劇本時，我想起我的舅公喬治・賽西爾（George Cecil）在第一次世界大戰前拍的照片。

當時他穿著英國御林軍步兵衛隊的制服，騎在馬上，馬朝著鏡頭，豎起雙耳，舅公則側著臉，看著後方的動靜。身穿制服的他，看起來英姿勃發，表情開朗且神采奕奕，身上的配備都完美而光亮。然而，那年的耶誕節，他在十九歲生日前夕陣亡。製作《戰馬》時，我一直帶著這張照片，因為它令人彷彿置身當時，敘說著個人的人生故事。

在工作階段初期，只有我或一、兩位服裝組工作人員一起工作，那時是暴風雨前的平靜。我忙著創造自己的故事敘事觀點，然後等我認為自己的創作已經上了軌道，我可能又會找到其它更有趣的點，將設計方向帶到我從未想過的境界。

我的設計由角色牽動。我的目標是透過角色穿著服裝的風格來介紹角色的身分，讓觀眾一看就能辨識出角色。我的創作貢獻包括許多微妙的細節，有時人們不會注意到。

服裝設計師的工作從與導演的討論開始。討論結束後，我通常會根據討論內容製作情緒板，當作設計的起點。情緒板能讓導演提供回饋意見，進而讓我有信心投入主要的設計流程。

接著，我與繪圖師合作，將設計成果呈現給導演和演員。等到設計圖通過後，我會開始購買布料、染色、印花與剪裁。在這段過程中，我從不讓導演看任何進度，因為我比較喜歡服裝全部完成後展現的「魔法」。

服裝是建構視覺的大拼圖的一部分，如果脫離整體脈絡，只呈現服裝，可能會是減分。因此，比較理想的方式，是讓它們在最後會呈現的完整空間才正式登場。

定裝及梳化完美的演員第一次走入拍攝場景的時刻，往往是既有趣又刺激的；觀察工作人員和其他演員的反應，以及演員本身的感受，也是很棒的經驗。能見證這一刻，總是讓人感覺時光停止流轉了。從好萊塢成立以來，這個情景想必都是如此。

在登場那一刻前，試裝間的流程對我來說是相當隱密和私人的，或許是我在這個領域的防衛心太強，但對我來說，與演員培養信任關係，打造角色的魔力，這是非常親密的時刻。

我有幸能夠與許多傑出天才合作。一般要幾個月才能製作完成的要求，他們能在一、兩天內做出

幾近完成、可供試裝的成品，我總是讚歎不已。

與演員的腦力激盪有時也很精彩。在設計《阿甘正傳》時，我提出阿甘和傲氣的母親在南方生活的經驗，塑造出他的個性——從他扣到頂的襯衫，以及自律的一絲不苟、整齊乾淨可以看出。

湯姆‧漢克到試裝間時還是張白紙，當時製作工作才剛開始，他還沒有真正思考這個角色的各種微妙之處，因此，似乎是在我們將衣服穿到這位表演大師的身上時，這個角色才在我們眼前慢慢演變成形。

湯姆‧漢克換穿多套八〇年代的服裝時，這個角色的聲調開始出現，試裝成為塑造阿甘的跳板——這是創意激盪的甜美果實。在某次試裝時，他開始跳舞，表演阿甘的特色舞蹈。他的表現非常出色，讓全場為之傾倒。那是阿甘會在電影裡和珍妮一起跳的舞。

此外，我也很享受和美術部門的合作過程。我與這個部門的互動最多，每位我合作過的美術總監與美術指導，我差不多都很喜愛。我與瑞克‧卡特（Rick Carter）的合作關係最長，到現在為止，我們已經合作了十一部電影，兩人的溝通可以非常迅速，因為我們都已「心領神會」。

最具挑戰性的電影似乎往往是戰爭電影，我至今已經設計了四部：《搶救雷恩大兵》、《行動代號：華爾奇麗亞》、《戰馬》，還有《林肯》。戰爭電影的重點在於忠實呈現其樣貌，尊重知道或記得這段歷史的人。

無論再怎麼厲害，你都少不了一起工作的夥伴。我設計的所有戰爭電影，都得力於大衛‧克羅斯曼（David Crossman）的指導，他在幾星期的時間裡，傳授給我相當於兩年學位課程的知識，並且以令人讚歎的方式呈現設計概念。

我是軍人女兒，軍人精神想必已經存在我血液中。透過設計這些電影，我漸漸地享受這些工作，從

圖01：《行動代號：華爾奇麗亞》。

圖02：《戰馬》。

圖03：湯姆‧漢克（圖右）與湯姆‧賽斯摩（Tom Sizemore）在《搶救雷恩大兵》的劇照。

（圖03）「《威探闖通關》是我的第一部電影，也是最不可思議的經驗，因為那部片的時間點相當寶貴，正值傳統科技演進為數位科技之際。

「艾迪・凡利安（Eddie Valiant, 鮑伯・霍金斯〔Bob Hoskins〕飾）是一個非常平凡的傢伙，他時常沒換下外出衣服就倒頭就睡，但還是努力維持門面。他的西裝由輕量布料製成，很適合加州的氣候，半內裡且版型是方方正正的。執導此片的澤米克斯說，他認為穿棕色西裝的男人像失敗者。

「潔西卡兔的身材、髮型和服裝經過多次設計。澤米克斯請我為她設計幾件服裝和髮型，把她塑造成一九四○年代的模樣。潔西卡的造型是根據麗泰・海華絲在《巧婦姬黛》的造型設計的，『套用』到潔西卡的身上時，完全違反所有合理的人體身形。我認為她應該穿非常亮的顏色，所以使用螢光粉色彩，在日間場景時，她的服裝只是絲緞，在舞台表演時，她的服裝才會覆滿亮片。雖然我偏好所有服裝都有亮片，但我們的預算無法負擔，因為當時的技術太過昂貴。」

圖 01-02：里徹森為《驚心動魄》中以利亞一角所繪製的造型，以及山謬·傑克森對這個角色的詮釋。

02 UNBREAKABLE — SAMUEL L. JACKSON — ELIJAH —

INT LIMITED EDITION — EXT. STADIUM — INT PHYSICAL THERAPY CENTER —

中得到成就感。這點出乎我意料，因為我剛入行時，從未想過這個領域的設計會讓我有成就感。

設計《搶救雷恩大兵》時，我父親來拍攝場景幾次。他十九歲時曾在二次世界大戰末期的戰場廝殺，他後來有機會告訴史匹柏，電影的場景非常寫實。我的工作能將不同世界連結在一起，這種感覺真的很棒。

為合作過的導演工作時，可以培養出信任感和默契，我很喜歡這一點。我與澤米克斯的合作關係正是如此，因為我們已經合作過非常多部片。

目前我進行設計的是《傑克：巨人戰記》，這是導演辛格執導的奇幻片，我與他合作過《行動代號：華爾奇麗亞》。很幸運的，辛格授權給我百分之百的創作自由。

設計《傑克：巨人戰記》時，我將製作《戰馬》的服裝組班底全部徵召過來。我不記得我以前曾

經這麼做過，但他們對我來說是很大的助力。我與這些成員很熟稔，而且他們絕對是這行的佼佼者。在做創意工作時，這是絕佳的工作環境。

隨著科技的日新月異，電影服裝設計的工作也有了改變，我很幸運總是走在新科技浪潮的前端。我不害怕科技會取代服裝設計師，我相信我們的工作仍會繼續存在。服裝設計師需要的只是方向指引，找出在設計工作上運用科技的方式。

我喜歡與視覺特效人員合作，也希望隨著科技的進展，我們之間的交流會更多。服裝設計師了解布料如何飄動、垂墜，因此電腦繪圖影像人員不需自行研究摸索，因為我們可以協助他們縮短工作時程，畢竟這是我們的專業。製片人和導演必須了解，如果有服裝設計師參與這類對話，將會帶來很多助益。

我喜歡團隊合作拍片的概念。對我來說，這是十全十美的作法。從故事剛開始發想時，我就能列席參與會議，將服裝設計的流程整合其中。這麼做會非常有趣，因為設計師會是電影製作不可或缺的一部分，而不是——像現在這樣的——外聘人員。這麼做可以減少目前電影製作存在的階級風氣，服裝設計師將會獲得尊重，被視為是同等重要的創意人員。

幾年前，我聽到巴茲·魯曼（Baz Luhrmann）的廣播訪談，他在節目中談論執導《羅密歐與茱麗葉》（Romeo + Juliet, 1996）的經驗。他提到，他完成劇本初稿後，會召集自己的關鍵「創意人員」（剪接師、美術總監、服裝設計師、攝影指導），組成一個智庫，在某個美妙的地方（如熱帶島嶼）腦力激盪一星期。

他說：「最棒的是每個人都侃侃而談自己的想法，每個人的地位都是平等的。」

我喜歡這個概念，亦即平等的工作場域，每個人都參與其中，而且得到同等的尊重。我不明白為何這無法成真，這其實很簡單。

《北極特快車》THE POLAR EXPRESS, 2004

根據裘絲頓的說法，這是「第一部動作擷取的長片。導演澤米克斯認為由我來設計並製作實際的服裝，是最好的方法，因為可當作電腦繪製服裝的藍圖。穿在真人演員身上再 3D 掃描後，由於電腦特效成本的考量，我必須克制自己不要再加入一些細節，但設計的限制也可因而鬆綁。

「舉例來說，我設計『主角小男孩』的服裝，但這個角色是由湯姆·漢克飾演，而且他同時也飾演了列車長、耶誕老人與流浪漢。我為他設計了這些角色的服裝，服裝設計師和電腦繪圖影像小組互相依存。能夠在一開始參與就實在很棒。雖然是不同的平台，但歸根究柢，服裝設計師的角色仍然相同。」

（圖 04）里徹森的設計繪圖。

麥克・卡普蘭 Michael Kaplan

"對我來說，服裝設計師的工作是直覺性的。我開始一項設計案時，即使已經讀過劇本，對於我想要什麼樣的氛圍已有幾分感覺，但還無法用言語來形容。色彩在我心中浮現，但若問我想用什麼樣的色彩，我卻無法回答。"

麥克‧卡普蘭的藝術天分在年輕時即已嶄露鋒芒。他得到費城藝術學院的獎學金，研習繪畫與雕刻，畢業後搬到洛杉磯，擔任傳奇電視節目服裝設計師麥基與雷特‧透納（Ret Turner）的繪圖師。他也協助設計師鮑伯‧德莫拉（Bob De Mora）設計電影**《美國熱力唱片》**（*American Hot Wax, 1978*），還為貝蒂‧米勒（Bette Midler）的現場表演設計服裝。

雷利‧史考特的經典之作**《銀翼殺手》**（*Blade Runner, 1982*）是卡普蘭的第一部電影，他與查爾斯‧諾德（Charles Knode）合作設計。史考特的反烏托邦電影使用的服裝深受一九四〇年代服裝元素影響，這部片也贏得英國影藝學院的最佳服裝設計獎。

卡普蘭的下一部電影**《閃舞》**（*Flashdance, 1983*），主打穿著露肩灰色毛衣及腿套的珍妮佛‧貝爾（Jennifer Beal），她的造型瞬間蔚為風潮。接下來的十年間，卡普蘭設計了偵探喜劇**《線索》**（*Clue, 1985*）、貝蒂‧米勒與莉莉‧湯姆林（Lily Tomlin）的喜劇**《商場鬧雙胞》**（*Big Business, 1988*），以及歷久不衰、最受喜愛的賀節電影**《瘋狂聖誕假期》**（*National Lampoon's Christmas Vacation, 1989*）。

在一九〇〇年代中期，卡普蘭設計了**《火線追緝令》**（*Se7en, 1995*）。他與導演大衛‧芬奇一共合作了四部電影，這是其中的第一部。芬奇時髦、風趣的無政府主義電影**《鬥陣俱樂部》**（*Fight Club, 1999*），由愛德華‧諾頓（Edward Norton）飾演陰柔的憤世嫉俗者，布萊德‧彼特（Brad Pitt）飾演充滿男子氣概的第二自我，芬奇也讓卡普蘭全權創造角色。

二〇〇〇年以來，卡普蘭在每種電影類型都表現亮眼，參與的電影包括：麥可‧貝（Michael Bay）的二戰劇情片**《珍珠港》**（*Pearl Harbor, 2001*），接著是他和布萊德‧彼特合作的第三部電影——動作喜劇**《史密斯夫婦》**（*Mr. & Mrs. Smith, 2005*）、J.J. 艾布拉姆斯（J.J. Abrams）重拍的科幻經典**《星際爭霸戰》**（*Star Trek, 2009*），以及由克莉絲汀（Christine Aguilera）及雪兒（Cher）主演的甜美音樂劇**《舞孃俱樂部》**（*Burlesque, 2010*），並且依然持續不斷拓展自己的創作領域。[25]

25 麥克‧卡普蘭的新作包括：**《不可能的任務：鬼影行動》**（*Mission: Impossible - Ghost Protocol*, 2011）、**《闇黑無界：星際爭霸戰》**（*Star Trek Into Darkness, 2013*）、**《冬季奇蹟》**（*Winter's Tale*, 2014）、**《星際大戰 7: 原力覺醒》**（*Star Wars: Episode VII - The Force Awakens, 2015*）、**《火線掏寶》**（*War Dogs, 2016*）、**《星際大戰 8: 最後的絕地武士》**（暫譯，*Star Wars: The Last Jedi, 2017*）等。

麥克・卡普蘭 Michael Kaplan

我很早就開始對服裝感興趣。我記得四歲時發生的一件事。那是耶誕假期,我和家人去邁阿密海灘玩。飯店在游泳池旁舉辦一場非正式的服裝秀,他們用超八攝影機(Super 8)拍下我追著一位模特兒跑,抓住她的洋裝,不肯讓她走。她穿的美麗布料讓我著迷。

小學時,母親出席親師座談會前,我會指點她該怎麼穿,例如穿上她的牛津鞋。老師對我稱讚我母親看起來有多漂亮時,我就會笑顏逐開。我的母親現在八十七歲了,仍是大美人。

我在費城的德國城區長大,一直有種表達藝術的強烈渴望,常常因為在牆上塗鴉被責罵。我的父親年輕時是相當有才華的藝術家,他獲得柯柏聯盟學院(Cooper Union)[26]的全額獎學金,但因為經濟大蕭條而不得不忍痛放棄,為幫忙家計開始工作。父親鼓勵我追求我的藝術之夢,體驗他無法體驗的生活。

後來我獲得費城藝術學院(現在稱為藝術大學〔University of the Arts〕)的全額獎學金,研習繪畫和雕刻,並修了幾堂插畫課。我在繪圖方面的閱歷豐富。

畢業後,我不覺得自己的個性適合每天早上醒來創作藝術的生活,因此在一間又一間公司做商業設計、插圖和書籍封面設計,但這些工作無法令我感到滿足,而且我不想再待在費城。

後來我突然意識到,我一直很嚮往服裝設計,甚至早在小時候就是這樣了。我想起我看過的電影**《紅絲絨鞦韆上的女孩》**(*The Girl in the Red Velvet Swing*, 1955, 服裝設計師為查爾斯・勒邁爾〔*Charles LeMaire*〕),這部片是古裝片,主角是知名建築師史丹佛・懷特(Stanford White),演員瓊・考琳絲(Joan Collins)飾演他的情人艾芙琳・奈斯比特(Evelyn Nesbit),亦即吉伯森女郎[27]。我還記得片中奢華的古裝服飾令我瞠目結舌。

26 紐約市東村知名的小型藝術學院。

27 吉伯森女郎(Gibson Girl),美國畫家查爾斯・吉伯森(Charles Gibson)的知名作品,描繪美國二十世紀之交的美麗獨立女性。

《銀翼殺手》BLADE RUNNER, 1982

(圖 01-02)卡普蘭為該片瑞秋一角穿的仿皮毛大衣繪製的設計圖,以及西恩・楊(Sean Young)實穿的劇照。

(圖 03-04)「西恩・楊飾演的瑞秋所穿的套裝,靈感來自於一九四〇年代的服裝設計師吉伯特・艾德里安(Gilbert Adrian)的設計作工。雖然《銀翼殺手》的背景設定在未來,但我們想營造一九四〇年代黑色電影的氛圍。」

01

一旦認定服裝設計是志向所在後，我製作了一份作品集，包括不同時期及風格的服裝手繪稿，有些是我看著書本臨摹的，有些是我自己發想的。然後，我毫不猶豫地搬到洛杉磯。

安定下來後，我開始工作面試，見了許多不同的設計師，尋找繪圖師的工作。其中一位和我面談的設計師是艾迪絲·海德，她說：「你的繪圖非常漂亮，但我現在不需要繪圖師，我一定會幫你留意。你不久就會開始工作。」她還建議我：「你要嘗試你獲得的每個機會，因為你不知道可能會有什麼發展。」我為數位業界的服裝設計師及準備踏入業界的設計師繪圖。

卡文·克萊（Calvin Klein）是我在東岸的朋友，他了解我的繪圖功力，教我許多簡潔和設計的要領。他幫我打電話給麥基，我和他約好時間面試，在他的總部伊麗莎白·寇特妮戲服公司（Elizabeth Courtney Costumes）展示我的繪圖。他們看完回答：「我們現在不需要聘人，但我們會將你列入考量。」這句話讓我想到海德小姐。

幾個星期後，他們打來通知我，麥基合作的設計師透納的助理打算離開獨立接案，他們邀我去遞補這個職缺。那是我頭一次遇到才華洋溢的服裝設計師薇絲。我第一天上班時，她正在清桌子。

我的職責是擔任透納在《桑尼及雪兒秀》節目裡的助理和繪圖師，同時幫雷·阿格揚（Ray Aghay-an）、麥基，或任何需要協助的人跑腿。他們會要我去國際絲綢與羊毛布料行（International Silks and Woolens）買三碼黑色緹花布料或錘花緞。我會在店裡走來走去，看著每匹布料的標籤，找到我要的布料。我不好意思承認我完全不知道那些布料長什麼樣子，即使是很簡單的材料，我還是要花上一個半小時的時間。

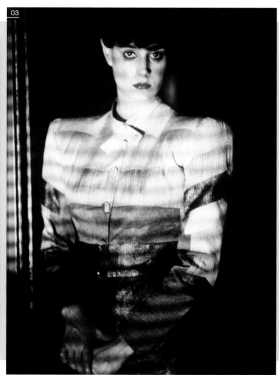

我為公司所有人打雜，像是幫鞋子染上和洋裝相同的顏色，或是去買扣子。那是我在服裝設計業界的第一份工作，我也因而成為電影服裝師地方公會705成員。那真是很棒的教育！

在寇特妮戲服工作，就像在翻看拉斯維加斯音樂劇與電視節目的名人錄，隨時會有明星走進店裡：黛安娜‧羅斯（Diana Ross）、蜜茲‧蓋諾（Mitzi Gaynor）、凱蘿‧博內特（Carol Burnett）、史蒂夫與艾迪二重唱（Steve and Eydie），以及雪兒。《桑尼及雪兒秀》邀請傑克森兄弟合唱團（Jackson 5）上節目，我繪製了小麥克‧傑克森（Michael Jackson）的服裝設計稿。蒂娜‧透娜（Tina Turner）在丈夫艾克（Ike Turner）發出死亡威脅後，她的保鑣會在她的更衣間外守衛。對於來到洛杉磯還不到一年的費城孩子來說，這樣的環境氛圍可真是瘋狂。

雖然為麥基和透納工作是很棒的經驗，但我不想停留在電視圈，而想進入電影界。設計師德莫拉是貝蒂‧米勒的老朋友，在她演藝事業初期為她設計了許多表演服。他將我納入他的羽翼之下，讓我學習。德莫拉聘用我協助他設計電影《美國熱力唱片》。這部電影的主題是關於一九五〇年代發生於廣播界的流行音樂醜聞，由流行樂手查克‧貝瑞（Chuck Berry）及傑瑞‧李‧路易斯（Jerry Lee Lewis）本人擔綱演出。

德莫拉的設計有種粗獷氣息，帶著手工縫製感。他喜歡某種俗麗感，我想那是他在協助安‧羅斯（Ann Roth）時學到的，這使得原本看起來只像戲服的服裝，變得可以引領你進入不同的現實。在我看來，我對《鬥陣俱樂部》和《舞孃俱樂部》所做的設計，明顯可看到德莫拉的影響。

對我來說，服裝設計師的工作是直覺性的。我開始一項設計案時，即使已經讀過劇本，對於我想要什麼樣的氛圍已有幾分感覺，但還無法用言語來形容。色彩在我心中浮現，但若問我想用什麼樣的色彩，我卻無法回答。

因此我通常會去我最愛的古著店，憑直覺選擇我認為適合臨時演員的服裝，或可能給我靈感的特殊單品，這能幫助我釐清心中的構想、色彩的感覺，以及造型風格。通常在製作全程，我會以這個造型風格為依歸。在我還沒看完整間店的衣服前，我甚至不會看我挑出來的衣服。很多我挑出來的衣服後來沒有穿在演員身上，但能讓我在不知不覺中領悟自己想要什麼：「喔，我想這麼做。」

等我有比較清楚的想法，也設定了研究時期後，我會開始繪製設計圖。在設計《珍珠港》時，我不希望片中的服裝是根據一九四一年風格，雖然事件發生在一九四一年，但我希望採用一九三八至一九三九的造型。畢竟我在電影中塑造的角色，不會這麼即時穿上最新的流行。我做了這些決定後，再慢慢製作出成品。

當然，傾聽導演的想法很重要。大衛‧芬奇不喜歡服裝太突出，也不喜歡太多顏色。我設計《鬥陣俱樂部》時，我知道使用紅色一定會嚇壞他。我記得我對他說：「我一直想用紅色設計泰勒‧德頓（Tyler Durden）的造型，有什麼限制嗎？」

圖 02-03：克莉絲汀的珍珠禮服。「這套服裝必須在她跳脫衣舞時從她身上『飛』走。很有挑戰的設計！」圖 02 為布萊恩・瓦倫瑞拉（Brian Valenzuela）繪圖。

圖 04-05：卡普蘭說，他也為克莉絲汀設計了這套「超現實」的手掌圖案禮服。「這是她的最愛之一！」圖 04 為瓦倫瑞拉繪圖。

《舞孃俱樂部》BURLESQUE, 2010

（圖 02-05）「《舞孃俱樂部》是我設計過難度最高的電影。在十星期的拍攝期間，約有二十首歌舞劇曲目，也就是一週要完成兩首，另外還有其他非歌舞劇的表演。所有服裝和鞋子都是特別訂製的，試裝數百次。」

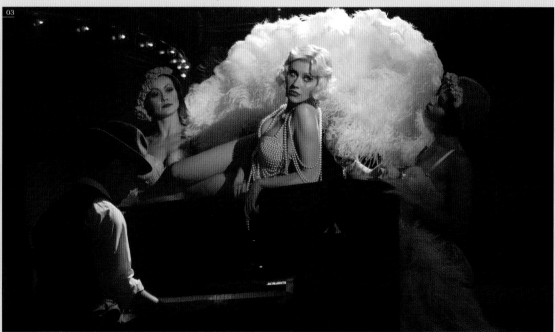

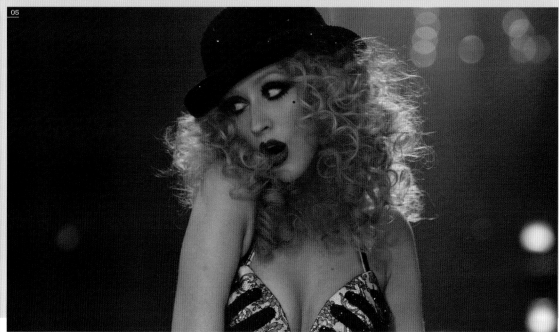

> **"在寇特妮戲服工作，就像在翻看拉斯維加斯音樂劇與電視節目的名人錄，隨時會有明星走進店裡。"**

芬奇要我照直覺走：「泰勒·德頓這角色沒有極限。」布萊德·彼特飾演泰勒·德頓，他不清楚這角色應該是什麼模樣。

這是一部奇怪的電影，因為我們要處理的是一定程度的非現實——不存在於現實的人物，但你必須讓這些人物看起來像真實的。布萊德·彼特是很棒的團隊合作者，我們在拍《火線追緝令》時合作過，知道他對新想法抱持開放的態度。我從二手商店找來的東西，帶給我們很多樂趣。

不過我們需要的服飾大多數都需要備用服，因為在武打場面會有破損。複製品必須看起來像二手的，必須在我的工作室製作，然後再作舊——扯壞鈕扣、製造皮革的裂紋、放入烤箱、染色和洗滌，讓新品看起來像是經歷了三十年的風霜，但其實它們上星期才剛做好。我記得我甚至在衣服上釘上價格標籤，再扯掉，留下些微的痕跡。

與合作過的演員再度合作感覺很棒，因為你知道他們偏好的工作模式，免除了一開始的客套生疏。和全新對象合作時，你都會想要有好的開始，盡可能獲得最佳的經驗，但每個人都有不同的工作模式。你會聽說這個人或那個人有多難搞的恐怖故事。我大多會對這些傳言一笑置之。我發現這些人通常是很在意自己專業的完美主義者——對我來說這不是難搞，而是優點。

我與諾德為雷利·史考特設計《銀翼殺手》時，哈里遜·福特（Harrison Ford）較晚才確定演出，那時我們已經為他的角色繪製了許多設計稿，例如具未來風的風衣外套，以及怪奇的套裝。在一

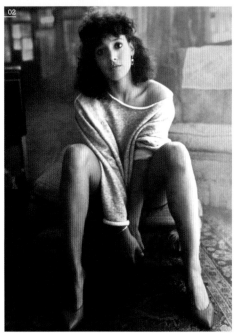

圖 01：卡普蘭在《閃舞》片場和珍妮佛·貝爾討論。

圖 02：「這件毛衣的剪裁，像會讀義大利文版《Vogue》雜誌的焊接工或舞者會穿的衣服。」

圖 03：寶琳·安儂（Pauline Annon）繪圖。

服裝如何塑造角色

（圖 04-07）「《鬥陣俱樂部》的劇本很棒，演員傑出，我認為我適合設計這部電影。這是我設計的所有電影中我最喜愛的一部，因為演員及工作人員的合作，以及工作過程都讓我非常樂在其中。還有，它很前衛。在製片初期，海倫娜・波漢・卡特（Helena Bonham Carter）從倫敦打電話給我說：『我不知道這部電影在講什麼。我不知道瑪拉・辛格（Marla Singer）是什麼樣的人。我大約一週之後會飛過去，希望你可以幫助我了解這角色。在這之前，你有任何東西可以給我參考嗎？你對瑪拉・辛格的詮釋為何？』我毫不遲疑地說：『千禧年的茱蒂・嘉蘭[28]。』她放聲大笑，而我正是如此詮釋她。事實上，大衛・芬奇在拍攝過程中都叫她茱蒂。」

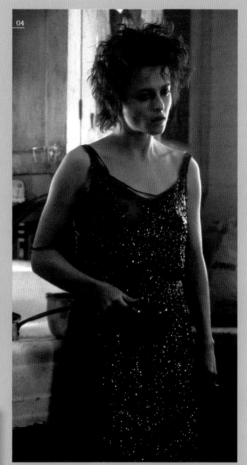

圖 04-05：海倫娜・波漢・卡特飾演瑪拉・辛格。圖 05：寶琳・安儂繪圖。

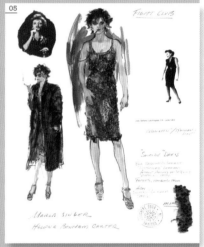

圖 06-07：布萊德・彼特在《鬥陣俱樂部》飾演泰勒・德頓。「我從來沒在任何電影男性角色用如此多色彩。導演大衛・芬奇告訴我：『這角色沒有極限。』從這張照片可以看出我如何對比布萊德・彼特和艾德華・諾頓的服裝配色。我也需要營造出二手商店的感覺，因為打鬥戲需要多套備用服。」圖 06：寶琳・安儂繪圖。

28 茱蒂・嘉蘭（Judy Garland），美國一九四〇至六〇年代知名演員及歌手，長年受藥癮和酒癮所苦，四十七歲時因用藥過量致死。

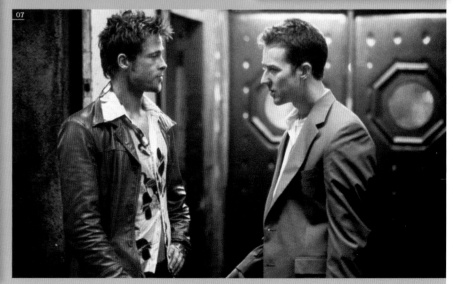

01

STARFLEET CADETS

02

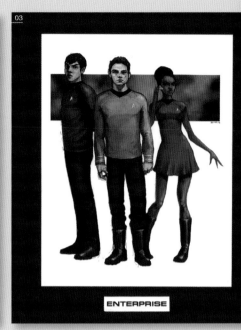

SPOCK

03

ENTERPRISE

04

ROMULAN

05

06

07

《星際爭霸戰》STAR TREK, 2009

（圖01-08）「J. J. 艾布拉姆斯相當喜愛學院學生的制服。我想創造既年輕、又能向《星際爭霸戰》影集初登場的一九六〇年代致敬。（圖01, 06, 08）

（圖02）「史巴克的球形頭罩在製作時很繁複，因為我希望頭罩在放下時會變身為衣領。這套服裝成為這部片裡我最喜愛的設計。」

（圖03, 07）卡普蘭改造了企業號制服：「我在布料上印上星際爭霸戰標誌，增添紋理效果。」

（圖04）由艾瑞克・巴納（Eric Bana）飾演的羅慕倫族（Romulan）尼諾（Nero）艦長。

（圖05）卡普蘭為李奧納德・尼莫伊（Leonard Nimoy）飾演的老年史巴克（Spock Prime）設計了長版外套套裝，由瓦倫瑞拉繪圖。

08

幅設計圖中，他的角色戴著未來風的亨佛萊·鮑嘉（Humphrey Bogart）式軟呢帽。「我才剛拍完一部電影，」哈里遜·福特說：「那部電影還沒上映，但我全程戴著帽子。我不想再戴帽子。」那些設計稿都要讓哈里遜·福特過目，讓他決定是否接受，所以帽子的點子被刪去。當然，他提到的電影是《法櫃奇兵》（*Raiders of the Lost Ark*, 1981, 服裝設計師為黛博拉·納德曼）。

大家都會說，你一開始就要和美術總監溝通，了解他的想法，因為你不會想看到穿紅洋裝的女演員坐在紅色沙發上。其實這說笑成分居多，通常不成問題。雖然我還是依業界慣例和美術總監互動，得到布樣或房間的配色，但一般來說，兩者之間要有較全面的協調性，與房間家具配色無關。

拍攝《星際爭霸戰》時，我與美術總監史考特·錢伯利斯（Scott Chambliss）合作。我們不太常聯繫，但溝通時方向幾乎都一致。我們都常與極富才華的導演艾布拉姆斯開會，也都知道我們想呈現遵循正統的《星際爭霸戰》，但不想複製原版任何細節。我們想為新世代重新演繹。

有時候會遇到整場戲都是用特寫來拍攝，不太看得到服裝。我會試著先和攝影指導溝通：「這是非常特別的服裝，因為某些理由，必須在鏡頭上出現。如果可以，我們應該讓角色全身入鏡。」有時他們沒想過這一點，所以必須提醒他們，而且通常提點後，攝影指導都會盡量配合。

用服裝塑造角色是最重要的關鍵，過程中必須保持簡潔，如果設計了太多細節，會讓人感覺昏頭轉向。你必須做許多選擇，然後精簡出可以定義你塑造的角色的精髓。服裝設計師必須堅守服裝絕對要正確的原則。在調整到正確之前，不該罷手或妥協。在我見過的人當中，薇絲是最有毅力堅持的人。這一點很重要。有時我會在開拍後做修改，只是為了讓所有細節達到完美，因為拍攝完之後就成定局了。在那之前，你必須一直追求正確的調性。

電影業已經歷很大的改變，現在有預算龐大的商業電影，也有預算少得驚人的小型製片，但介於兩者之間的電影消失了。因此，我設計過的電影，若是在現在很多是無法拍成的，包括《鬥陣俱樂部》。芬奇當時拍攝這部片就已經不太容易，那是一部完全靠著毅力恆心完成的熱情之作。

服裝設計師一開始從未想過要引領時尚風潮，但有時會有意外發生。《閃舞》上映時，引發極大的流行風潮，而且不斷捲土重來。造型師和時尚設計師都會參考這部片，並說一九八〇年代的時尚以《閃舞》的造型回歸。不久之前，珍妮佛·洛佩茲（Jennifer Lopez）才拍了一部由大衛·拉夏培爾（David LaChapelle）執導的音樂影片。他們重製了許多源自《閃舞》的服裝和舞蹈——雖然標明為「致敬」，但其實是徹底的「提升」。我的好友設計師馬克·雅各布（Marc Jacobs）幾年前打電話給我，說他要設計一個（再次）向《閃舞》致敬的系列。

多娜泰拉·凡賽斯（Donatella Versace）在《鬥陣俱樂部》上映後，設計了《鬥陣俱樂部》男裝系列，所有模特兒看起來都很像泰勒·德頓，每個都理平頭、穿毛皮大衣及圖案鮮豔的 T 恤。亞歷山大·麥昆設計了《銀翼殺手》系列，登上義大利版的《**VOGUE**》雜誌。我經過書報攤時，還以為是電影的劇照。不管原因為何，這三部電影都相當經典，不斷在造型大師的意識流連不去。

有位導演曾對我說：「我們希望由你設計這部電影，而且能像《閃舞》一樣創造潮流。」我說，是否成為潮流，和他也有關係。他問：「真的嗎？為什麼？」我回答：「這部電影必須大賣才行。」誰能舉出引領潮流但沒有大賣的電影？——《我倆沒有明天》、《安妮霍爾》與《一夜風流》（*It Happened One Night*）……

無論電影最後賣座或慘賠，好的設計師的工作態度都相同。

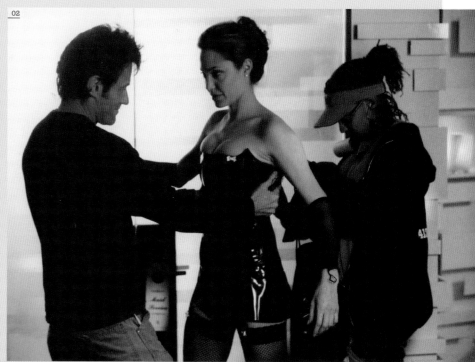

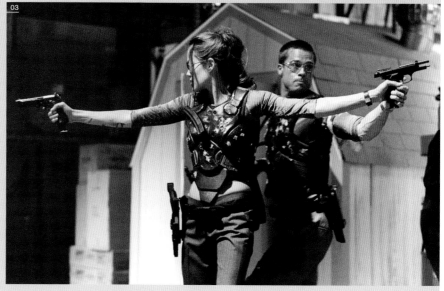

《史密斯夫婦》MR. & MRS. SMITH, 2005

（圖 01-03）《史密斯夫婦》拍攝現場。「（圖 01）這套服裝的挑戰在於導演希望珍從頂樓露臺跳下後，大衣可在降落時像降落傘一樣撐開。我們在大衣的衣擺裡裝了鋼鐵支架。」「（圖 02）這是我每天的趣味例行任務：扶著安潔莉娜，讓助理透過綁橡膠馬甲背帶，把安潔莉娜·裘莉（Angelina Jolie）綁『進』馬甲裡。」

茱蒂安娜・瑪可芙斯基
Judianna Makovsky

"服裝設計師設計完整角色，設計過程從劇本開始。我會試著辨識角色的模樣，接著再找出他們居住的世界的樣子。在這之後，我開始進行研究，然後才著手設計衣服。對我來說，這個過程每次都差不多。"

茱蒂安娜‧瑪可芙斯基出生於紐澤西，在芝加哥藝術學院（School of Art Institute of Chicago, SAIC）取得藝術學士學位後，接著修讀耶魯大學戲劇碩士課程。她在電影界的職業生涯始於一九八〇年代中期，協助大師凱諾尼羅設計柯波拉的《棉花俱樂部》（The Cotton Club, 1984），以及震撼視覺的《狄克崔西》（Dick Tracy, 1990）。瑪可芙斯基首度獨當一面、列名演職員表的電影是柯波拉的《石花園》（Gardens of Stone, 1987），接著是潘妮‧馬歇爾（Penny Marshall）的經典喜劇《飛進未來》（Big, 1988），她為湯姆‧漢克設計了令人印象深刻的燕尾服造型。

瑪可芙斯基的作品是不折不扣的經典拼盤，她各種類型皆能設計，而且成果卓越。她為勞勃‧瑞福（Robert Redford）執導的電影《重返榮耀》（The Legend of Bagger Vence, 2000）設計服裝，為這部以一九三〇年代為背景的高爾夫球電影設計出考究的三〇年代服裝。此外，她的作品還包括艾方索‧柯朗（Alfonso Cuarón）極重細節的小說改編電影《小公主》（A Little Princess, 1995）；山姆‧雷米（Sam Raimi）風格獨具的《致命的快感》（The Quick and the Dead, 1995）；泰勒‧哈克佛（Taylor Hackford）的超自然驚悚片《魔鬼代言人》（The Devil's Advocate, 1997）。她為蓋瑞‧羅斯（Gary Ross）的《歡樂谷》（Pleasantville, 1998）設計的一九五〇年代服裝，不僅完美，而且需從黑白變成彩色，讓她獲得奧斯卡獎的提名；羅斯執導的《奔騰年代》（Seabiscuit, 2003），更讓她二度獲得奧斯卡提名，這部電影改編自由蘿拉‧希倫布蘭（Laura Hillenbrand）的勵志小說，主題是關於一匹大蕭條時期的賽馬。

瑪可芙斯基也設計了強‧托特陶（Jon Turtelaub）相當賣座的動作冒險電影《國家寶藏》（National Treasure, 2004），以及其續集《國家寶藏：古籍秘辛》（National Treasure: Book of Secrets, 2007）。她也為奈‧沙馬蘭的《降世神通：最後的氣宗》（The Last Airbender, 2010）設計服裝，並與麗莎‧湯潔斯琴（Lisa Tomczeszyn）共同設計超級英雄鉅作《X戰警：最後戰役》（X-Men: The Last Stand, 2006）。她設計的《哈利波特：神秘的魔法石》（Harry Potter and the Sorcerer's Stone, 2001）讓她登上電影史，就此確立這個龐大系列的造型風格。如今已成經典的霍格華茲學院制服，讓她再次獲得奧斯卡獎提名，並擁有死忠粉絲群。[29]

29 茱蒂安娜‧瑪可芙斯基的近作有：《非法入侵》（Trespass, 2011）、《飢餓遊戲》（The Hunger Games, 2012）、《激愛543》（Movie 43, 2013）、《聽說愛情回來過》（The Face of Love, 2013）、《美國隊長2：酷寒戰士》（Captain America: The Winter Soldier, 2014）、《耶穌重生路》（Last Days in the Desert, 2015）、《美國隊長3：英雄內戰》（Captain America: Civil War, 2016）、《星際異攻隊2》（Guardians of the Galaxy Vol. 2, 2017）、《復仇者聯盟3：無限之戰》（暫譯，Avengers: Infinity War）等。

茱蒂安娜・瑪可芙斯基 Judianna Makovsky

我母親嫁給我擔任小兒科醫生的父親後,放棄了演奏鋼琴家的事業,轉行改教音樂。

我五歲時,我的父親過世。雖然我們住在紐澤西州的澤西市,我母親仍讓我哥哥參加兒童合唱團,讓我去學芭蕾舞,之後再加入大都會歌劇院的兒童合唱團。這項活動讓念小學的我可以早退,有時一星期早退四次,而且還能賺點零用錢,實在棒透了。

不過,我雖愛表演,但對後台工作更有興趣。到了十七歲時,我知道自己不想成為舞者。我喜愛戲劇、歌劇和芭蕾舞劇,而且想成為設計師。

由於從小在大都會歌劇院長大,讓我了解到歌劇的設計是非常戲劇化的。

我在小學和中學時看過許多電影,其中齊費里尼執導的《殉情記》(服裝設計師為杜納蒂)、服裝設計師皮耶洛・托希(Piero Tosi)的《浩氣蓋山河》(*The Leopard*, 1963),以及鮑威爾設計的《與姑媽同遊》(*Travels with My Aunt*, 1972)都激勵了我,因為這幾位設計師都將服裝設計提升到以衣著塑造角色的領域。

我在學時修了許多藝術課程,因為我認為要先成為藝術家,才能成為設計師,而且我需要最完整的訓練:藝術學校加戲劇學校的背景。

《小公主》 A LITTLE PRINCESS, 1995

(圖 01-02)「本片是有趣的挑戰,我要創造一個以特定色系——綠色——為主的世界。困難點在於要讓造型設計可信,不要卡通化。」瑪可芙斯基將它視為挑戰,並因為對這個設計方向的濃厚興趣而獲得這份工作。

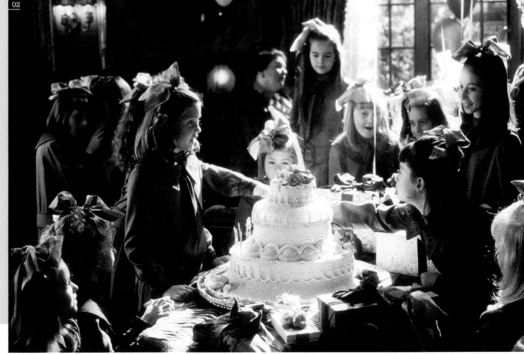

於是我進了芝加哥藝術學院。這間學校當時還擁有古德曼戲劇學院，我在藝術學院主修繪畫、繪圖和織品藝術，在古德曼副修服裝設計。

畢業前一年，我被指派代表古德曼到紐約市參加首屆戲劇發展基金會（TDF）的學生作品展。我遇到舞台設計師及耶魯大學教授李名覺，他負責審查參賽者的作品集。他告訴我：「你不該在這裡，這個活動僅限研究生參加。不過，你的天分很高。」他邀我到耶魯大學就讀，但我已獲得英格蘭的布里斯托老維克戲劇學校入學許可。

我在布里斯托念書時，他們希望我成為舞台設計師，但我很想成為服裝設計師，所以我輟學離開，休息一年，然後接受李名覺的入學邀請。

進入耶魯大學後，我認識了珍·格林伍德（Jane Greenwood），她負責服裝設計的學程，也是數一數二有能力的人。在授課之外的課餘時間，她仍抽空設計內外百老匯的表演，以及世界各地的歌劇與芭蕾舞劇，同時仍有極充實的家庭生活。

從耶魯畢業後，我很幸運可直接為格林伍德工作。透過她的介紹，我接到知名服裝設計師凱諾尼羅的電話，邀我幫忙她設計大都會歌劇院的一齣歌劇。她說她從鮑威爾那裡得到我的電話，但我從未見過他！然而，我不得不拒絕曾設計過**《亂世**

圖03：**《致命的快感》**劇照。「這部西部片是一則寓言故事，我想創造傳奇式的西部風格，而不是某個年代的西部電影。我也希望它可以是最骯髒、最沙塵滿天、最陰鬱的西部電影。過程有趣極了！」

《烈愛風雲》GREAT EXPECTATIONS, 1998

（圖04）「另一次運用艾方索·柯朗最愛的綠色色系來營造氛圍，讓角色存在的世界顯得高雅且可信。我喜歡控制色盤，讓每一個景框像繪畫一般。」

魔鬼藏在細節裡

（圖 01-05）「服裝的細節和製作流程不一定能在大螢幕看到。在《哈利波特：神秘的魔法石》，幽靈的服裝是我的最愛，包括『幾乎沒頭的尼克』。」

（圖 01-03）「尼克的伊莉莎白時代服裝的每個收邊，都是用鏤空絲緞包覆的，每個鈕扣都有刺繡。我想設計的不是一般漂浮在半空的白色幽靈，而是既有分量又顯得虛無飄渺，而且年代必須正確。找到正確布料是設計的開端。MBA 戲服公司的諾爾・霍華德（Noel Howard）與我合作製作這套服裝，大部分都是由他縫製的。他找到灰色網眼布料及銅線，可以加工為服裝的皺摺。」

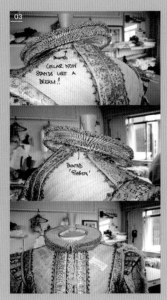

圖 04-05：瑪可芙斯基繪製的服裝設計圖，這是為李察・哈里斯（Richard Harris）飾演的鄧不利多教授及梅姬・史密斯夫人飾演的麥教授設計的。

兒女》和《火戰車》（*Chariots of Fire*, 1981）的凱諾尼羅，原因是我正在為印地安納劇院設計一齣戲。那時我已經知道自己想設計電影，而不是待在戲劇界，因此深信我的事業生涯全毀了。

幸好凱諾尼羅到紐約為柯波拉設計《棉花俱樂部》時，她又打電話給我。我和另一位設計師助理理查・席斯勒（Richard Shissler）一起投入這部規模龐大的電影，但我很快就能適應這部片的規模和工作量。

我和凱諾尼羅一拍即合。混搭來自歐洲的古著衣飾也相當有趣，那都是我沒來見過的。我們後來又繼續合作了幾部片。當柯波拉的《石花園》的服裝設計師在製作中途離職時，凱諾尼羅向柯波拉推薦由我接下那個職位。

在那之後，我受雇協助桑多・羅卡斯多設計《飛進未來》。羅卡斯多擔任《那個時代》（*Radio Days*, 1987）美術總監時，我們就已合作過（他設計了所有伍迪・艾倫〔Woody Allen〕的電影），那時我擔任服裝設計師傑夫瑞・柯藍（Jeffrey Kurland）的助理。

開工幾星期後，他對我說：「我看過你和凱諾尼羅及柯藍合作的成果，我和製片人及潘妮・馬歇

爾談過，也告訴他們，我專門設計場景，你專門負責服裝設計。你要開始設計你的處女作了，恭喜！」我很驚恐，但也很高興能夠首次獨挑大樑設計整部電影。

擔任助理時，我共事過的導演有伍迪・艾倫、柯波拉和華倫・比堤（Warren Beatty），因此我的工作標準很高。每位導演都不一樣，工作的方式也迥異，但耐人尋味的是，真正一流的導演的工作流程都相同。

每部新電影都是全新的學習經驗。對我來說，設計工作都是從劇本開始的。我的腦海中會立即浮現我對設計方向的想像，然後我會與導演交流，確認這是否是他想像的畫面，並討論他的概念。有時導演很視覺性，已先構思了電影的影像，有時並非如此。

在這個時間點，我會瀏覽從高中開始蒐集的五十二箱圖片資料，試圖找出設計該片的靈感。現在有了網路，更可以研究各式各樣的主題。

我會和美術總監討論這些人物生活的世界是什麼樣子，服裝幾乎是設計過程的最後階段。許多導演對於整體服飾及個別服裝不感興趣，他們對於劇本中的角色和整體世界的視覺呈現比較感興趣。

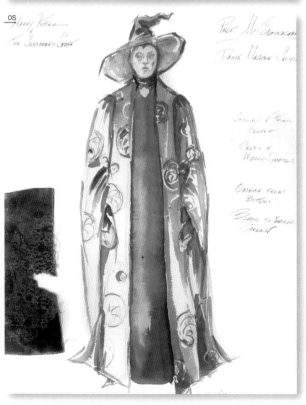

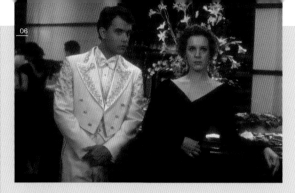

《飛進未來》BIG, 1988

「這是我第一份獨自擔綱的電影服裝設計工作，我很幸運一開始就能接到這麼棒的電影。然而，那正好是一九八○年代墊肩最風行的時候，那時的墊肩真的非常大。雖然墊肩定義了伊莉莎白·帕金斯（Elizabeth Perkins）的角色，但隨著她性格軟化，她的肩膀愈變愈小。我覺得我從這部電影學到一課——忽略當下時尚潮流，因為時尚瞬忽即變。我們應該專注於塑造角色。」

等到演員參與時，自然又會有所改變，因為他們也有自己的意見。

服裝設計師設計完整角色，設計過程從劇本開始。我會試著辨識角色的模樣，接著再找出他們居住的世界的樣子。在這之後，我開始進行研究，然後才著手設計衣服。對我來說，這個過程每次都差不多。

我最喜愛能與髮妝部門合作的設計案。**《降世神通：最後的氣宗》**的設計有趣極了，我現在正在設計的**《飢餓遊戲》**也很棒。

在髮妝部門開始參與製作之前，我會進行大量研究，並創作靈感板（inspiration board）。許多人不知道，服裝設計師設計的是完整的人物，而不只是他們所穿的服裝。我從頭到腳打造人物，包括他們的髮型與化妝。等到髮妝部門加入之後，他們會提供更多關於如何為演員定裝的想法。服裝設計的工作應該是這樣進行的。

設計時代背景設定於現代的電影時，如果電影明星帶來自己的髮妝人員，設計的過程可能會有些困難，因為設計師很難介入他們之間的關係。設計師的工作是讓所有人都滿意，包括我們自己。即使根據相同的研究資料，每位設計師設計出來

> **"每位導演都不一樣，工作的方式也迥異，但耐人尋味的是，真正一流的導演的工作流程都相同。"**

的服裝都不同，因為每個人的觀察角度和品味都不一樣。或許有些設計師比其他人聰明，在天才的領域總是有些不同的方向。

我去面談《小公主》的設計工作時，導演艾方索·柯朗想要全用綠色來設計整部電影。我說：「這很有挑戰性。綠色的功能和黑白近似，既是冷色系也是暖色系。」顯然這個回答讓我得到這份工作，因為其他人都不愛綠色。

不過我也告訴他：「我不認為你能單純只用綠色。真實的建築物有木製樓梯，如果要讓電影看起來真實，必須結合黑色與白色。如果小女孩穿著綠色洋裝、綠色長襪及綠色鞋子，感覺太過卡通，但如果是綠色搭配真實的黑鞋與真實的黑襪，就消除了那種漫畫感。」

編劇兼導演蓋瑞·羅斯擔任《飛進未來》編劇時，和我成為好友。他執導他的第一部電影《歡樂谷》時想到我，請我擔任設計。我閱讀劇本時發覺這

是極大的挑戰，因為必須想辦法在同一部電影裡運用黑白和彩色。

當時沒有人了解這項技術，我們得自己想辦法。我們當然要測試布料和髮色，但我們不知道是否要全用彩色拍攝這部片，然後再轉為黑白，或是黑白轉彩色。最後，我們以彩色拍攝，然後再將底片去色，轉為黑白。

羅斯堅持，每一個影格都要仔細檢查，確定陰影、髮色和服裝的顏色都必須正確。這項工作全都在電腦上操作，一格一格地檢視。羅斯請我與色彩效果師麥克·索塞德（Michael Southard）一起坐在電腦前，確認我同意每個影格的色彩效果。這個過程相當有趣。

《重返榮耀》由勞勃·瑞福執導，他是認真的畫家，還曾到巴黎索邦大學進修。第一次會面時，我們討論劇本中的角色；當他在探勘高爾夫球場的場景時，我們討論色彩計畫。討論結束後，我

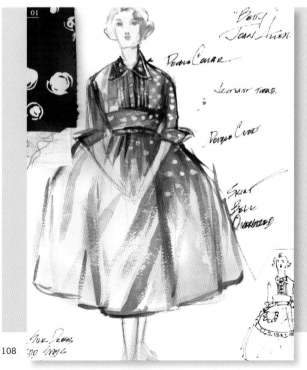

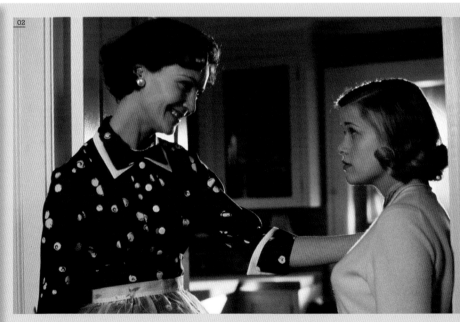

> **"許多導演對於整體服飾及個別的服裝不感興趣,他們對於劇本中的角色和整體世界的視覺呈現比較感興趣。"**

給他幾頁美國印象派畫作的圖片,其中的顏色應該會適合這部電影。

我們很熱絡地討論藝術,從沒單獨討論過服裝,全都在討論電影的整體影像。我認為這是服裝設計的目的。我根據劇本所創造的角色,在景框中作畫。我們置身美國最美場景,搭配最佳的演員,這種組合再好也不過。

無論是現代片、古裝片或是奇幻電影,我對於色彩計畫的掌控相當講究,而且總是很清楚我是在設計每一個畫面。在拍攝《飢餓遊戲》(*The Hunger Games,* 2012)時,我用的色彩甚至比我這輩子用過的

顏色還多,但即使如此,這個色彩計畫還是非常嚴謹節制,如果不這麼做,畫面會成為色彩的大雜燴,就像差勁的畫作。檢視自己的作品時,這是我唯一看得出來的特色,但我想其他人或許還會看到其他特色。

我獲選參與《哈利波特:神秘的魔法石》的服裝設計,其實有點誤打誤撞。我去面談時,認為他們絕不會雇用美國設計師,因為哈利波特系列有強烈的英國風格。

當時,導演克里斯·哥倫布(Chris Columbus)與製片大衛·海曼(David Heyman)已經面談過許多位比我知名的設計師,其中不乏美國設計師。我相信華納兄弟片廠喜歡我在《小公主》的設計,所以才推薦我去面談。於是我告訴自己:「還是過去一趟,和他們見見面,讓他們認識我,就這樣吧。」

面談時,我對於設計這部片的多種風格提案保持

《歡樂谷》PLEASANTVILLE, 1998

(圖 01-03)「在現實與風格之間找到平衡,而且不要讓角色顯得愚蠢,是一項大挑戰。瓊·愛倫(Joan Allen)的服裝反映出角色的自我探索旅程。她的服裝線條一開始是非常蓬的裙子(圖 01),隨著劇情演進,刻意變得愈來愈合身(圖 03)。」

圖為瑪可芙斯基為貝蒂的服裝手繪的美麗圖稿及布樣(圖 01),以及電影中實際著裝的劇照(圖 02)。

> **"許多人不知道,服裝設計設計的是完整的人物,而不只是他們所穿著的服裝。我從頭到腳打造人物,包括他們的髮型與化妝。"**

開放態度。聽說,我是唯一沒有固執己見、沒讓導演感覺不安的設計師。話雖如此,當他們隔天打電話告訴我的經紀人「我們要找她」時,我還是非常震驚。

我和 J. K. 羅琳(J. K. Rowling)只見過一次面,哥倫布和海曼也在場,會面的時間不長。

簡單來說,我只是帶了一些我進行研究時找到的圖片,詢問關於書中角色的問題:「你提到鄧不利多的長袍,這是你形容的長袍樣子嗎?還有飛行老師胡奇夫人,我覺得她就像我們念小學時有點男人婆感覺的體育老師。」對於我說的,她的回答是:「你說的沒錯。」

羅琳沒有每天出現,她與導演和製作人溝通。擔任本片美術總監的是史都華·克雷格,我們合作相當密切。

《奔騰年代》是我比較少有的工作經驗。他們找我設計時,我對賽馬一無所知,必須研究一九三〇年代的賽馬運動及日常生活,包括富人、中產階級及窮人的生活。我必須設計每個細節;每個人都非常緊密合作,我很幸運能遇到很棒的製片和共事夥伴。

蓋瑞·羅斯在製作過程中完全信任我,認為我能處理得很好。試裝後,我曾向他展示照片,他也說了他的想法,但基本上都放手交由我來掌控。這部片的美術總監,是曾參與《快樂谷》的珍寧·歐普沃(Jeannine Oppewall)。雖然全片過程中有不少艱難的考驗,但最後的成果非比尋常,令人驚歎。

有時我會接到背景設定於現代的電影,我可以塑造有趣的角色,製作許多現代服裝。儘管如此,我的工作可不只是「購物」而已。

《國家寶藏》及其續集《國家寶藏:古籍秘辛》正是兩個例子。他們必須將一些歷史元素加入劇本裡,我因而可以前往通常並不開放拍攝的地點,

《奔騰年代》 SEABISCUIT, 2003

(圖 01-03)「這是我夢想中的作品——塑造某個特定年代的市井小民。本片的挑戰在於:讓製作的服裝與檔案影片及真實服裝一致。」(圖 02)瑪可芙斯基為陶比·麥奎爾(Tobey Maguire)的角色手繪的設計圖。

01

02

03

例如：華盛頓特區與費城的國家紀念碑、華盛頓的國會圖書館及總統巨石國家紀念區。很棒吧？

《國家寶藏》在電影中使用許多綠幕科技，但幸好這項科技已經有了改變。我們不再需要遵守許多擾人的規定，例如，以前我們不能使用有光澤的布料、必須小心服裝線條，而且服裝上不能有綠色。現在只有強烈的螢光綠才會破壞畫面。此外，現在不只綠幕，還有藍幕、灰幕及橘幕，分別在不同時機使用，對我來說非常神奇。

我設計過最「特異」的電影是**《飢餓遊戲》**，以及 X 戰警系列第三部的**《X 戰警：最後戰役》**，那時我還沒設計過漫畫改編的電影。雖然我不是開創這個系列的創作者，但延續系列的造型是我的職責。

設計漫畫電影比其他類型的電影難度更高。設計師嘗試生動地呈現古怪的角色，而且還必須面對許多意見，例如：漫畫的創作者、片廠、製片人、導演及演員。漫畫電影的服裝牽涉許多棘手的流程，例如雕塑，以及電腦繪圖影像等各式各樣的電影拍攝技術，才能讓這些動作英雄的服裝發揮應有的功能。

我設計過最具挑戰性的電影是**《飢餓遊戲》**與**《哈利波特》**。這兩部片都改編自擁有廣大書迷的小說作品。除了努力呈現導演所擘劃的影像，同時也必須忠於原著精神，對設計師來說，那真是可怕的挑戰。

我在設計**《飢餓遊戲》**時資源比較有限，不像設計**《哈利波特》**時那麼多，而且**《飢餓遊戲》**的設計規模非常龐大。在大螢幕上生動呈現擁有數百萬書迷的小說時，我擔心的是讓這些人失望。如果我設計的鄧不利多不符眾望怎麼辦？他們都會恨我！不過我也必須坦承：我很驕傲自己設計了**《哈利波特》**電影的第一集，樹立了這些已成傳奇的角色形象。

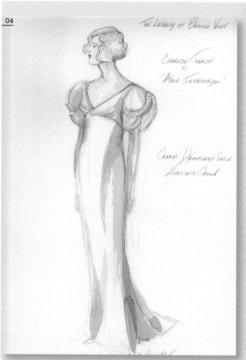

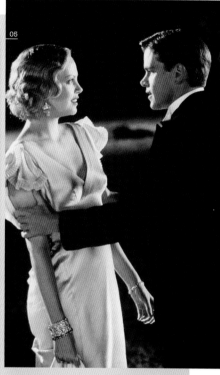

《重返榮耀》THE LEGEND OF BAGGER VANCE, 2000

（圖 04-06）「這是我事業生涯中最棒的經驗之一，與勞勃·瑞福及史都華·克雷格合作的過程相當神奇美好。那時設計的運動服飾真的非常優雅。」

（圖 04）乳白色的錘花緞禮服是用瑪可芙斯基找到的一件古著布料製作的。

（圖 05）莎莉·賽隆在電影中的實穿照。

強·路易斯 Jean Louis

好萊塢明星艾琳·鄧恩（Irene Dunne）回憶：「當時是一九三五年，我走過海蒂·卡內基（Hattie Carnegie）的服裝店，看到櫥窗展示的一件晚禮服。卡內基告訴我，這件禮服是由來自法國的新進設計師設計的。」

路易斯在一九〇七年誕生於巴黎，在法國國立高等裝飾藝術學院研讀時尚設計。鄧恩買下那件禮服，讓強·路易斯得以延長他的工作簽證，也開啟了他的設計師生涯。幾年後，另一位客戶瓊·孔恩（Joan Cohn）鼓勵身為哥倫比亞影業總裁的丈夫哈利·孔恩（Harry Cohn）簽下路易斯。

路易斯設計的第一部電影是《雷雨姻緣》（Together Again, 1944），由好友艾琳·鄧恩主演。「對我來說，設計電影是完全不同的經驗。」路易斯坦承：「角色在此時很重要。我不能用麗泰·海華絲私底下的穿著風格來設計姬黛的服裝。」他接著解釋：「為電影做設計時必須時時提醒自己，演員的服裝必須與劇本、演員特性以及她扮演的角色相符。」

路易斯設計《永保幸福》（You Gotta Stay Happy, 1948）時觀察到：「不能完全依照當時的時尚流行來設計。我們為瓊·芳登（Joan Fontaine）設計服裝時已有過經驗。當時正好迪奧推出新風貌（new look）系列[30]，瓊·芳登想要類似的套裝，但影片一年後才上映，最後的結果很糟，因為流行已經改變了。」

路易斯在哥倫比亞影業工作時，為眾多好萊塢女明星及哥倫比亞當家花旦麗泰·海華絲設計服裝。路易斯在《巧婦姬黛》為海華絲的設計令人驚豔，他也因而成名。他說：「我試圖讓她顯得獨一無二，我也可趁此機會做特殊的嘗試。」

他與海華絲一共合作十部電影，包括奧森·威爾斯（Orson Wells）的《上海小姐》（The Lady from Shanghai, 1947）與《酒綠花紅》（Pal Joey, 1957）。他在哥倫比亞影業的傑作，則有《絳帳海棠春》（Born Yesterday, 1950）、《亂世忠魂》（From Here to Eternity, 1953）、《火線密殺令》（The Big Heat, 1953），以及讓他贏得奧斯卡獎的《金車玉人》（The Solid Gold Cadillac）。

30 一九四七年，法國時尚設計師克里斯欽·迪奧（Christian Dior）推出的高級訂製服裝系列，以修長剪裁、貼身展現身形的獨特設計來彰顯女性風姿。

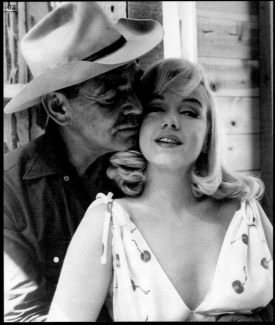

01

02

圖 01：強·路易斯。
圖 02：《亂點鴛鴦譜》。

孔恩在一九五八年去世後，路易斯說：「如果孔恩還活著，我還會繼續待在那裡。（哥倫比亞影業）想削減成本。」環球影業製片羅斯·杭特（Ross Hunter）聘用了路易斯，讓他為桃樂絲·黛（Doris Day）、仙杜拉·蒂（Sandra Dee）與拉娜·透納（Lana Turner）增添優雅風采。

桃樂絲·黛回憶：「杭特聘用路易斯打造我的衣櫃，我喜愛他為我製作的每件單品。我人生第一次覺得我穿的衣服更凸顯了我的曲線，並讓我飾演的角色可信度更高。」在環球影業，路易斯為許多經典名片的影星設計禮服，例如《春風秋雨》（Imitation of Life, 1959）、《枕邊細語》（Pillow Talk, 1959）及《蜜莉姑娘》（Thoroughly Modern Millie, 1967）。

路易斯也是熱門的自由接案設計師，他與艾琳·莎拉芙合作，為《星夢淚痕》（A Star is Born, 1954）裡的茱蒂·嘉蘭設計服裝；其他客戶還包括《亂點鴛鴦譜》（The Misfits, 1961）的瑪麗蓮·夢露（Marilyn Monroe）、《紐倫堡大審》（Judgment at Nuremberg, 1961）的瑪琳·黛德麗（Marlene Dietrich）。他也為電視節目《洛麗泰·楊秀》（Loretta Young Show）及《綠色原野》（Green Acres）的艾娃·嘉寶（Eva Gabor）設計服裝。

在路易斯三十年的事業生涯中，總共設計一百八十多部影片，獲得十四次奧斯卡提名。

圖 03：《泡沫之戀》（The Thrill of It All, 1963）。

圖 04：《巧婦姬黛》。

莫利吉歐・米南諾提
Maurizio Millenotti

"有時我依一個方向設計服裝，然後發現一塊質感很特別的布料，或是
特殊的細節，因而徹底改變我的設計概念。"

莫利吉歐‧米南諾提生於義大利的瑞吉歐洛（Reggiolo），一九七〇年代擔任傳奇大師皮耶洛‧托希與葛布瑞娜‧派絲庫西（Gabriella Pescucci）的助理，展開傑出的電影生涯。他的第一部電影作品是義大利導演塞吉歐‧考布西（Sergio Corbucci）的《親親寶貝》（*My Darling, My Dearest, 1982*），接著他設計了電影大師費里尼的《揚帆》（*And the Ship Sails On, 1983*）。幾年之後，他再次與費里尼合作了《月亮的聲音》（*The Voice of the Moon, 1990*）。一九八六年，齊費里尼改編自威爾第歌劇的電影《奧塞羅》（*Otello, 1986*），讓米南諾提與設計搭檔安娜‧安尼（Anna Anni）獲得奧斯卡獎。

米南諾提雖以義大利電影為主，但也參與英語電影的設計，第一部是彼得‧格林那威（Peter Greenaway）的《建築師之腹》（*The Belly of an Architect, 1987*），第二部則是齊費里尼的《哈姆雷特》（*Hamlet, 1990*），由梅爾‧吉勃遜主演，米南諾提更因而獲得第二次奧斯卡獎提名。梅爾‧吉勃遜沒有忘記他設計的華服，後來聘用他設計備受爭議的《受難記：最後的激情》（*The Passion of the Christ, 2004*）。

此外，米南諾提也為吉賽佩‧托納托雷（Guiseppe Tornatore）設計了兩部電影——《真愛伴我行》（*Malèna, 2000*）及《海上鋼琴師》（*The Legend of 1900, 1998*），兩部片都設定在一九四〇年代。米南諾提的設計能為電影增色，例如改編自王爾德經典鬧劇的《不可兒戲》（*The Importance of Being Earnest, 2002*），以及中世紀愛情故事《崔斯坦與伊索德》（*Tristan+Isolde, 2006*）——最早的苦情鴛鴦故事原型。

米南諾提持續在電影界展現卓越功力，同時還將其設計天分發揮於芭蕾舞劇、戲劇與歌劇，這些劇作都在知名表演場地上演，例如羅馬歌劇院，以及米蘭斯卡拉歌劇院。他近期的電影作品包括凱薩琳‧哈德薇克（Catherine Hardwicke）執導的《降世錄》（*The Nativity Story, 2006*）、斯米歐‧穆奇諾（Silvio Muccino）執導的《戀愛輔導》（又譯為《跟我聊聊愛》，*Parlami d'amore, 2008*）與《另一個世界》（*Un Altro Mondo, 2010*），以及埃曼諾‧歐米（Ermanno Olmi）執導的《紙板村落》（*The Cardboard Village, 2011*）。[31]

31 莫利吉歐‧米南諾提的新作有：《盧哥來呢秀》（*Reality, 2012*）、《寂寞拍賣師》（*La migliore offerta / The Best Offer, 2013*）、《西西里的漫長等待》（*L'attesa / The Wait, 2015*）、《復活》（*Risen, 2016*）、《柔情》（暫譯，*La tenerezza, 2017*）等。

莫利吉歐・米南諾提 Maurizio Millenotti

我走上服裝設計之路可以說是機緣巧合，因為我從小受的教育都是為另一項工作做準備。

身為義大利摩托車越野賽冠軍之子，我本來被期待走上與父親相似的路——汽車、車廠及汽車修理。我對自己的未來有不同看法，但儘管心裡覺得委屈，還是試著依照別人期待的方向去努力。不過，當我意識到自己永遠不可能堅持走下去時，立即放棄了原有的路。

我對服裝設計的愛好，一開始來自於我對電影的熱愛。我出生於義大利艾米利亞省（Emilia）的瑞吉歐洛，那是個小村莊，位在曼托瓦市（Mantova）和瑞吉歐艾米利亞市（Reggio Emilia）之間。在一九五〇年代，我們的電影院會播放米高梅的大片。對我們這些孩子來說，這些電影是無可倫比的大驚奇。

我把所有時間都用來觀賞好萊塢電影，其中的冒險和奢華世界令人目眩神迷。我熱愛「英雄」電影，例如《圓桌武士》（Knights of the Round Table, 1953, 服裝設計師為羅傑・佛斯〔Roger Furse〕）及《劫後英雄傳》（Ivanhoe, 1952, 服裝設計師也是羅傑・佛斯）。西部片也深得我心，《三劍客》（The Three Musketeers, 1948, 服裝設計師為華特・普朗克特〔Walter Plunkett〕）我大概看了幾百遍。

我去看《暴君焚城錄》（Quo Vadis, 1951, 服裝設計師為赫斯喬・麥考依〔Herschel McCoy〕）時，家人還得把我拉出電影院。我在電影院裡待了好幾個小時，從下午第一場一直看到深夜。我的家人氣急敗壞，他們無法讓我不看電影。即使我還只是個孩子，電影影像讓我深深著迷。

十九歲完成義大利的義務役後，我旅居巴黎。從那一刻開始，我在從未料想過的情況下展開了我的人生和事業。

我和幾位畫家成了好友，他們在「海克特」實驗劇場工作，負責製作面具和道具。當時他們正為藝術家暨服裝設計師尼奧諾・費妮（Leonor Fini）製作一齣舞台劇。我很喜愛這份工作，一開始幫忙他們，我就發現這或許是適合我的終身志業。

回到義大利後，我開始聯繫戲劇界人士，很快就在米蘭的一間服裝裁縫店工作。烏伯托・帝瑞立（Umberto Tirelli）是羅馬知名的帝瑞立戲劇表演服裝公司的老闆，他的哥哥住在我家鄉附近的瓜地瑞里（Gualtieri），正巧我的家人會向他的哥哥買酒。有一天他對我說：「如果你願意的話，我可以將你介紹給我哥！」

帝瑞立提議讓我擔任無薪的實習生，但我需要薪水。不過，兩個月後，帝瑞立需要找人遞補離職員工，我還是得到了那份工作。這簡直像被雷打到一樣難得的機會。

我從米蘭搭車到羅馬，先以試用身分工作三天。我在帝瑞立遇到的第一個人是服裝設計師皮耶洛・托希，當時他正在設計《納粹狂魔》（La caduta degli dei, 1969）。義大利及各國電影界最厲害的服裝設計師都會來這裡找帝瑞立。我馬上就辭去在米蘭的工作，搬到羅馬。

羅馬與帝瑞立服裝公司提供我真正的服裝設計教育，這裡是我求學的地方。我在那裡待了三年半，我對於電影服裝設計的愛好，正是從這裡發源。我一直都熱愛電影，但來到這裡才得以培養服裝設計師的技能。

雖然我人生中有不少啟蒙導師，但帝瑞立給了我一生的轉機。托希，還有戲劇暨歌劇服裝設計師莉拉・德諾比利（Lila De Nobili）的設計，就像大多數設計師一樣，都讓我感到佩服。

我記得我找到德諾比利為《威尼斯商人》（The Merchant of Venice）製作的劇服；那是由艾多瑞・吉安尼尼（Ettore Giannini）執導的知名舞台劇版本。德諾比利設計的劇服受到畫家林布蘭的影響，服裝的質感和色彩真的散發出「畫作之美」，以及林布蘭肖像畫的魔力。我會一連好幾個小時都在觀察這些傑出設計師的工作，並且試著分析及釐清他們的創作過程。

我一開始在帝瑞立的裁縫部門擔任助理，學會如何染布料後，被指派到公司各個不同部門工作，因此有機會在每個環節都學一點。經過一段時間，我開始思考在帝瑞立以外的創作機會。

我接受了一份時尚服裝設計師的工作，為羅馬幾間精品服飾店製作衣服。不過，僅僅三、四個月的時間，我就確定我不想成為時尚設計師。

時尚設計有其特定的商業需求，和電影及戲劇服裝設計差異很大。服裝設計師為電影和戲劇設計

服裝時，是在打造故事；我們是在為飾演某個角色的演員著裝。時尚設計最大不同之處，是要為一般女性或採購衣服的資產階級提供衣服。

一旦了解商業市場的需求既不符合我的個性也不符合我的喜好之後，我一有機會就回到電影服裝設計界。

當時，導演路易奇‧馬尼（Luigi Magni）的妻子露西亞‧米莉索拉（Lucia Mirisola）正在設計電影服裝，她很大方地雇用我擔任助理。這份工作

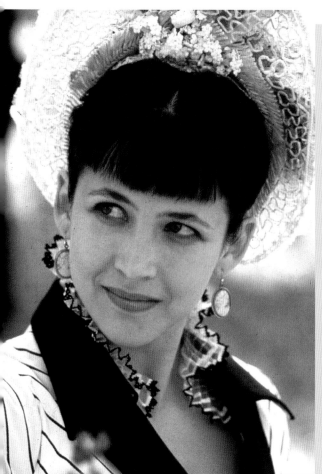

《春殘夢斷》ANNA KARENINA, 1997

（圖 01-02）「這部片在莫斯科和聖彼得堡實景拍攝。這幾套服裝的靈感來自於俄國貴族的照片。我嘗試重現革命之前的富麗和優雅感覺。我在聖彼得堡的民族博物館找到很棒的參考資料，幫助我設計農民的服裝，這個優質博物館可說是世上獨一無二的。」

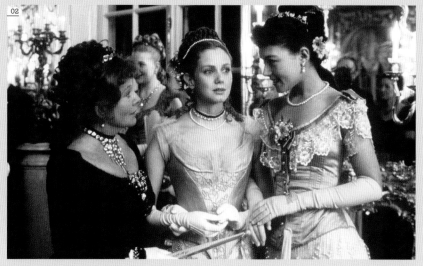

> **"服裝設計師為電影和戲劇設計服裝時，是在打造故事；我們是在為飾演某個角色的演員著裝。"**

開啟了我擔任助理設計師的職業生涯。

隨後，我成為著名的派絲庫西的助理設計師，終於得以正式踏進仰慕已久的電影界，有機會參與知名導演的作品，例如：莫洛·鮑羅里尼（Mauro Bolognini）、帕特洛尼·葛里菲（Patroni Griffi），以及法蘭西斯科·羅西（Francesco Rosi）。

托希是引領我的設計明燈和主要靈感來源，但我也認為，藝術家必須擺脫其崇敬對象的壓力。設計師的靈感來源很多，每個設計案也不一樣，但無論如何，靈感都必須來自設計師與劇本、導演的互動關係。導演要向服裝設計師傳達其獨特的觀點。費里尼的世界與齊費里尼大不相同，他們對設計師都有特定的要求，其他導演也有自己獨特的風格。

每位服裝設計師的創作過程大致相同。他們的工作都是一個階段接著一個階段。先與導演見面，接著閱讀劇本，然後與導演研究及討論劇情。網路讓研究工作簡單多了，我甚至可以在網路上挖到一度流佚不可考的資料。

我正式承接設計案後，會到圖書館去，那裡可能會有更深更廣的資源。我會在圖書館待上一整天，找到許多預期之外的收穫。研究結束後，我會開始進行實際的準備。

我不擅長繪圖，但能夠清楚描述並傳達我的概念給裁縫師。我有幾部古裝片甚至沒有提供設計圖，《春殘夢斷》（*Anna Karenina, 1997*）就是其中之一。我從那個時期的實際服飾著手，用相似的布料、剪裁和修邊重現這些服飾。如果有需要，我會聘用繪圖師，引導他們繪圖，並且與他們密切合作。

通常在設計概念實際打樣出來後，服裝的設計會再調整。有時我依一個方向設計服裝，然後發現一塊質感很特別的布料，或是特殊的細節，因而徹底改變我的設計概念。服裝也會依穿著的演員不同而改變。我不會強迫演員接受一套服裝，畢竟我不是在為模特兒假人或雕像設計衣服——演員是活生生的人！

導演對於服裝設計的參與程度，通常依導演和電影類型不同而不同。有些我合作過的導演只想在拍攝場景看到最後的成品。

依我過去的經驗，美國導演通常對於從劇本到大

《海上鋼琴師》 THE LEGEND OF 1900, 1998

（圖 01）「這部電影的服裝設計難度很高。首先，本片的場景都在船上，而且我用真實的古著服飾搭配我設計的服飾，來涵蓋歷經四十多年的變化，呈現不同季節及社會階級。我設計的服裝從下層階級到貴族都有，從一九○○橫跨到一九三○年代，其中有許多獨特角色。」

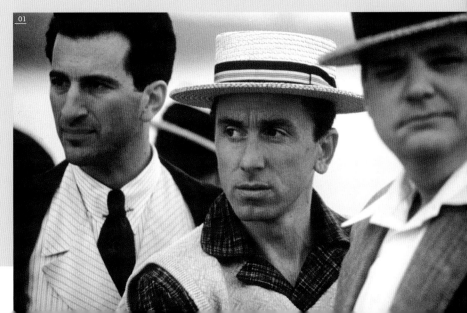

01

螢幕之間的服裝設計工作不感興趣。我提供一些角色的設計概念，他們大致上都會放心讓我發揮。

倒是義大利導演對於服裝設計師似乎另有一番期待。費里尼想知道所有細節。他會到工作室看布料、試穿，並且討論劇本和角色。

導演托納托雷則對某些細節相當一絲不苟。他很嚴格，但也很願意放手。他在拍攝以家鄉西西里為背景的**《真愛伴我行》**時特別講究，因為這是他的世界及家鄉。

美國製片人似乎因為工作習慣，認為參與拍片的每位成員各有職責，包括導演、服裝設計師、美術總監，由製片人統籌。當然也有例外，有些我曾共事過的導演相當隨和，而且很有鑑賞力，是很好的合作對象。

我設計的第一部電影是費里尼的**《揚帆》**，極具挑戰性。那時我覺得自己力有未逮，還開始掉頭髮！首先，和費里尼共事本身就已經很可怕，但隨著時間過去，這段經歷成了很棒的經驗。

我協助派絲庫西設計**《女人城》**（*La Città delle donne / City of Women*, 1980）時就已見過費里尼。在那部片之後，他請我為他做設計。他打電話給我，但我沒有接到，後來我接到一通語氣很嚴肅的電話：「我想和你碰面！快過來！」他要我為一部以一九一四年為背景的電影進行研究，而且他想要所有細節。我前往每間著名的義大利劇院尋找檔案資料，找到許多費里尼想要的資料——那個年代的歌手與戲劇角色。

《揚帆》是不同凡響的經驗，我們的拍攝場景位於一個機械裝置上，能改變船隻在海面上移動的樣子。我們擁有一片人工海。對我來說，費里尼在拍攝現場表現的情緒是前所未有的強烈。他的怒火也讓人餘悸猶存，不過他的怒氣也消得快。他是天神朱比特的化身，彷彿能夠擊發閃電。

費里尼在我的人生占有重要地位，我們都愛對方。他每隔一陣子就會打電話給我，提出某個點子跟

《真愛伴我行》MALÈNA, 2000

（圖 02）「設計**《真愛伴我行》**時，我必須重現二戰後的氛圍。這不太容易，尤其我們以彩色來拍攝影片，但我們都是從義大利新現實主義電影看到這個時期的，而這些電影都是黑白片。為了讓服裝看起來具說服力，我使用一九四〇年代的服飾，染成其他顏色後再做修補，讓這些衣服能夠反映那個時期的貧窮和無力感。莫妮卡·貝魯奇（Monica Bellucci）經歷多次改變——先是中產階級女性，再失去一切。我們必須呈現這些轉變。」

02

讓想像無邊無際

（圖 01-02）「我完全找不到《崔斯坦與伊索德》背景時期的研究，也沒有那個時期服裝樣貌的參考。最後的成品比較接近我幻想的當時服裝樣貌。

「有比較多自由創作空間時，我的創作是慢慢發生的，主要來自於創造力的靈光乍現，還有天時地利的配合。古裝片和奇幻片的服裝設計和製作，讓我的設計成品能更具想像力。」

《降世錄》 THE NATIVITY STORY, 2006

（圖 03-05）《降世錄》在《受難記：最後的激情》之後拍攝。這兩部片的背景時期都相同，也都在相同場景拍攝，但我試圖透過服裝造型來講述不同的故事。《降世錄》的調性較為輕鬆，我使用淺色系，並從周遭的美景當中找到靈感。不過就像電影製作過程常見的，許多我設計的衣服最後沒有出現在大螢幕上。」

（圖 04）米南諾提為《降世錄》設計的服裝圖稿。

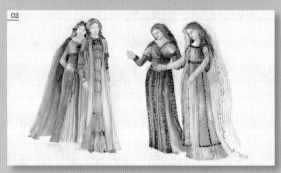

《受難記：最後的激情》
THE PASSION OF THE CHRIST, 2004

（圖 06-08）「梅爾·吉勃遜對此片的視覺呈現已有明確想法，他給我指引，同時也給我完全的創作自由。

「這是一個非常難以重現的世界，因為找不到巴勒斯坦平民及古巴勒斯坦生活的圖像參考資料。我開始閱讀書籍，試圖理解當時的色彩及染料的製作步驟。

「《受難記：最後的激情》是一部難度很高的電影，準備的時間很短，而且我還得為耶穌定裝，我的天！」

（圖 07-08）米南諾提為此片設計的服裝圖稿。

08

《不可兒戲》THE IMPORTANCE OF BEING EARNEST, 2002

（圖 01）「魯伯特・艾瑞特（Rupert Everett）與柯林・佛斯的服裝都在義大利製作，對英國人來說這是丟臉的事，但最後的成果相當不錯。」

（圖 02-03）米南諾提為此片設計的服裝圖稿。

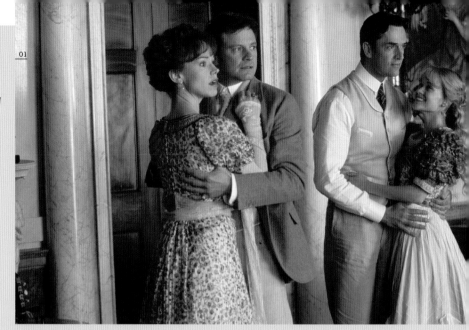

我討論。除了設計他的最後一部電影《月亮的聲音》，我們也一起拍了幾部廣告，其中一部由當時還很年輕的安娜·法爾琪（Anna Falchi）演出。他興致很高，不斷說：「你看過她了嗎？她是芬蘭人！」他說「芬蘭人」的樣子，彷彿那非常具異國風情。

為擔綱《真愛伴我行》的莫妮卡·貝魯奇（Monica Bellucci）著裝是非常愉快的經驗，我喜歡看她的大幅轉變。托希告訴我，這是少數以一九四〇年代為背景的電影，他認為片中的服裝很有說服力。這是很棒的稱讚。拍攝一九四〇年代的彩色電影並不容易，因為我們看慣了它們以黑白電影呈現，在義大利，我們也很習慣戰後的新寫實主義電影。

另一部非常難設計的電影是《海上鋼琴師》，因為故事背景跨越許多時期，結束於一九四〇年代。雖然製作預算高，但我得到的服裝設計預算很少，不過最後的成果不錯。

和導演齊費里尼的合作，也是我生涯中重要的專業合作經驗。《哈姆雷特》的設計對我來說是很獨特的經驗，因為這部片在倫敦製作，我們必須在倫敦製作所有服飾。

這個決定不是很順利，因為由一群義大利人和一位澳洲人來設計《哈姆雷特》，對英國的戲劇服裝工作者來說是大不敬。經過三星期不愉快的前製工作，齊費里尼要求我撤換梅爾·吉勃遜一開始指定的服裝設計師。

後來我在倫敦設計《不可兒戲》時，與英國人的緊張關係再次發生。義大利人竟然要去義大利製作王爾德劇作的服裝，這簡直是褻瀆。無論他們的原因是什麼，我不得不說，他們讓我很難做事。

齊費里尼《奧塞羅》的設計靈感來自一五〇〇年代中期的威尼斯畫作，包括丁托列多（Tintoretto）、提香（Tiziano），以及影響我最多的威羅內塞（Veronese）。飾演狄絲德夢娜（Desdemona）的，是從一流女高音轉為演員的卡佳·里徹蕾莉（Katia Ricciarelli）。她是完美的人選，看起來就像是從威羅內塞的畫作走出來的人物。

我也有機會設計幾部以現代為背景的電影，例如格林那威的《建築師之腹》。貝托魯奇（Bertolucci）曾打電話問我：「《朋友哈哈哈》（Amici ahrarara, 2001）是什麼片？」

《朋友哈哈哈》是喜劇，只要有機會，我會嘗試不同類型的電影，不過當初接這部片主要是為了付房租，也為了和製片人建立交情。

除了和大導演合作外，我接下電影設計案的原因很多。我希望讓我的助理和工作人員一直都有事做，因為他們可能手上沒有工作了，或在等下一份工作開工，因此我會同時接兩部電影。回顧自己設計的一些以現代為背景的電影，雖然在設計過程中我討厭這份工作，但隨著時間流逝，我能以更開放的心胸來看自己的作品。

服裝設計師必須了解每位導演及每個電影設計案的需求，因為每個案子都是獨特的。設計師需要想像力，以及了解不同觀點看法的能力——雖然這點很困難。

我有幸能經歷電影業偉大的一九七〇年代。在那個偉大電影業最後輝煌的時期，義大利每年產出三百部電影，你可以選擇你喜歡的電影接案，即使只是助理，也都有機會被選上。

在那之後，電影業已有極大轉變。前製的工作時間變成最多只有四到五星期，設計師必須手腳很快才能趕上期限。我們無法做深入研究，僅能在大螢幕上呈現特定的效果。很遺憾的，品質是最不受重視的項目。當然，費里尼的電影不是這樣。

艾倫・蜜洛吉尼克 Ellen Mirojnick

"有個新詞叫：混搭。這個詞可用來形容我，我是混搭設計師、拼貼師，一直以來都是。這點來自於我的藝術背景。"

艾倫‧蜜洛吉尼克在紐約市長大，進入帕森設計學院（Parsons School of Design）就讀之前，原本在視覺藝術學院（School of Visual Arts）修讀攝影。她沒有在學校裡花多時間，因為才華洋溢且、標遠大的她，很快就開始為美國聯合百貨公司 [32] 探查時尚趨勢，年紀輕輕就成為成衣時尚設計師。

一九七〇年代末，她設計了她的第一部電影作品——風格獨特強烈的《法國區》（*French Quarter, 1978*），隨後協助服裝設計師克莉絲蒂‧奇雅（Kristi Zea）設計了音樂劇電影《名揚四海》（*Fame, 1980*），以及愛情片《無盡的愛》（*Endless Love, 1981*）。

此外，蜜洛吉尼克為導演亞卓安‧林恩（Adrian Lyne）設計了三部電影，首先是熱門賣座影片《致命的吸引力》（*Fatal Attraction, 1987*），這也是她與麥克‧道格拉斯（Michael Douglas）的首度合作。在這之後，她一共設計了十三部道格拉斯主演的電影，包括保羅‧凡赫文（Paul Verhoeven）已成經典的《第六感追緝令》（*Basic Instinct, 1992*）、《暗夜獵殺》（*The Ghost and the Darkness, 1996*）及《超完美謀殺案》（*A Perfect Murder, 1998*）。蜜洛吉尼克在具象徵意義的電影《華爾街》（*Wall Street, 1987*）中，為冷酷的金融大亨戈登‧蓋柯（Gordon Gekko）設計的奢華編織吊帶，徹底改變了男性商務人士的穿著。二十年後，她再度在續集電影《華爾街：金錢萬歲》（*Wall Street: Money Never Sleeps, 2010*）中重新定義這個角色的造型。

以現代為背景的電影服裝設計是蜜洛吉尼克最知名強項，《雞尾酒》（*Cocktial, 1998*）就是其中一例。儘管如此，她已證明自己有能力設計各種類型的影片。一九九三年，她與英國設計師約翰‧莫羅（John Mollo）合作，為李察‧艾登堡祿（Richard Attenborough）執導的《卓別林和他的情人》（*Chaplin, 1992*）所做的服裝設計，讓她獲得英國影藝學院的提名。

一九九〇年代，她還設計了動作片經典《捍衛戰警》（*Speed, 1994*）、性感火辣的《美國舞孃》（*Showgirls, 1995*）、新黑色電影《CIA 驚世大行動》（*Mulholland Falls, 1996*），以及科幻冒險片《星艦戰將》（*Starship Troopers, 1997*）。她最近的作品為《出軌》（*Unfaithful, 2002*）、怪獸電影《科洛弗檔案》（*Cloverfield, 2008*），以及《特種部隊：眼鏡蛇的崛起》（*G.I. Joe：The Rise of Cobra, 2009*）。

32 Federated Department Stores，美國大型百貨集團，二〇〇五年收購五月百貨（May Department Stores Co.），後整併梅西百貨（Macy's）。

33 艾倫‧蜜洛吉尼克的新作包括：《極速快感》（*Need for Speed, 2014*）、《如此這般》（*And So It Goes, 2014*）、《海邊》（*By the Sea, 2015*）、《他們先殺了我父親》（暫譯，*First They Killed My Father: A Daughter of Cambodia Remembers , 2017*）、《幸運的羅根》（暫譯，*Logan Lucky, 2017*）、《馬戲之王》（暫譯，*The Greatest Showman, 2017*）等。

艾倫・蜜洛吉尼克 Ellen Mirojnick

在一九五五或一九五六年，我念小學一年級時，是當時第一批被校車送到黑人學校的紐約市孩童，我對此很自豪。我的家人住在布朗區內以猶太人為主的中產階級白人社區。我的曾祖父是畫家，技藝高超，但他靠裁縫維生。

我四歲或五歲時開始畫畫，對我來説相當得心應手。後來我想成為歌手，但老師都説我是音痴。我的母親很保護我，她不知道她在保護什麼——我就像另一個物種——但她不想扼殺我的潛能。從音樂藝術中學畢業後，我想去舊金山藝術學院研習藝術。那時是一九六七年，舊金山嬉皮區最興盛的時候。我父親去過美國各地，很清楚這一點，即使我不是嬉皮，也不是花之子（flower child），他還是説：「不可以去罪惡之都。」

於是我改去曼哈頓的視覺藝術學院，而且很幸運能跟著查克・克羅斯（Chuck Close）學習。他教我相當於攝影學 3D 設計的科目。我最喜愛的一份作業是創造「你自己的」《生活》（Life）雜誌。當時壓克力材質正熱門，我打造了立體的、自由形態的《生活》，影像在各處飄移。我的啟蒙導師傑克・波特（Jack Potter）則教我如何觀察，直到今天，我仍認為他是對我人生影響最大的人。

我從視覺藝術學院輟學，後來進入帕森設計學院研讀時尚。第一年學立體裁剪時，老師説：「我現在把布蓋在人台上，在布面做標記。我要你們把布帶回家縫，然後再穿回人台。」我交回去的布總是不合身，讓老師很困惑。我可以整天設計，畫美麗的圖，但對縫紉一竅不通。我學不會這項小肌肉運動技能，因此帕森設計學院請我退學。

我還在念書時，就會跟著我的珊德拉阿姨一起做手工，製作時髦的首飾。透過她的介紹，我認識了伯尼・歐瑟（Bernie Ozer），他是聯合百貨公司的主管，他的看法「左右」青少年運動服市場。

帕森設計學院要我退學後，我去找歐瑟，詢問是否能讓我在他旗下的公司工作。他説：「在我推薦你之前，我想知道你的能耐。」於是他給了我

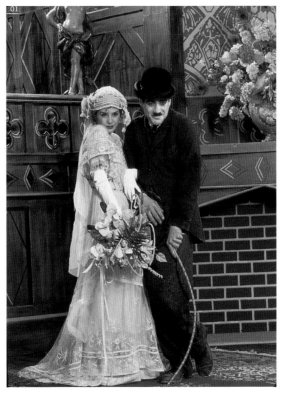

一些考驗：「去街上找出四種潮流。」我弄清街上生態後，回來告訴歐瑟：「女生穿短褲和厚底鞋，戴細細的白色踝鍊，還有穿短版海軍大衣之類的衣服。」他説：「你正是我要找的人。」

他推薦我去成衣品牌「快樂腳」（Happy Legs）工作，他們讓我開發自己的產品線。過了一陣子，我和我未來的丈夫陷入愛河，然後在快樂腳擔任首席設計師，直到一九七六或七七年為止。這間公司從零開始，後來每年賺進六千萬美元，在當時是很可觀的金額。

快樂腳其中一位所有人賀伯・史奈德曼（Herb Schneiderman）是我另一位重要的啟發者。他教我如何與他人共事，如何忠實自己，跟隨內心的感受，不要妥協，但同時仍要注重他人想法，留

圖 01：蜜洛吉尼克為《**卓別林和他的情人**》所做的服裝設計，讓她獲得英國影藝學院電影獎的提名。

圖 02：葛倫・克蘿絲（Glenn Close）在懸疑驚悚片《**致命的吸引力**》中飾演愛麗克絲・佛瑞斯特（Alex Forrest）。

意業務情況及熱賣產品有哪些。史奈德曼最重視的是有效率的溝通，這讓我能夠辨識或開啟新的風潮，對公司來說，這攸關營收。除此之外，在快樂腳我學會如何經營工作室，以及如何設計實穿的衣服。不過，如果我對助理說：「我秀給你看我的想法。」她會回答：「遠離那個假人。你畫圖給我看就好！」

我先生那時正在紐奧良參與一部獨立影片的製作——古裝片《法國區》。我很久沒度假，所以去紐奧良探班。當時他們正需要服裝設計師，問我是否能設計。我從沒接過這麼有趣的工作邀約。我一直很愛電影，覺得電影神奇。我說：「我不會裁縫。」他們說：「那不重要，我們找不到人，你來吧。」史奈德曼同意讓我接這個設計案，前提是我回紐約的公司先完成七星期的工作量。

這部片的服裝預算，我想大概只有一塊錢吧。紐約的布魯克凡宏（Brooks Van Horn）戲劇表演服裝公司同意任我租借我想借的服裝。然後，我又兼任了服裝總監，我不知道自己是怎麼辦到的。忙著用針線和別針的我，手指被戳了幾個洞，但我開心地完成這份工作，樂在其中。

我記得殺青後，這部電影最後在汽車電影院播放。有了這次經驗，史奈德曼對我說：「我不希望你沒有工作，只靠接案的電影服裝設計維生。在你打入電影圈之前，還是繼續在快樂腳工作吧。」他對我真是太好了。

《法國區》中的一位工作人員是廣告助理導演，他把我介紹給「麥爾斯、葛林勒暨庫斯塔」製作公司（Myers & Griner/Cuesta），服裝設計師暨美術總監克莉絲蒂・奇雅也在這裡工作。《名揚四海》開拍時，她獲聘擔任服裝設計，於是她雇用我擔任她的助理，這是我的服裝設計事業生涯的起點。奇雅負責設計飾演主角的演員服裝，我設計其他角色。在這部片之後，我們又合作設計了《無盡的愛》。

我喜愛老電影、黑色電影及一九三〇年代音樂劇

《第六感追緝令》BASIC INSTINCT, 1992

（圖 03）「這套洋裝和大衣的設計，必須符合導演凡赫文想像中的動作安排：

「首先，這件洋裝必須讓凱薩琳（莎朗・史東飾）輕鬆就能套上。

「其次，在審訊時，她需要表現得既冷靜又純真，同時掌控全場。

「第三，脫下大衣後，莎朗・史東希望坐著時能不受拘束地活動肢體。」

03

電影的華麗場景。我探究過電影、電影服裝及其對時尚流行的影響，不過當時的我沒有意識到服裝設計師的貢獻，也沒有哪一位設計師對我有直接的啟發。

我年輕時看過服裝設計師艾迪絲·海德上「亞特·林克特秀」（Art Linkletter Show）。她嬌小可愛，留著瀏海，戴著眼鏡，在節目裡談論電影服裝、時尚，以及如何改善自我形象。一九九〇年，我搬到加州，加入服裝設計師公會，終於正式成為好萊塢的服裝設計師。

我每部電影的設計過程都一樣，都是先從內心深思開始。我的目標是想清楚我想創作什麼。首先我分析劇本，綜觀故事內容，試圖理解導演的觀點。接著我同樣會和美術總監及攝影師溝通討論，然後我會開始進行研究，看看是否能使用現成的服飾，或是必須自行訂製。最後，每個細節都會很清楚，彼此也能充分交流想法。由於電影性質不同，我的研究有時可能要很深入，有時可能不需要，沒有固定的模式，從事業初始階段開始，我就已經學會相信自己的直覺。接下來，我會開始與演員合作，塑造角色。

導演是電影的關鍵，我將導演的詮釋轉譯為三維面向的角色。很遺憾，現在的導演似乎成為協助詮釋他人觀點的助手——那可能是製片人或片廠，或者是影片的出資者。

製作《特種部隊：眼鏡蛇的崛起》時，片廠、製片人和導演史蒂芬·桑莫斯（Stephen Sommers）想拍的是一部龐德式的電影，但另一方面還得顧及玩具公司孩之寶（Hasbro）。我的任務是重新詮釋這個玩具系列，賦予玩具新風貌，創造出能熱賣的經典形象。我必須迅速完成設計，讓電影能趕在編劇罷工開始前開拍。

老實說，我不知道自己在做什麼。我首次與服裝繪圖師合作，創造出將特種部隊元素納入設計的迷彩布料，學習液態盔甲及軍事裝備等知識。我曾問桑莫斯：「你想要超級英雄的造型嗎？」他

想要。他問：「你可以讓肌肉露在服裝外嗎？」「嗯，」我說：「我晚一點回覆你。」我參考電玩，並與繪圖師合作。我不知道我們是在繪製角色，將這部電影推銷給玩具公司，我們只是不斷努力工作。孩之寶很高興能推出新玩具，我們成功賣出了電影，接下來必須開始製作電影。

有個新詞叫：混搭（mashup）。這個詞可用來形容我，我是混搭設計師、拼貼師，一直以來都是。

圖01-02：《超世紀戰警》。

為《時空攔截》（JACOB'S LADDER）做研究

（圖 03-04）「亞卓安·林恩找到一張題名為『里奧』的照片，拍攝者是喬彼得·威金[34]。這個影像是這部片恐怖的『震動的男子』的靈感來源。在前製期，他不太願意專注於視覺效果，但他想創造和照片一樣詭譎的系列影像，貫穿整部影片。化妝師理查·狄恩（Richard Dean）與我決定做實作的實驗：找一位演員，結合化妝、水、幾樣道具和不同的布料。這些照片捕捉到林恩要追求的感覺。這項實驗成為設計本片視覺影像的關鍵。」

34 喬彼得·威金（Joel-Peter Witkin, 1939-），美國知名攝影師，攝影作品中的主體經常是「不正常」的人──不管是外型或內心的殘缺。

這點來自於我的藝術背景。無論是既有的視覺影像，或是布料、色彩、質地、形式、建築元素，我從任何想得到的來源擷取靈感，然後將這些元素混搭拼貼在一起。

我的設計如同建築一般，先將一切鏟除乾淨，不專注於細節。我的感受和雙眼想要看清楚這個角色，強化這個角色，以最簡潔的形式來敘述故事，以拼貼的方式來構築人的外型，最後的結果是簡單、流暢且光亮的。

我想，我從未製作過繁瑣的服飾。我設計的電影大多是當代片或科幻片，當代的服裝是我的最愛。

我覺得當下的服飾很迷人，我也喜愛記錄我們生活的時代，包括各種不同的角色及其故事。

儘管如此，我也很樂意設計較華麗的古裝片，例如瑪麗皇后。對我來說，保留定義那個時代的風格來進行設計會是一項挑戰。

《致命的吸引力》是很棒的懸疑驚悚片。我很愛這部電影，喜愛創造這部片裡的角色。這是棒極了的電影。它是我和麥克·道格拉斯及導演亞卓安·林恩首度合作，也是我第一次和（製片）史丹利·傑夫（Stanley Jaffe）及雪麗·蘭辛（Sherry Lansing）合作。

> **"我的設計如同建築一般，先將一切鏟除乾淨，不專注於細節。我的感受和雙眼想要看清楚這個角色，強化這個角色，以最簡潔的形式來敘述故事。"**

傑夫和蘭辛面談了紐約所有服裝設計師，我是最後一位。我那時只設計過兩部片，沒人認識我。他們還是讓我進去面談了。

林恩很喜歡我，因為我設計過幾部廣告。我是風險很大的選擇，但我也因此得到這份工作。在我與傑夫、林恩第一次會面時，我帶了幾張活頁紙過去，以及設計主要角色的一些想法。

我說：「葛倫·克蘿絲（Glenn Close）的角色去車庫報復他（麥克·道格拉斯），他帶著兔子進來，我覺得她應該穿著漂亮大衣，而且……大衣下一絲不掛。她只穿著高跟鞋、美麗大衣，或許還有內衣。」這兩位男士一臉驚訝，然後狂喜不已。他們說：「這女孩是誰？太棒了！她懂得這個故事。」《致命的吸引力》的心理剖析確實很出色。

《華爾街》是我履歷表上最具影響力的電影，不只是在電影界，也包括權勢男性的穿著形象。戈登·蓋柯成為經典，他的姓氏可做動詞使用——被蓋柯了。他界定了一九八〇、九〇年代。我一開始並沒有以此為目標，卻無心達成此結果。

《華爾街：金錢萬歲》是我設計生涯二十五年來難度最高的挑戰，因為蓋柯是個大謎團。第一部電影上映後二十年間，他變成什麼樣的人？他的外型如何？麥克·道格拉斯會拿出什麼樣的表現？

我和道格拉斯合作了十二部電影。我先思索了幾個方向，但都不對，因而苦苦找不到正確答案。直到導演奧利佛·史東（Oliver Stone）問我：「他的西裝會比西亞·李畢福（Shia LaBeouf）好嗎？」我領悟到答案是「否」。

神奇的是，我在腦海中創造出這個怪獸後，其他都無關緊要了。再次設計蓋柯是很有趣的事，對我來說，重返這個角色是很棒的視覺演練。戈登·蓋柯依然活著。

圖 01-02：《美國舞孃》。（圖 01）露薏絲·德安孟（Lois DeArmond）繪圖。

01

02

《特種部隊：眼鏡蛇的崛起》
G.I. JOE: THE RISE OF COBRA, 2009

（圖 03-06）「席安娜·米勒（Sienna Miller）是帶有波希米亞氣息的甜美金髮女郎，找她飾演狂放、黑暗且性感的反派，在當時似乎是荒謬的決定。我先找出可以用哪些輔助來讓她的體型更顯得凹凸有致。一百六十三公分的她需要有凌駕他人的高度，六吋高跟鞋可解決這個問題。我確認席安娜會飾演『男爵夫人』後，選了許多漆黑髮色的假髮（圖 05）。她的搭擋白幽靈（韓國巨星李炳憲飾）抵達洛杉磯時，不知道自己飾演反派，也不覺得他現在的體格適合露出肌肉。他不想蓋住自己的臉，不太通曉英語，還告訴我韓國人不穿白色！（圖 06）。」克里斯汀·寇德拉（Christian Cordella）繪圖。

《超世紀戰警》（*The Chronicles of Riddick, 2004*）代表的是另一種挑戰。在第一次的會議，牆壁貼滿設計稿與分鏡表，一點空隙都沒有。

我說：「這部電影已經完成設計。問題在哪裡？」問題在於當時成果很醜，而我的工作就是修正它。

有時問題出在預算，例如缺乏資金的《科洛弗檔案》。不過我還是投入此案，雖然很艱難，但過程很有趣。

我最愛的電影是《時空攔截》（*Jacob's Ladder, 1990*），是關於一九七〇年代的紐約，一名郵差逐漸喪失

對現實的掌控。導演亞卓安‧林恩要我和手藝精湛的化妝師理查‧狄恩合作，創造恐怖且懸疑驚心的影像。我們創作了視覺特效界前所未見的成果——殘忍、病態且瘋狂。我可以說《時空攔截》是史上最佳懸疑驚悚／恐怖片。有人要創造非常黑暗的世界時，都會用它當作參考指標。

有些人在你心中留下印記，永遠存在於你的人生之中，這正是我對導演保羅‧凡赫文的感受。我們從《第六感追緝令》開始合作，莎朗‧史東是傳說中難搞的惡魔，凡赫文告訴我：「她是惡魔，你要掌控她。」我回答：「好，謝謝提醒。」

我們先去吃中餐，然後我帶她去做第一次試裝。我們已先初步規劃好她的服裝，有一個她專屬的衣櫃，我請她先看看她的造型。她走進比爾‧哈蓋特戲服公司（Bill Hargate Costumes）的試衣間，然後哭了。她帶我走進隔壁的房間，對我說：「我很抱歉，我無法進入試衣間。」我說：「為什麼？」她回答：「我從沒見過那麼多美麗的衣服，我覺得等一下會有人過來告訴我，玩笑結束了，蜜雪兒‧菲佛（Michelle Pfeiffer）要過來穿上這些衣服。」我說：「呃，不會的，這些都是你的衣服。我會全程陪著你，但我們必須完成它。」她說：「好。」她完成了試裝，隔天送了一束花給我。

服裝設計是電影產業被誤解最深的職業，沒有人理解服裝設計師對整部電影的貢獻。我剛入行時曾問自己：「我要做什麼樣的工作？我要如何成為電影產業的一份子？」服裝設計就是這兩個問題的解答。我從成衣設計一步步踏入了服裝設計這一行。入行三十年後，現在的我如果再面對那樣的抉擇關頭，我可能會想成為導演。

《華爾街：金錢遊戲》WALL STREET: MONEY NEVER SLEEPS, 2010

（圖 03-07）「在這個世界，每個人乍看之下都一樣，但布料的選擇、西裝的剪裁、襯衫的形狀和顏色、領口的尺寸、是否戴領帶，以及配件，都可呈現角色的獨特性和特色。

（圖 05）「『星曜藍』（tonic blue）是鯊魚腹部的顏色。這個顏色綜合了絲綢的奢華和仿喀什米爾的質感，非常適合栩栩如生地重現鯊魚之王戈登‧蓋柯（麥克‧道格拉斯飾）。」莎拉‧歐唐諾（Sara O'Donnell）繪圖。

（圖 07）「傑克（西亞‧李畢福飾）代表『藏富世代』的新潮感，我選擇硬挺的冷灰色安哥拉山羊毛布料，訂製完美合身的西裝。藉由強調純白襯衫衣領的高度和深度，讓他的下頦線條更剛硬。所有元素結合在一起後，他看起來就像超級英雄。」

（圖 03-04）蜜洛吉尼克製作情緒板尋找靈感。
（圖 06）凱莉‧墨里根（Carey Mulligan）飾演溫妮‧蓋柯（Winnie Gekko）。

圖 01-02：蜜洛吉尼克為《華爾街》的金融大亨戈登‧蓋柯設計的編織吊帶，徹底改變一九八〇年代晚期男性商務人士穿著。

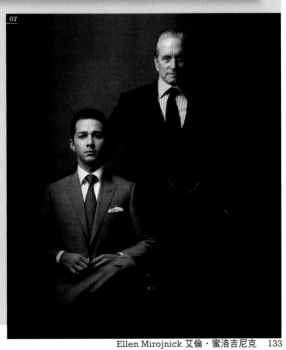

艾姬·傑拉德·羅傑斯
Aggie Guerard Rogers

"我真正的職責是協助他們勾勒電影。我不做時尚設計。我的目標是讓故事裡的人物顯得真實。"

艾姬‧羅傑斯畢業於加州州立大學佛雷斯諾分校（California State University Fresno），取得戲劇藝術的學士學位。她先為美國戲劇學院工作，後來又繼續攻讀服裝設計，取得藝術創作碩士後，獲聘為喬治‧盧卡斯（George Lucas）設計如今已成為經典的加州青少年故事**《美國風情畫》**（*American Graffiti, 1973*）。在面試這份工作時，她講了她開姊姊的櫻桃色／藍色一九五四年福特車「兜風」的回憶，得到這份工作。

她在佛雷斯諾長大，一九六〇年代搬到舊金山，時常與許多灣區電影製片人合作。她的第二部電影是柯波拉開創性的電影**《對話》**（*The Conversation, 1974*）。後來她再度與喬治‧盧卡斯合作**《星際大戰》**系列第三部**《星際大戰六部曲：絕地大反攻》**（*Star Wars: Episode VI—Return of the Jedi, 1983*）（由理查‧馬昆德〔Richard Marquand〕執導），她設計的服裝，包括莉亞公主風靡大眾的嬌小金屬比基尼，讓她贏得土星獎[35]。此外，她也設計了菲利浦‧考夫曼（Philip Kaufman）重拍的經典恐怖片**《天外魔花》**（*The Invasion of the Body Snatchers, 1978*）。

一九七五年，羅傑斯設計了由米洛斯‧福曼（Milos Forman）執導的**《飛越杜鵑窩》**（*One Flew Over the Cuckoo's Nest*），這部改編自肯‧凱西（Ken Kesey）同名小說的電影，贏得奧斯卡最佳影片。羅傑斯慧黠的幽默感，在**《人生冒險記》**（*Pee Wee's Big Adventure, 1985*）及詼諧的**《陰間大法師》**（*Beetlejuice, 1988*）中相當鮮明，這兩部電影皆由哥德風大師提姆‧波頓（Tim Burton）執導。**《紫色姊妹花》**（*The Color Purple, 1985*）的服裝設計，讓羅傑斯獲得奧斯卡獎提名。完成風格古靈精怪、由強尼‧戴普（Johnny Depp）主演的**《帥哥嬌娃》**（*Benny & Joon, 1993*）後，她又設計了**《絕命追殺令》**（*The Fugitive, 1993*），以及諾曼‧傑維遜（Norman Jewison）執導的寫實之作**《捍衛正義》**（*The Hurricane, 1999*），由丹佐‧華盛頓飾演冤枉入獄的中量級拳擊手魯賓‧卡特（Rubin Carter）。二〇〇五年，羅傑斯將她的設計天分發揮於克里斯‧哥倫布（Chris Columbus）執導的**《吉屋出租》**（*Rent*），本片改編自強納森‧拉森（Jonathan Larson）贏得普立茲獎的同名音樂劇。[36]

35 Saturn Award, 由科幻、奇幻及恐怖電影影藝學院頒發的年度獎項，頒與各式獎項給科幻、奇幻及恐怖電影和電視節目。

36 在那之後，艾姬‧羅傑斯的近作包括：《玩命獵殺》（*Pig Hunt*, 2008）、《黎奧妮和她的愛人》（*Leonie*, 2010）、《替身》（*The Double* , 2011）、《奧斯卡的一天》（*Fruitvale Station*, 2013）、《死亡倒數》（*Pushing Dead*, 2016）、《鳳凰遺忘錄》（*Phoenix Forgotten*, 2017）等。

艾姬・傑拉德・羅傑斯 Aggie Guerard Rogers

我自小在加州的佛雷斯諾長大，母親是一間小戲院的製帽師傅。她蒐集許多帽模，為劇團設計帽子，但她不喜歡受時程限制，總是延遲交貨。我們的屋子很小，裡頭塞滿一層層的羽毛、飾邊及各式各樣的馬毛。

我的母親熱愛製帽工作，讓我也想加入劇院的瘋狂世界。因為渴望強烈，我從加州州立大學佛雷斯諾分校取得戲劇藝術學士學位後，立即應徵舊金山美國戲劇學院的工作，在那裡擔任了兩季的採購。許多傑出的服裝設計師在那裡擔任客座設計，安・羅斯是其中之一，還有安東尼・鮑威爾及李維斯・布朗（Lewis Brown）。在兩季時間內，戲劇學院的劇團在兩個劇院演出了二十七場戲，我精疲力盡，決定重拾書本，在加州州立大學長灘分校攻讀碩士學位。

畢業後，我回到舊金山，參加《美國風情畫》的面試。我告訴製片經理詹姆斯・霍根（James Hogan）我從未設計過電影，他的眼神像看到瘋子似的，問：「為什麼你認為你可以勝任？」我回答：「我不太確定。」他問我幾歲，我回答了。他接著問我在哪裡長大，然後又問：「你知道在路上兜風的感覺嗎？」「我知道，」我說：「我姊姊有輛五四年的福特，車子的門把拆掉了。」他從椅子起身，去找喬治・盧卡斯。盧卡斯跟我談了幾分鐘，就給了我這份工作。我是他們面試的第九個人，而且沒再離開過。

當時我的服裝預算是兩千美元，劇組根本沒有服裝助理幫演員著裝。除了一件毛衣是盧卡斯朋友給的外，所有衣服都來自二手商店，這對影片的效果有莫大影響。這些衣服看起來就像真的，不是像專為電影訂做的。拍攝畢業舞會那場戲時，他們同意讓兩位劇組人員幫跳舞的臨時演員著裝。雖然過程如此艱難，但我這一生中從未如此快樂。

柯波拉是《美國風情畫》的執行製作，拍完這部片後，他請我設計《對話》。我後來有幸再為柯波拉設計了兩部電影。我有時會坐在他身旁，聽他向演員解釋他們的角色。我能聽到演員聽到的

01

相同字句，對設計師來說實在很難得。

我剛開始和柯波拉合作、參與《對話》的製作時，他的製片佛瑞德・魯斯（Fred Roos）在拍攝車（載著所有打光和攝影器材的大巴士）上留了一個櫃子給我，讓我掛金・哈克曼（Gene Hackman）的衣服。等到我設計《吉屋出租》時，我有兩台裝滿服裝的四十英尺拖車。三十年間的差距可真大！

在一九七〇年代初期，我在洛杉磯的舊米高梅片廠設計一部小製作電影。這是我第一部片廠電影，片廠的場地設置了許多如今已不復存在的設施，例如伊絲特・威廉絲（Esther Williams）[37] 使用的游泳池。儘管有這麼多設施，我記得對我們幫助最大的，是服裝部門能在一天的攝影工作結束後，

圖01：金・貝辛格（Kim Basinger）在《我的繼母是外星人》（*My Stepmother is an Alien*）扮演賽拉絲・馬汀（Celeste Martin）。

圖04：《魔繭》（*Cocoon*, 1985）。

圖05：強尼・戴普與瑪麗・史都華・麥特森（Mary Stuart Masterson）在《帥哥嬌娃》的劇照。

37 伊絲特・威廉絲（Esther Williams, 1921-2013），美國女星，原是美國奧運游泳選手，由於二次世界大戰導致奧運暫停，威廉絲因而金牌夢碎。

> **"電影裡的服裝看起來不該像電視節目中熨燙平整的表演服。我對於凡夫俗子非常非常感興趣。"**

別讓有限的預算阻礙你

（圖02-03）《美國風情畫》：「我挖遍舊金山二手衣店，想找襯裙與鞍部牛津鞋，但找不到蘭茲牌洋裝。我打電話給人在佛雷斯諾的媽媽，她找到這雙卡貝吉歐的鞋及照片裡的洋裝（二手衣店賣五十分錢），正好適合坎蒂·克拉克（Candy Clark）穿（圖03）。我的妹妹和她朋友在佛雷斯諾念中學時，都穿這類型的鞋子。片裡有許多服裝都是根據我妹妹和她朋友當時的穿著設計的。」

（圖02）朗·霍華（Ron Howard）飾演史提夫，辛蒂·威廉斯（Cindy Williams）飾演蘿莉。

將待洗的服裝拿到洗衣部，讓他們在晚上將演員的絲襪和內衣清洗乾淨。他們的工作只有這項——洗衣。片廠提供服裝部門許多完善的服務，例如在一天之內染好布料，以及提供一應俱全的裁縫部。他們非常慷慨。

我在這一行的起步很有意思。你可以和最風趣的演員、導演和美術總監互動，一起努力產出很好（或沒那麼好）的電影。我完成《對話》之後，在麥克‧道格拉斯主演的電視影集《舊金山重案組》（The Streets of San Francisco, 1972）擔任服裝師。那時我想看看洛杉磯的服裝師行事風格跟舊金山有什麼不同。很幸運的，道格拉斯後來請我設計《飛越杜鵑窩》。有了這三部成功的影片資歷，我開始能獨當一面了。

我確實很替想討好所有人的年輕設計師擔心。我們的工作是讓電影的視覺與劇本相符；我們是為手上的設計案以及導演而工作的。對我來說，我並不是要讓演員登上時尚雜誌。我不在乎這個，我最在意的，只有這個角色的外型應該是什麼樣。我知道有些導演和製作人覺得我們只是來採買的，但我真正的職責是協助他們勾勒電影。我不做時尚設計。我的目標是讓故事裡的人物顯得真實，即使是《陰間大法師》的人物也不例外。

在設計以現代為背景的電影時，我發現每個角色都有專屬的服飾店。我想我在設計《陰間大法師》時，可能有點嚇到提姆‧波頓，因為我帶他去洛杉磯一家叫麥仕菲爾德‧布勒（Maxfield Bleu）的高級精品店。

波頓自己許多衣服還是來自二手商店。我們走進麥仕菲爾德，有些襯衫一件要價六百美元，甚至是七百美元。我想我打算在一件襯衫上花這麼多錢，讓他很緊張。也許帶他去那裡是瘋狂的舉動，但至少他會清楚他必須面臨的情況。

我說：「我真的覺得這裡可以找到片裡的母親和父親的大多數衣服，他們的衣服看起來必須很精緻。」片中的紅色婚紗，是在洛杉磯市中心的墨

西哥婚紗店訂製的，除此之外，我們自製許多衣服，然後去麥仕菲爾德採買。

設計茱莉亞‧羅勃茲（Julia Roberts）主演的《愛情魔力》（Something to Talk About, 1995）時，我沒有在洛杉磯製作或採購任何單品再寄送到南方，而是提早幾星期去拍攝場景，在當地採購，找到南方女性採買衣服的商店。《愛情魔力》的衣服很真實，因為許多成衣商會專為個別區域市場做設計。我

圖 01-02：《陰間大法師》。

在設計一部片時,喜歡去店裡逛,為應該會在那些店裡採買衣服的特定角色搭配造型。如果你設計的是某地律師,就在故事登場的地點採購衣服。律師會創造自己的專業面貌,你要讓他們的套裝反映出他們所在的區域。

我的電影確實跟我很像。《陰間大法師》有許多我喜歡的怪誕元素,《紫屋魔戀》(The Witches of East-wick, 1987)也是。如果像我在《紫屋魔戀》那樣必須同時設計蘇珊・莎蘭登(Susan Sarandon)、蜜雪兒・菲佛和雪兒這幾位演員,設計師必須讓每位演員都有各擅勝揚的獨特造型。我讓雪兒穿日式服裝,莎蘭登穿(時裝設計師)貝琪・強森(Betsy Johnson)的衣服,她們兩人的服裝線條和菲佛的完全是不同世界,因為在菲佛的角色改變之前,她的穿著風格是保守的東岸造型。

身為設計師,我的任務是為要著裝的演員思考。如果我讓採買員去找衣服,我的成品看起來會沒有我的感覺。我的作品所帶有的風格,讓我和其

《飛越杜鵑窩》ONE FLEW OVER THE CUCKOO'S NEST, 1975

(圖 03-04)「洛杉磯有家公司叫做『亞科拍賣』(Arco Sales),服裝設計師只要打給經理,他就會找到你要的衣服,並送到世界各地。我必須為傑克・尼克遜(Jack Nicholson)找幾條牛仔褲,他寄給我兩條,相當合身。通過傑克這關後,一切都很順利。接著我找到舊金山一間準備歇業的醫院,買了許多隔離衣。」「(圖 03)我想讓飾演護士瑞區的露易絲・弗萊徹(Louise Fletcher)穿上南丁格爾式的外套。西方戲服的溫妮・布朗(Winnie Brown)幫我找到一件,還提醒我,如果打算修短長度,『不要切掉摺邊』。我們從那之後就成為好友。」

他人的設計不同。在拍攝《帥哥嬌娃》(1993)之前，強尼‧戴普已經有一點巴斯特‧基頓（Buster Keaton）[38] 的感覺，但還沒那麼明顯。他的衣服幾乎都來自昔日華納兄弟片廠二十二號舞台的服裝庫。那些衣服理論上都是老舊廢物，但我還是很遺憾這個服裝庫如今已不存在，因為那裡藏著許多很棒的衣服。

在我的職業生涯中，靈感一直來自於二手的古著。電影裡的服裝看起來不該像電視節目中熨燙平整的表演服。我對凡夫俗子非常非常感興趣。一切的緣起是我設計了《美國風情畫》，為許多來自谷地的青少年準備服裝。我設計的電影中，我最愛的是我還能記住片中每句對白的電影。服裝不該干擾編劇的對白。有志成為服裝設計師的年輕人，應該很少人真的了解這些複雜的事。畢竟我們處理的是配合劇情所需的服裝，不是一般衣服。

設計《星際大戰六部曲：絕地大反攻》時，盧卡斯每天五點來我的辦公室討論劇本。為了保密，

當時在拍片時沒有寫好的劇本。我們透過書、參考資料，以及之前的星戰電影劇照來討論。他會說：「這東西我們的某一場戲需要五百個。」我會打給英國的服裝組成員，他們會拿出模型，追加更多數量。

我有一位來自美術部門的妙手繪圖師，他在我隔壁的辦公室繪圖，這真的很棒，因為我不會畫畫。他清楚盧卡斯的風格，可以整天持續繪圖，實在完美極了。我會去他的辦公室讓他看古代日本武士的圖片。我們會修改圖像，套用在電影角色上。我們在聖拉菲爾有一個龐大的服裝裁縫組，總共有二十五位裁縫師及製作盔甲的師傅。參與這部電影讓我們學到很多。盧卡斯和柯波拉是我的啟蒙導師，我的事業成就都要歸功於他們！

我設計過的古裝片當中，《紫色姊妹花》是我的最愛。我們找兩家不同戲服公司來製作服飾，還找華納兄弟的製帽師傅哈利‧羅茲（Harry Rotz）依照我研究時找到的照片來製作片中所有帽子。

圖 01：在《星際大戰六部曲：絕地大反攻》中，莉亞公主穿的這件迷你金屬比基尼，為羅傑斯贏得一座土星獎。

38 巴斯特‧基頓（Buster Keaton, 1899-1966），美國知名演員，出身雜耍技藝家庭，即使是喜劇片，也總是面無表情，有「冷面笑匠」之稱。

> **"服裝不該干擾編劇的對白。畢竟我們處理的是配合劇情所需的服裝，不是一般衣服。"**

丹尼・葛洛佛（Danny Glover）的所有帽子都要全部訂做，因為他的頭比我們現有帽子都大。

有時我會研究西爾斯百貨公司的郵購目錄，複製其中的衣服。你不會找到比西爾斯郵購目錄更「真實」的古裝資料來源。歐普拉和她姊妹的服裝全都來自西爾斯目錄的頁面，由華納兄弟的女性服裝訂製組全體成員共同製作。男性角色的服裝則由環球片廠的裁縫室製作。我必須開車來往於這兩個工作室之間。

環球片廠的首席裁縫師湯米・佛勒斯柯（Tommy Velasco）教了我許多訣竅。現在，如果我去裁縫店，裁縫師試著告訴我袖子哪裡有問題時，我會說：「你必須將袖子旋轉半吋。」他們看我的表情彷彿在說：「你怎麼知道？」你可以從裁縫師學到很多。他們什麼狀況都見過！

紐約公立圖書館的尚柏格黑人文化館藏收錄了黑人女性在黑人俱樂部的照片，其中一張照片的衣服是瑪格麗特・艾弗瑞（Margaret Avery）在《紫色姊妹花》縫製的紅洋裝的原型。我在洛杉磯一間戲服店發現一件藍色的相似款洋裝，展示給史蒂芬・史匹柏看，確認我們是否能做一件紅色的。他說：「很好，沒問題。」

對我來說，實體比繪圖好。我向史匹柏展示西爾斯目錄的照片，然後說：「這件、這件、這件跟這件是歐普拉的服裝。」（愈快講完愈好，因為你只有幾分鐘的時間。）和他共事相當有收穫，看到他欣喜的樣子也很有意思。很遺憾我後來沒再跟他合作過。《紫色姊妹花》共獲得十一項奧斯卡提名，但沒有一人得獎，我想這對史匹柏一定是很大的打擊。

導演是我的英雄，也是我會全力力挺的人。我為導演勞倫斯・卡斯丹（Lawrence Kasdan）設計凱文・克萊（Kevin Kline）及崔西・鄔曼（Tracey Ullman）主演的《我真的愛死你》（*I Love You to Death,* 1990），以及克萊和丹尼・葛洛佛主演的《大峽谷》

《絕命追殺令》THE FUGITIVE, 1993

（圖 02）「『現代』造型看起來很簡單，對吧？不盡然。製片人都認為很簡單，所以給服裝設計師的時間很短。哈里遜・福特在逃亡時，你看到他從曬衣繩上抓下衣服。我們本來要在二手衣店購物，但我們得為特技演員多準備幾套，因此我們去軍用品店買他的服裝，然後再處理過，讓服裝顯得陳舊。當然，當他盛裝出席晚宴時，他的禮服來自歐風西服（Hart Schaffner Max），這是規模很大的芝加哥公司，我想要那樣的風格。」

（ *Grand Canyon*, 1991）。我非常投入這兩部電影，幾乎能夠覆誦劇本。

拍攝《大峽谷》時，有幾個角色是地方的小混混。我帶他們一群人去一家大型韓國購物中心，這個地方後來在洛杉磯大暴動時付之一炬。卡斯丹覺得我跑去那裡很瘋狂，但我們在那裡找到許多不可思議的好東西。我最喜歡的單品之一是胸口印著彈孔的黑色T恤——小混混就是穿這種衣服。做過研究之後，我才知道為何幫派成員從不綁好鞋帶，而且褲子永遠鬆垮垮的。這有社會學意義：這樣的服裝讓他們無法一溜煙跑走；他們毫無選擇，只能堅守陣線。

為電影設計服裝時，我總是最同情導演，他們的工作沉重，而且要試圖透過電影傳達訊息。電影是一門藝術，可以對政治現況做出反應。導演的同理心很重要。勞倫斯在《大峽谷》很勇於表達他想傳達的訊息。

我鍾愛的另一部電影是《捍衛正義》。我們在拍攝丹佐·華盛頓飾演的角色走進酒吧的那一幕時，才知道這部電影應該採取何種視角，連導演也不例外。如果丹佐穿著白色晚禮服，他不可能有罪，因為對街女子（證人）會在法庭上說：「他穿著白色晚禮服。」如果他穿著黑色大衣，他就會有罪。這是個很不尋常的經驗——在紐澤西的紐華克市中央，站在攝影機旁，看著這部片的論點將會立基於哪一個服裝顏色。我們提出兩種選擇，而我們那當下就在那裡等待。他穿上白色晚禮服外套走進去。他無罪。他只是出門去了。

我設計《吉屋出租》時沒有助理幫忙。這部片所有服裝都是我拼湊或購置的。設計師必須想到所有需要著裝的人。助理無法做到這一點，除非他能對你的想法了然於心，知道為什麼你的成果會有你獨特的色彩。

有些商家會買進成綑衣服，把衣服碎成破布，留下扣子，但他們會好好保存好的特定年代服飾，加以分類，方便挑選。在愛荷華有個地方將這些衣服分別收在桶子和袋子裡。這就像設計師版本的人類學田野經驗，讓人著迷。這也是為什麼我很享受設計《吉屋出租》過程的原因。

家庭對我的人生非常重要。我知道服裝設計業界有許多從業者沒有成家。我看著演員，為他們設計衣服，想像他們是什麼樣的人。如果沒有和先生維繫長久關係，沒有扶養孩子長大的經驗，我想我對人的認識會不夠廣。和小孩住在一起，你可以親自看見他們或你的丈夫怎麼穿衣服。你可以看無數的照片，但從實際經驗了解這些事會更好。電影影像可以因此更加完美。

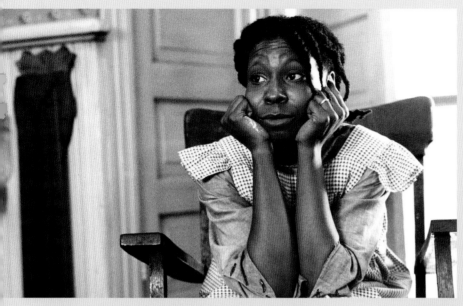

《紫色姊妹花》 THE COLOR PURPLE, 1985

（圖01-02）「我坐在書桌前，看著妮蒂在最後一場戲穿的洋裝。我在紐約公立圖書館找到尚柏格黑人文化館藏，裡面有許多一九三〇年代非洲的布道團照片。因為在偏遠的叢林沒人能跟上當時的流行，我看到有位女性教師穿著這件洋裝的照片。我複製了這件洋裝。誰會設計出這樣的洋裝？真是想不到。」

（圖02）「我前後花了九小時為琥碧・戈柏（Whoopie Goldberg）定裝，總共八十套服裝。我們在一天內完成。我們沒有更動她的服裝，因為已經沒有時間找到更多衣服，或是調換衣服。大多數演員的衣服在我們前往拍攝地點之前就已定好裝。

「琥碧・戈柏實在很棒！每件衣服試裝結果都很合適。我們都知道自己正在打造對我們人生來說非常特別的事物。當時沒人要我編列預算，或是抱怨我們花太多錢。」

（圖04-05）海琳・霍特（Haleen Holt）手繪的服裝繪圖。

露絲‧莫莉 Ruth Morley

露絲‧莫莉是大屠殺倖存者，十四歲時來到美國。當時英語能力有限的她，靠著幫同學畫生物作業的圖，交換同學幫忙寫作業，才順利畢業。這位極具繪畫天賦的青少年，藉由繪製賀卡賺取家用，後來跟偉大印象派畫家漢斯‧霍夫曼（Hans Hoffman）學畫，同時兼職擔任繪圖模特兒賺錢。當她找到布景畫家的工作時，她已無法繼續在紐約柯柏聯盟學院的夜校學業。

雖然莫莉專注在劇院的繪畫工作，服裝設計師蘿絲‧博格諾夫（Rose Bogdonoff）卻成為她的啟蒙導師和支持者。

在一九五〇到一九八八年間，莫莉為三十五部百老匯劇碼設計服裝，包括《熱淚心聲》（The Miracle Worker, 1959）。她認為這部舞台劇在一九六二年的電影改編相當滌淨心靈：「在舞台上看著陽傘兩年後，頭一次看到閃耀的陽光穿越陽傘，真實的陽光加上樹葉的反射和陰影，讓我突然有了設計電影的想法。」

莫莉解釋：「我熱愛電影，喜歡那種隨興和挑戰。我不介意半夜接到某人來電說：『我忘了告訴你，明天早上七點我們有二十位臨時演員要做這個或那個，還有四十位臨時演員要做那個或這個。』我樂在其中。電影和只在一個固定場地上演的劇場大不相同。我喜歡出外景。」

莫莉觀察精闢且機智的服裝設計，為四十二部令人難忘的電影增色，《窈窕淑男》（Tootsie, 1982）就是其中之一。莫莉說：「比起只會說『找件衣服給我穿』的演員，我喜歡和在意服裝的演員共事。

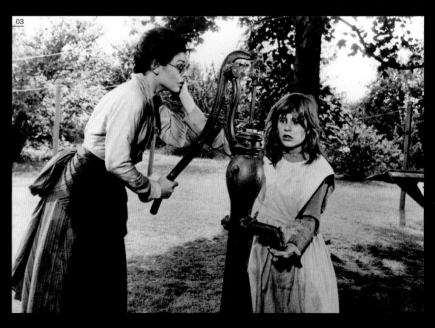

圖 01：莫莉與達斯汀‧霍夫曼在《窈窕淑男》的片場合影。
圖 02：《克拉瑪對克拉瑪》。
圖 03：《熱淚心聲》。

> **"我熱愛電影，喜歡那種隨興和挑戰。我不介意半夜接到某人來電說：「我忘了告訴你，明天早上……」我樂在其中。"**

如果他們和達斯汀‧霍夫曼（Dustin Hoffman）一樣在意，我會讓他們把服裝穿回家。」

她為**《安妮霍爾》**設計的服裝，定義了那一個年代。「很少有現代電影可以創造潮流。甚至連最有素養的戲劇界人士都認為，演員做現代造型時都是穿他們自己的衣服上戲。」

設計**《安妮霍爾》**的不是勞夫勞倫（Ralph Lauren），而是露絲‧莫莉。**《紐約每日新聞報》**（*New York Daily News*）記者普莉西娜‧塔克（Pricilla Tucker）曾在一九七八年四月三號訪問莫莉，她寫道：

「莫莉先在『回憶之屋』開始採購，各式各樣廉價古老衣服和染色軍用服飾散落店裡。大多數背心和領帶來自二手店。『古早的男性內衣』與男帽購自獨一無二的服裝倉庫。第七大道現在最常仿製的打摺褲單品，來自伊芙絲戲服公司，基頓的男鞋也來自這裡。唯一的全新單品是從舊金山服飾店的男性襯衫區買來的帶領圈襯衫。莫莉說，她不知道為何會有人認為**《安妮霍爾》**的服裝是黛安‧基頓（Diane Keaton）所穿的勞夫勞倫服飾。

她在電影唯一來自勞夫勞倫的衣服，是（電影中）男主角艾夫（伍迪‧艾倫）在沙灘上借她的。莫莉試圖在角色身處的環境脈絡傳達他們的個性。安妮霍爾是個未定型的角色，她不確定自己要往哪走。」後來莫莉帶著一貫的專業謙遜說：「整個過程都出乎意料之外。就像薩克皮件公司（Sak）的廣告：『我們有安妮霍爾風套頭毛衣。』這個詞變得家喻戶曉。我經過羅德泰勒百貨公司（Lord & Taylor）櫥窗時差點昏倒，裡頭全是安妮霍爾。」

莫莉其他作品包括：**《計程車司機》**（*Taxi Driver*）、**《克拉瑪對克拉瑪》**（*Kramer vs. Kramer*）與**《第六感生死戀》**（*Ghost*）。很遺憾莫莉於一九九一年過世了。

圖 04：**《計程車司機》**。
圖 05：**《安妮霍爾》**。

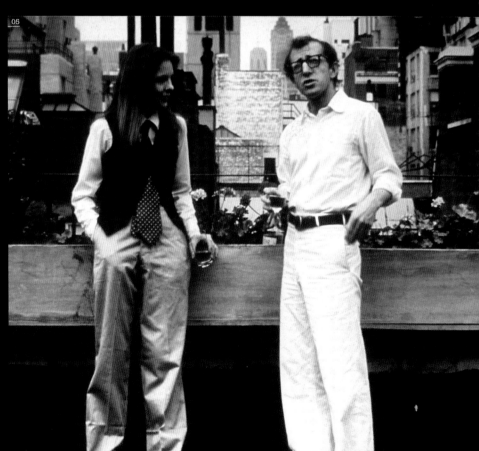

佩妮・蘿絲 Penny Rose

"或許從一開始我就擁有別人需要長久時間才能累積的自信，這樣的自信讓我得以盡情「攻克」設計案。"

英國服裝設計師佩妮‧蘿絲令人敬仰的職業生涯始於倫敦西區的劇院。在她職業生涯初期，還是熱門商業設計師的她被引薦給導演艾倫‧帕克（Alan Parker），結下合作之緣，並且為帕克設計了**《平克佛洛依德之迷牆》**（*Pink Floyd The Wall*, 1982）。在這之後，這個創作雙人組又合作了另外三部電影，包括熱賣的音樂劇電影**《阿根廷別為我哭泣》**（*Evita*, 1996）。此片由瑪丹娜飾演阿根廷亮麗的第一夫人艾娃‧裴隆（Eva Perón），片中蘿絲優雅的服裝設計，讓她首度獲得英國影藝學院電影獎的提名。

蘿絲對於各種電影類型都游刃有餘。她設計了史前時代的奇幻電影**《火種》**（*Quest for Fire*, 1981）、獨特的喜劇**《地方英雄》**（*Local Hero*, 1983），還為李察‧艾登堡祿感人的**《影子大地》**（*Shadowlands*, 1993）設計出寫實的古裝，為帕克設計了**《竊窺男女》**（*The Road to Wellville*, 1994），其中**《影子大地》**和**《竊窺男女》**皆由安東尼‧霍普金斯主演。

一九九六年，她設計了生涯首部大製作動作電影——湯姆‧克魯斯主演的**《不可能的任務》**（*Mission: Impossible*）。二〇一〇年，已是公認史詩片大師的她，設計了由導演麥克‧紐威爾（Mike Newell）執導、改編自同名電玩的劍術與魔法鉅片**《波斯王子：時之刃》**（*Prince of Persia: The Sands of Time*, 2010），以及東尼‧史考特（Tony Scott）執導的驚悚動作片**《煞不住》**（*Unstoppable*, 2010）。

近年來，迪士尼的**《神鬼奇航：鬼盜船魔咒》**（*Pirates of the Carribbean: The Curse of the Black Pearl*, 2003）、**《神鬼奇航2：加勒比海盜》**（*Pirates of the Carribbean: Dead Man's Chest*, 2006）、**《神鬼奇航3：世界的盡頭》**（*Pirates of the Carribbean: At World's End*, 2007）、**《神鬼奇航4：幽靈海》**（*Pirates of the Carribbean: On Strange Tides*, 2011），讓蘿絲的服裝設計廣為人知。她為強尼‧戴普飾演的角色——傑克‧史派羅（Jack Sparrow）船長——所做的設計，已成為海盜裝扮的經典原型，也讓這個沉寂已久的電影類型重新活躍。[39]

39 佩妮‧蘿絲的新作包括：**《獨行俠》**（*The Lone Ranger*, 2013）、**《浪人47》**（*47 Ronin*, 2013）、**《神鬼奇航：死無對證》**（*Pirates of the Caribbean: Dead Men Tell No Tales*, 2017）等。

佩妮・蘿絲 Penny Rose

我的父親相當新潮，認同女性自主。他總是說：「如果你想要什麼，絕對不要非得去求別人給你。你要靠自己的努力去取得，如果你能負擔得起，你自己決定要或不要。」這對我是莫大的啟發，因為我的父母對我的期待不是只有找到好姻緣，他們期許的是「自立自強」。我的確是含著金湯匙長大：每年夏天我們都會到南法旅遊，每年冬天去瑞士，學校放假時我們會住在倫敦的旅館，連續三晚在劇院看戲。我的家族成員沒有任何藝術背景，不過我父母認識許多演員。

我父母不太認同倫敦音樂與戲劇藝術學院（London Academy of Music and Dramatic Art, LAMDA），他們期望孩子上大學，取得主流的英國學位。可是學校的課業對我來說極困難，因為我有閱讀障礙。在一九五〇年代，人們還不太了解這種學習困難。我的學習情況最終讓我的父母同意：劇院對我來說或許是最合宜的出路，因此我去念了倫敦音樂與戲劇藝術學院，攻讀舞台管理，學習縫紉，逐漸開始真正了解演員。雖然我有閱讀困難，但我對語言總是「很行」，我十六歲時已通曉三種語言。

念了三年後，我獲得義大利時尚設計師費歐魯奇（Fiorucci）聘雇，搬到米蘭工作。當時正是「搖擺倫敦」[40] 時尚風潮當紅的時刻，費歐魯奇將這個前衛風格加上義大利的元素。

我家中的所有女性都非常時髦，但穿著打扮低調，在人前總是保持典雅。我的母親如果出門後突然發現自己穿著深藍色鞋子，卻配上黑色提袋，我們就得回家換包包。我很難想像她提著顏色不對的皮包出門。我對時尚毫無興趣，向來也不是會衝出門搶購最新流行的人，但費歐魯奇卻雇用我當助理，原因是我會說流利的義大利語，而且才二十出頭，年齡適合，他們認為我會掌握其中訣竅。我很幸運。

從義大利回來後，我在一場晚宴認識一位女生，她問我是否可協助她設計一支洗髮精廣告。廣告由亞卓安・林恩執導，後來他邀我獨立設計一齣

廣告。他說：「拜託，你可以的。」在那之前，我從未想過要跨足電影界。一九七〇年代的倫敦廣告業充滿許多極具天分的人才，例如：導演亞卓安・林恩、雷利・史考特、東尼・史考特及艾倫・帕克。他們對我的能力都有近乎盲目的信心，幫助我不斷成長，讓我的學習曲線快速上升。

有一天，著名的靜物攝影師泰倫斯・唐諾凡（Ter-

圖01：瑪丹娜在艾倫・帕克執導的音樂劇《阿根廷別為我哭泣》扮演伊娃・裴隆。

圖02：蘿絲回憶此片時說：「我們每天得為三到五千人著裝。」

40 Swinging London，一九六〇年代倫敦的文化風潮，帶動音樂、時尚等藝術創新。

當造型成為經典

（圖 03-06）《神鬼奇航》：「強尼·戴普第一次來試裝時已經知道他想扮成搖滾風海盜。後來他透露他的靈感來自基斯·理察茲[41]（後來我有幸為他飾演的傑克船長之父角色著裝）。

「拍了四集後，傑克船長的造型幾乎沒有改變。他的造型已經成為經典，而且與他的角色密不可分，就像米老鼠一樣。我們決定除了偶爾穿上的新背心、武器或他配戴的配件，他的外型應該永遠一樣。」

（圖 06）達洛·華納（Darrel Warner）繪圖。

41 基斯·理察茲（Keith Richards）英國音樂家，滾石搖滾樂團創始成員之一，亦是強尼·戴普的偶像。

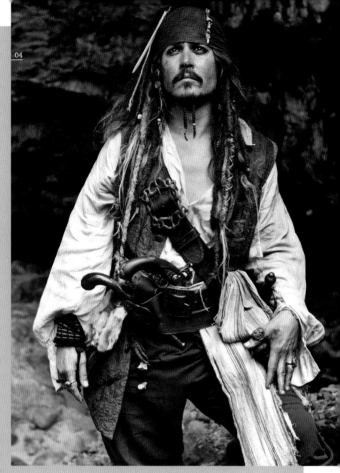

圖01-02：《平克佛洛依德之迷牆》。

rence Donovan）說：「我希望你設計瑪麗蓮·夢露穿白洋裝站在熱風口上的造型。」

我做了研究，找到裁縫師，買了布料。等模特兒來試裝時，我整個慌了，心想：「我要怎麼讓這鬼東西飄動？」不清楚電影技術面的我，以為我要負責這項工作。我把釣魚線縫入白洋裝的摺邊，然後將釣魚線纏在手上。我可以站在模特兒一段距離之外，讓洋裝飄動，彷彿被熱風口的氣流吹動。我們去拍廣告時，唐諾凡說：「你在做什麼？我們有風扇機！」

艾倫·帕克是我的啟蒙導師，可能也是影響我事業生涯最深的人。他是很棒的導演，拍的電影總是令人耳目一新，有極為多樣的造型和風格，讓設計師願意全心投入。

帕克的一位製片提出拍攝史前時代猿人電影的想法，請我來設計。我對於猿人一無所知，但他說：「你可以做到，只要研究這個主題，看看你能想出什麼點子。」我學過如何將毛髮縫在蕾絲的假髮上，只是拍攝《火種》時，我得縫在蕾絲連身裝上。接著，我設計了帕克執導的《平克佛洛依德之迷牆》，成功的製片人大衛·普特南（David Puttnam）參與製作本片，他相當大方，不斷給我許多設計案。

我在一九八四年懷孕，決定暫停工作一陣子。接著我又懷了另一個寶寶。當時我已設計過八部電影。我很自傲地認為：「如果我打算再重拾設計，應該也不會有問題。」

六年後，帕克請我設計《追夢者》（The Commitments, 1991），而且不肯接受我的推辭。接著我設計了《阿根廷別為我哭泣》，然後有人將我引薦給李察·艾登堡祿，為他設計了《影子大地》及《永遠愛你》（In Love and War, 1996）兩部精彩的電影。

從我邊做邊學的經歷來看，我的設計師生涯得力於無比的運氣及堅毅的決心。我從未當過任何人的助理，或許從一開始我就擁有別人需要長久時間才能累積的自信，這樣的自信讓我得以盡情「攻克」設計案。

設計電影最棒的一點是這份工作有起點、過程和終點。不過，同時扮演職業母親與專業人士身分，還是很不容易。我的女兒隨我到拍攝地，但大多數設計師要離家很長時間。到拍攝地點上工的生活破壞設計師的親密關係，對任何期望戀愛、結婚、享受私人生活的人來說，我得說，在電影界工作有很大負面影響。我和我先生結婚二十年了，我也已經六十歲，開始覺得電影的工時和壓力都沉重得誇張。如果我的人生可重來，我或許不會

選擇同樣的工作，因為我錯過孩子許多成長時刻。

話說回來，擔任設計師讓我周遭環繞著不可思議的人物——工作場域的家人。單單有天分無法成為好的服裝設計師，關鍵在於你的團隊成員，以及培養默契。

我的助理設計師（現在已是工作夥伴）約翰‧諾斯特（John Norster）和我共事二十五年，如果少了他，我無法有現在的成就。在英格蘭和我合作的人都已跟隨我多年，我很慶幸有他們的協助。他們的工作使命感非常強，如果帽子不對、鞋子太緊，或是化妝師使用的唇膏和服裝不搭，他們都會留意到。

擁有管理能力也很重要。如果我在服裝上加了大衣領，我會與髮型師認真討論，確定衣領能和髮型搭配。我的部門通常有七十到八十人要管理，我必須全然信任他們的能力。

我開始設計大製作的電影時會雇用研究員，並且將前六個星期的時間用來發展設計概念。在這之前，我已經跟導演開過幾次會。當然，導演想的是故事和角色，身為設計師的我，則會依照導演的指令來進行。

在過去六或八年之間，我會製作打扮成劇中角色的迷你人偶，以及為每個角色和群眾製作海報大小的說明板。這些完備的展示說明工具，在與導演、片廠和製片人開會時會派上用場。

根據我的經驗，導演當下就會知道他們不喜歡什麼，而且可以立即講出我的工作方向是否正確。等到選角完成時，我們已有一致的共識。我也設計過許多盔甲。與其口頭向導演解釋盔甲的樣子，不如製作迷你版比較簡單，方便他確認盔甲是否與年代相符，以及是否適合電影。

當然，我無法製作迷你版的現代時裝——老實說，

《窈窕男女》
THE ROAD TO WELLVILLE, 1994

（圖 03-04）「這個有趣的劇本是依據家樂氏博士的真實故事改編的，他在二十世紀初開設提倡養生保健的健康療養中心。很幸運的，劇組在原本的診所找到一份原始手冊，詳列了當時工作人員必須穿著的特殊服裝及制服，提供我無價的參考指引。

「我在倫敦和羅馬設計和製作所有服飾，並租借正式禮服。布莉姬‧芳達（Bridget Fonda，圖03）約有十種服裝造型，包括泳衣和一套很棒的寬鬆燈籠褲騎車裝束。我們在美國卡茲奇山歷史悠久的度假勝地拍攝，有點像一個劇團。主要演員和臨時演員飾演診所的兩百五十位病人和員工。我們要備好醫生、行李工、病人、服務生和員工的各類裝扮，包括寢室穿著、游泳衣、運動衣、日間穿著、夜間穿著與健身穿著。」

（圖 04）「約翰‧庫薩克在《窈窕男女》扮演反派及壞男孩。他有幾套衣服有多做一件或兩件備用，因為他的角色總是會掉進豬圈或其他骯髒的地方。」

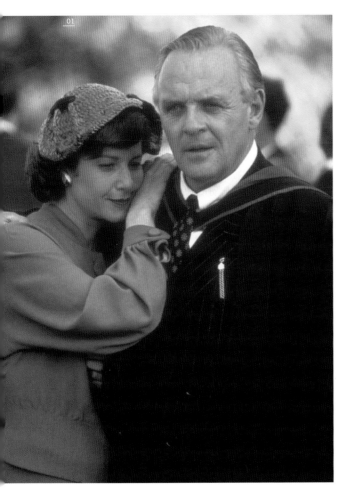

我不喜歡設計現代時裝。製片人、導演和演員會受時尚吸引，例如設計師牛仔褲和曼諾洛（Manolo）的高跟鞋，他們忽略了角色的特性及應有的外型。

布料是最重要的，它帶給我最多靈感和想法。我在洛杉磯（那裡有很棒的布料行）、義大利、法國採購，也派採購人員去印度和泰國。約有百分之六十五的機會，我會使用「反面」製作服裝，在我裁剪布料前，都會先洗過一遍布料，絲緞也不例外。

我一半的工作是控制預算與管理。服裝設計師在零預算時，會做更多創意的工作，因為我們得憑空變出服裝——這樣的挑戰刺激得多。我設計《玻璃情人》（Carrington, 1995）時拿到的預算很少，但女演員艾瑪·湯普遜（Emma Thompson）很幫忙。

我會問她：「你認為這房間的窗簾如何？我們把窗簾改成洋裝如何？它們看起來很完美。」

《阿根廷別為我哭泣》是我最具挑戰的電影，因為故事背景大約在一九三〇到一九五〇年代之間，發生在兩個大陸。我們每天必須為三千到五千人著裝。瑪丹娜本身就有一百二十套服裝造型。因為我的服裝預算相當緊繃，而那些衣服（特別是群眾的衣服）必須比主要演員的服裝更常上場。

圖 01：安東尼·霍普金斯與黛博拉·溫姬（Deborah Winger）在《影子大地》的劇照。

圖 02-03：《追夢者》。

瑪丹娜是超級巨星，但與她共事極為輕鬆，因為她很清楚知道自己的喜好，以及哪些適合她。不過，低預算、不斷打包和移動，以及浩大的場面，讓我和我的組員筋疲力竭。

回想當初我為《平克佛洛依德之迷牆》設計服裝時，艾倫·帕克的製片人是艾倫·馬歇爾（Alan Marshall），他的名言是：「這是一個蛋糕，這是你的那一份。你去做出東西來，等真的遇到問題再來找我。」

那個時候我的團隊只有我和另外三個人，我沒有染坊、拆解室或工作室。現在，我帶領一大群組員設計大製作的電影，有特技演員和替身演員，因此必須製作同款式的多套服裝。布料、滾邊、織帶和扣子是我不斷購買和珍藏的寶物。有些東西我會一直隨身攜帶，而且這麼做已經超過十年。因為演員可能明天就進來試裝，後天就開始上鏡演出。很幸運的，我都正好有合適的東西可以派上用場。

我在倫敦音樂與戲劇藝術學院就讀的那三年，是指引我的明燈。那時我真正理解演員的工作流程，當我看到他們被欺凌時，我會感到很難過。我認為所有人並未真正了解他們上鏡演出、花一整天假扮成其他人的辛苦。他們有能力這麼做，令我非常讚歎。

我會和演員進試裝室，如果他們離開時看起來像是那個角色，就是完美達成任務。他們可能很難搞，或是真的很難搞，但我總是很有耐心，因為我有目標。如果我導演對我說，讓她穿黑色的洋

圖04：湯姆·克魯斯在《不可能的任務》飾演伊森·杭特（Ethan Hunt）。

装，但我認為黑色不太適合她，她的膚色偏灰黃，會被衣服蓋過，或是有其他原因，我總是會為演員挺身而出，因為他們是傳達角色和敘述故事的媒介。身為設計師，我試圖拉近演員與導演之間的關係。

我最愛的電影是《神鬼奇航》系列。很難不愛上傑克‧史派羅船長——他是個調皮、風趣的傢伙，而強尼‧戴普又相當討人喜歡。

製片人傑瑞‧布魯克海默（Jerry Bruckheimer）找我接這份工作前，問我如何「定義」我的設計。我說：「我認為我設計的是真正的衣服。」如果配合情況所需，它們可以是骯髒、皺成一團和破舊的。我不知道這算不算是我的最佳優點，不過這是我努力追求的，無論婚紗或街童身上的捐贈衣物都一樣。

布魯克海默每次都會找我回來設計《神鬼奇航》電影，讓我感到榮幸。勞勃‧馬歇爾（Rob Marshall）執導最後一集時，因為他向來和科琳‧艾特伍德合作，我以為他會找她，但布魯克海默和強尼‧戴普希望我維持這個系列的造型。

圖 01-02：克里夫‧歐文（Clive Owen）與綺拉‧奈特莉（Keira Knightly）在《亞瑟王》的劇照。

"艾倫‧帕克是我的啟蒙導師，可能也是影響我事業生涯最深的人。他是很棒的導演，拍的電影總是令人耳目一新，有極為多樣的造型和風格，讓設計師願意全心投入。"

我與美術總監的合作大多數時候是二重奏，如果他們對我的工作不感興趣，我會感到失望，因為我對他們的工作很感興趣。我一直很希望我們的工作能相輔相成。在《神鬼奇航》系列，我跟三位美術總監合作過，他們都非常有天分，而且都很樂意團隊合作。

在賣座的首部曲之後，這幾部電影在視覺或劇情上沒有新的發展，因為這些是片廠的產品，而大家都喜歡這項產品。每次我都希望能發展和設計新角色，但每一集的精髓都沒有改變。

原創故事和原創概念很罕見，因為片廠想打安全牌。現在的每部電影似乎都是續集，或者原創性變少了。我常常設計大製作電影，如今我處在我的舒適圈。沒人請我設計低預算的電影，雖然我很樂意嘗試。我也想設計以一九五○年代為背景的電影。無論如何，我都想繼續設計和製作電影的服飾。

即使我不是很喜歡導演的想法，我還是會去做。每當不是很有創意的製片部門的人員干涉我們時，我會告訴他們：「沒錯，你是製片人，我相信你的太太的品味很好，但我現在是為導演工作。你必須透過他來傳達你的想法。」他們看我的表情就像看到瘋子，但我固守我的立場，態度堅決。

我的想法是既然雇主因為我的品味雇用我，他們應該要信任我。我要為扮演虛構角色的演員或是描繪真實人物的演員著裝，因此若有人干涉——這常常發生——我不會大吼大叫。如果他們不喜歡我的品味，並不是我做錯了，而是他們找錯了設計師。

圖 03：傑克‧葛倫霍（Jack Gyllenhaal）在麥克‧紐威爾執導的《波斯王子：時之刃》演出。

茱莉・薇絲 Julie Weiss

"服裝設計師透過為某個人物著裝來界定他們的身分，協助他們將原本的自我淡化或透明化，除非劇本要求我把他們完全隱藏起來。服裝是一面畫布，我將它包在演員身上，然後再揭露它。"

茱莉·薇絲在加州大學柏克萊分校取得學士學位後，接著在布蘭迪斯大學（Brandeis University）取得藝術創作碩士學位。她為百老匯舞台劇 **《象人》**（*The Elephant Man*）的精湛設計，讓她在一九七九年獲得東尼獎提名，一九八二年的電視劇改編亦讓她獲得艾美獎提名。她至已獲得七次艾美獎提名，其中有兩次獲獎，成績非凡，最近一次得獎作品，是安妮特·班寧（Annette Bening）主演的 **《狂情黑寡婦》**（*Mrs. Harris, 2005*）一片。

薇絲從起步之初就有絕佳的機會。她為傳奇電影明星貝蒂·戴維斯（Bette Davis）設計她最後兩部電影——**《八月的鯨》**（*The Whales of August, 1987*）及 **《邪惡繼母》**（*Wicked Stepmother, 1989*），又在 **《新鮮人》**（*The Freshman*）為馬龍·白蘭度設計造型。她為導演泰瑞·吉廉（Terry Gilliam）設計的末世後電影 **《未來總動員》**（*Twelve Monkeys, 1995*），讓她獲得奧斯卡獎提名。三年後，她與吉廉合作 **《賭城風情畫》**（*Fear and Loathing in Las Vegas, 1998*），在這個杭特·湯普森（Hunter S. Thompson）[42] 所描繪的毒品濫用世界裡，她精準掌握了勞夫·史戴德曼（Ralph Steadman）[43] 原始插圖裡的狂熱。

薇絲對各種類型的電影都游刃有餘，她對多部影片的設計是最好的證明，例如山姆·曼德斯（Sam Mendes）恬靜且現代的 **《美國心玫瑰情》**（*American Beauty, 1999*）；茱莉·泰摩（Julie Taymor）執導的 **《揮灑烈愛》**（*Frida, 2002*），這是畫家芙烈達·卡蘿（Frida Kahlo）的傳記電影，令人驚豔（薇絲第二度獲得奧斯卡獎提名）；南方頌歌 **《鐵木蘭》**（*Steel Magnolias, 1989*），以及恐怖片 **《七夜怪談西洋篇》**（*The Ring, 2002*）。此外，她為喜劇 **《冰刀雙人組》**（*Blades of Glory, 2007*）設計的珠光閃閃緊身造型，成為該片的視覺焦點。

最近薇絲在以下作品裡發揮其長才：一九三〇年代劇情電影 **《請來參加我的告別式》**（*Get Low, 2009*）、一九四〇年代黑色電影 **《上海》**（*Shanghai, 2010*），以及為主演 **《奔騰人生》**（*Secretariat, 2010*）的黛安·蓮恩（Diane Lane）設計優雅造型。二〇一一年，服裝設計師公會頒給薇絲終身成就獎。[44]

42 杭特·湯普森（Hunter S. Thompson, 1937-2005），美國記者、作家，風格獨特，觀點犀利。《賭城風情畫》原著是他的代表作，書中融合小說、事實與幻想，描繪一名記者的沙漠尋夢之旅，過程充滿憤怒與絕望。本書出版後對美國青年文化帶來很大影響，因而有人將它與《在路上》相提並論。

43 勞夫·史戴德曼（Ralph Steadman, 1936-），英國插畫家，與湯普森合作多年。他為《賭城風情畫》所繪插圖，與湯普森的文字共同打造出荒誕而獨特的世界。

44 茱莉·薇絲的新作包括：**《飯飯之交》**（*No Strings Attached*, 2011）、**《驚悚大師：希區考克》**（*Hitchcock*, 2012）、**《十一月的罪行》**（暫譯，*November Criminals*, 2017），以及數部電視作品。

茱莉 · 薇絲 Julie Weiss

服裝設計師是小偷，我們在還不知道自己的職業是什麼之前，就偷走別人的過去。

我的意思是我極為好奇，想知道為什麼人們會談論他們來自哪裡，或是他們未來應該會成為什麼樣的人，卻不討論他們靈魂深處的本質是什麼。這個問題的答案會從他們的穿著反映出來，雖然它與服裝及穿著沒什麼關聯，但與你可以做自己的權利有關——守規矩的或叛逆的、傳統的或前衛的。

當你開始用設計師的眼光來觀察事物，你會發覺，只用雙眼來觀看事物，會讓人困惑且變得自私。不同層次的感知與洞察能力，可能會讓你「看見」的結果有所不同。

如果你發現自己穿著黑色雪紡紗去看球賽，那並不是因為你不知道怎麼和別人穿一樣的衣服，而是你就是不想這麼做。有一次，我穿了黑色雪紡紗去看球賽，當時有一部分的我想要從俗，穿上白色，以融入球場裡的其他觀眾，但我就是沒辦法，因為覺得這麼做太過刻意。從俗會比較容易一點，但是透過服裝傳達自我的渴望強烈增長，最後證明，如考慮別人想法只會讓人感覺困惑。

我的母親非常獨樹一格。她是作家、詩人和社會運動者。她極度聰穎，而且富想像力，不停在渴望獨立的漫遊生活，以及居住在固定地址的家庭生活之間拉鋸。她喜愛服裝，也喜愛戲服，同時又跟得上時尚流行，走在潮流尖端很重要。美有很多種定義，但我希望「忠於獨特的自我」最終會勝過其他特質，也必然會如此。

我父親認識我母親時，在西洛杉磯的退役軍人醫院擔任醫師。他們成長的家庭背景，都把看表演當成高雅的教育。我的祖母是很厲害的撲克牌玩家，她喜歡打牌，並將贏來的賭金捐給慈善機構。

在我們家庭裡，每位成員都被期待要為改變社會貢獻心力。我父親的兄弟也都是醫師，我的姊姊是很了不起的律師，從公設辯護人開始做起，為孩童辯護，後來成為法官。

我年輕時從未想過要當服裝設計，我夢想的目標很多，一直在改變。我想要教書，也想成為人類學家，或是在自己車上執業的義務律師。不論是什麼職業，我想要成為世界脈動的一部分。我會陪同父親到府看診，待在他的辦公室，他教我如何看透人的表面，看出他們的內在。

無論我選擇做什麼，我的家人都支持我。我很幸運，在成長過程中，沒有任何人侷限我去質疑任何事，不過我必須為自己的思想負責。我們家總是充滿笑聲。

除了寫作，我母親也很擅長畫圖，但她老是無法完成畫作，所以我會幫她畫完。我二年級時，我的美術老師要我們畫線條簡單的人形。我說：「心臟在哪裡？肌肉在哪裡？心智在哪裡？」我知道男人和女人不一樣，但為什麼女性彼此之間沒有不同？為什麼每個人不可以不一樣？對我來說，這不容易理解。

圖 01：山姆·雷米精彩的作品《絕地計畫》（*A Simple Plan*, 1998）。

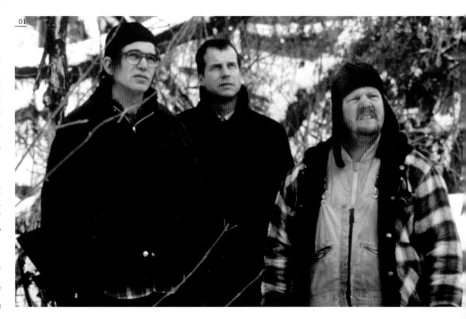

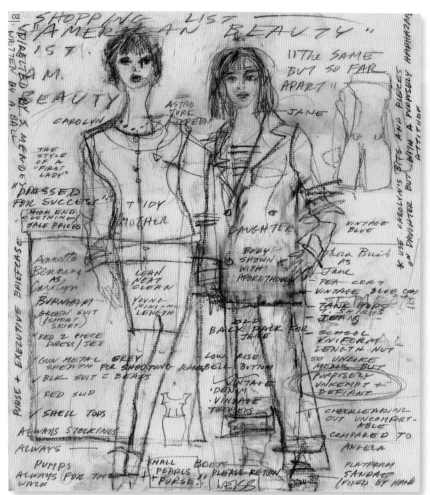

我還不到十歲就去上芭蕾舞學校，我不是很擅長，但我從中學會儀態。我看著在鏡中穿著連身衣或蓬蓬裙的自己，知道那並不是我，心中納悶：「看到我的人看到什麼呢？」

在我們居住的社區，小孩都去上教會學校和公立學校。我總會注意到學童穿著上學的衣服和制服時的不同風格。帕利薩德中學畢業後，我到聖路易斯上大學。大學一年級時，我努力想加入姐妹會，有一次在美容院，我躺下來洗頭，身上穿著維珍鞋、圓領襯衫、百褶裙，還有讓我癢得要命的舍特蘭羊毛毛衣。我低頭看看自己說：「不好意思。」然後站起來，頂著溼答答的頭髮，走出去買了我第一件非洲風格罩衫和一雙涼鞋。我的

人生開始有點樣子了。

隔年我轉學到柏克萊。在那裡，你的責任是誠實說出你知道的事實。我主修人文，但可以研讀任何學科。在柏克萊的時光非常刺激，因為任何人都可選修藝術和科學，而且很容易就有好的表現。金恩博士曾在那裡演講，珍妮絲‧賈普林（Janis Joplin）在那裡演唱。繪畫課比較是問題，因為我很難專注在畫布。我會離開畫布，走到外頭。我修了幾門戲劇課，參與哈洛‧品特（Harold Pinter）的劇作《管理員》（The Caretaker）的製作，並為《復仇者的悲劇》（The Revenger's Tragedy）的一幕戲繪製精緻的背景布幕，而且把我的姓名縮寫藏在各處。導演在首演日發覺了，他不是很高興。

圖 02-04：山姆‧曼德斯的《美國心玫瑰情》。

（圖 02）薇絲出色的手繪稿，以及凱洛琳與珍‧班漢姆（Carolyn Burnham, Jane Burnham）兩個角色的「購物清單」。飾演這兩個角色的，是安妮特‧班寧及索拉‧柏琪（Thora Birch）。

> "當你開始用設計師的眼光來觀察事物，你會發覺，只用雙眼來觀看事物，會讓人困惑且變得自私。不同層次的感知與洞察能力，可能會讓你「看見」的結果有所不同。"

我大四時，三位教授找我談話。他們是曾擔任 GE 劇場布景設計師的亨利·梅伊（Henry May）、研究尤金·歐尼爾（Eugene O'Neill）的權威學者崔維斯·波嘉（Travis Bogard）以及參與荒謬劇場的威廉·奧利佛（William Oliver）。他們問我畢業後有什麼規劃，我回答還不確定，只知道自己可以讓世界有所不同。

他們説：「我們一直在思考你的未來。布蘭迪斯大學有個戲劇學程，我們認為能帶給你很大挑戰，尤其我們生活在政治聲音需要被聆聽的時代，沒有比戲劇更好的工具了。」我問：「所以我必須申請入學嗎？」「不用，」他們回答：「如果你願意，我們幫你預留了一個名額。」我哭了出來，説：「為什麼你們要為我這麼做？」他們告訴我：「我們相信你有話要説。」

就這樣，我去了布蘭迪斯大學，在那裡發覺自己多麼幸運，在擁有豐富視覺資源的環境長大。我一直以為我已將那些拋諸腦後。不過我需要紀律。你不能害怕當眾嘗試你的想法，當別人提供意見時不要閃避。我學到妥協是件好事。在劇場中，你沒辦法獨自工作，也不會想獨自工作。

擔任服裝設計師時，我必須看清楚眼前有什麼。我必須置身於外，找到字裡行間的意義，了解導演怎麼詮釋劇本，演員想扮演什麼樣的人。我端詳角色，尋找其中的真相。只有在那樣的時候，我才能將自己帶進設計裡。

從某個層面來説，我在妝點字裡行間的空間，引導角色，提升他們，等到角色登上舞台（或後來的大螢幕）時，這個角色屬於每個人。服裝設計師透過為某個人物著裝來界定他們的身分，協助他們將原本的自我淡化或透明化，除非劇本要求我把他們完全隱藏起來。服裝是一面畫布，我將它包在演員身上，然後再揭露它。我還在學習何時才是揭露的最好時間點。

從布蘭迪斯畢業後，我搬到紐約，想成為設計師。我聽説工會的考試相當困難，而且只錄取幾個人。

不過考題是義大利劇作家皮藍德婁（Pirandello）的《亨利四世》（Henry IV），探討的主題是瘋狂，我認為我可以做到。於是我去應考，竟然出乎意料地進入工會了。我必須在一群裁判面前繪製服裝設計圖，我很害怕，因為我總是需要人幫忙畫手和腳。我到現在還需要協助，所以我的服裝設計繪圖一直有很多口袋。

我畢業了，也進了工會。我需要向在業界磨練過的人學習。我的目標是到雷·迪方（Ray Diffen）的戲服店為他工作，但我沒有被錄取。三天後，他打來説我得到這份工作。「你喜歡我的作品集嗎？」我心中可以聽到迪方説：「親愛的，別天真了。你把你的黃色筆記本留在這裡，我得到四顆星——是你對戲服店的最高評分。」

他讓我做黏貼珠寶的工作。當時我參與了**《萬世巨星》**的製作。某個星期五，他問我會不會手工繩結。我回答：「當然。」其實我誇大自己的手藝，所以得在週末學習怎麼打繩結。星期一我去工作

圖01：黛安·蓮恩在《奔騰人生》的劇照。

圖02：**《銀色殺機》**（*Hollywoodland*）裡的艾卓安·布洛迪（*Adrien Brody*）。

圖03：茱莉亞·羅勃茲在《鐵木蘭》的劇照。

《驚爆時刻》BOBBY, 2006

（圖04）「不是婚紗，但這件洋裝必須是她（琳賽·蘿涵〔Lindsay Lohan〕）願意買下來穿去畢業舞會的衣服。『畢業舞會』是青少年人生中重要的一刻，長久留存在成人的照片回憶中。這是從她衣櫃裡挑出來的。我希望用這件粉色格紋的歐根紗洋裝呈現這個角色有多年輕，而且這不是她應該有的婚禮。」

時，我帶著花了整個週末才做成的四個小小樣品。他說：「你在做什麼？我要辭退你。」我說：「我不知道。」我從未被開除過。然後他問：「這些是什麼？」我給他看我的樣品。「很好，親愛的，」他說：「你要編出四十平方英尺的繩結，在蝶蛹那一幕使用。」我哭了出來。

04

我為迪方工作時，得到第一份百老匯音樂劇的工作，和布蘭迪斯大學戲劇設計學程的主任霍華德·貝依（Howard Bay）合作，他也是傑出的布景設計師，曾經設計過百老匯音樂劇《夢遊騎士》（Man of La Mancha）。

這是我第一齣以現代為背景的百老匯表演，想找到合適服裝有點難。我想自己設計再訂製，但沒有足夠預算。我試過每個地方，最後只好去找迪方幫忙。

如果我沒記錯，當時迪方語帶威嚴地說：「你終於來了。」我說：「你知道我得到這份工作？」「你以為是誰推薦你的？」我告訴他我沒有錢時，他說他能以接近免費方式幫我製作。我驚愕不已，問他：「我有這麼優秀嗎？」「當然不是，但如果我不像這樣只計算布料成本幫你製作，你會去找另一家戲服店，而且最後會把你的設計問題怪到他們身上。可是如果你跟我合作，你就會知道，想成為設計師，你還有不少要學。」我當然不能怪他。

有人將我推薦給桃樂希·簡金斯（Dorothy Jeakins），當時她正在設計在馬克泰帕劇場上演的《馬爾菲公爵夫人》（The Duchess of Malfi）。我跟她見面後，她聘用我協助她。她另外還雇用了喬·湯金斯（Joe Tomkins）當助理。

湯金斯負責試裝，還有幫她挑鈕扣。她對鈕扣很講究。簡金斯的每位助理都希望能參與兩項工作：一項是她了不起的布料書，其中有對每位角色的描述。另一項是鈕釦。鈕扣！鈕扣！鈕扣！鈕扣……鈕扣蘊含著歷史，在某人觸摸的那一刻貫串他們的靈魂。

《揮灑烈愛》FRIDA, 2002

（圖01-03）「一般人盛裝打扮的原因很多：偽裝自己、模仿他人、展現自己的社會地位、吸引別人的注意。

「服裝設計的關鍵在於超越服裝。服裝不應該干擾攝影機能捕捉的元素——那微妙的時刻，那看透某人內心本質的一瞥。

「在《揮灑烈愛》，我必須為真實存在的故事負責。我不能與芙列達‧卡蘿的穿著風格爭奇鬥艷。她走在街上時會散發一種氛圍。她沒有要求『看看我』，而是說『這就是我』。這是主要的差別。」

（圖02-03）薇絲為迪亞哥‧里維拉（Diego Rivera）及芙列達‧卡蘿（Frida Kahlo）繪製的圖稿。

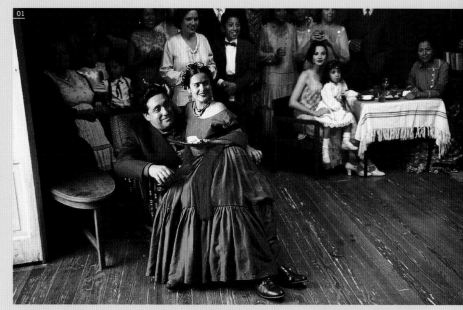

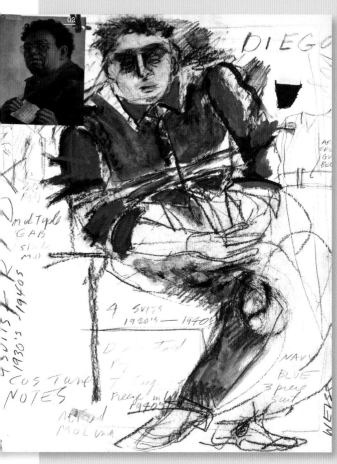

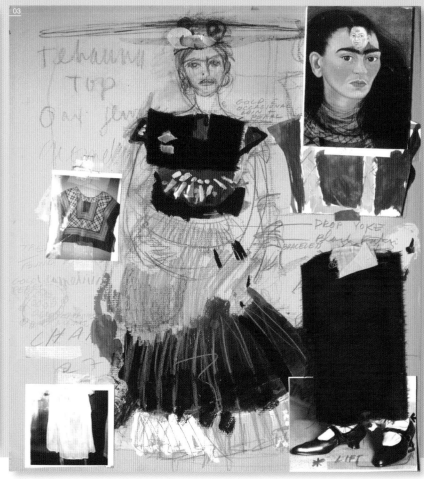

「至於你，茱莉亞（她稱我茱莉亞），」她説：「你要參考哥雅的《狂想曲》（Los Caprichos）與《戰爭的災難》（Disasters of War），設計那些在戰爭受創、已經發瘋的人。」簡金斯的衣服讓穿上的人擁有不一樣的生命；她設計的服裝變得就像另一層肌膚。從簡金斯身上我學到的是，當你擔任助理時，要盡一切可能地幫忙，讓設計師進來工作時，能夠直接從眼前的進度開始。對我來說，這是很寶貴的一課。這跟我天馬行空的思緒有很大的不同。

史丹佛大學戲劇系有一個教師職缺，我去任教或許太年輕，但我需要加強我在文學上的知識。我們從戰爭中學到什麼？你被背叛時會有什麼反應？什麼是歡愉？我在史丹佛教書時，同時也為舊金山歌劇院、學校製作的歌劇及戲劇做服裝設計。然後，我獲得在洛杉磯馬克泰帕劇場工作的機會，主管是戈登‧大衛森（Gordon Davidson）。

後來我回紐約設計一齣肥皂劇，主要是因為他們有最棒的攝影機，我希望有機會了解這些器材。不管原因是什麼，這讓我的父母很高興，因為在下午一點和二點的肥皂劇播映時間，他們知道我人在哪裡。那時我傍晚還在劇場工作，其中一位肥皂劇導演雇用我設計《象人》，我很幸運獲得一九七九年東尼獎的提名，以及改編為電視劇後，

又在一九八二年入圍艾美獎。

我設計的《造娃娃的人》（*The Dollmaker*, 1984）贏得艾美獎時，我感到很自豪，因為這不是關於傳統的美女故事，而且因為這部片的背景雖然是在特定年代，但我的體會是：我的工作是讓角色看起來像觀眾認識的人。在這一行，有些我很欣賞的設計師知道如何營造魅力。我接受的訓練也教我這麼做。不過，當一個人融入他想扮演的人時，我忽然有了不同的想法，靈感泉湧而出。在那一刻，我知道無論是哪個年份或哪個年代的電影，我都能發揮作用。

《獨立新女性》（*A Woman of Independent Means*, 1995）讓我獲得另一座艾美獎，其中莎莉．菲爾德扮演的女性角色，橫跨七十年的時間。我也很幸運以《未來總動員》及《揮灑烈愛》獲得奧斯卡獎提名，這兩部電影描述的，都是對時間和現實有獨特解讀的非傳統角色。

在我的職業生涯中，我很幸運能與傳奇人物合作，包括：安琪拉．蘭絲白瑞（Angela Lansbury）、瑪琳．史坦普頓（Maureen Stapleton）、吉娜汀．費茲傑羅（Geraldine Fitzgerald）、吉娜汀．佩姬（Geraldine Page）、亨利·方達（Henry Fonda）、勞勃．杜瓦（Robert Duvall）及葛雷哥萊．畢克（Gregory Peck）等。他們都會花時間坐下來跟我談：「看看這個。再看一下。然後再看一次。」

我與馬龍·白蘭度合作參與《新鮮人》時，他特別保留時間給我。有一幕他與馬修．柏德瑞克（Matthew Broderick）道別的戲，他問導演是否滿意，安迪·柏曼（Andy Bergman）説：「當然。」白蘭度提議：「我可以試試不説話的版本嗎？」我看著他，逐漸領悟在聲音、色彩和服裝的喧囂之中的簡潔。雖然當時是他體型最臃腫的時候，但他渾身散發魅力，主控全場，我真心相信自己在為世上最英俊迷人的男性設計服裝。

我在《請來參加我的告別式》與勞勃·杜瓦合作時，他的角色在自己的葬禮上發言。那時我們全

靈感從何而來

（圖01）「我來到婦產科的診間，醫生戴著兩副橡膠手套。我問：『不好意思，依你接生寶寶的經驗，新生兒首先感受到的是被橡膠手套拍一下，這是真的嗎？首度降生世界的寶寶感受到的完全不是手的撫觸？』醫生回答：『恐怕是這樣。』於是我拿出手機，立即打給《未來總動員》的服裝部門，對他們說：『包住每樣東西！沒有觸摸感！所有東西都用塑膠包好！我們的未來就在這裡！』雖然我喜愛設計時的靈光乍現，但靈感不一定都是這麼發生的。這不是絲綢和珠寶。我尊敬傳統美感，但每次設計美麗的禮服時，我總會有點怪癖。我想讓泥巴沾在禮服的尾托，想要有幽會時留下的汗漬，以及塞在乳溝之間的情書。」

《冰刀雙人組》BLADES OF GLORY, 2007

（圖02）「我發現溜冰的世界充滿視覺饗宴，有傳統也有新概念。雙人溜冰組合、單人溜冰選手，以及能做出三周半跳動作的選手，他們的服裝都不一樣，而且有些服裝還能保護選手在跌到時不致於受傷。

「《冰刀雙人組》有強烈的視覺概念。如果有演員願意打扮得像開屏孔雀，沉著地昂首闊步，因而吸引人們願意嘗試這樣的服裝，就足以讓服裝設計師感到欣喜。像這樣鑲飾著施華洛奇水晶的橘紅火焰連身緊身衣，背部開叉幾乎低得可用『有礙觀瞻』來形容，如果有演員迫不及待想穿，而且穿得自在從容，我會覺得飄飄欲仙。」

都衝到拍攝場景，因為我們知道他可能可以一鏡到底。在那一刻，片場的空衣架毫不重要，因為那個時刻足以讓我們的心靈富足。

貝蒂·戴維斯也幫了我許多。從我跟她在迷你影集《小葛羅莉亞》（*Little Gloria…Happy at Last*, 1982）首次共事開始，她一路指引我，雖然嚴厲，但也相當支持我。還記得我們在西部戲服公司的試裝間時，我問她是否需要自己的化妝師，她滿臉訝異地看著我：「你知道我是誰嗎？你這個蠢蛋，你這個白癡。」她的聲音宏亮，一邊揮舞著手中的香菸，高貴的聲音就像我在電影裡聽到的一樣，當時我心中只有想到：「貝蒂·戴維斯吼我的樣子，就跟《彗星美人》（*All About Eve*）裡的一模一樣。」

她起身準備離開時，我勉強擠出：「戴維斯小姐，你可以留下來嗎？我需要占用你一點時間，我需要你幫忙。」她說：「好吧，要幫什麼？」我繼續說：「我對我剛才說的話很抱歉，我在這些領域都還是新手，但我很清楚我會在這一行做很久，我希望我能好好表現，所以我需要你的幫忙。如果你喜歡你的服裝，請你幫忙我。」

我不知道我哪來的勇氣，敢這樣跟戴維斯小姐講話，但無論如何我做到了，我的話改變了一切。後來她演《八月的鯨》時，我為她設計服裝。她晚年時，如果想要某些特別的東西，她會打給我，並且與我分享她精彩的故事。

在我職業生涯中，我為劇院、電視和電影做設計。我只想說故事。我開始從事服裝設計時，有一些沒必要的執著，總想再做多一點。後來我體悟到，服裝設計不只令我感覺很有成就感，我也可以成為製片。我知道電影是一門生意，了解拍攝電影的商業面，但也懂得製作偉大電影時的興奮感。

總是會有人懷疑夢想是否能在大螢幕上呈現，但「開拍」這個詞也總是不停傳出。我以前很害怕後製，在剪接室裡，總會想我最棒的服裝就要被剪掉了。不過，現在我會想參與後製。我想成為數位時代的一部分。我想看到數位科技，但也想看到大螢幕呈現具人性溫度的流汗、哭泣和呻吟。

未來是這兩個面向的結合，我想成為這兩者之間的橋樑。我總是希望自己的好奇心可以超越我的自尊，我不希望有人聘請我做我已經做過的事。就像貝蒂·戴維斯說過的：「繫好你的安全帶，但我想解開我的。」

珍蒂 · 葉慈 Janty Yates

"設計一部電影時，你要爬進故事之中，讓故事滲入你的骨髓。為了講求真實，設計師必須排演過時間軸和角色轉變弧線。你必須親身經歷每個角色的歷史。"

設計師珍蒂・葉慈出生在英格蘭的赫特福德郡（Hertfordshire）。一九八一年，她首次踏入劇情片的世界，擔任佩妮・蘿絲的助理，協助她設計尚・賈克・安諾（Jean-Jacques Annaud）執導的《火種》。在這之前，葉慈在一間私立打版學院研習。

葉慈首部獨挑大樑的電影，是十年之後的劇情片《壞德行》（*Bad Behavior, 1993*）。接下來她設計了愛情喜劇《山丘上的情人》（*The Englishman who went up a Hill But Came Down a Mountain, 1995*）、由凱特・溫絲蕾（Kate Winslet）主演的《絕戀》（*Jude, 1996*），以及知名導演雷利・史考特之子傑克・史考特（Jake Scott）執導的《搶翻天》（*Plunkett & Macleane, 1999*）。

雷利・史考特相當欣賞葉慈對《搶翻天》的設計，聘用她設計羅馬史詩片《神鬼戰士》（*Gladiator, 2000*），她的設計贏得奧斯卡獎，並入圍英國影藝學院電影獎。在這之後，史考特與她密切合作，將她列為主要藝術團隊人員。她與史考特的合作關係遍及各種類型與年代：從以十二世紀十字軍東征為背景的《王者天下》（*Kingdom of Heaven, 2005*），到流行寬領風格的一九七〇年代紐約市的《美國黑幫》（*American Gangster, 2007*），再到設定於二〇八〇年的《異形》（*Alien, 1979*）前傳《普羅米修斯》（*Prometheus, 2012*）。她也為數量龐大的角色設計服裝，其中一例是史考特執導的《羅賓漢》（*Robin Hood, 2010*），片中共有兩萬五千套服裝。

葉慈和史考特的合作雖然已讓她忙碌不已，但她仍抽出時間設計以二戰為背景的劇情片，包括由凱特・布蘭琪（Cat Blanchett）主演的《戰地有心人》（*Charlotte Gray, 2001*），以及寫實呈現史達林格勒圍城的電影《大敵當前》（*Enemy at the Gates, 2001*），本片由安諾執導，裘德・洛及約瑟夫・范恩斯（Joseph Fiennes）主演。她為作曲家柯爾・波特（Cole Porter）的傳記音樂劇電影《搖擺情事》（*De Lovely, 2004*）設計的華麗「舊好萊塢」造型，可謂是登峰造極。[45]

45 珍蒂・葉慈的新作包括：《玩命法則》（*The Counselor, 2013*）、《出埃及記：天地王者》（*Exodus: Gods and Kings, 2014*）、《絕地救援》（*The Martian, 2015*）、《異形：聖約》（*Alien: Covenant, 2017*）等。

珍蒂・葉慈 Janty Yates

我青少年時住在倫敦，有一本叫《新星》（Nova）的英國時尚雜誌讓我愛不釋手。這本雜誌的自我定位為「為新興女性出版的新興雜誌」，我至今還收藏了十本左右。如果回想搖擺的一九六〇年代——瑪莉官（Mary Quant）、打造高級時尚品牌「畢芭」（Biba）的芭芭拉・胡蘭妮契（Babara Hulanicki）——那段時期的時尚實在很有亮點。我就生活在那個時代，浸淫在那個風格之中。

我的母親是固守鄉村風的堡壘，總是穿粗花呢，戴著帽子，她給我穿的衣服是糟透了的派對洋裝，有飾邊和蝴蝶結。她把我打扮得跟小孩一樣，但我不想當小孩，這讓我覺得丟臉。我對時尚的興趣，一部分是源自於反抗我媽媽的服裝品味。

有一季我為自己和朋友製作了二、三十條的裙子，但我沒有成天躲在我的工作室裡瘋狂縫紉。我那時會騎馬、參加賽馬會，也時常去看電影。我們那裡有一間電影院，只有一個廳，不是像現在隨處可見的影城。電影對我的影響很大，我記得我大概看了《阿拉伯的勞倫斯》（Lawrence of Arabia, 1962）三次還四次，只因為畫面很美。

我十七、八歲時去念倫敦南肯辛頓的卡廷坎服裝設計學院（Katinka School of Dress Designing），在那裡研習設計、裁縫與打版。畢業後，我在東區的流行服飾批發公司工作。二十幾歲時，我為《Vogue》雜誌與巴特利克版型公司工作。接著，我累積大量商業廣告經驗，先是當助理的助理，再晉升為助理，然後獨當一面獨自設計。

我做過兩、三部電影的臨時服裝助理，協助碧普・紐貝利（Pip Newbery）。她的工作很密集，當壓力太過沉重時，她推薦我設計一部短片。

設計過兩、三部短片後，我大為振奮，開始有信心接更多工作。紐貝利對毛皮過敏，她將我引薦給佩妮・蘿絲，蘿絲聘用我參與《火種》，我的工作主要是切割熊皮——當然，現在不需這麼做了。《火種》是我第一部參與拍攝場景的電影。

我開始一份新工作時，就像是含著骨頭的狗，無法分心想其他事。我買了成千上萬本書，不斷上圖書館和博物館。我持續進行研究，直到製作中期才停下來。我竭盡可能塞滿許多研究檔案或資料夾，也常常會將我的研究資料提供給髮妝部門。

當然，現在從網路就能取得大量資訊，但想要有真實感受，還是必須親自擁有那些東西，親眼看見那些衣服，感受布料，或親手拿起頭盔。例如，設計《神鬼戰士》時，我人在羅馬，所以我只需實際走在路上，端詳眼前的雕像。我需要的只是圖雷真凱旋柱，因為柱子上描繪軍隊行軍的浮雕有左、右和中間角度，呈現了數千套軍服。

對導演進行第一次簡報，是我的工作正式開始的起點。雷利・史考特對藝術的參考資料知之甚詳。在製作《神鬼戰士》時，他建議：「設計羅馬的平民服裝，可參考阿爾瑪-塔德瑪的畫作。」勞倫斯・阿爾瑪-塔德瑪（Lawrence Alma-Tadema）爵士在十九世紀晚期至二十世紀初期的粉彩畫作以古羅馬的景色為主題，我使用淺綠、粉色、淺棕色和天藍色設計臨時演員的服裝。

對於主要演員的設計，史考特提到文藝復興時期法國藝術家喬治・拉圖爾（Georges de La Tour）。拉圖爾勾勒的服裝色彩鮮豔飽和，而且在細部刷上金漆。「棒透了」（gnarly）是史考特最愛的慣用語，它適用於所有布料、盔甲、皮件。史考特希望每樣單品都能看得出質地，並進行作舊處理。

製作《羅賓漢》時，史考特受到荷蘭畫家布魯赫爾（Bruegel）的影響。布魯赫爾的畫作讓我對這部片的視覺呈現有種整體感。藝術家是很棒的靈感來源，我放下我的藝術書籍時，總感覺全身充滿能量，想要趕快開始設計。我現在已經很熟悉這樣的研究過程。

研究結束後，繪圖是不可或缺的步驟。我的服裝設計團隊設有專職繪圖師，他跟在我身邊，方便每天一起工作。蘿拉・瑞維特（Lora Revitt）已為

我繪圖五到六年。我們在前製階段、拍攝期間及劇本需要圖示時會密切合作數個星期。

在電影開始製作階段，我會試著和攝影指導、美術總監及導演約時間開會，先整理出我們的色彩計畫，這樣每個人的工作方向才能一致。我們密切合作，因為沒人想在一面米色牆前擺上一件米色套裝，或是讓穿著綠色洋裝的女演員隱沒在綠色的房間裡。

每部電影的選角都極為重要。如果導演給我一絲概念，讓我知道他和選角經理對於各個角色的想法，那麼我能夠以某個特定演員為基準，描繪出三維面向的角色形象。選角的決定不一定是已確認的，對於某個角色的想法，有時會在最後關頭被全盤推翻。現在選角都很晚才定案，這種情況屢見不鮮。換個角度來看，優秀的演員能夠駕馭原本不是特別為他們設計的服裝。

我在一九九〇年代末期為麥克·溫特波頓（Mi-chael Winterbottom）設計了幾部電影。溫特波頓是傑出、有趣且很具挑戰性的導演。他的詮釋相當精簡、線性且寫實。

在拍攝《絕戀》時，他想要簡潔與真實，衣服不要有下擺或荷葉邊。這點有點困難，因為那個年代的服飾都有相當多裝飾，尤其是女裝。我們只能取得當時的服裝，再修改與作舊。

《歡迎到塞拉耶佛》（Welcome to Sarajevo, 1997）則是艱鉅的挑戰，因為我們在「戴頓和平協議」（Dayton Agreement）簽訂六個月之後抵達當地拍片。我第一次場勘時，坐在幾個月前曾被炸彈炸過的街道，對當地人的能量和精神深感敬佩。男性穿著西裝，女性全都精心打扮，有做頭髮也有上妝，彷彿他們的意志不願被暴力擊潰。在每個場景拍攝時，我們必須避開所有草地，因為到處都是未爆炸的地雷，讓我們很緊張。

設計師喜歡的稱讚之一是：「我沒有注意到裡面

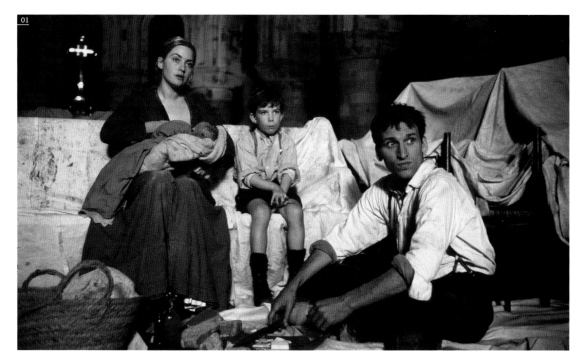

01

圖 01：麥克·溫特波頓極為寫實的《絕戀》。

> **"我開始一份新工作時，就像是含著骨頭的狗，無法分心想其他事。我買了成千上萬本書，不斷上圖書館和博物館。"**

的服裝。」如果我為皇室成員或宮廷設計美得無與倫比的服飾，卻沒人注意到，我會很難過，但如果是設定於當代的電影或電視劇，你不會希望服裝搶走表演的風采。

設計一部電影時，你要爬進故事之中，讓故事滲入你的骨髓。為了講求真實，設計師必須排演過時間軸和角色轉變弧線。你必須親身經歷每個角色的歷史。

設計師最後通常都會配合導演的觀點。當然，我們會與導演密集討論，因為即使你對故事有完整的認識，仍有些重要的設計細節需要確認。能多次與雷利·史考特共事是非常幸運的事，他是世界上少數極具視覺想像與藝術感的導演。他畢業於皇家藝術學院，從美術總監做起，因此他的視覺審美觀總是很能帶來啟發，且引人入勝。如今，史考特用電影的光線做畫。

《大敵當前》是尚·賈克·安諾對二次世界大戰的詮釋，與吉莉安·阿姆斯壯（Gillian Armstrong）在《戰地有心人》的詮釋截然不同，儘管這兩部片都設定在相同的時間點。

《大敵當前》講的是史達林格勒圍城，安諾想要每個人徹頭徹尾骯髒且狼狽，演員的服裝要作舊到像破布的程度。他們被包圍，因而必須穿著軍服，有長達五年時間沒有機會梳洗乾淨。

相對的，《戰地有心人》以遭德國占領的法國為背景，在阿姆斯壯的詮釋下，入侵的敵軍一塵不染且衣著完美，他們行軍時，看起來就像是整齊的灰色方塊。

回顧我迄今為止的職業生涯，我設計過西元一八〇年、十二世紀、一八六〇年、一九四〇年代、一九七〇年，以及現代的服飾。我喜愛我設計過的電影，原因皆不同，但我不知道我的設計風格有哪些定義的元素。

《神鬼戰士》或許是最具挑戰的電影，因為我從

沒設計過有如此多軍隊、盔甲及戰役的電影。我很幸運當時有位很棒的服裝總監、很棒的設計助理，以及絕佳的團隊。

足足有三個月的時間，我們每天都必須為三千五百位臨時演員著裝。當時我們在馬爾他的圓形競技場拍攝，每天清晨兩點半起床為他們定裝和著裝。那真的是非常可怕！當然，那時我沒想過會因為《神鬼戰士》獲得奧斯卡獎提名，更別提真的把獎座抱回家。

如果非要選擇我最愛的電影作品，我大概會選《王者天下》，這部片也是和史考特合作的。我打開劇本，發現有五千位薩拉遜人（Saracens）[46]和一千位基督教徒。

我們在西班牙各地拍攝，移動的過程很艱辛，然後我們又在摩洛哥四處拍攝。雖然如此，我的團隊很棒，其中包括一流軍用品專業人員，我以前從未有過這樣的團隊。如果能一直和相同的團隊成員工作是最理想的狀態，問題在於他們有自己

47 薩拉遜人（Saracens），原為中東地區游牧民族名稱，後來用來指稱抵抗十字軍的阿拉伯穆斯林，如今則泛指穆斯林或阿拉伯人。

圖01：裘德·洛在《大敵當前》的劇照。

的工作時程。我曾想留下兩、三位服裝總監，可惜那時無法提供確認的製片時程表。

和其他人融洽相處的能力很重要，但服裝設計師不可或缺的特質是敏銳的眼光。我真心認為這是最重要的天分。有了「眼光」，設計師才能掌握到角色的感覺，掌握到感覺後，才能理解導演的概念，理解概念後，才能捕捉故事的氛圍。

這種特質未必來自正式的訓練；這是一種直覺，天生就有的特質。如果演員喜愛他們衣著的感覺，他們會演得更好。如果設計師能讓試裝的過程顯得特別，所有人都會很愉快。

我在二〇一一年設計的最新電影作品是**《普羅米修斯》**，背景設定在二〇八〇年，也是和史考特合作。這部片是**《異形》**的前傳，我們在松木片廠（Pinewood Studios）拍攝。

《普羅米修斯》很倚賴視覺特效，有大量的綠幕。我用刪除法來進行這部片的服裝設計工作，從蓬鬆的美國太空總署太空裝，變為瘦削服貼太空裝，並配備盔甲。我們在設計頭盔時，出現了實際的問題。史考特說在拍攝**《異形》**時，演員用的是一般頭盔，而且頭盔要有透氣孔，否則演員會有密室恐懼症。

像**《第五元素》**（*The Fifth Element*, 1997, 服裝設計師為尚保羅·高提耶〔Jean-Paul Gaultier〕）等比較近期的電影，頭盔裝有風扇對流空氣，但現在已經進步不少，我們已經可以創造出極美麗的作品。

《普羅米修斯》的頭盔有九個具有功能的小螢幕，四個在脖子附近，五個在頭盔上方。它們能讓空氣進入，都裝有 LED 燈，也接了聲源線和攝影機。這些小細節全由服裝部門處理。我的團隊必須變身為特效專家，如果沒有我們的努力，視覺特效師就必須在後製階段為每個演員的九個螢幕投影，所有燈光和空氣也都必須以特殊方式來解決。

製作這些未來風盔甲的，是我的特效服裝及道具

《戰地有心人》CHARLOTTE GRAY, 2001

（圖 02）「這個年代的衣飾相當賞心悅目，凱特·布蘭琪（飾夏洛特·葛雷〔Charlotte Gray〕）穿著的每件衣飾，都帶有她精練的優雅風格。片中服飾幾乎都是原有的服裝，我設計的服飾也使用當時的布料。毛料衣飾都是用原本的羊毛手工編織而成，我甚至還請北英格蘭的裁縫來縫製這件花色複雜的百褶裙。配件都是那個年代的，我設計的手套是手縫的。

「她穿的短大衣是柔軟但堅韌的梅子色，俐落的棕紅羊毛帽的選色，是為了讓葛雷待在法國的時期保持樹林的色調。她在倫敦的色彩是較為都市風和大膽的黑白色調，再添上幾抹色彩。」

02

圖 01：《**神鬼戰士**》中的羅素·
克洛（Russell Crowe）（圖右），
以李察·哈里斯（圖左）。

《神鬼戰士》GLADIATOR, 2000

（圖 01-03）「羅素‧克洛在全片有十套不同的盔甲，用來呈現時間的推移。每一套都有八件備品（複製品），有二十個左右的配件。

「麥克西穆（Maximus, 羅素‧克洛飾）很愛這套鎧甲，每次打勝仗後，他會在胸口別上新的雕刻銀飾。因為這樣的原因，當他與皇帝康莫德斯（Commodus, 瓦昆‧費尼克斯〔Joaquin Phoenix〕飾）開戰時，他穿了更多層的盔甲，護脛、護手和護肩甲的設計也更為精緻。

「電影內所有貼身內衫都是長版，因為我想要帶有蘇格蘭裙風的陽剛風貌。每件服裝，不論是布料或皮質，都是手工精心縫製的。在電影拍攝時，我聘用了五組完全不同的特效服裝與道具盔甲專家。」

《羅賓漢》ROBIN HOOD, 2010

（圖01-02）「約翰王（奧斯卡·伊薩克〔Oscar Issacs〕飾）從哥哥理查王繼承了頭盔。這個頭盔是根據倫敦國會大廈外的獅心王理查的雕塑複製的。紐西蘭的威塔片廠製作了約翰王的黃金鎖子甲，他的鎧甲罩袍胸口和縫邊的刺繡，都是在印度以金線縫製而成。

「這套服裝可能是電影中唯一沒有作舊處理的，因為約翰王沒有參與過任何戰役，而且極度虛榮。根據歷史記載，他時常戴著多個金手鐲，手指上戴滿戒指，還戴耳環和鑲有珠寶的垂飾。重製的過程很有趣，但很遺憾這張照片看不出這些。」

（圖02）蘿拉·瑞維特的手繪圖，呈現約翰王的「宮廷服飾」。

製作人員艾佛·柯凡尼（Ivo Coveney）、他的團隊，以及我相當重視每個小細節的助理服裝設計師麥克·慕尼（Michael Mooney）。

他們兩位和我的首席助理設計師安瑞亞·克里普斯（Andrea Cripps）合作，用汽車保險桿的橡膠及類似材質，製作片中所有盔甲。我還找了另一間服裝道具公司FBFX SFX來製作《神鬼戰士》中皇帝的盔甲。至於羅素·克洛的所有盔甲，則是由勞勃·歐索普（Robert Allsopp）製作的。

近幾年來，服裝道具製作已是需求非常大的產業。他們是服裝設計部門中的無名英雄。設計**《普羅米修斯》**時，我的前提是每一套服裝都必須可以穿在身上，並且要能發揮應有的功能。我從這個概念繼續發展設計，不斷提升，而且讓我的團隊成員在四個月內就準備好所有服裝。

《普羅米修斯》的設計是一段不斷學習成長的經歷，過程很有趣，也很令人耳目一新。我對於我的服裝部門交出的成果感到非常自豪。

圖03：《美國黑幫》中的羅素·克洛。

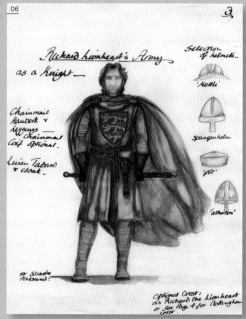

創造擬真的鎖子甲

（圖04-06）「我們在《王者天下》的鎖子甲製作有了突破。過去電影中的鎖子甲都是以棉線編織，再噴上銀漆。演員無法穿真正的鋼鐵鎖子甲，因為重量太重，即使是鋁製的鎖子甲還是很重，而且不舒服。

「紐西蘭的威塔製片廠工作室為了《魔戒》（Lord of the Rings）的拍攝，請兩位男性工作人員以手工精心製作輕量鎖子甲。我們和他們聯繫時，他們在中國設置了有兩千人的工廠。多虧他們的協助，我們才能為所有演員及特技演員備好服裝──輕量擬真鎖子甲。這是以『耐衝擊聚苯乙烯』（HIPS）及『聚碳酸酯』（PC）製成的（兩種都是用於汽車防撞桿的塑膠材料）。

「此外，每位演員的頭盔都是量身打造的，每個角色都是，因為在特寫鏡頭時，服貼的頭盔很重要。薩拉遜人精心雕飾的頭盔是其中最漂亮的。我與軍服設計師大衛·克羅斯曼合作設計這些頭盔、軍服和盔甲。」

（圖06）蘿拉·瑞維特繪製的獅心王理查設計圖，由伊恩·格倫（Iain Glen）飾演。

瑪莉・佐佛絲 Mary Zophres

"設計師必須能夠全心投入，而我熱愛工作中的合作過程。設計師必須喜愛演員，喜愛將他們變身為他們飾演角色的過程，這也很重要。我確實也喜愛這麼做。"

瑪莉・佐佛絲在佛羅里達州的勞德岱堡（Fort Lauderdale）長大，她在家裡的服飾店工作，設計天分迅速獲得肯定。在瓦薩學院（Vassar College）主修藝術時，她愛上了電影，畢業後留在紐約，並在奧利佛・史東執導的《七月四日誕生》（*Born on the Fourth of July, 1989*）擔任服裝設計師茱蒂・拉斯金的助理，踏上服裝設計之路。後來她繼續擔任拉斯金的服裝設計助理，又協助她設計了三部電影，包括賣座喜劇片《城市鄉巴佬》（*City Slickers, 1991*）。

佐佛絲深信服裝設計是自己的人生使命，她後來離開紐約，前往洛杉磯，決心成為理察・洪南的助理設計師，並與他合作了三部電影，包括柯恩兄弟（Joel Coen 與 Ethan Coen）執導的《金錢帝國》（*The Hudsucker Proxy, 1994*）。洪南因病無法設計《冰血暴》（*Fargo, 1996*）時，佐佛絲接下重責大任，自此與柯恩兄弟建立密切的創作合作關係。她一共為柯恩兄弟設計了十部影片，包括《謀殺綠腳趾》（*The Big Lebowski, 1998*）、以一九三〇年代為背景的寓言式冒險故事《霹靂高手》（*Oh, Brother Where Art Thou, 2000*），以及《險路勿近》（*No Country for Old Men, 2007*）。他們最近的創作合作是重拍的西部片《真實的勇氣》（*True Grit, 2010*），佐佛絲也因為此片而首次獲得奧斯卡獎提名。

在柯恩兄弟的電影製作空檔期間，佐佛絲仍抽出時間設計各式各樣的電影，交出精湛的成果，包括：法拉利兄弟（Farrelly brothers）的賣座喜劇《阿呆與阿瓜》（*Dumb and Dumber, 1994*）、《哈拉瑪莉》（*There's Something About Mary, 1998*），強・法夫洛（Jon Favreau）的《鋼鐵人 2》（*Iron Man 2, 2010*），以及《星際飆客》（*Cowboy & Aliens, 2011*）。她其他重要作品還包括：奧利佛・史東的《挑戰星期天》（*Any Given Sunday, 1999*）、深受影評喜愛的《幽靈世界》（*Ghost World, 2001*），以及史蒂芬・史匹柏的《神鬼交鋒》（*Catch Me If You Can, 2002*）。[48]

48 瑪莉・佐佛絲的新作包括：《平凡人生》（*People Like Us, 2012*）、《風雲男人幫》（*Gangster Squad, 2013*）、《醉鄉民謠》（*Inside Llewyn Davis, 2013*）、《星際效應》（*Interstellar, 2014*）、《凱薩萬歲》（*Hail, Caesar!, 2016*）、《樂來樂愛你》（*La La Land, 2016*）、《性別之戰》（暫譯，*Battle of the Sexes, 2017*）等。

瑪莉・佐佛絲 Mary Zophres

我七歲時，我父親經營的服飾店「下著」（The Bottom Half）開張，這是一間販售男女服飾的精品店。我的父母在加州相識，母親當時在學校教書，父親則是結構工程師，他們一起搬回佛州的勞德岱堡，與我的希臘裔大家族團聚。

我一直到年紀稍大之後才發覺，在服飾店成長的經驗為我帶來很深的影響。放學後，我會在店裡做功課，也會折衣服，有時還會幫忙收銀。我的母親總是對大家說：「我女兒從七歲開始就在幫人著裝。」因為我可以立即看出客戶的身材尺寸，猜出他們的腰圍和褲長，也很擅長推薦適合他們風格的衣著。

我中學時寫的作文〈希臘裔背景對我的影響〉，讓我贏得豐厚的大學獎學金，我決定到北方念書。我在瓦薩學院的求學日子改變了我的人生。我主修美術和藝術史，原本一直規劃想到美術館工作，直到大三修了第一門電影課程才有了改變。

我們在課堂觀看的第一部電影是楚浮（François Truffaut）的《日以作夜》（Day for Night, 1973）這是一部講述電影拍攝過程的電影，我永遠無法忘記這部片。以前我從沒想過可以參與電影的製作，但在那之後，我選修了無數電影製作的課程，例如前一個星期才在學習電影，下個星期又去學電影打光、攝影，或是場景設計、服裝設計，從中獲

得一些電影製作所需要的經驗。

我告訴母親，我想當電影的美術總監、服裝設計或攝影師，她立即問我：「為什麼不當導演呢？」我的父母讓我相信我可以勝任任何我想做的工作，他們同時也告訴我：「如果你願意的話，服飾店可以交給你。」

畢業後，我決定搬去紐約，讓我的父母大感震驚。在紐約的前六個月，我擔任服務生和酒保，因為當時的業界慣例，電影的美術部門助理都是不支薪的，但我沒有錢，無法無償工作。有一天，我結束服務生工作，走路去上酒保的班時，經過第五十六街的諾瑪・卡曼莉（Norma Kamali）時裝店。他們的櫥窗播放一支由卡曼莉執導的時尚影片，令人驚艷。我走進去問：「你們需要幫手嗎？」沒想到他們正好缺人。我在那裡工作了半年多，負責卡曼莉的視覺呈現與影片，同時繼續在酒吧工作。我真的把所有工作賺的錢收在抽屜的襪子裡，直到存到的錢足以讓我（無償）擔任電影美術部門助理。

我的朋友勞勃・葛林卓（Robert Grinrod）幫我找到擔任茱蒂・拉斯金助理的工作，協助她設計《七月四日誕生》。我到那裡的時候，她正在閣樓的工作室裡忙東忙西。工作室的正中央有一大疊衣服，她說：「這些衣服要送去乾洗，但我們想以

49 一九六○年代發源於美國舊金山的迷幻搖滾樂團。

《正經好人》A SERIOUS MAN, 2009

（圖01）「劇本對賴瑞（麥可・斯圖巴〔Michael Stuhlbarg〕）的描繪如此生動，我在閱讀劇本時想像中的賴瑞就是這個樣子。他不在課堂時，我希望他穿短袖的格紋襯衫、無摺長褲，戴著眼鏡。

「雖然這部片的背景設定在一九六八年，但他的造型與電影的呈現，都比你聯想到的傑佛遜飛船樂團（Jefferson Airplane）[49] 年代保守得多。因為這個故事發生在美國中西部的保守猶太郊區。」

年代時期分類，你能幫它們分為一九五○年代、六○年代和七○年代嗎？」

身為二手服飾店的愛好者，我總是穿著古著，搭配父母店裡販售的單品，並且在不知不覺中培養出對二十世紀服飾的知識。我發現自己站在她的工作室裡，像機器人一般寫著乾洗標籤，一邊想：「這很有趣，我做起來很自在，我屬於這裡。」

這是決定性的一刻，我憑直覺就知道。「這個工作再適合我也不過，我要當服裝設計師。」我永遠不會忘記那一刻。

蘭斯金邀我去德州的拍攝場景工作，讓我負責為臨時演員著裝。雖然我那時從未參與過任何電影，但我怡然自得，也做得很好。在那之後，我就義無反顧地走上這條路。

回到紐約後，我知道我需要更多服裝設計的訓練。每位設計師都必須了解服裝的結構，才能向剪裁及修改的師傅傳達自己想要的服裝外型。我不清楚如何剪裁服裝，或怎麼製作帽子，為了提升自信，我在紐約流行設計學院修讀版型製作、製帽學及織品處理。

在電影業，自信相當有幫助。這樣的安心感讓我在面對電影製作的權力角力時，遇到遭拒絕或各種稀奇古怪的狀況，都能夠調適。

我在大學念書時看了《扶養亞歷桑納》（*Raising Arizona, 1987*），我記得那時心裡想著：「天啊，這部電影棒透了！」我和拉斯金在新墨西哥州的聖塔菲

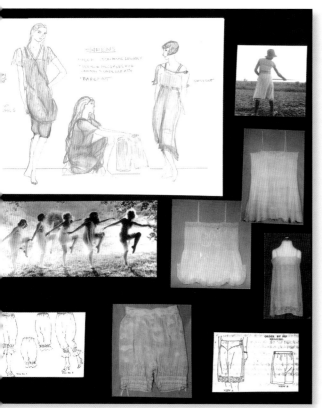

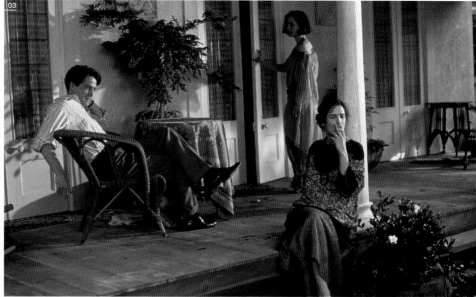

圖 02-03：佐佛絲為電影《相約在今生》（*Sirens, 1993*）所做的發想情緒板，以及轉化為電影的實際呈現情景。

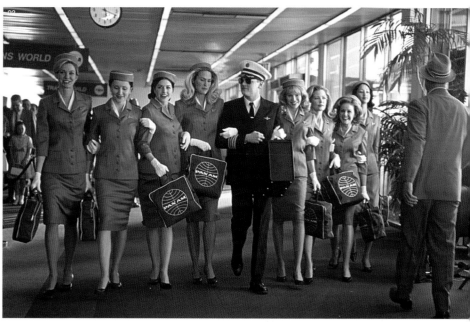

參與《少壯屠龍陣 2》（*Young Guns II*, 1990）的製作時，決定開一小時的車去阿布奎基（Albuquerque）看《黑幫龍虎鬥》。我開始逐漸喜歡上柯恩兄弟的電影。已過世的理察‧洪南與柯恩兄弟長期合作，而我自從看過《扶養亞歷桑納》後，一直想與他們共事。

我與蘭斯金回到紐約後，我深深覺得紐約的確很棒，但沒有錢無法過活，有點想搬去洛杉磯。蘭斯金的朋友——服裝設計師艾倫‧蜜洛吉尼克——搬去洛杉磯設計《海闊天空》（*Radio Flyer*, 1992），她帶我過去協助她。雖然那個版本的《海闊天空》計畫取消了，但我和蜜洛吉尼克自此成為好友。

那一年洪南在設計《巴頓芬克》（*Barton Fink*, 1991），我的時間空出來後就毛遂自薦當他的助理，當時，馬克‧布里吉已是洪南多年的助理設計師。我擔任助理的工作範圍並沒機會見到柯恩兄弟，但我不在乎，因為可以看到洪南放在倉庫的衣服。布里吉和洪南完成試裝後，我要測量衣服尺寸，然後再將衣服收進倉庫。

我協助洪南設計《這個男孩的生活》（*This Boy's Life*, 1993）時，很快就建立了默契。電影殺青後，我已準備好申請研究所，洪南說：「不如跟著我工作吧，

工作內容跟研究所一模一樣，但你會有工資。」他說得沒錯。理察‧洪南就是我的研究所，就像茱蒂‧拉斯金是我的大學。擔任他們的助理時，我必須不斷努力幫他們呈現出他們心中的想像。我總是會想起他們，想起他們教我的技巧，或是某件讓我們發笑的事。

洪南能準確捕捉到他所設計的每個角色。他的設計總帶點天馬行空的味道，但從來不會過頭。他很重視簡單的色盤，以及使用統一的服裝線條。他知道如何呈現背景臨時演員所處的年代。他教我如何作舊和染色，在試裝後，不會有任何單品沒經過染色就直接登上大螢幕。對他來說這是直覺反應，這也漸漸變成我的直覺反應。我的電影因而有獨特的風格。

在我擔任《金錢帝國》的助理設計師之前，有人問我：「你準備好設計了嗎？」我回答：「我不知道從哪裡開始。」

《金錢帝國》是一部規模龐大的電影，有許多背景臨時演員，還有非常多的主要演員。面對如此繁重的職責，我突然發覺，我知道這部電影應該如何呈現。我不需要徵詢洪南的建議了。這就和我在幫蘭斯金的待洗衣物分類時突然感覺到「我

可以做這行」的情景一模一樣。

我的想法是：在你決心成為電影服裝設計師的那一刻，你就必須開始打造自己的事業。你不能再回頭當助理。我也這樣告訴我的每位助理。在《金錢帝國》之後，我告訴我認識的每一個人：「如果有任何案子，我已經準備好擔任設計了。」蘭斯金獲得一部大學喜劇電影 ——《PCU》（*PCU, 1994*）—— 的設計邀約，她引薦我接下這份工作。那已是十八年前的事，但感覺就像昨天才發生的。我非常興奮，極為享受設計的過程。

《阿呆與阿瓜》讓我的事業大躍進。導演彼得·法拉利（Peter Farrelly）告訴我，他面試的設計師中，有很多人的作品他沒看過。他喜歡我擔任助理時參與的電影，所以他相信我的作品，願意雇用我。新線影業（New Line Cinema）以破紀錄的七百萬美金簽下金·凱瑞（Jim Carrey）時，他們告訴法拉利：「你可以雇用其他設計師，你不用找只有設計過一、兩部電影的小女生。」我很幸運，因為他回答：「不，我要佐佛絲。」

洪南原本預定在《檔案風暴》（*City Hall, 1996*）完工後在明尼蘇達州的拍攝地設計《冰血暴》，但他病重，不想遠離在紐約的醫生。柯恩兄弟問他：「我們很難過，但你推薦誰接替？」我心跳加速、極度緊張地飛到紐約去面試。他們把工作交給了我，我大叫：「我的天啊！」讓他們大笑。在《冰血暴》之後，他們又請我設計《謀殺綠腳趾》。

我在為奧利佛·史東設計《挑戰星期天》時，接到請我設計《霹靂高手》的電話。大多數導演會找設計過一九三〇年代背景電影的設計師，但柯恩兄弟並不這麼想。他們認為我能設計他們寫出來的東西。我永遠感激他們對我的信心。

我每個週末都在想《霹靂高手》的設計。柯恩兄弟的劇本有一種獨特的風格，他們的寫作既生動且大膽。我在偶然間發現尤多拉·維爾蒂（Eudora Welty）的攝影書《那時那地：蕭條的密西西比》

（圖 03-04）「《霹靂高手》的一大挑戰，是讓喬治·克隆尼（George Clooney）看起來像是艾佛勒（Everett）——他扮演的鄉巴佬。這不是簡單的工作，我因此想到吊帶褲的點子。我喜歡黑色條紋。我們根據在戴克曼·楊服裝歷史博物館找到的早期設計來複製這些吊帶褲。荷莉·杭特（Holly Hunter, 飾演佩妮）的身材嬌小，所以她可直接穿上那個時期的原始古著洋裝。」

03

《真實的勇氣》 TRUE GRIT, 2010

（圖01-02）「我執著於『公雞』的阿爾斯特大衣（Ulster coat），但到處的倉庫都找不到原型。我的剪裁師塞勒絲特·克里夫蘭（Celeste Cleveland）出手相助，根據我的研究資料照片，用三十二盎司的羊毛布料複製了一件，讓布里吉在第一次試裝時試穿。布里吉穿上大衣，『公雞』就在試衣間現身了。」

（圖03-04）「瑪蒂父親的大衣，由二十二盎司的綠棕色立體織紋羊毛製作而成。她腰間圍的皮腰帶，設定是來自她父親的馬鞍袋。她穿著父親的灰色羊毛長褲，戴著『荒原主人』（boss of the plains）[50] 風格的帽子，有四吋帽緣及四吋帽身。她的領口微微露出一點女性化色彩。瑪蒂穿著自己的襯衫和她自己的扣鉤靴子。在拍攝場景的每個女性工作人員都想要這套裝扮。我們都想將我們的高腰褲（有吊帶）塞進靴子裡，然後穿著過大的大衣，再用腰帶綁緊。」

50 荒原主人（boss of the plains），十九世紀約翰·史坦特森（John Stetson）所設計的輕量帽子，適合美國西部各種天候，成為後來西部牛仔帽的原型。

圖01：《真實的勇氣》的角色「公雞」的設計發想。

圖02：傑夫·布里吉在片中飾演「公雞」一角。

圖 03-04：「瑪蒂」的設計發想，
以及飾演馬蒂的海莉‧史坦菲德
（Hailee Steinfeld）。

> **"我的想法是：在你決心成為電影服裝設計師的那一刻，你就必須開始打造自己的事業。"**

（ *One Time, One Place: Mississippi in the Depression* ），書中衣服的深褐色調、炙熱沉悶的寬鬆感、布袋般的感覺和服裝線條，都捕捉到電影想呈現的感覺。翻動書頁時，我知道《霹靂高手》看起來就該像這樣。

無論背景在現代或在特定年代，我都會先從研究開始著手。我的研究不一定是翻找一九二〇或三〇年代的服裝目錄或研究目錄上的衣服，但我需要某些視覺參照。《霹靂高手》的預算和人力不足，但我很喜愛這部電影的設計過程。

設計《鋼鐵人2》時，我為導演強・法夫洛畫了一組設計圖，他說：「這是什麼？」我算是不錯的繪圖師，但法夫洛習慣擬真3D特效的電腦繪圖，例如《鋼鐵人》的電腦繪圖。我向他保證：「我的繪圖師克里斯汀・寇德拉會繪製這些圖。」之後我再也沒有親自手工繪圖。這些圖必須讓漫威（Marvel）看過及核准，這和我習慣的情況不同，不過他們能接受寇德拉的作品，他們很喜愛黑寡婦的角色。

我收到柯恩兄弟的《真實的勇氣》的劇本時，雖然憑著藝術史的背景就能認出那種「造型」，但我知道自己必須好好惡補一下十九世紀的年代。我大量閱讀，因為我想了解背景脈絡，那不只是歷史背景，還有當時的男人女人所撰寫的日記和書信。我發現許多文本比照片更有參考價值，因為當時的照片常在攝影棚拍攝，有些人會穿攝影棚提供的衣服。經過兩個月的研究，我已深深浸淫在那個世界，準備好設計這部電影。

設計《真實的勇氣》時，強・法夫洛邀我設計《星際飆客》。《真實的勇氣》很晚才選角確定，因此我們忙得不可開交。每件服裝都要製作十二或十五件備用衣，而且都要作舊，這是需要十個人的工作，但我們只有三個人協助。於是我婉拒了《星際飆客》。夢工廠的執行長史黛西・史奈德（Stacey Snider）說：「不管代價是什麼，都要讓她加入。」因為我必須去奧斯汀拍攝《真實的勇氣》的德州戲份，我提出了荒謬的要求：「我

需要專屬裁縫工作室……我需要剪裁及修改師傅。我需要專門染色及作舊人員在奧斯汀幫我染色………我還需要繪圖師。」那時我已經知道法夫洛不懂我畫的圖，我需要寇德拉幫忙。「我還要一位研究員。這些人都要到德州工作。」

他們說：「可以。」他們的首肯大大提升我的自信，所以我說：「好，我願意設計。」老實說，那是地獄般的生活，因為我每天花十五個小時設計《真實的勇氣》，再繼續為《星際飆客》工作二到三小時才能回家睡四個小時，然後起床再重複相同的一天。我每個週末都要工作，實在很痛苦。

遇到像柯恩兄弟般啟發我的導演，令我感覺幸運。我喜愛說故事，我覺得很榮幸能與柯恩兄弟共事，因為他們提供讓我精益求精的環境，但我也很喜愛與強・法夫洛或史蒂芬・史匹柏合作。設計師必須能夠全心投入，而我熱愛工作中的合作過程。設計師必須喜愛演員，喜愛將他們變身為他們飾演角色的過程，這也很重要。我確實也喜愛這麼做——特別是性格演員，傑夫・布里吉（Jeff Bridges）就是一個完美的例子。看他在試裝間變身的過程實在很有意思。

我想設計奇幻電影或伊莉莎白時期的電影，這些片型超越我的舒適圈，我很歡迎這樣的挑戰。我和我先生最愛的閒暇消遣，是到某個地方去觀察路人。我會看著某個迎面走來的人，想像他們整個衣櫃裡的衣服是什麼樣子，也會想像他們日常穿著的衣服。這些都來自於在服飾店工作的經驗。這跟時尚無關，而與身分認同有關——我們穿著的衣服風格能顯示出我們對自己的看法。

服裝有助於召喚紙上的人物。正因如此，我才選擇服裝設計。我不是因為時尚而選擇這一行。我對時尚不太有興趣，除非我正在設計的電影設定在當代，而且有看起來很時髦的角色。我選擇電影服裝設計是因為我熱愛電影。我覺得很幸運。我已經入行十八年，而我始終喜愛我的工作。我熱愛說故事。

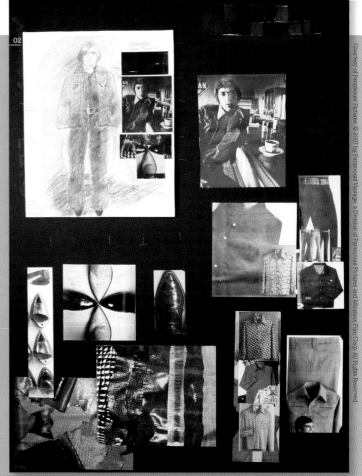

除了研究，還是研究

（圖 01-04）「在《險路勿近》，我希望安東（哈維爾·巴頓〔Javier Bardem〕飾）很黑暗、很有威脅性，並且在西部德州顯得與周遭格格不入。他是本片中配色最深的角色（圖 01）。他量身訂製的靴子採用怪異的鱷魚皮製成，靴頭很尖。我希望這雙靴子也是他的另一項武器。他特殊的髮型設計，來自華納兄弟研究圖書館裡收藏的『囚犯／罪犯』資料夾裡的一張照片。」

（圖 02,04）佐佛絲為她設計的每個電影角色製作的情緒板，用來當作視覺參考，整合呈現她既廣又深入的研究成果。

雪莉·羅素 Shirley Russell

雪莉·羅素在一九三五年出生於英國艾塞克斯郡的伍德佛鎮（Woodford），童年時就已嶄露藝術天分。「我十歲時，父親會對我說：『你把時間都浪費在畫女生這件事了。』但我畫的其實是那些女生穿的衣服。我先描出人形，然後畫上服裝，把人形填滿。」羅素了解自己的藝術天分，選擇藝術學校，以便「好好學習服裝設計和版型製作」，並且在那裡遇見未來的丈夫——已過世的導演肯·羅素（Ken Russell）。「攝影課程的學生會試圖說服服裝設計的學生當他們的模特兒，而服裝設計的學生也會試圖說服攝影師為他們的衣服拍照。」在那之後，她進入皇家藝術學院。「我在那裡一開始修的是時尚課程，我想我是在那個時候確定自己討厭時尚。我對時尚史比較有興趣，所以我退選時尚課程，改修服裝設計。」

在一九五〇年代中期，她和先生結婚，開始製作業餘電影。有了短片作品《偷窺秀》（*Peep Show,* 1956）與《艾美麗亞與天使》（*Amelia and the Angel,* 1959）

的資歷後，肯開始執導劇情長片，雪莉擔任他的服裝設計師及創作夥伴。她寫道：「我們總是在討論拍電影的點子，但說真的，主要都由他操刀，而不是我們一起做。我們開拍一部片時，我身為服裝設計師的職責已經夠沉重，沒有多餘時間做其他事。這項工作可說是包羅萬象。」肯則表示：「沒有我的妻子，我無法拍攝電影。」

《戀愛中的女人》（*Women in Love,* 1969）與《群魔》（*The Devils,* 1971）是他們早期的兩部成功之作。這些電影嶄新且往往令人震驚的題材，都得力於雪莉對於歷史服飾風格的重視。「製作《戀愛中的女人》時，我的想法是盡可能每件服飾都真的是在一九一九年穿著的，甚至連吊襪帶也是。即使螢幕上看不到，我總是堅持女性演員每件內衣都要穿上，衣服撐起來的樣子才會正確。這也能幫助演員進入角色。」製作《群魔》時，「不可能找到十七世紀的服飾，你會很想嘗試做一些風格造型，然後做更多的造型設計。」

圖 01：雪莉與前夫——現已過世的肯·羅素（攝於 1969 年）。

圖 02：《戀愛中的女人》。

圖 03：《李斯特狂》。

圖 04：《烽火赤焰萬里情》。

圖 05：《范倫鐵諾》（*Valentino,* 1977）。

圖 06：《群魔》。

01

02

04

05

直到一九七〇年代，羅素夫妻共同製作了十五部電影，包括《男朋友》（*The Boy Friend*, 1971）、《衝破黑暗谷》（*Tommy*, 1975）及《李斯特狂》（*Lisztomania*, 1975）。她評論説：「我很幸運，可以經歷從寫實到奇幻的整個光譜。」一九七八年兩人離婚後，雪莉持續為其他導演工作，設計了《難補情天恨》（*Agatha*, 1979）與《烽火赤焰萬里情》（*Reds*, 1981），皆獲得奧斯卡獎提名。她也設計了《希望與榮耀》（*Hope and Glory*, 1987）、《攔截密碼戰》（*Enigma*, 2001），以及為導演查爾斯・斯特里奇（Charles Sturridge）設計的幾部電視電影，直到她在二〇〇二年過世為止。

斯特里奇總結了雪莉的特色：「雖然她是嚴謹的研究者，她不會一板一眼。她了解服裝是敘事的元素之一，所以會尋找可讓人了解角色的單品。」他補充説：演員總是説和雪莉共事不像是在挑選戲服，而是在挑選角色的衣飾。」雪莉自己的評語是最好的總結：「我不想要觀眾覺得服裝比演員更吸引他們的注意。」

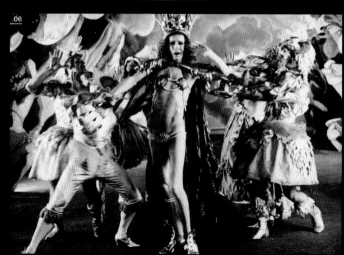

06

專有名詞釋義

線上成本 Above the Line
導演、編劇、製作人與演員的薪酬，包括利潤分紅。線下費用（Below the Line）指所有製作成本，包括工作人員薪資。服裝設計師歸類為線下費用，無法分紅。

弧線／角色轉變弧線 Arc
故事中每個角色的敘事與情緒歷程。服裝必須反映每個角色在電影中的經歷。

助理服裝設計師 Assistant Costume Designer
不可缺少的職務。他們的眾多創作職責包括：與裁縫溝通、採購及找出合適的服裝。在會議和拍攝場景中，他們是設計師的眼睛與耳朵。

臨時演員 Atmosphere （或Extras）
電影畫面中的非主要角色，例如：群眾、路人、用餐者等填滿螢幕所需的適當人物。

臨演通告 Atmosphere Call
臨時演員選角公告，描述拍攝當天所需的臨演類型，包括其社經條件。

背景人物 Background Talent
在extras或atmosphere之外，對臨演的另一種稱呼。

小角色 Bits
在某一幕畫面有鏡頭特寫的背景演員或臨時演員，例如服務生。「無台詞的小角色」（silent bit）則可能是有鏡頭特寫，但沒有對白的電梯服務員。

演員走位 Blocking
電影場景中的動作安排。地面上可能會用粉筆或膠帶做記號，以便與攝影機的角度和移動路徑配合。

撕毀裝 Break-Away
特別改造過的戲服，在戲中會裂開。服裝組會多準備幾套，為一次以上的拍攝做預備。

通告單 Call Sheet
每天會發給所有演員和工作人員的文件，說明隔天拍攝有哪些演員、工作人員、後勤人員需要繼續參與，以及接下來幾天的「預定」排程。

通告時間 Call Time
演員及工作人員需要抵達拍攝場景的時間。通告時間依部門而異。服裝部門常在每個拍攝日都必須率先抵達拍攝場景，但最後離開。

電腦繪圖影像 Computer Generated Effects, CGI
任何數位特效，包括電腦動畫、移除鋼絲、天氣效果、飛行特效，以及額外的背景人物。

電影攝影師 Cinematographer
又稱攝影指導（director of photography, DOP／DP），負責監督拍攝現場燈光與攝影的人。負責操作攝影機的是攝影機操作員（camera operator），負責提供拍攝場景光源機電器材的，則是燈光師（gaffer）。

色盤／色彩計畫 Color Palette
服裝設計師、美術總監與電影攝影師會與導演密集討論，決定電影中會使用的色盤。

連戲場記 Continuity Book
場記（script supervisor）對於電影的每個畫面的拍攝所做的筆記。電影不是根據劇本時序拍攝的，連戲場記對於後製的剪接師來說是相當重要的工具，因為剪接師需要串接數以千計的影片素材。

服裝聖經 Costume Bible
集結研究蒐集資料的檔案，包括照片、設計圖、髮妝筆記、靈感、傳記、布樣與色樣。這本聖經可能會分享給導演、美術總監、演員和髮妝師。有些設計會在網路蒐集資料，也會架設網站，提供所有相關工作人員和演員參考。

服裝分鏡圖 Costume Breakdown
每位演員在每一場戲的換裝記錄，包括劇本的日期、星期、年份與季節變化，動作戲需要多套相同的服裝。服裝預算是根據所需的服裝種類和數量而訂定的。

電影服裝 Costume
電影中所穿的每一件衣服，不論該服飾是借來、租來、購入或是專為該電影設計和訂製的。沒有使用訂製服裝的電影還是有「服裝設計」，因為每個單品都必須根據角色、劇情和每個景框的配置而挑選、修改和作舊。亦稱為戲服。

服裝設計師 Costume Designer
服裝設計師在鮮活呈現故事角色這項職責的重要性，僅次於演員。服裝設計的藝術手法，在於將存在於劇本的人物塑造成獨特的個人。

影視服裝設計師公會　國際戲劇舞台從業人員聯盟第892分會 Costume Designer Guild, Local 892
涵蓋洛杉磯地區的服裝設計師，詳見網址：www.costumedesignersguild.com

服裝變換表 Costume Plot
每個角色的服裝都根據電影的每場戲分類，並依時序編號。服裝變換編號最為複雜的時候，是在長時間的追逐戲與動作戲，因為會有多組攝影機同時拍攝或執行實體特效。

Costume Plot Pro
電影軟體名稱，使用於電影或影集的服裝部門準備、排演和制訂預算時，使用者主要是服裝總監。

服裝設計圖 Costume Sketch
閱讀劇本之後，服裝設計師可能會在電腦上或紙上發展其概念。如果設計師太忙，或是設計圖需要比較細緻的畫工（如超級英雄），他們可能會與服裝繪圖師合作。許多設計師選擇使用情緒板、靈感拼貼等工具做為溝通的媒介。是否有繪製設計圖未必重要，界定「服裝的藝術」的，是出現在大螢幕上的角色。

服裝庫 Costume Stock
片廠或服裝租借公司收藏服裝的倉庫。對於服裝設計師和場景服裝師（set costumer）來說，在為臨演及主要演員挑選及「拉出」現代或特定年代服裝時，沒有任何管道比服裝庫的資源更豐富了。

服裝總監 Costume Supervisor
服裝部門的主管，也是設計師密切合作的夥伴，職責包括監督服裝的採購和製作，以及打點服裝組的運輸需求。服裝總監帶領場景工作人員，並扮演該組財務長角色。他們以管理及運籌等專業技巧來協助服裝設計師。

服裝師 Costumer
服裝部門重要工作人員，包括為演員著裝、熨燙、送洗、連戲、協助試裝，以及在拍攝場景建立服裝部門。厲害且多工的服裝師的特色是：努力實現設計師的概念，並具有源源不絕的精力。

劇場服裝設計師 Costumier
英國對劇場服裝設計師的稱呼。

剪裁師／修改師 Cutter / Fitter
對於需仰賴工作團隊天分和敬業度的服裝設計師來說，他們的手藝相當關鍵。剪裁師和裁縫運用其技巧、經驗和想像力，將普通的設計轉化為藝術之作。他們推薦最好搭配的布料、內裡及滾邊。設計師會與他們信任的剪裁－修改師建立長期合作關係。

鞋底橡膠 Dance Rubber
黏在演員鞋底，具止滑效果，也有減少腳步聲的功用。

臨時服裝師 Day Check
支援一天以協助為臨演著裝的服裝師。

拍攝進度表 Day out of Days
由第一副導（first assistant director）製作的拍攝進度總表。

一日演員 Day Player
在電影裡有一、兩句台詞且只參與拍攝一天的演員。

協議備忘錄 Deal Memo
服裝設計師與製作單位簽署的個人契約，與工會契約不同。備忘錄可包括在演職員表裡的排列次序、雇用期、雇用條件與薪資、差旅和住宿費，以及「工具」租用。這份備忘錄會隨著設計師的事業發展而有所改變，同時也反映市場的各項變數。

作舊 Distressing / Aging / Breaking Down
好萊塢流存已久的專業術語，指作舊服裝，讓衣服看起來是「穿過的」，對於塑造真實角色相當重要。作舊使用工具包括：砂紙、海綿、噴罐、鋼刷、錐頭、染料、漂白（淡化）、黏膠、噴漆、火柴、點菸器、機油、食用油、食用色素、肯辛頓之血（道具血）或漂白土（無菌的道具土）。拍攝場景的工具箱也有其他好用的工具，例如「休姆茲蠟筆」（Schmutzstik）與「休米爾蠟筆」（Schmere）等專業蠟筆。

立體裁剪 Draping
將布料垂披於人台，有技巧地用大頭針固定外型，再做上記號，然後將大頭針移除，利用已做記號的布料打出衣服的平面版型。

劇場服裝師 Dresser
在劇場為演員著裝的工作人員，電影界為演員著裝者稱為服裝師（costumer）。

確認服裝 Establishing a Costume
一套服裝第一次在電影裡穿在演員身上時（可能完全跳脫時序），服裝設計師會在拍攝場景確認導演認可演員身上的服裝。在這之後的拍攝，服裝已經「完全不可能」有變化，才能讓電影連戲。

電影中的時尚 Fashion in Film
電影中沒有時尚，這兩個詞是互斥的。一個角色穿的配件和衣服都有其獨特歷史，就像我們的衣服也有其歷史一樣。電影中的衣服的重要性次於角色和劇情。

第一副導 First A. D.
第一副導演是拍攝場景的總管，掌管所有工作部門，確保導演需要的一切都已經準備就緒。

試裝間 Fitting Room
可說是角色的實驗室。演員和服裝設計師透過合作，在這裡共同創造出新的人物。

主要服裝師 Key Costumer
在拍攝場景工作的領銜服裝師，直屬主管為服裝總監。服裝設計師在演員首次穿上服裝且經過「確認」後，由主要服裝師負責維持該場景中的造型。

租用工具 Kit Rental
由製作方支付費用，「工具」可能包括智慧型手機、筆記型電腦與平板電腦、印表機、掃描機、美術用品、古著珠寶、衣服和布料、研究，以及所有服裝師和設計師可能會攜帶的專業工具。租用工具或許可以補償停滯的薪水漲幅，以及在週薪降低時，增加協議備忘錄提供的資金。

執行製片人 Line Producer
執行製片人處理製片時的各種日常事務，與為電影尋找投資資金的製片人不同。

逐行劇本朗讀 Line-by-Line Read Through
演員和工作人員圍坐一張大桌子，聆聽大聲念出的對話和場景指示，讓所有人知道每一場戲需要做些什麼。

耗損 Loss and Damage
服裝預算的一個項目預算，提供設計師一些預算餘裕，也可涵蓋耗損的費用。

動態擷取 Motion Capture, MoCap
擷取並記錄人體的肢體動作，轉換成數位資料，再套用到動畫角色身上。羅勃·澤米克斯（Robert Zemekis）、詹姆斯·卡麥隆（James Cameron）與彼得·傑克森（Peter Jackson）是此技術的先驅。又譯為動作捕捉、表演捕捉、動態捕捉。

備用服 Multiples
因應流汗、損耗、天氣、連戲與作舊、動作替身、第二或第三工作組、爆竹和動作場面所需的防範措施。有備用服，表示導演不需等待就可繼續拍攝。

電影服裝公會 國際戲劇舞台從業人員聯盟第705分會 Motion Picture Costumers, Local 705
涵蓋洛杉磯地區的服裝師，詳見網址：
www.motionpicturecostumers.org

消耗性衣物 ND
不起眼或沒有特色的布料或衣服，必然會消失。

過肩鏡頭 Over-the-Shoulder
拍攝對話的畫面時，越過演員肩膀拍攝的鏡頭。

古裝片 Period Film
亦譯為時代片、歷史片。設定在過去的任何時間點、背景非當代的電影。如果電影設定僅在距今幾年之前，即使是現代服裝也會稱為古裝，因而常會造成混淆。

龐斯袋 Ponce Bags
用來裝漂白土的粗平布袋，服裝用來在演員的肩膀、衣服和靴子抹上塵土。漂白土的包裝標籤顯示適用的風景，如紀念碑谷的紅土通常使用於西部片。

後製 Post-Production
最後一次「拍攝」被記錄之後的流程，包括收尾、剪輯、混音、加入音效、配音及重錄配音（更多聲音）、配樂及作曲、特效、調色及沖印電影。

觀點 POV
角色的「觀點」，呈現他們看見的景象。

預先試裝 Pre-Fit
在拍攝的前幾週或前幾天，臨演接受服裝設計師、服裝總監與服裝師試裝。他們的尺寸會由選角部門送至第二副導，再送至服裝總監手上。在服裝設計師監督下，服裝部門人員會從服裝庫拉出衣服，在預先試裝日穿著。臨演抵達前，設計師和組員會將服裝配上配件，例如帽子、手套、包包、珠寶和大衣等。這些搭配好的裝扮會依照尺寸和顏色分類，掛在衣架上。設計師可藉此嚴格控制每個畫面的色盤。

準備時間 Prep
在第一天開拍前，設計師和組員能為一部電影的服裝採購、設計、製作和處理的時間。

置入行銷 Product Placement
某家公司要求將產品放在敘事電影（非廣告）畫面的顯眼處，以促銷其產品。有時他們會提供現金，資助製片費用。對於想在真實世界創造人物的設計師來說，置入行銷是他們的地雷。

美術總監 Production Designers
美術總監創造故事發生的世界，並與置景人員（set dresser）合作，利用物品妝點每個場景的畫面，並建立畫面背景，提供觀眾故事發生的時間和情境細節。

道具 Props
演員在場景中使用的物品，如香菸、咖啡杯、公事包或報紙等。道具根據歷史組提供婚戒、手錶和杯子，服裝設計師選擇適合每個角色的用品。

毛片 Rushes / Dailies
剪接師將前一日的拍攝影片以電子郵件寄給導演、各部門主管與片廠主管。各部門主管可藉此機會檢視一日工作的成果，評估是否有需改進之處。

酬勞基準（美國服裝設計師的契約）Scale
服裝設計師的基本酬勞是所有創意部門主管中最低的，現行美國服裝設計師的費用基準，比有相同經驗的美術總監低了百分之三十。服裝設計師可以談出高於基準的協議備忘錄。不過，服裝設計師低的基準費用，凸顯了戲劇史中的性別偏見至今在電影產業延續。

拍攝時程 Shooting Schedule
電影每一場戲的拍攝順序，包括季節、氣候、場景與當日的拍攝時間。

採購 Shopping
服裝設計師須預先知道角色由誰飾演，才能為他們採購。每部電影都使用購買、租賃、修改或設計訂製的衣服。設定在現代的電影最難設計，因為每個人都有意見，演員有可能將自己的品味與角色的品味混淆。

爆竹 Squib
爆竹是小型爆裂物（煙火裝置），用於模擬槍擊，可裝在服裝、牆上或道具裡。

替身演員 Stand-ins
與主要演員身高和髮色相同的專業替身演員，在攝影師為場景打光時擔任替身，有時他們要穿上與主要演員服裝同色的衣服。

特技替身演員 Stunt Doubles
如果動作場面需要特殊技能（如騎馬），或會危及演員人身安全時，就會以特技演員代替原本的演員。

小塊布樣 Swatches
布料的顏色在自然光線和人工光線下都有所不同。將布料的小塊布樣蒐集在一起後，再決定哪塊布樣最適合哪個角色、場景與色盤。這些決定都會分享給美術總監，有時也會提供給攝影師。

過染 Teching, Dipping Costumes
將布料過染色，以創造象牙般或溫暖的光澤，或是以炭黑色染出淺灰色的布料，以平衡白色襯衫或服裝的亮度或反射。

試打版 Toile, Muslin（美國）
剪裁／修改師會用便宜的布料做出試打版，首次將設計圖或對話中的設計立體呈現。設計師會在人台上修飾試打版，最後再打出平面的版型。

假髮膠帶 Toupee Tape
貼在細緻的肌膚和布料上的隱形雙面膠帶。

雙人鏡頭（緊縮鏡頭／寬景鏡頭）Two-Shot (Tight / Wide)
主題為兩個人的同一景框。

項目製片主任 Unit Production Manager, U.P.M
項目製片主任負責預算及每日的製片進度。

工會契約電影 Union Film
電影工作人員依照工會與雇主（製片廠）協商的契約工作，例如「國際戲劇舞台從業人員聯盟」（International Alliance of Theatrical and Stage Employees, IATSE）。非

工會成員的薪資可能跟工會成員相同，差異在於製片人應為員工額外提撥退休金與醫療保險。服裝設計師的地方工會的用途在於保障會員的工作條件、時數與薪酬。

布景師聯合地方公會　國際戲劇舞台從業人員聯盟第829分會 United Scenic Artists, Local 829
紐約的地方公會，涵蓋美國東岸的服裝設計師。詳見網址：www.usa829.org

衣櫃 Wardrobe
收藏衣服的木頭櫃子。這個古老的用語如今仍然廣泛使用，並早已成為揶揄之詞。「戲服」人員（wardrobe people）指的是專業的服裝人員，但他們偏好使用「服裝」（costume）一詞。

寬景鏡頭 Wide-Shot
演員全身入鏡的鏡頭。

雇傭工作 Work for Hire
服裝設計師為電影創作的作品不歸他們所有。不僅設計不屬於他們，當這些設計被授權於製作玩偶、電玩、萬聖節服飾、續集，或是讓時裝設計師複刻其設計時，他們也無法獲得酬勞、分紅或署名。影劇服裝設計師沒有專有品牌。許多系列電影的服裝設計師試圖與片廠和製作公司協商將其設計商品化的契約，但除了少數例外，大多數嘗試都失敗。

收尾 Wrap
每日電影拍攝工作結束後，各工作組開始清理並收存器材，戲服被拆解整理（分類、標上演員名字並送洗）。全片殺青後的收尾，則包括清理服裝、盤點庫存、歸還租賃衣服、支付帳單，以及將主要服裝送返回戲服公司、片廠或製作公司的倉庫，收存在一起，以備萬一重拍時使用。電影正式發行後，這些服裝可透過eBay或拍賣會銷售給大眾、賣給服裝租賃公司，或納入片廠的服裝庫收藏。只有少數衣服會被幸運地保存在片廠的檔案館中。

2012 *2012* (2009) 49
X戰警：最後戰役 *X-Men: The Last Stand* 103, 111

一～五畫

一世狂野 *Blow* (2001) 37, 44
七生有幸 *Seven Pounds* (2008) 59, 65
三劍客 *The Three Musketeers* (1948) 116
大敵當前 *Enemy at the Gates* (2001) 167, 170
大衛・芬奇 David Fincher 8, 9, 94, 97
大藝術家 *The Artist* (2011) 35, 45, *45*
小公主 *A Little Princess* (1995) 103, *104*, 108, 109
不可兒戲 *The Importance of Being Earnest* (2002) 115, *122*, 123
不可能的任務 *Mission Impossible* (1996) 147, *153*
不羈夜 *Boogie Nights* (1997) 35, *38*, 39, 44
天河地獄門 *Galaxy of Terror* (1981) 60
月亮的聲音 *The Voice of the Moon / La voce della Luna* (1990) 115, 123
比佛利山莊停車場 *Valet Girls* (1987) 60
水瓶座女孩 *What A Girl Wants* (2003) *54*
火種 *Quest for Fire* (1981) 147, 150, 168
火線追緝令 *Se7en* (1995) 91, 94, 96
王者之聲：宣戰時刻 *The King's Speech* (2010) 15, *19*, 21, 23
王者天下 *Kingdom of Heaven* (2005) 167, *175*
他其實沒那麼喜歡妳 *He's Just Not That Into You* (2009) 49, *53*
北極特快車 *The Polar Express* (2004) 81, 89
卡薩諾瓦 *Casanova* (1976) 47
古墓奇兵 *Lara Croft: Tomb Raider* 69, *71*
史密斯夫婦 *Mr. & Mrs. Smith* (2005) 91, *101*
尼羅河上謀殺案 *Death on the Nile* (1978) 81, 83
平克佛洛依德之迷牆 *Pink Floyd The Wall* (1982) 147, 150, *150*, 153
未來總動員 *Twelve Monkeys* (1995) 157, *164*
正經好人 *A Serious Man* (2009) *178*
永遠愛你 *In Love and War* (1996) 150
皮相獵影 *Fur: An Imaginary Portrait of Diane Arbus* (2006) *40*
石花園 *Gardens of Stone* (1987) 106

六到十畫

伊莉莎白・哈芬登 Elizabeth Haffenden 70, 78, 79
冰刀雙人組 *Blades of Glory* (2007) 157, *165*
冰血暴 *Fargo* (1996) 177, 181
吉屋出租 *Rent* (2005) 135, 136, 142
名揚四海 *Fame* (1980) 125, 127
尖峰時刻 *Rush Hour* (1998) 65
米蕾娜・凱諾尼羅 Milena Canonero 12, 36, 81, 82, 103, 105, 106
艾倫・蜜洛吉尼克 Ellen Mirojnick 124-133
艾姬・傑拉德・羅傑斯 Aggie Guerard Rodgers 8, 12, 132-143
艾琳・莎拉芙 Irene Sharaff 36, 49, 52, 83, 113
血肉長城 *Judith* (1966) 25, 29
行動代號：華爾奇麗亞 *Valkyrie* (2008) 81, 86, *86*, 88
你是我今生的新娘 *Four Weddings and a Funeral* (1994) 69, 74, *75*, 76
克里斯多福・諾蘭 Christopher Nolan 69, 76, 77
克蘭弗德 *Cranford* (TV) 18
我的繼母是外星人 *My Stepmother is an Alien* (1988) *136*
我真的該死你 *I Love You to Death* (1990) 141
決殺令 *Django Unchained* (2012) 59, 61, 65, 66
狂笑風暴 *Funny Bones* (1995) 75
亞瑟王 *King Arthur* (2004) *154*
亞歷山大大帝 *Alexander* (2004) 15, 18, 21
佩妮・蘿絲 Penny Rose 12, 146-155
依芳・布蕾克 Yvonne Blake 10, 24-33
卓別林和他的情人 *Chaplin* (1992) 126
受難記：最後的激情 *The Passion of Christ* (2004) 115, *121*
奔騰人生 *Secretariat* (2010) 157, *160*
奔騰年代 *Seabiscuit* (2003) 103, 110, *110*
姊妹 *The Help* (2011) 59, 63, 64, 65, 67
昆汀・塔倫提諾 Quentin Tarantino 59, 61, 67
法國區 *French Quarter* (1978) 125, 127
波斯王子：時之刃 *Prince of Persia: The Sands of Time* (2010) 147, *155*
芭芭拉・瑪德拉戲服公司 Barbara Matera Costumes 12, 35, 36, 52
金錢帝國 *The Hudsucker Proxy* (1994) 177, 180

長日將盡 *Remains of the Day* (1993) 15, *19*
阿甘正傳 *Forrest Gump* (1994) 81, *85*, 86
阿呆與阿瓜 *Dumb & Dumber* (1994) 177
阿根廷別為我哭泣 *Evita* (1996) 147, *148*, 150
俄宮秘史 *Nicholas and Alexandra* (1971) 25, *33*
保羅・湯瑪斯・安德森 Anderson, Paul Thomas 9, 35, 40, 44
哈利波特：消失的密室 *Harry Potter and the Chamber of Secrets* (2002) 69, 76
哈利波特：神秘的魔法石 *Harry Potter and the Sorcerer's Stone* (2001) 103, *106*, 109
哈姆雷特 *Hamlet* (1990) 115, 123
哈啦美容院 *Beauty Shop* (2005) 60
威探闖通關 *Who Framed Roger Rabbit?* (1988) 81, 83, 84, *87*
帝瑞立戲劇表演服裝公司 Tirelli Costumi 116
帥哥嬌娃 *Benny & Joon* (1993) 135, 136, 140
建築師之腹 *The Belly of an Architect* (1987) 115, 123
星際大戰六部曲：絕地大反攻 *Return of the Jedi* (1983) 135, 140, 144
星際爭霸戰 *Star Trek* (2009) 63, 91, 99, 100
星際飆客 *Cowboys & Aliens* (2011) 177, 184
春殘夢斷 *Anna Karenina* (1997) *117*, 118
玻璃情人 *Carrington* (1995) 152
珍妮・畢芳 Jenny Beavan 15-23
珍珠港 *Pearl Harbor* (2001) 91, 94
珍奧斯汀在曼哈頓 *Jane Austen in Manhattan* (1980) 17
珍蒂・葉慈 Janty Yates 9, 166-175
相ови在今生 *Sirens* (1993) 179
約翰・布萊特 John Bright 15, 17, 18
約翰・塞爾斯 John Sayles 8, 9, 49, 55
美國心玫瑰情 *American Beauty* (1999) 157, *159*
美國風情畫 *American Graffiti* (1973) 135, 136, *137*, 140
美國舞孃 *Showgirls* (1995) 125, 130
美夢成真 *What Dreams May Come* (1998) 25, 29, *33*
致命的吸引力 *Fatal Attraction* (1987) 125, *126*, 129, 130
致命的快感 *The Quick and the Dead* (1995) 103, *105*
致命賭局 *The Grifters* (1990)

37, 40
致命警徽 *Lone Star* (1996) 8, 9, 49, *54*
重返榮耀 *The Legend of Bagger Vance* (2000) 103, 108, *111*
降世神通：最後的氣宗 *The Last Airbender* 103, 107
降世錄 *The Nativity Story* (2006) 115, *120*
飛越杜鵑窩 *One Flew Over the Cuckoo's Nest* (1975) 135, 138, *139*
飛進未來 *Big* (1988) 103, *107*, 108

十一到十五畫
冤家偷很大 *Gambit* (2012) 21
哥雅畫作下的女孩 *Goya's Ghosts* (2006) 25, *28*, 29
捉神弄鬼 *Death Becomes Her* 81, *82*
捍衛正義 *The Hurricane* (1999) 135, 142
時空攔截 *Jacob's Ladder* (1990) 129, 131
海上鋼琴師 *The Legend of 1900* (1998) 115, *118*, 123
烈愛風雲 *Great Expectations* (1998) *105*
特種部隊：眼鏡蛇的崛起 *G.I. Joe:The Rise of Cobra* (2009) 125, 128, *131*
真愛伴我行 *Malèna* (2000) 115, 119, *119*, 123
真實的勇氣 *True Grit* (2010) 177, *182*, *183*, 184
神鬼交鋒 *Catch Me If You Can* (2002) 177, *180*
神鬼奇航 *Pirates of the Caribbean* (2003) 147, *149*, 154, 155
神鬼認證 4 *The Bourne Legacy* (2012) 56
神鬼認證：最後通牒 *The Bourne Ultimatum* (2007) 49, *55*
神鬼戰士 *Gladiator* (2000) 167, 168, 170, *173*, 174
窈窕男女 *The Road to Wellville* (1994) 147, *151*
茱莉·薇絲 Julie Weiss 10, 12, 36, 49, 52, 93, 100, 156-165
茱蒂安娜·瑪可芙斯基 Judianna Makovsky 9, 102-111
迴路殺手 *Looper* (2012) 63, 64
迷霧莊園 *Gosford Park* (2001) 15, 21, *22*
追夢者 *The Commitments* (1991) 150, *152*
閃舞 *Flashdance* (1983) 10, 91, *96*, 100
飢餓遊戲 *The Hunger Games* (2012) 103, 107, 109, 111
馬克·布里吉 Mark Bridges 8, 9, 34-45
高校的血 *Permanent Record* (1988) 60
鬥陣俱樂部 *Fight Club* (1999) 8,

9, 91, 94, *97*, 100
國家寶藏 *National Treasure* (2004) 103, 110
婆家就是你家 *The Family Stone* (2005) 49, *56*
崔斯坦與伊索德 *Tristan + Isolde* (2006) 115, *120*
強·路易斯 Jean Louis 112-113
猛鷹突擊兵團 *The Eagle Has Landed* (1976) 30
理察·洪南 Richard Hornung 12, 35, 36, 37, 40, 44, 177, 180, 181
甜蜜的十一月 *Sweet November* (2001) 57
第六感追緝令 *Basic Instinct* (1992) 125, *127*, 132
莎朗·戴維絲 Sharen Davis 10, 58-67
莫利吉歐·米南諾提 Maurizio Millenotti 12, 114-123
造娃娃的人 *The Dollmaker* (TV) 164
陰間大法師 *Beetlejuice* (1988) 135, 138, *138*, 139
雪依·康莉芙 Shay Cunliffe 8, 9, 11, 12, 36, 48-57
雪莉·羅素 Shirley Russell 186–187
麥可·尼可拉斯 Mike Nichols 49, 51
麥克·李 Mike Leigh 69, *71*, 72, 74, 75
麥克·魯德曼 Michael Rudman 72, 74
麥克·卡普蘭 Michael Kaplan 8, 10, 12, 90-101
傑克：巨人戰記 *Jack the Giant Killer* (2012) 81, 88
凱西·克拉克 Kathie Clark 60
喬安娜·裘絲頓 Joanna Johnston 9, 11, 80-89
揚帆 *And the Ship Sails On* (1983) 115, 119
揮灑烈愛 *Frida* (2002) 157, *162*, 164
普羅米修斯 *Prometheus* (2012) 167, 171, 174
棉花俱樂部 *The Cotton Club* (1994) 103, 106
湯姆·霍伯 Tom Hooper 21
無盡的愛 *Endless Love* (1981) 125, 127
琳蒂·漢明 Lindy Hemming 68-77
窗外有藍天 *A Room with a View* (1985) 15, *17*, 18
紫色姊妹花 *The Color Purple* (1985) 135, 140, 141, *143*
紫屋魔戀 *The Witches of Eastwick* (1987) 139, *142*
絕地計畫 *A Simple Plan* (1998) *158*
絕地追殺令 *The Fugitive* (1993) 135, *141*
絕戀 *Jude* (1996) 167, 169, *169*

華爾街 *Wall Street* (1987) 10, 125, 130
華爾街：金錢萬歲 *Wall Street: Money Never Sleeps* (2010) 125, 130, *132*
街頭痞子 *8 Mile* (2002) 8, 36, 44
象人 *The Elephant Man* (Theatre) 157, 163
費德里柯·費里尼 Federico Fellini 46, 47, 115, 118, 119, 123
超人 *Superman* (1978) 25, 30, *32*
超世紀戰警 *The Chronicles of Riddick* (2004) 128, 131
酣歌暢戲 *Topsy-Turvy* (1999) 69, *70*, *71*, 75
開戰時刻 *Batman Begins* (2005) 69, 76
黃金眼 *GoldenEye* (1995) 69, 76
黑金企業 *There Will Be Blood* (2007) 35, 42, *43*, 44
黑暗騎士 *The Dark Knight* (2008) 69, 77
黑暗騎士：黎明昇起 *The Dark Knight Rises* 69
黑道比酷 *Be Cool* (2005) 37
黑幫龍虎鬥 *Miller's Crossing* (1990) 35, 37, 180
奧塞羅 *Otello* (1986) 115, 123
愛上草食男 *Greenberg* (2010) 35, *44*
愛在心裡怎知道 *How Do You Know* (2010) 49, *52*
愛情魔力 *Something to Talk About* (1995) 138
搶救雷恩大兵 *Saving Private Ryan* (1998) 81, 86, 88
新鮮人 *The Freshman* (1990) 157, 164
獅心王理查 *Richard the Lionheart* (TV) 25, 29
當幸福來敲門 *The Pursuit of Happyness* (2006) 59, 64, 67
聖徒密錄 *There be Dragons* (2011) 25, 29
聖戰家園 *Defiance* (2008) *23*
萬世巨星 *Jesus Christ Superstar* (1973) 25, 29
達尼洛·杜納蒂 Danilo Donati 46, 47
雷之心靈傳奇 *Ray* (2004) 59, 61, *64*
雷利·史考特 Ridley Scott 9, 83, 91, 96, 148, 167, 168, 170, 171
雷恩·強森 Rian Johnson 63, 64
夢幻女郎 *Dreamgirls* (2006) 59, *63*, 64
奪天書 *The Book of Eli* (2010) 59, 61
對話 *The Conversation* (1974) 135, 136, 138
瑪莉·佐佛絲 Mary Zophres 9, 176-185
福爾摩斯 *Sherlock Holmes* (2009) 18, *20*, 21
與此同時 *Meantime* (1984) 74

舞孃俱樂部 *Burlesque* (2010) 91, 94, 95
豪情三兄弟 *Blood In, Blood Out* (1993) 57
豪情三劍客 *The Three Musketeers* (1973) 25, 29, 30, *31*
銀色殺機 *Hollywoodland* (2006) *160*
銀翼殺手 *Blade Runner* (1982) 92, *92*, 96
墨臣艾佛利製作公司 Merchant Ivory 15, 16-18
影子大地 *Shadowlands* (1993) 147, 150, 152
慕尼黑 *Munich* (2005) 81, *83*
歐洲人 *The Europeans* (1979) 15, 17
熱淚傷痕 *Dolores Claiborne* (1995) 49, *52*
衝出逆境 *Antwone Fisher* (2002) 59, 64
誰與爭鋒 *Die Another Day* (2002) 73
調查員 *The Investigator* (1994) 40
請來參加我的告別式 *Get Low* (2009) 157, 164
賭城風情畫 *Fear and Loathing in Las Vegas* (1998) 157, *163*
賭國驚爆 *Hard Eight* (1996) 35, 40
賭國驚爆 *Hard Eight* (1996) 35, 40

十六畫以上
戰地有心人 *Charlotte Gray* (2001) 167, 170, *171*
戰馬 *War Horse* (2011) 81, 85, 86
激情姊妹花 *Sister My Sister* (1994) 76
激辯風雲 *The Great Debaters* (2007) 59, 61
濃情威尼斯 *Casanova* (2005) 18
燃燒鬥魂 *The Fighter* (2010) 35, 41, *42*
鋼鐵人2 *Iron Man 2* (2010) 177, 184
險路勿近 *No Country For Old Men* (2007) 177, *185*
鮑勃·麥基 Bob Mackie 36, 91, 93, 94
龍虎生死戰 *Equinox* (1992) 61
總統的祕密情人 *Jefferson in Paris* (1995) *16*
藍衣魔鬼 *Devil in a Blue Dress* (1995) 59, *62*
藏品世界 *Hullabaloo Over Georgie and Bonnie's Pictures* (1978) 15, 16
羅賓漢 *Robin Hood* (2010) 167, 168, *174*
羅賓漢與瑪莉安 *Robin and Marian* (1976) 25, *26*
鯨奇之旅 *Big Miracle* (2012) 49, 55
鐵木蘭 *Steel Magnolias* (1989) 157, 160

鐵窗外的春天 *Mrs Soffel* (1984) 36, 49, 52, 57
露絲·莫莉 Ruth Morley 10, 144-145
霹靂高手 *O Brother, Where Art Thou?* (2000) 9, 177, 181, *181*, 184
魔繭 *Cocoon* (1985) *136*
歡迎到塞拉耶佛 *Welcome to Sarajevo* 169
歡樂谷 *Pleasantville* (1998) 103, 108, *109*
戀愛雞尾酒 *Punch-Drunk Love* (2002) 35, *42*
驚心動魄 *Unbreakable* (2000) 81, 85, 88
驚爆時刻 *Bobby* (2006) *161*
鑽石集團 *Green Ice* (1981) 30

圖片來源

Courtesy of Jenny Beavan: 18B, 20TL, 20TR; Photograph by Rolf Konow: 14.

BFI Stills Collection: 186L.

Courtesy of Yvonne Blake: 28TR, 31R, 32C, 33BL; Photograph by David Carretero: 24.

Courtesy of Mark Bridges: 38TL, 38TR, 39B, 43T, 44L, 45TR, 45BR; Photograph by Claudette Barius: 34.

Courtesy of Shay Cunliffe: 50TR, 50BR; Photograph by Mary Cybulski: 48.

Courtesy of Sharen Davis/Illustration by Gina Flanagan: 66TL, 66TC, 66TR; Illustration by Felipe Sanchez: 63L.

Getty Images/Frazer Harrison: 58; E. Neitzel: 176.

Courtesy of Aggie Guerard Rodgers/Photograph by David Bornfriend: 134; Illustration by Haleen Holt: 143BL, 143BR.

Courtesy of Lindy Hemming: 68, 70, 71TL, 73BR, 74L, 77TR, 77BR.

Courtesy of Joanna Johnston: 80; Illustration by Robin Richesson: 84R, 85T, 88B, 89B.

Courtesy of Michael Kaplan: 93L, 93R, 96T, 101TR; Illustration by Pauline Annon: 96BR, 97BL, 97CR; Photograph by David James: 90; Illustration by Brian Valenzuela: 95TL, 95BL, 98.

The Kobal Collection: 112L, 37T; 20th Century Fox: 56, 79L, 97TC, 101L, 105B, 132, 137BL, 152TR, 152BR, 175T, 175BL; 20th Century Fox/Brian Hamill: 107TR; 20th Century Fox/Merrick Morton: 6, 97BR; 20th Century Fox/Stephen Vaughan: 101BR; Antena 3 TV/Saul Zaentz Productions: 28B; Beacon/Dirty Hands: 151; Carolco: 127; Carolco/Canal +/Rcs Video: 126T; Castle Rock: 54T; Castle Rock Entertainment/John Clifford: 52; Castle Rock/Shangri-La Entertainment: 89T; Cinergi Pictures: 148; Columbia: 26, 27, 33T, 53L, 78BR, 136, 144BL, 145L; Columbia/Bob Coburn: 113R; Columbia/Merchant Ivory: 19B; Columbia/Zade Rosenthal: 67; Danjaq/Eon/UA/Keith Hampshere: 73T; De Line Pictures: 5, 95BR, 95TR; Dreamworks LLC: 159TR, 159BR; Dreamworks LLC/David James: 87BL; Dreamworks Pictures: 66CL, 66BL, 66BR; Dreamworks SKG: 87T; Dreamworks SKG/Universal/Karen Ballard: 83; Dreamworks/Andrew Cooper: 180R; Dreamworks/Suzanne Hanover: 165; Dreamworks/David James: 63R; Dreamworks/Universal/ Jaap Buitendjik: 172, 173; Edward R. Pressman Film: 133BC, 133BR; Epsilon/20th Century Fox/Rico Torres: 120TL; Film Trust Production: 31BL, 31TL; Fine Line/Medusa/Sergio Strizzi: 118; Focus Features: 160TR; Geffen/Warner Bros: 138; Ghoulardi/New Line/Revolution/ Bruce Birmelin: 42; Grosvenor Park Productions: 23; Icon Productions/ Marquis Films/Antonello, Phillipe: 21T; Icon/Warner Bros: 117L, 117R; Imagine/Universal/Eli Reed: 36; ITV Global: 30; La Classe Americane/ Ufilm/France 3: 45TL; Ladd Company/Warner Bros: 92, 93C; Lucasfilm/20th Century Fox: 140; Lucasfilm/Coppola Co/Universal: 137TR; Lucasfilm/Coppola Co/Universal: 137TL; Mandalay Ent/ Paramount/Alex Bailey: 170; Mandeville Films: 41BR, 41BL; Mandeville Films/Jojo Whilden: 41T; Medusa/Pacific/Miramax: 119; Merchant Ivory: 16; Merchant Ivory/Goldcrest: 17; MGM: 79R, 137BR; MGM/Eon/ Keith Hamshere: 73BL; MGM/Mandeville/Sam Emerson: 60; MGM/Ron Phillips: 37T; MGM/UA: 57TL, 57TR, 130R, 150; Mike Zoss Productions: 178; Miramax/Dimension Films/Paul Chedlow: 122T; Miramax/ Dimension Films/Peter Sore: 162T; New Line: 39TR, 53R, 65B, 94; New Line/Avery Pix/Lorey Sebastian: 2, 37B; New Line/G Lefkowitz: 39TL; New Line/Ralph Nelson Jnr: 108R, 109; New Line/Jaimie Trueblood: 120TC; P.E.A.: 47BL; P.E.A./Artistes Associes: 47TL; Paramount: 47R, 71TR, 84L, 85BL, 96BL, 126B, 131TR, 131B, 153, 187TR; Paramount/ Bad Robot: 99; Paramount/Philip Caruso: 85BR; Paramount/Miramax: 185TL, 185BL; Paramount/Melissa Moseley: 158; Paramount/Vantage:

43B; Picturehouse: 40; Polygram/Channel 4/Working Title: 74R, 75; Polygram/Frank Masi: 33BL; Polygram/Joss Barratt: 169; Polygram/ Philip Caruso: 164; Scott Rudin Productions: 44R; See-Saw Films: 19TR, 19TL; Silver Pictures: 20B; Skydance Productions: 182R; Skydance Productions/Lorey Sebastian: 183R; Sony Pictures Entertainment: 50L, 51; Spelling/Price/Savoy: 152L; Thin Man/Greenlight: 71B; Touchstone: 88T; Touchstone Pictures/Jerry Bruckheimer Films/Jonathan Hession: 154; Touchstone/Amblin: 87BR; Touchstone/Buena Vista Pictures/Doane Gregory: 18T; Touchstone/Universal: 181B; Touchstone/Universal/ Melina Sue Gordon: 181T; TriStar: 62L, 160CR; TriStar/Carolco: 129R; TriStar/Murray Close: 105T; TriStar/Firooz Zahedi: 62R; United Artists: 78TR, 86, 144BR, 145R, 186R, 187CR; United Artists/Fantasy Films: 139; United Artists/Seven Arts: 112R; Universal: 46L, 64, 65TR, 65TL, 82, 113L, 163B; Universal/Francois Duhamel: 110BR, 110T; Universal/Jasin Boland: 55; Universal/Joseph Lederer: 128T, 128B; Universal/Scott Free: 174; USA Films/Capitol Films/Film Council: 22B; USA Films/Capitol Films/Film Council/Mark Tillie: 22T; VMG/Austral. Film Finance/BR Screen: 179R; Walt Disney Pictures: 149TR, 149BL, 155, 160L; Walt Disney Pictures/Stephen Vaughan: 149TL; Warner Bros: 54B, 104R, 142, 143TR, 143TL, 187BR, 187L; Warner Bros/Channel 4/Jaap Buitendijk: 171; Warner Bros/DC Comics: 32R, 32L, 77L; Warner Bros/Merie W. Wallace: 57B; Warner Bros/Murray Close: 104L; Warner Bros/Stephen Vaughan: 141; Weinstein Co: 61, 161; Wildwood/Allied Filmmakers/ David James: 111B, 111TR; Zanuck Independent: 163TL, 163TR.

Courtesy of Judianna Makovsky: 106, 107BL, 107TL, 108L, 110BL, 111TL; Photograph by April Rocha: 102.

Courtesy of Maurizio Millenotti: 114, 120TR, 120BR, 120BL, 121BL, 121BR, 122C, 122B.

Courtesy of Ellen Mirojnick: 124, 129L, 133TL, 133TR; Illustration by Christian Cordella: 131TL, 131TC; Illustration by Lois DeArmond: 130L; Illustration by Sara O'Donnell: 133BL.

Courtesy of the family of Ruth Morley: 144T.

Photofest/Metro-Goldwyn-Mayer: 78L; New Line Cinema: 38B; United Artists: 46R.

Rex Features/Everett Collection: 28TL.

Courtesy of Penny Rose: 146; Illustration by Darrell Warner: 149BR.

Courtesy of Julie Weiss: 159L, 162BL, 162BR; Photograph by Mark Garland: 156.

Courtesy of Janty Yates: 166; Photograph by Kerry Brown: 174TL; Illustration by Lora Revitt: 174TR, 175BR.

Courtesy of Mary Zophres/Courtesy of Miramax. All Rights Reserved: 179L; Courtesy of Paramount Pictures © 2002 DW Studios LLC. All Rights Reserved: 180L; © 2010 Paramount Pictures. All Rights Reserved: 182L, 183L; © 2007 by Paramount Vantage, a Division of Paramount Pictures and Miramax Film Corp. All Rights Reserved: 185TR, 185BR.

Special thanks to Lauretta Dives, Caroline Bailey, Dave Kent, Darren Thomas, Phil Moad, and Cheryl Thomas at The Kobal Collection for all of their effort and support.

Every effort has been made to acknowledge pictures. However, the publisher apologizes if there are any unintentional omissions.